U0017050

為社會而設計

Design for Society

Nigel Whiteley

奈傑爾・懷特里 著

游萬來、楊敏英、李盈盈 譯注

科技部經典譯注計畫　現代名著譯叢

現代名著譯叢
為社會而設計

2014年7月初版　　　　　　　　　　　　　　定價：新臺幣360元
2016年12月初版第四刷
2020年12月二版
有著作權‧翻印必究
Printed in Taiwan.

著　　者	Nigel Whiteley	
譯注者	游　萬　來	
	楊　敏　英	
	李　盈　盈	
叢書編輯	梅　心　怡	
封面設計	江　孟　達	

出　版　者	聯經出版事業股份有限公司	副總編輯	陳　逸　華	
地　　址	新北市汐止區大同路一段369號1樓	總編輯	涂　豐　恩	
叢書主編電話	(02)86925588轉5305	總經理	陳　芝　宇	
台北聯經書房	台北市新生南路三段94號	社　長	羅　國　俊	
電　　話	(02)23620308	發行人	林　載　爵	
台中分公司	台中市北區崇德路一段198號			
暨門市電話	(04)22312023			
郵政劃撥帳戶第0100559-3號				
郵撥電話	(02)23620308			
印　刷　者	世和印製企業有限公司			
總　經　銷	聯合發行股份有限公司			
發　行　所	新北市新店區寶橋路235巷6弄6號2F			
電　　話	(02)29178022			

行政院新聞局出版事業登記證局版臺業字第0130號

本書如有缺頁，破損，倒裝請寄回台北聯經書房更換。　　ISBN　978-957-08-5653-8 (平裝)
聯經網址 http://www.linkingbooks.com.tw
電子信箱 e-mail:linking@udngroup.com

國家圖書館出版品預行編目資料

為社會而設計/ Nigel Whiteley著．游萬來、楊敏英、
李盈盈譯注．二版．新北市．聯經．2020.12．272面．17×21公分
（現代名著譯叢）
譯自：Design for society
ISBN　978-957-08-5653-8（平裝）
[2020年12月二版]

1.工業設計　2.環境生態學

964　　　　　　　　　　　　　　　　　　109018121

譯　者　的　話

　　近年來我國政府及企業十分重視設計，期望藉由設計提高產品的品質與國家的競爭力，因此設計在台灣儼然成為一門顯學。為因應國內產業對設計人才的殷切需求，各大學紛紛設立設計相關系所。國內出版社也「嗅到」這股設計熱，除了進口更多設計類的外文書籍外，有些把上述書籍譯為中文版，或邀請國內專家學者撰寫有關設計主題書籍加以出版。檢視目前出版的設計類中文書籍，仍以印刷精美、偏重技能應用與視覺感受的工具書居多，縱使國內就讀設計類研究所的人數激增，然而針對設計相關議題的批判及論述的書籍少之又少。譯者期盼能略盡棉薄之力，透過科技部經典譯注計畫，改善台灣設計領域長久缺乏設計評論與設計哲理相關書籍的情況。不同於目前坊間的設計工具書，本譯注預期為台灣設計界提供設計思辨與批判的養分。

　　設計師的傳統角色多半在於創造吸引人的商品以鼓勵消費，藉以產生更大的經濟效益，為企業增加利潤。然而設計師在協助企業「拼經濟」的同時，也應反思本身在設計時，是否在有形、無形中為我們的社會及環境帶來任何負面影響與衝擊。奈傑爾‧懷特里當初基於「對坊間有關設計書籍的不盡滿意，因為絕大多數的書，都只觸及設計的表象，很少有設計書籍直接著眼於價值觀，討論價值觀與價值系統的關係，並探索價值觀對人類與生態的影響」緣故，撰寫了《為社會而設計》一書，於1993年在英國出版。原著透過探討消費者導向設計、綠色設計、責任設計與倫理消費，以及女性觀點等議題，檢視設計對社會的意義，以及對社會意識與價

值觀的影響。

　　1996年，亞當・理查森（Adam Richardson）在設計研究領域重要期刊《設計議題》（*Design Issues*）上發表對《為社會而設計》一書的評論，他認為該書涵蓋的範圍與所論議題，是設計科系學生與教育者用以探討後續幾十年設計樣貌、未來工作與生活的理想讀本。理查森提到，懷特里批判企業以利潤及市場為導向的消費主義設計，卻忽略了女性、兒童、身心障礙者、銀髮族、第三世界等弱勢族群的需求。對照現今生活在二十一世紀的台灣，同樣面臨經濟發展與環保的兩難，以及性別平等的議題，顯示出原著所倡導的觀念未受時空的局限；不僅如此，人類在過去的過度生產與消費，為現今全球在政治、社會、經濟、環境、文化等層面所衍生的種種問題，更凸顯出原著作者的先見之明以及所倡導的核心價值之珍貴。截至目前為止，原著在Google scholar搜尋引擎上顯示被引用了二百七十次，可見它對設計領域的影響深遠。原著（英文版）在1993年出版後，陸續於1998、2006年再版；2004年發行韓文版，而簡體中文版的版權也在2008年，正值本譯注計畫籌備之際，由重慶大學出版社取得。本譯注計畫經由科技部的贊助，讓這本篇幅雖少但內容涵蓋範圍廣泛且所論議題份量十足的「小」書，得以有正體中文譯本與台灣讀者分享。

　　本譯注不僅希望提供給就讀設計相關領域的學生，作為啟發其對設計的社會意涵有更深層思考的課內外參考書籍，也期望能提供給從事設計教育的工作者，省思本身的教育價值及教學內涵，進而提供對設計相關領域有所涉獵與興趣的一般讀者，能對設計在社會層面的廣泛影響有所認識與理解。為顧及廣泛領域的讀者，譯者在譯注時有以下幾點原則：

一、採用台灣社會普遍熟悉的譯名。為避免混淆讀者對外來譯名的既有印象，同時便於讀者理解文意，譯名一律採用台灣社會普遍熟

悉的名稱，例如安迪・沃荷（Andy Warhol）、勒・柯比意（Le Corbusier）、威廉・莫里斯（William Morris）、普普藝術（Pop Art）、包浩斯（Bauhaus）等等。

二、採用該公司或產品的官方譯名。書中出現的公司或產品名稱若在台灣有明確譯名者，會以該公司本身的譯名為主，例如索尼（Sony）、百靈（Braun）、健怡可樂（Diet Coke）等。針對其他因未於台灣正式上市或對台灣讀者而言較為陌生的公司與產品，為顧及該公司對詮釋其市場名稱意義的權利，在書中會維持其英文原名。

三、針對時空與文化差異的內容加注補充相關說明。文中因國情、社會、文化差異，以及專有名詞或特定時空背景現象，而導致可能讓人不易理解的人、事、時、地、物，將會於該文句出現頁腳加注說明，以協助讀者對整體文意有所理解，又不至於妨礙閱讀時的順暢性。在符號標示部分，本書作者在原著中各章參考文獻的標注符號，以*01、*02、*03……標示，並統一於該章結束之處列出，以方便讀者檢視；而譯者加注的中譯注釋符號，則以1、2、3……標示置於頁腳，以便與原著標注有所區隔。

四、為考量較廣泛的讀者群以及通俗普及原則，注釋資料來源主要透過目前已為各方廣泛應用的網路維基百科，作為注釋及相關驗證資料搜尋參考，其次為與其相關的官方網站與公開資料。因此除了譯注資料引自他處者會於該注釋文末標注出處外，其餘將不再另行標注。此外，若在台灣尚未有明確統一譯名者，會統一採用網路中文維基百科台灣正體版譯名，避免增加目前譯名不一的混淆情況。

五、所有專有名詞（包含人名、書名與特定名詞）首次在書中出現時，將於中譯名稱後加注原文（或加注於注腳譯注說明處），以利讀者對照原文之需要。人名的中譯也按上述原則。無統一中文名稱者，則採用

一般常用之同音且中性意義的字眼。

　　本譯注計畫的完成得力於多人的協助。研究助理雲林科技大學設計學博士班李盈盈同學與工業設計系碩士班呂國綱同學，在企畫提案、專案執行及結案報告各階段，都能全力以赴，貢獻許多智慧和能力，對本計畫如期完成有不可磨滅的功勞；此外，英國曼徹斯特大學材料織品設計與管理研究所博士候選人施文瑛同學在內容初譯上的協助，以及選修計畫主持人在雲林科大工設所「設計思潮」課程的所有同學試讀了譯本，提供寶貴的修正意見，在此謹致上最誠摯的感謝。

　　最後，本譯文雖經多次修訂校正與考究，恐因能力不及與失誤而仍有疏漏，企盼讀者不吝指正賜教。

<div style="text-align:right">游萬來、楊敏英、李盈盈　謹識</div>

中 譯 導 讀

　　本篇導讀將從以下幾點說明原著所探討的議題，導引讀者了解本書對台灣設計的影響與意義。首先就其生成背景環境對照台灣現況，標示出本書對台灣設計現況的意義；接著，探討作者撰文觀點對台灣設計思維的刺激；然後是書中所探討的三大議題介紹與說明，最後是對台灣設計的影響與意涵。

歷 史 意 義

　　奈傑爾‧懷特里於1993年所撰寫的《為社會而設計》一書，主要是針對英國一九八〇年代，當時設計在產官學界的支持下蓬勃發展，而在社會形成一股設計熱潮。作者檢視當時設計對社會的影響，並依此脈絡架構進而對設計提出批判。雖然懷特里書中描述的主要是1980年至1990年時，英國設計發展與當時的社會現象，然而對照台灣設計發展及現況，除年代差異之外，兩者在發展進程上有若干相似處，值得我們引為借鑑。

　　英國人稱為「設計師年代」的一九八〇年代，因當時的柴契爾（Thatcher）政府大力推動產業應用設計以改善產品、服務品質與提升企業形象，並扶植設計產業，讓不少設計公司股票上市；以設計為導向的零售店亦迅速擴張，消費市場的增長，使設計商品銷路暢旺，「英國的設計產業在那個年代裡，每年成長35%。同期的營業額及利潤，則成長三

倍」；也在此一時期設立了英國設計博物館，，而設計管理以新的學術領域在大學院系中誕生。然而，在一九八〇年代進入一九九〇年代之際，當時急遽衰退的經濟，如懷特里在書中提到，也使得英國的設計產業開始出現泡沫化[*01]。英國高等教育統計局在2007年公布，約有9%的創意藝術及設計畢業生（2005至2006年）是失業的，迫使設計畢業生進入如銷售或餐飲業擔任服務生等低薪工作[*02]。

台灣自一九六〇年代導入工業設計，迄今已近半個世紀。政府自一九九〇年代末起開始大力推廣，並引導企業重視設計，設計產業因而逐漸蓬勃地廣泛發展。2002年經濟部擬定「兩兆雙星產業發展計畫」，勾勒出我國核心與新興產業政策方向，雙星產業其中之一即指數位內容產業；2004至2007年執行台灣設計產業起飛計畫，著重建立設計推動機制、加強設計人才培訓、強化設計研究開發、策進育成設計產業、開發設計服務需求、推動台灣設計運動及促進重點設計發展等；2008至2011年共編列新台幣55.8億元推動文化創意產業六大旗艦計畫，其中包括經濟部執行台灣設計產業翱翔計畫的新台幣8.3億元及創意生活產業發展計畫的新台幣1億元，及文建會執行工藝創意產業發展計畫的新台幣24億元。此外，也積極爭取國際設計活動在台灣舉行，包括1995年的ICSID[2]世界設計大會，以及2011年舉辦的世界設計大會（IDA）暨設計年推動計畫[*03]。總之，因政府大量資源的投入及倡導設計，使得台灣企業日益肯定設計對增加產品附加價值及企業競爭力的貢獻。

為因應前述產業對創意設計人才的殷切需求，各大學也增設設計相關

1 倫敦設計博物館正式成立於1989年，參見本書第二章譯注1。

2 ICSID，即International Council of Societies of Industrial Design（國際工業設計社團協會）的縮寫，詳參本書第二章譯注4。

系所。以工業設計為例，台灣在102學年度（2013至2014年）有四十所大學，共計有工業設計相關類系四十一個（其中遠東科技大學同時設有「工業設計系」及「創意商品設計與管理系」）學士級在學人數總計11,465人，101學年度（2012至2013年）畢業生為1,819人[*04]。相較於在1980年至1990年期間，工設相關科系畢業生每年不到二百名[*05]，在二十三年之間畢業生人數已增為原來的九倍以上。更遑論包含平面（或視覺傳達）、數位媒體、空間與建築等整體設計相關學系的成長總數。然而目前台灣各大學增設設計相關學系，是否面臨設計人才供過於求的就業問題值得重視。

近年來美國及英國的產品／工業設計工作機會萎縮，而大學畢業生人數卻持續成長[*06][*07][*08]，導致工業設計人才供過於求，就業競爭激烈。台灣在這幾年因應國內產業對創意設計人才的殷切需求，而紛紛在各大學增設工設相關學系的情形，在台灣人口呈負成長之際也漸漸引發學者的關注。此外，自二十一世紀開始，在十年內我們又再次歷經了能源危機、金融風暴，甚至嚴重的氣候變遷問題，造成了全球性的物資短缺、經濟衰退和氣候異常所造成的災害。此重大考驗的影響迄今仍在，因而讓人們開始思索節能減碳的革新改變，反省上個世紀過度的資源浪費和消耗，並驚覺破壞環境所帶來的毀滅性傷害；正如懷特里在本書導論中所提：「目前的情境很適合重新評估設計師在社會上應扮演的角色與身分。」[*09]，現在也是我們省思設計與設計師在台灣社會所扮演角色的最佳時機。

設 計 為 誰 服 務 ？

正是這種檢視設計所處場景、情境，以及所服務的對象與目的之意識型態，進而去檢討省思設計功能以及設計師角色的宏觀角度與批判觀點，

對現時台灣設計而言，不僅具有暮鼓晨鐘的警世作用，另一方面也因為台灣自開始發展和推廣設計以來，幾乎沒有任何與這類評論設計價值觀的相關觀點曾被提出，使得本書所傳達的思想和概念對台灣讀者而言，特別是對於與設計領域相關的讀者來說，更顯得別具意義；如書中所提：「如果我們要了解設計價值的系統，我們需要考慮其歷史、社會、經濟和政治背景。」[*10]這是現今台灣設計仍有待加強的面向。

目前，在台灣不分產、官、學界均展開雙臂、熱情且毫不猶豫地擁抱懷特里在書中所描述的「消費主義」設計，對這類所謂「消費者導向」或「市場導向」設計促進社會進步和提升國家競爭力的能力全然地信仰，毫無警覺其吸引衝動消費、刺激與點燃擁有欲望的特性所衍生的崇尚物質的拜金功利思維、道德感式微而價值觀扭曲、分裂社會的階級意識，以及資源的耗損浪費與環境生態的破壞對整體人類生存威脅等種種問題。在這一片謳歌聲中，台灣欠缺自省的批判思維，以更廣泛的視角，著眼於設計對所處環境、人、事、物的影響，向台灣設計界發出警訊。

這種廣泛自省的批判思維是必要的，因為「設計專業需要能向內省視，也要能向外展望。它必須檢視自己的作為與價值及其意涵；它也必須檢視社會和世界的條件。此時此刻，當有關消費的議題及消費與世界資源與能源的關係亟需有所作為的時候，設計師不再可以規避其行為的責任，而只是持續地重複包裝相同的舊式消費物品」。[*11]又如書中引述設計師漢瑞恩[3]（Henrion）刊於1987年《設計師》（*The Designer*）文章中的一段話：「設計師在經濟中的地位極為重要，但他在社會裡的角色也毫不遜色。」[*12]對台灣設計師而言，正因處在這樣一個體制系統，故更應具備這種廣泛自省的批判思維，以及覺察自身設計所展現的價值觀對所處社會的

3 漢瑞恩，參見導論譯注3。

影響。

　　這樣的思維也同樣適用於其他設計相關社群成員，因為相同問題也在其身上發生。現今台灣社會普遍價值觀，都傾向於功利主義式的單一價值判斷標準，欠缺其他不同價值觀的宣導以平衡現況，這是設計媒體監督權的失職：「……再設計、再包裝、重新整修等表面活動，以及最新的設計師玩意的誘人喜愛，都更有新聞價值，更令人振奮而已。設計媒體應受到指責，它自以為是，而幾乎沒有提供什麼空間來辯論設計的本質、角色與身分」；而設計出版者迎合市場品味的態度，書籍出版儼然同樣落入「消費者導向」或「市場導向」的運作機制，而「大部分有關設計的書都隱然忽視了我們現時的系統，而將設計的歷史專注於式樣或明星設計師方面。設計出版者（其出版品也愈來愈市場導向）及其他在此市場內運作的團體，因而很少能夠從該市場的局外立場去分析它」。[*13]

　　基本上，政府與教育兩界一為法規制定與管理者，一為人才培育者，兩者皆有足夠立場從商業機制之外，以規範的、倫理的觀點評析產業現況；一旦兩者均納入消費主義系統運作的一環，將成為助長此功利價值觀蔓延至整個社會的推手，並強化狹隘的利己思維，而廣泛自省的批判思維，相形下其存在空間亦將受到抑制。本書最末章提及當時的台灣，也曾是該書第三章針對倫理消費議題中所指涉的「廉價、順從和被剝削的勞工」，當時勞工所支領的工資，相對於當時的日本僅有其工資的14%；對照現今台灣的成就，正如同書中所提及，我們的社會已「從一個工業社會轉變為後工業社會，或是從現代主義到後現代主義社會……生活品質的重視正取代著數量上的強調……著迷於讓機器更快或更大的觀點，正受到那些相信機器應該更具有社會和環境益處與責任的人所質疑」。[*14]這也凸顯出此一批判思維在台灣的重要性。

消 費 者 導 向 v s . 市 場 導 向

　　設計與設計師的傳統角色定位本在解決問題，為人類福祉而設計，然而在消費主義盛行之際，設計師往往淪為商業操作的工具，設計的重點則流於如何創造吸引人的商品、如何刺激消費，藉以創造經濟利益。一但陷入此一窠臼，設計師服務的對象就從終端使用者，轉為以消費與利益導向的營利企業；而在以獲利為目的的驅使下，設計針對的將不再是為真正需要的人解決真正的問題，而是成為社會問題產生的源頭[*15]。《為社會而設計》的主軸就從這個運作於目前絕大多數社會中的消費主義機制出發，對在此環境下生成的消費主義設計做出批判。

　　本書共有五章。首先在第一章〈消費者導向設計〉中，懷特里從目前大眾皆已習以為常的「消費者導向」或「市場導向」設計的發展歷程中，去檢視探討這類設計在所處社會體制裡的顯性和隱性價值與意涵，接著，在此基礎上於第二、三、四各章針對特定議題逐一評論，最後，於第五章做出本書論點總結。從各章主標題可得知，懷特里在這本內容相對上較為簡短的書裡涵蓋了許多觀點，並在每個議題中提供了相當徹底且權衡的簡介[*16]。

　　本書一開始界定並檢視其發展歷史的消費者導向或市場導向設計，懷特里認為是高度發展的資本主義經濟中，用以界定和販售產品的主導典範，在此典範中最主要的應該是製造商按消費者的需求去生產物品，並將消費者置於公司思想的中心，但卻變成有計畫的過時、市場研究，以及顯然永無止境的多樣化[*17]。懷特里溯及消費主義設計的發展源頭，從美國二十世紀初期福特汽車大量生產時期，到現今發展成熟的市場調查和消費者行為研究。在這期間，強調消費者導向設計的企業僅考量生產他們能獲利，但不必然是消費者真正需要的產品，號稱的「自由選擇」，也往往

只是虛假的式樣造型與色彩變換。所造成的結果就是社會某些在市場上沒有權力、企業在他們身上無利可圖的弱勢族群，如身障者、年長者、相當比例的少數民族、以及病人、無家可歸者、失業者等，其需求不能被妥善或完全地滿足。而設計師在其中所扮演的角色，則是迎合企業達成獲利目的，其作用是「灌輸消費者想要擁有的欲望」。[*18]後續各章即以此為基礎，展開三個各不相同又互有重疊（設計倫理）的議題，對消費者導向設計典範進行評論（如下圖所示）。

設計與生態環境

首先是第二章的〈綠色設計〉。本章從綠色設計的起源——綠色運動開始談起，首先觸及的是消費主義注重物質和過度消費的問題。綠色設計源於人們驚覺高度工業發展對生態環境帶來污染破壞，以及危害人類自身健康，進而展開了各種因應的綠色運動。懷特里描述了各種做法不同的因應之道：有些採取和緩做法，試圖在現有資本主義系統中進行改革，有的

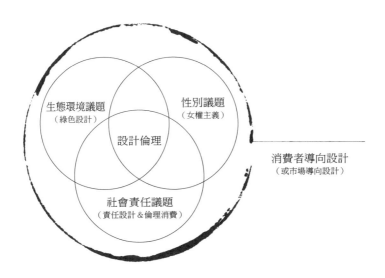

則以激進手段全面地拒絕消費；而設計師或消費者要自問的綠色問題，也如上所述，是變異多端且取決於提問者的政治觀點以及社會價值觀的問題。綠色主義者認為，較為綠色的社會是較不注重物質、自願儉樸的。然而這樣的概念卻不是目前我們這個以消費主義為主軸運作的政治和經濟系統所能接受的。不出所料，以獲利為目的的企業，將瀰漫在社會中的生態環保意識，視為一種可吸引此類消費者的行銷手段。

　　綠色考量的出現確實對設計產生多方面的影響。首先它帶起人們對產品製造周邊相關問題的關注。從書中所提綠色設計「3R」：減量（Reduce）、回收（Recycle）、再利用（Reuse），與「從搖籃到墳墓」的產品生命週期規劃，乃至近年「從搖籃到搖籃」4的永續設計概念，反映出設計對綠色考量的積極作為。懷特里則從更廣泛的社會影響層面上，提及生產過程的機械化、惡質的生產環境與有毒的製造材料，對工人身心的危害，以及產品材料的來源與選用對生態環境的衝擊。所凸顯的是綠色問題存在於每個層面的消費和設計，「正如『功能』或『式樣』是每個設計問題的一部分一樣，『綠色』因素也該是一個組成分子，而且是非常重要的一部分」[*19]。懷特里在本章的綠色政治討論中所表明的是，設計不是一件單純個人選擇和偏好的事，而是涉及人類、社會、政治和環境面向等複雜問題的活動——由此導出了下一章的主要論題。

4　《從搖籃到搖籃：綠色經濟的設計提案》（*Cradle to Cradle: Remaking the Way We Make Things*），作者是威廉・麥唐諾與麥克・布朗嘉，中文版於2008年出版（英文版則於2002年出版）。此名稱對比於「從搖籃到墳墓」的單向線性思維，其概念簡言之，在於跳脫以往只著重「如何減少對環境的破壞」，而更積極思考「工業生產如何對環境有益」。所有產品生產，從設計發想源頭開始，就應設計產品最終將被回收再利用、或回歸土壤、亦或轉換為其他產品。此資源運用生生不息並考量對環境最少衝擊的思考模式，也是近年永續設計的重要概念之一。

設計與社會責任

　　延續前章提出設計涉及多面向的複雜問題，使得「面對這種複雜性，行銷主導的設計，看來愈發膚淺且不負責任」[20]，懷特里順理成章地在第三章〈責任設計與倫理消費〉中，檢視設計師與消費者的社會責任。隨著當時社會情勢，以及關懷環境生態與社會弱勢等運動的影響，連帶感染了設計對此面向的反思與回應。懷特里描述海尼根在一九六〇年代中期推出的「WOBO 專案」，認為這是首次展現出具社會責任的量產設計。然而這個將啤酒瓶設計成一項便宜而且可能成為窮困社區中有效建材資源的專案，終因其外觀式樣可能損及獲利而遭擱置，也「凸顯了設計的社會責任，和消費主義以利益為最大考量的缺乏社會責任感，兩者之間價值觀的衝突」。[21]

　　接著懷特里論及維克多·巴巴納克（Victor Papanek）《為真實世界設計》（*Design for the Real World*）一書提出的設計觀點對責任設計的影響，以及對設計師「樂於式樣造型，為少數富裕社會市場而策畫瑣事」的批判。懷特里認為巴巴納克對設計專業提出的「六個設計專業可以而且必須走的可能方向，如果它要做為有價值的工作」是「六個設計優先項目」的設計進程[22]；此六個設計優先項目針對的均是在資本主義系統運作下顯得較為弱勢、無利可圖，或非一蹴可及的領域，如為第三世界設計、為弱智、肢障、失能者的教學或訓練器具設計，以及為突破性概念而設計。可能由於巴巴納克在書中高調的道德批判和其理念支持者較易產生情緒性反應之故，懷特里在書中採取的是相對上較和緩的態度與平衡的立場來評論其觀點。針對巴巴納克被指控太天真，甚至遭受設計專業團體的排擠與奚落，懷特里認為：「任何一項對消費主義設計系統的重大批判，難免都被指控為太天真……深刻地反思價值觀和優先事項『是』必要的，因此，

責任設計的提倡者，必須始終受到這類的批判。提倡者所必須、也該做的，就是提出分階段前進的建議，否則將會被斥為只是空想。」[*23]在這方面懷特里肯定地提道，巴巴納克實際上也為想要負責任工作的設計師提出了具體的方法，使其能在消費主義社會中生存，而這類建議確實也獲得年輕設計師的支持和實踐。

　　除了設計師的責任自覺之外，懷特里認為倫理消費者也是責任設計的驅動力，因為「如果資本主義企業背後的主要動機是利潤，那麼不購買公司的商品，便有助於破解它的獲利能力，消費者可藉此使公司改變它的產品，甚至它對政治、社會和環境問題的政策」。[*24]懷特里在書中描述的倫理消費可分為投資在其產品或服務能為社會做出積極和健康貢獻的公司的「合倫理投資」，以及購買能為社會做出積極和健康貢獻的公司產品或服務的「合倫理消費」。「合倫理的投資」最起碼是一種拒絕企業文化赤裸裸的消費主義症狀，而傾向於一個理應更加關懷互愛的社會；而「合倫理消費」則可視為大眾意識到消費具有政治性的一個重要發展階段，它有助於讓人們認識到，消費是一種政治行為，藉由購買或抵制的行為，就像民主政治的投票機制，它甚至可能是讓大多數人最能感受到，他們是倫理消費過程中的積極參與者。

　　本章最末再次回到設計師的社會責任議題。懷特里檢視英美兩國設計專業團體守則，他認為在設計實務裡，不像醫學倫理中開業醫師的「醫師誓言」[5]，缺乏對倫理守則的強調，是致使設計無法成為真正專業的特徵之一[*25]；又因英國「一九八〇年代的設計榮景，政府放鬆了管制規定，加上

5　醫師誓詞，又稱希波克拉底誓言（Hippocratic Oath）。希波克拉底為古希臘醫者，在西方被譽為「醫學之父」。在相傳由希波克拉底所立的這份誓詞中，列出了一些特定的醫學倫理規範，成為今日醫師誓詞的參考藍本，所有醫科畢業生均須恪守醫師誓詞。

創業文化的成長，或許就因為這樣，大部分設計師將設計視為一種工作，而不是一種專業」。懷特里認為：「具有充分專業前景的設計師，要正視這個倫理議題和設計師在社會的角色。否則⋯⋯設計將一直是一個製造問題的活動。」[*26]

設計與性別

本章主要是針對消費者導向設計在性別處理上的評論。正如懷特里在其序言中所提對消費者導向設計的評論一般，「在最後一項批判——女權主義批判——中達到最尖銳」。[*27]第四章的〈女權主義的觀點〉中，懷特里批判消費者導向設計的意識形態與價值觀，以及它所意涵的社會及性別關係。其主要的論點有二：一是女性在廣告與產品意義傳達上被物化和刻板化，二是忽視女性為產品使用者的身分，而此兩者觀點又互為因果。

懷特里引述謝里爾・巴克利[6] 1987年在《設計議題》（*Design Issues*）所發表的文章提到的：「假如設計是社會的一種表達，且社會是父權制的，那麼設計將反映出男性的主導與控制。」[*28]在「父權制度」的運作下，導致出性別刻板印象，使得女性淪為廣告與產品傳達意涵上被物化和刻板化的對象，而在缺乏主導權的情形下，使得身為產品實際使用者的身分被忽略，又更加導向被刻板化的結果。對照現今台灣的情況來看，書中所提出第一項論點的問題不僅仍在，特別在產品或服務的廣告表現手法方面[7]，情況甚至愈加嚴重。然而台灣社會對此現象的反應，僅有政府相關主管機關的開罰行動、婦女團體的小規模斥責與抗議，以及媒體零星的批判

6　謝里爾・巴克利（Cheryle Buckley），參見第四章譯注 15。

7　2010年初至今，台灣各類產品或服務的廣告物化女性問題不時登上新聞，其中又以2010年4月初，NCC針對兩則線上遊戲廣告使用強調女性胸部的表現手法最知名。

報導，不見大規模或激發普遍大眾的反感與抵制；似乎顯示台灣社會大眾在消費主義價值觀長期薰陶下，對於「父權制度」、「性別刻板印象」等這類意識形態的麻痺。如懷特里不斷強調的，這是個複雜的問題，將有待我們從政治、經濟、文化，當然還有教育上等多面向著手進行改善。

在第二項論點上，懷特里提到了設計著眼於在式樣與風格上的性別「差異」大做文章，而非女性在使用產品或服務的情境或效益上與男性的差異。此結果不僅是無視女性身為使用者、對產品或服務基本需求的滿足，更加強化社會對於女性「陰柔的」完美典範的刻板印象，這是由於「絕大部分的產品要不是由男性（生產者）為女性（消費者）設計，就是由男性為男性設計」，由此進一步導出了「工業設計簡直就是男性的世界」。[29]懷特里提到英國工業設計畢業生只有2%是女性，在設計產業的比例中，女性工業設計師的比例較男性設計師更是遠低於1%，然而這不盡然是女性觀點在設計缺席的主要原因，因為儘管女性設計師的內隱知識和不同於男性的觀點，對以女性與兒童為主要使用者的產品設計能有所貢獻，最重要的大前提是，「製造商將持續只對短期的、以父權思維決定的需求做出回應，把這樣覺察的需求立即商品化……設計上有任何較廣泛的改變，都要源自社會在文化及政治上的正面改變」。[30]

總結來說，《為社會而設計》是從較一般定義更為廣泛的角度（社會），去看待設計對我們的意義與影響。然而，社會又何嘗不是賦予和形塑設計的重要力量（Design by Society）？這也是本書對台灣設計思維一個很重要的刺激。上述各議題的評論中，反映出設計倫理對設計的形成，以及設計師養成的重要性，然而所處社會的規範、價值觀與擔當也會在設計中被重製出來[31]。在《為社會而設計》一書中，懷特里呈現出今日設計的多學科特質，其評論橫跨了多面向的文化活動界限：政治、經濟、媒體、技術、語言以及人類學等，在這個意義上，特別因上述它所展開的特

定評論，使它成為設計學生與教育者理想的綜合入門讀物，用以作為形塑後續幾十年設計樣貌，制定出今日設計學生未來工作生活的討論[32]。

設 計 倫 理 教 育 的 意 涵

懷特里在序言中說明《為社會而設計》書名的意義[33]，並提到了兩本與本書相關的正反觀點，分別是「和它最直接有關，而且一脈相傳的」巴巴納克於1971年出版、並於1984年再版的《為真實世界設計》，以及「它所推崇和支持的，正是《為社會而設計》要質疑和批判的」[34]高登・利品科（J. Gordon Lippincott）於1947年出版的《為商業而設計》（*Design for Business*）。

巴巴納克的《為真實世界設計》一書被視為談論設計倫理與設計師責任的重要著作[35]。本書經由適當實踐為第三世界國家設計產品與服務的案例，來質疑第一世界的商品文化，它展望了設計未來的領域以及在教育上的成就，在滿足世界成長人口「多數」需要的同時，也保持與自然的和諧[36]。事實上整本書的基調都在於設計師責任的探討，但巴巴納克在該書第九章〈設計的責任：五種迷思與六個方向〉（Design Responsibility: Five Myths and Six Directions），明確地舉出了六個設計專業應該去做的方向[37]，即懷特里於書中第三章所提及的六個優先項目的設計進程[38]。這六個方向（詳參本書第三章）意涵著設計師在所處社會環境中，對其地位和價值如何自許的建議，六個較有倫理考量、負責任與有益社會的設計方向。

高登・利品科的《為商業而設計》則出版於1947年，正值二次世界大戰剛結束之際。該書首章即以〈這個改變的年代〉（This Era of Change）為題提道：「二十世紀是有史以來難以估算的大批人口，開始接受改

變是自然而且想要的……改變很快也把幾乎我們所想所用的變得過時了。」[*39]如懷特里提道:「戰後時期的美國,已進入所謂的『高度大量消費階段』:也就是先進的消費社會時代,許多商品在中等收入市場已達飽和程度的時代。」[*40]該書基調就在歌詠戰後一片亟思求新求變的情懷,加上當時美國因戰爭促進相關工業技術革新的背景下,鼓吹企業應用外觀式樣設計刺激消費者不斷消費。如利品科在《為商業而設計》一書中強調的:「僱用工業設計師的唯一理由就是要增加產品的銷售量」[*41],以及懷特里書中提到當時多位美國知名設計師對其角色的定位,不外乎是為了「一個朝上發展的美麗銷售曲線」[*42]或「工業設計師之所以受到僱用,主要是為了……增加客戶公司的利潤」。[*43]此思維與做法逐漸地向外擴散發展,成為至今大部分消費主義社會中的設計應用典範。

　　儘管該書距今已超過半個世紀,然而書中提及許多關於設計的商業應用概念,至今對於設計主流課程的核心教學概念仍有所影響。確實,從設計技能的磨練與實務操作學習面向來看,產品式樣多樣化、具吸引力、色彩計畫等作為設計實務操作課程,完善地具備訓練設計學生如何去力求突破、提出多種式樣和設計方案,學習瞭解與觸動使用者的情感,以及嘗試運用色彩多方配置。這類關於問題解決或技術上的程序或方法,一直是設計和技術教育根深柢固的做法[*44],然而這種傾向將設計技能設想為一個中性工具的做法,因而易成為設計師卸責的一種說詞:即設計的發展或存在,是那些諸如經理、老闆、政客、使用者等對設計下決策或有所要求者,而不是設計師的道德問題。

　　《為社會而設計》所揭示的設計,是一個涉及人類、社會、政治、環境面向等複雜問題的活動,如巴巴納克所言:「設計作為解決問題的活動,依照定義是無法產生唯一正確答案的……任何設計方案的『對錯』將取決於我們賦予此項安排的意義。」[*45]「意義」是一種價值判斷,而正

如懷特里貫穿於本書中的核心概念，在消費主義社會主導的主流價值觀，是從利己的短期利益考量出發，與負責、合乎倫理的社會關懷角度是互有衝突的。設計師甘於淪為「工具人」角色的想法，從大學教育層次上來看，是難以讓人接受的。因而如何在這專業技能與感知的培育中，為這些技能與感知的應用目的與方向注入「意義」，而此「意義」必須能使學生在未來從事設計專業實務時，對社群和環境採取有益的觀點與態度，進而做出合乎倫理並負責的設計決策，這是設計倫理教育的一項重大挑戰。期盼透過更多類似《為社會而設計》一書的討論批判，激發更多人投入尋找解決方案。

中 譯 導 讀

參 考 文 獻

*

01 —— Nigel Whiteley, *Design For Soceity* (London, 1993), p. 1.

02 —— Stephen D. Prior, Siu-Tsen Shen, and Mehmet Karamanoglu. 'The Problems with Design Education in the UK.' In *2007 IASDR Conference: Emerging Trends in Design Research, 12-15 Nov.2007, Hong Kong: Hong Kong Polytechnic University.* Web. (23 Jun. 2013) <http://www.sd.polyu.edu.hk/iasdr/proceeding/papers/The%20Problems%20with%20 Design%20Education%20in%20the%20UK.pdf>

03 —— 楊敏英、游萬來、羅士孟，〈台灣企業招聘工業設計科系人才的徵才訊息研究〉，收 於《設計研究第一輯：為國家身份與民生的設計》，李硯祖主編，四川：重慶大學 出版社（2010年出版）

04 —— 教育部，〈大專校院學科標準分類查詢〉（2303產品設計學類），教育部統計處，網頁 資料。2014年6月30日。<https://stats.moe.gov.tw/bode/Defawlt.aspx/detail/98/98_students. xls>。

05 —— 黃啟梧、游萬來，〈我國工業設計發展現況調查〉，《工業設計》，（1985，49）頁 18-24。

06 —— 楊敏英、游萬來、郭純妤，〈台灣工業設計畢業生就業情形之初探〉，《設計學 報》，（2010，15：2）頁75。

07 —— Mark Evans, and Paul Wormald, 'Knowledge Transfer and Industrial Design: A Program for Post-*qualification* Collaboration Between Universities and Commerce in the UK.' In *2005 Eastman IDSA National Education Conference Proceedings, 21-23 Aug. 2005, Old Town Alexandria, Virginia.* Web. (23 Jun. 2013)

08 —— Tsai Lu Liu, 'The Focus of Industrial Design Education: Perspectives from the Industry.' In *2005 Eastman IDSA National Education Conference Proceedings, 21-23 Aug. 2005, Old Town Alexandria, Virginia.* Web. (23 Jun. 2013) <http://www.idsa.org/sites/default/files/ NEC05-Tsai%20Lu%20Liu.pdf >

09 —— Nigel Whiteley, *Design For Soceity* (London, 1993), p. 1.

10 —— 同前注，p. 45.

11 —— 同前注，p. 3.

12 —— 同前注，p. 1.

13 —— 同前注，p. 5.

14 —— 同前注，p. 160.

15 —— 同前注，p. 133.

16 —— Adam Richardson, Rev. of *Design for Society*, by Nigel Whiteley. *Design Issues* 12. 2 (1996), p. 77.

17 —— Adam Richardson, Rev. of *Design for Society*, by Nigel Whiteley. *Design Issues* 12. 2 (1996), p. 77.

18 —— Nigel Whiteley, *Design For Soceity* (London, 1993), p. 45.

19 —— 同前注，p. 93.

20 —— 同前注，p. 93.

21 —— 同前注，p. 97.

22 —— 同前注，p. 101.

23 —— 同前注，p. 104.

24 —— 同前注，p. 126.

25 —— 同前注，pp. 132-33.

26 —— 同前注，p. 133.

27 —— 同前注，p. 5.

28 —— 同前注，p. 137.

29 —— 同前注，p. 141.

30 —— 同前注，p. 157.

31 —— Woodhouse, Edward and Jason W. Patton, 'Design by Society: Science and Technology. Studies in the Social Shaping of Design.' *Design Issues* 20.3 (2004), pp. 1-12.

32 —— Adam Richardson, Rev. of *Design for Society*, by Nigel Whiteley. *Design Issues* 12. 2 (1996), p. 79.

33 —— Nigel Whiteley, *Design For Soceity* (London, 1993), p. viii.

34 —— 同前注，p. viii.

35 —— 同前注，p. 98.

36 —— Martina Fineder, and Thomas Geisler, 'Design Criticism and Critical Design in the Writings of Victor Papanek (1923–1998).' *Journal of Design History* 23.1 (2010), p. 99.

37 —— Victor Papanek, *Design for the Real World: Human Ecology and Social Change.* 2nd ed. (London, 1985), p. 247.

38 —— Nigel Whiteley, *Design For Soceity* (London, 1993), p. 99.

39 —— J. Gordon Lippincott, *Design for Business* (Chicago, 1947), p. 8.

40 —— Nigel Whiteley, *Design For Soceity* (London, 1993), p. 157.

41 —— J. Gordon Lippincott, *Design for Business* (Chicago, 1947), p. 20.

42 —— Nigel Whiteley, *Design For Soceity* (London, 1993), p. 14.

43 —— 同前注，p. 17.

44 —— Stephen Petrina, 'The Political Ecology of Design and Technology Education: An Inquiry into Methods.' *International Journal of Technology and Design Education* 10 (2000), p. 207.

45 —— Victor Papanek, *Design for the Real World: Human Ecology and Social Change.* 2nd ed. (London, 1985), pp. 5-6.

原 書 圖 片 授 權 致 謝

原書作者與出版社感謝下列單位允許重製書中所用圖片：

第一章

英國電信（British Telecom）──頁 45 (photos © BT)

國立汽車博物館信託（National Motor Museum Trust, Beaulieu, Hants）──頁 51

索尼公司（英國）（Sony (UK) Ltd）──頁 64

Ross 消費電器公司（英國）（Ross Consumer Electronics [UK] Ltd）──頁 71

夏普電器（英國）（Sharp Electronics (UK) Ltd）──頁 82

LN Industries SA ──頁 88

第二章

美體小舖國際公司（The Body Shop International PLC）──頁 103

杜拉斯工程公司（Dulas Engineering Ltd）──頁 122

IN.form ──頁 123（上）

設計週（DesignWeek）──頁 123（下）

第三章

作 者 序

　　寫這本書的動機，是因為對坊間有關設計書籍的不盡滿意，絕大多數的書，都只觸及設計的表象，很少有設計書籍直接著眼於價值觀，討論價值觀與價值系統的關係，並探索價值觀對人類與生態的影響。這不是要否定物品與圖像美感的重要性，或它們在設計史的地位，而是這樣一來，我們將無從得知設計在社會所扮演的角色，以及為何它會得到目前的地位。《為社會而設計》試圖去檢視我們社會的設計意識形態。

　　《為社會而設計》理論上可以把它歸屬為一種批判，雷納・班漢（Reyner Banham）曾經將這種批判的傳統描述為「藝術焦慮的傳統」，它可以回溯到十九世紀中期奧古斯塔斯・普金（A.W.N. Pugin）與約翰・拉斯金（John Ruskin）的著作。近年來最為人知的倡導者則是巴巴納克的《為真實世界設計》，首版於1971年，並在1984年修訂再版。這項傳統的核心是，一個社會的設計和社會的健全之間有著直接（且必然）的關連：設計表彰了社會、政治，以及經濟的情勢（而對拉斯金與普金而言，更重要的是宗教的情勢）。這種傳統的優點是，設計牢牢地紮根在社會脈絡之中，而不是表現為一種自我供給的研究領域；它的缺點則是，在十九、二十兩個世紀裡，設計改革的著作，充其量只是為了粉飾專業中產階級的品味，而冒充為倫理上高人一等的「優良」設計。我希望在本書中已避免了這個缺點。

　　本書的書名或許顯得太過簡單而有些誤導，但是這是再三審慎考量之後所做的選擇。標題中的三個英文字都有意義。「Design」（設計）一

詞，作為本書的主題領域，不需要任何的辯證或解釋，只需說明我們討論的設計類型，是指消費者產品，而不是資本財。也就是這一類型的設計，在一九八〇年代晚期的「設計師年代」中，有著非常廣泛（且不嚴謹）的論述。書名中的介詞與連接詞，通常第一個字母都不大寫的，但在此處，「For」這個字值得大寫。理由是，本書提出的一個主要議題是，消費者導向的設計，實質上對整個社會究竟是有利或有害：它是否「為」（for）社會，而不是「反」（against）社會。而「Society」（社會）的本質與特性，當然是一九八〇年代政治領域的一個主要戰場：例如，社會是否只是個別部分的總和，或者──回想一個聲名狼藉的政治主張──社會到底存不存在。本書的標題，因而不但描述了本書的內容，也宣告了個人的主張。

這個標題也和另外兩個書名緊密相關。首先，和它最直接有關，而且一脈相傳的，就是巴巴納克的《為真實世界設計》一書。其次，它也間接地與另一本較不為人知的書有關，但它會進入第一章的討論之中，即高登・利品科於1947年出版的《為商業而設計》。利品科的書是對消費主義價值觀的頌歌。因而它所推崇和支持的，正是《為社會而設計》要質疑和批判的價值觀。

《為社會而設計》提取了歷史文本、學術著作、新聞報導、個人訪談與信件等。我很感謝大家，不論是撥出時間、分享想法或提供資訊，有的是他們本身的作品，有的則是他們所處組織的作品：反消費主義運動（Anti-Consumerism Campaign）、方舟信託（Ark Trust）、馬格瑞特・布魯斯（Margaret Bruce）、特許設計師協會（Chartered Society of Designers）、阿修克・查特吉（Ashoke Chatterjee）、安妮・切克（Anne Chick）、羅傑・柯曼（Roger Coleman，倫敦創新有限公司〔London Innovation Limited〕、AWARE的克利斯・寇克斯（Chris Cox）、圖文設計師協會（The Society of Typographical Designers）的里斯・J・柯蒂斯

（Les J. Curtis）、失能者生活基金會（Disabled Living Foundation）、地球之友（Friends of the Earth）、綠色和平（Greenpeace）、人因設計團隊（Ergonomi Design Gruppen）的約翰‧葛里夫斯（John Grieves）、保羅‧格里菲斯（Paul Griffiths）、羅賓‧格羅夫‧懷特（Robin Grove White）、UFPB工業設計實驗室（Laboratorio de Desenho Industrial-UFPB）的路易愛得華多‧席吉馬良斯（Luiz Eduardo Cid Guimares）、中國華南理工大學的何錦堂、Homecraft、美國工業設計師協會（Industrial Designers Society of America）、凱西‧羅桑（Cathy Lauzon）、倫敦生態中心（London Ecology Centre）、羅伊斯‧勒夫（Lois Love）、另類產品開發單位（Unit for the Development of Alternative Products）的布萊恩‧羅威（Brian Lowe）與禾索‧波特（Hazel Potter）、凱倫‧里昂斯（Karen Lyons）、桃樂絲‧麥肯基（Dorothy MacKenzie）、Ross Consumer Electronics UK Ltd的蘿絲‧馬克斯（Ross Marks）、羅西‧馬汀（Rosy Martin）、諾汀漢‧李哈伯（Nottingham Rehab）、O2、維克多‧巴巴納克、生態設計協會（Ecological Design Association）的大衛‧皮爾森（David Pearson）、芬蘭設計論壇（Design Forum Finland）的拓比歐‧彼里寧（Tapio Periäinen）、規畫師和建築師的女權組織（Feministische Organisation von Planerinnen und Architektinnen）的比吉‧法曼—洛（Birgit Pohlmann-Rohr）、中介技術發展團體（Intermediate Technology Development Group）的大衛‧波斯頓（David Poston）、Ecover的馬克‧藍金（Mark Renkin）、MediaNatura的克里斯‧羅斯（Chris Rose）、雪菲爾產品開發與技術資源中心（The Sheffield Centre for Product Development and Technological Resources）、實務替代方案（Practical Alternatives）的大衛‧休‧史蒂芬（David Huw Stephens）、AWARE的賽門‧史托克（Simon Stoker）、永續能力公司（SustainAbility Ltd）、蘇‧泰勒—何瑞克斯（Sue Taylor-Horrex）、適當

與替代技術的跨國網絡（The Transnational Network for Appropriate and Alternative Technologies）、瑞典造形（Svensk Form）的愛麗斯・溫那德—沙林（Alice Unander-Scharin）、國際工業設計組織協會（International Council of Societies of Industrial Design）的路多・范登利斯（Ludo Vandendriessche）、女性設計服務（Women's Design Service），以及蓋諾・威廉斯（Gaynor Williams）。至於那些因我們的錯誤、忽略或能力不足而遺漏者，我由衷地致歉。

我也要向牛津大學出版社致謝，同意讓我摘錄我題為〈朝向一個丟棄的文化：一九五〇與一九六〇年代中的消費主義、『式樣過時』與文化理論〉的文章（刊登在《牛津藝術期刊》〔*Oxford Art Journal*〕，第五期，第二卷，1987，頁3-27。我也要感謝泰晤士與赫德森出版公司（Thames and Hudson）同意我引用巴巴納克的《為真實世界設計》一書中的文句。

最後，我要感謝黛安・希爾（Diane Hill）的持續支持並鼓勵我完成這個漫長的寫作計畫。我現在期望能多與家人相處，並謹將本書獻給他們。

導　論

　　我們見證了一九八〇年代的設計狂飆時期。比如說，英國設計產業在那個年代裡，每年成長35%。同期的營業額及利潤則成長三倍。「設計」在我們日常用語中，不管是當名詞或動詞，都意涵著能夠解決所有經濟上的疑難雜症——這種意涵，通常只是一種希望，而不是決心。「設計師」若當成形容詞用，則意味著尊榮和令人羨慕，有時更是強烈如此；而將「設計師」當成名詞，則儼然是個新的「名流」專業，這些名流的舉止與生活點滴，出現在無止盡的雜誌特輯、八卦專欄或電視脫口秀節目中。如果一九六〇年代值得用「動盪」一詞來描述的話，那麼一九八〇年代必然要稱為「設計師年代」，₁。本書要探討的主題，就是這類型的設計及其所意涵的價值。

　　當今情況已有很大的改變。急遽的經濟衰退是設計泡沫破滅的一個原因。在一九八〇年代進入一九九〇年代之際，相同的設計師，更可能因事務所和設計業務遭遇「嚴重的金流困難」，甚至戲劇性地墜落毀滅，而成為財經版的特輯主題。但是除了短期的經濟情況外，設計衰退的原因還有

1　英國人稱一九八〇年代為「設計師年代」（designer decade），因為在這個年代中柴契爾政府大力推動產業應用設計以改善產品及服務品質，提升企業形象，並扶植設計產業，使不少設計公司因而股票上市。此期間以設計為導向的零售店迅速擴張，也建立了設計博物館。消費市場的增長，使設計商品銷路暢旺，並成為報章雜誌報導的主題。而企業識別的業務更使一些企業及其設施煥然一新。此一時期設計管理也以新的學術領域面貌誕生於大學院系中。

許多:設計熱潮成為它自己最大的敵人,戳破了它自己吹噓的泡沫。它不但不是社會各種「問題解決」的基礎,更逐漸清楚的是,平常俗稱的「市場導向」或「消費者導向」的設計,實是社會眾多「問題」中的一個。在一九九〇年代早期,有兩位憤怒的年輕設計師,從所投身的專業醒悟過來,提出了下面這個譬喻性的問題:如果設計是一個人,他會是一個「為其行為負責的成熟大人,或是一個抱怨不已、沒有安全感且掙扎著與外在世界妥協的青少年?」[01]

目前的情境很適合重新評估一下設計在社會上的角色與身分。設計作家傑洛米‧麥爾森[2]曾感嘆於如下的事實:設計「快速地變成一種用來獨佔、區隔的武器──一種使社會多數階層得不到許多想要物品的手段。」[02]它的角色急切地需要重新考量。設計師漢瑞恩[3]指責一個普遍的觀念,認為設計是「少數有錢人的雅痞[4]樂趣」,他認為「設計師在經濟中的地位極為重要,但他在社會裡的角色也毫不遜色」。[03]漢瑞恩引述經濟哲學家E. F.舒馬赫[5]的話,他認為對當前情勢特別切題:「權衡取捨

2 傑洛米‧麥爾森(Jeremy Myerson),英國作家、編輯及學者,專門研究設計師作品與社會及科技變革的關係。曾任職於報社及設計新聞雜誌,1999年起為皇家藝術學院Helen Hamlyn研究中心共同主任,主要關心議題為社會的包容設計。

3 佛雷德瑞克‧韓利‧凱‧漢瑞恩(Frederic Henri Kay Henrion OBE, 1914-1990),出生於德國紐倫堡,於1939年移居英國,並於1946年入英國籍。他最令人難忘的是在二次大戰期間的海報設計,他也是英國及全歐洲企業識別設計的創始人。

4 雅痞(yuppie),為來自「young urban professional」(年輕的都會專業人士)或「young upwardly-mobile professional」(年輕進取的專業人士)簡稱。這個詞首次出現在一九八〇年代,意指有經濟基礎、中上階級、二十至三十多歲的年輕人。

5 E‧F‧舒馬赫(Ernst Friedrich "Fritz" Schumacher, 1911-1977),國際間有影響力的經濟思想家,其專業背景是統計學及經濟學。他曾擔任二十年的英國國家煤碳委員會總經濟顧問。他的思想在一九七〇年代在英語系國家中漸為人知,最出名的是他對西方經濟系統的批評,並建議適合人類尺度的、分權的及適度規模的技術。1973年出版《小即是美》(*Small Is Beautiful*)一書,據時代雜誌調查,是二次大戰

的籌碼不是經濟，而是文化；不是生活標準，而是生命品質。」《創意評論》6指出：「許多設計師在問，他們的行業要往哪裡去……他們要擔任生產程序中讓產品在生命周期結束前就已過時的馬前卒嗎？」[*04]《藍圖》（*Blueprint*）1990年的一篇社論，呼籲設計師要思慮自己的價值：「在那段形式比內容更有份量的急驟變化時期之後，現在是重新談談設計意義的時機。」[*05]設計教育家約翰‧伍德7提出以下的譴責：

> ……「式樣」和「形象」，比耐用性及效率性提供更立即與令人信服的說詞。但為醜陋或危險的科技創作漂亮的包裝，現在應被負責任的設計師視為不可接受的任務。消費主義8、民主、科技之間的關係，存在著很深的問題，有待大家來處理，我們才能避免這個深淵。[*06]

大衛‧奇普菲爾德建築師事務所總監大衛‧奇普菲爾德9也提出相同的感觸：

（續）————

以來最具影響力的一百本書之一。

6 《創意評論》（*Creative Review*）是以商業藝術與設計活動領域為目標的月刊。一般而言，它鎖定源自英國、歐洲以及美國的媒體內容，展示一些當代最佳的廣告、設計、插圖、新媒體、攝影以及印刷。訂閱者每半年會收到動態圖片製作的DVD。它發行於1980年，由Centaur媒體公司所出版。

7 約翰‧伍德（John Wood），英國倫敦大學金匠（Goldsmiths）學院的設計教授，曾擔任藝術系代理主任，規畫並創設數個創新的設計學程。伍德曾發表超過一百篇的文章，討論有關環境破壞、消費及設計等議題。他研究的一個重要面向，是要使設計師對其設計實作的意涵有更具創新及負責的思維。

8 消費主義（consumerism）是指個人以消費為樂，並熱中於採購及擁有物品。這個名詞帶有對放任消費行為的批評意味，它起源於二十世紀中產階級的興起，並因全球化趨勢而於二十世紀末達到成熟。在經濟學上，消費主義是指強調消費的經濟政策。概念上，它認為社會的經濟結構取決於消費者的自由選擇。

9 大衛‧奇普菲爾德（David Chipperfield CBE, 1953- ），出生於倫敦的英國建築師，他的事務所遍及倫敦、柏林、米蘭，並在上海有代理事務所。

就像美國或日本一樣，〔英國〕也熱心追求一個不分青紅皂白的自由市場系統，而放棄了它更廣泛的責任。當設計師也這麼做，只當個消費主義的工具去操作時，他們的身分就很有疑問。現在的蕭條給了建築師與設計師重新思考自己角色的機會。[*07]

這種重新評估的情緒，在新一代設計師當中特別強烈。他們較能（或較肯）掌握自己專業活動與總體社會所面臨的問題之間的關係。這種重新評估的第一步，也許要先暫停「創意」一詞，這個字眼和「設計」及「設計師」一樣都被濫用。在一九八〇年代中，產品包裝最瑣碎的細節改變，也都受到設計師的歡呼並且──大言不慚地──被設計媒體稱為「創意再設計」；「創意專業」，似乎是指那些為愛慕虛榮的皇帝們成功設計出新款設計師服飾的人；而所謂的「創意會計」[10]，又似乎不過是從財務謀殺中合法脫身的一種委婉稱法。需要更深入的評估而不能只看表面的失調，因為這只是整個系統內部有問題的表象而已。

任何我們生活其中的系統，都傾向看起來是正常的，但未必是「自然的」，因為我們的價值觀和期望絕大部分都受到它的制約。Addison 設計顧問事務所副總監，也是資深設計師的麥可‧沃夫[11]，將設計的價值系統譬喻為一個「我們看不到的透明泡沫」。他接著指出，一九九〇年代的設計專業：

10 創意會計（creative accounting）是一種會計實務的委婉稱法，它可能符合標準會計實務的字面規定，但肯定背離這些規定的精神，其特徵為過度複雜及使用新手法來刻畫收入、資產或負債，並意圖影響讀者依編製者的期望去理解它。

11 麥可‧沃夫（Michael Wolff），倫敦 Michael Wolff & Company 設計公司創辦人，早年在倫敦學習建築後，隨即從事產品、室內與圖文設計工作。1964 年與沃利‧奧林斯（Wally Olins）於倫敦成立 Wolff Olins 設計公司，該公司成為歐洲最早的企業標誌設計公司，也是世界知名的品牌建立公司。1983 年他轉任 Addison 設計顧問事務所。

……我們必須重新發明我們做的事。我們可以為我們的工作造成的環境及社會效應負起責任。我們可以掌握新資訊、教育自己、發展新的創意方法。九○年代提供了前所未有的最佳時機，讓我們族類及我們專業去發揮想像及勇往直前，但我們也面臨了成王敗寇的最高風險。[*08]

設計專業需要能向內省視，也要能向外展望。它必須檢視自己的作為與價值及其意涵，也必須檢視社會和世界的條件。此時此刻，當有關消費的議題及消費與世界資源與能源的關係亟需有所作為的時候，設計師不再可以規避其行為的責任，而只是持續地重複包裝相同的舊式消費物品。

我們將會看到，再包裝與再設計只是社會經濟系統的一部分，而那個系統的假設狀況是：沒有限制的成長和持續不斷的欲望。在市場經濟下的消費者導向設計，它的想法遠遠超出滿足人類需求：它追求的是去創造並持續刺激人類的「欲望」。現代消費者的條件，其特性是不知滿足以及因之而起的渴求狀態。一連串的「新」物品被製造來暫時滿足市場上存在的（若不是被創造的），以及確然被點燃了的欲求。我們絕不能忘記，這個系統是全球脈絡下的一部分，而世界上仍有50%至75%的人，連基本的生活需求都得不到適當的供應——這種情況，在世界人口快速成長下更加速惡化。離我們的正義觀很遠的是，現在我們被迫承認，滿足快速成長的人類需求所需的資源，有些本質上是有限的，我們也開始注意到，能源的消費，不論是為了因應世界人口成長而產製基本物品與服務，或為了滿足已開發國家不斷擴張的市場，都將會經由「溫室效應」及其他效應，而破壞我們的環境。

這引發了消費者導向的設計道德及設計師倫理責任的問題。道德上可以接受我們維持這樣的價值系統嗎？亦即如某位設計師所說的：「利用廣

告或其他方式，企圖大量操弄群眾以求取金錢利益，已完全被接受了，在許多方面，甚至是值得追求的事了。」[09]許多人會爭論說，消費者導向的設計，不但操弄群眾使他們不知滿足，同時也鼓勵他們過度追求物質主義。生活變成注重你消費了什麼，而較為公益或利他的價值觀，則在重要性上消失不見。在市場上無權無勢的個人或社會群體的需求，則斷然受到忽視。

其中一件毫無疑問的事，就是消費系統對全世界的影響。最值得注意的是，近年這個系統開始輸出到以前的東歐集團。東歐原本由國家控制的中央體制，已一國接著一國被推翻，而由設計的「全球化」（下面我們會發現，這也可稱為設計的「美國化」）所接管。二次大戰結束後，為振興西歐經濟的馬歇爾計畫[12]，如今有了它的現代翻版，以一種「麥當勞計畫」式的零售速食店，帶來了西方的消費主義價值。

固然不會有人熱情維護像國家共產主義那麼無效率、腐敗又偏執的系統，但也有漸增的恐懼，認為新引進的系統可能遠不如想像的好。在設計上的衝突，雖算不上什麼文化衝突，但至少是價值系統上的衝突，在許多第三世界國家都取得了見證。在印度次大陸上，這種衝突已經顯見了超過十年以上。印度國家設計學院[13]顧問阿修克・查特吉（Ashoke Chatterjee）

12 馬歇爾計畫（剛開始時正式名稱為歐洲復興計畫〔European Recovery Program, ERP〕）是美國在第二次世界大戰後為了替西歐國家重建一個比較強固的基礎以抵抗共產主義的計畫，並以倡議者、當時美國國務卿喬治・馬歇爾（George Marshall）命名。

13 印度國立設計學院（National Institute of Design, NID），成立於1961年，在國際間被譽為設計教育與研究領域中首要的多元學科教育機構。該校是印度政府商業與工業部的工業政策推展局下的一所獨立運作機構，也是印度政府科技部的科學與工業研究局認可的工業設計研究組織。NID為繼德國包浩斯與烏爾姆造型學院（Ulm School of Design）之後的工業設計先驅，並以追求卓越設計著稱。經由扮演催化與思想領導角色，NID的畢業生在商業、工業與教育發展的重要部分都表現出色。《商業周刊》將NID列為世界排名前二十五的歐洲與亞洲學程之一。

慨嘆「設計虛有其表的形象從富裕國家傾瀉而入」，指出在印度的設計專業所面臨的壓力，隨消費主義的價值系統而來：

> 其中的共同點就是豐裕與過時，迎合變異不定的奇想，以帶來豐厚的利潤。這種設計新理解，正蜿蜒穿透菁英階層的意識裡，其熱烈程度，令過去二十年來設計師所曾採取的任何謙恭做法，都相形失色。真實需求的概念，正要被五星級生活形態的設計意象所取代。[*10]

消費者導向設計那麼受喜愛而且具有吸引力，並不能證明它是個正常的系統。曾是印度國立設計學院審查委員會主席的羅梅許·塔帕爾（Romesh Thapar）認為，「我們把太多的社會及文化美學，賭在市場的自由機制上」。然而，主要的問題是，這個系統的價值很少呈現出來並公開辯論。我們社會系統的意識形態及設計的社會角色，要受到更廣泛的理解。這也是羅梅許·塔帕爾達成的結論：「有必要培養一個總體的觀點，來檢視我們正在設計的社會——或者換句話說，檢視其據以運作的價值系統。要為設計師提供一個意識形態嗎？是的，我們不能逃避。」[*11]

這個說法也適用我們（英國）社會的設計。設計作家約翰·塔卡拉（John Thackara）承認，他吃驚於設計竟能：

> ……免受譴責它在我們徹底現代生活中扮演的角色所帶來的負面後果：借行銷及經濟生產為名，而使環境與產品失去美感……而同時，生產又無法滿足非工業國家的最基本人類需求。[*12]

的確，設計的意識形態問題——即設計的外顯和內涵的價值及優先性，以及它告訴我們它所看的我們及我們的社會是什麼——很少在設計雜誌或書籍中提到。這並不意味著有什麼陰謀，這只是因為再設計、再包裝、重新整修等表面活動，以及最新的設計師玩意的誘人喜愛，都更有新

聞價值，更令人振奮而已。設計媒體應受到指責，它自以為是，而幾乎沒有提供什麼空間來辯論設計的本質、角色與身分。然而，出版者無疑將回應以市場力量來提醒說，應該提供消費者他們表示想要的東西──而辯稱設計意識形態的評比看來並不高。大部分有關設計的書都隱然忽視了我們現時的系統，而將設計的歷史專注於式樣或明星設計師方面。設計出版者（其出版品也愈來愈市場導向）及其他在此市場內運作的團體，因而很少能夠從該市場的局外立場去分析它。這正是《為社會而設計》一書試圖去做的。

必須強調的是，《為社會而設計》並不是一本反設計的書。它只是對設計在消費主義系統中做一個嚴格的檢視，因而變得明顯的是，它也不是單純的反消費主義。同時它也不主張任何形式的直接中央控管。文本中也沒有例如基督教、佛教、任何宗教或反物質的信仰系統。它的書寫角度可稱為「世俗的自由多元主義」。之所以這麼說，一方面因為本書故意彰顯了價值觀；另方面藉這個說明表白了它特地採取的批判方式。另一本立意完全不同的書或者可以採取「事實導向」、跨越歷史或絕對主義者的觀點。接下去對「綠色」設計，為社會負責的設計，以及女性主義設計的評論，至少就我所呈現的，都是社會政治上的，而不是精神上的。

第一章談的是消費者導向設計的來源及發展，這樣可讓我們注意到它的意識形態、價值觀及意涵。第二章表達綠色的評論，因為它自一九八〇年代末期以來的新聞性，使它成為所有消費主義設計評論中最常出現、也廣被理解的部分。接著，自然而然地會評論「責任設計及倫理消費」。這個評論擴大了參考點，從原本往往是指特定的產品及其效應，擴大範圍到倫理及政治的關懷，如工作條件、勞工關係、動物實驗、第三世界的工人剝削，或對軍火或集權政權的投資等。這種設計政治化的議題，在最後一項批判──女權主義批判──中達到最尖銳的批評。套一句某位評論者的

話：

> 女性需要取得知識作為手段，用來影響那個控制她們物質及社會環境
> 的決策。這樣一來，設計師就較能服務她們，而避免權力的永久失
> 衡。這需要一種政治性的變革……最廣義的設計，即是權力、控制
> 及定義所追求的新可能性。[*13]

女權主義批判讓我們很不自在地覺知到消費者導向設計的意識形態及價值觀，它們所意涵的社會及性別關係，以及在我們的資本主義社會中，未受制衡的消費主義的暗淡未來。

《為社會而設計》一書，並不是設計的未來———一個必定會有巨大社會再造———的藍圖，而只是對現有價值觀提出質疑。覺知到現有的價值觀及其如何在歷史上發展，是考慮未來行動的先決條件。讓我們回顧一下，不只一次在我的書寫中提到的，藝術家李察‧漢彌頓[14]早在三十多年前所寫的話：「依我的觀點，一個理想的文化，是指普世覺知其條件的文化。」[*14]我認為，對一本關於設計的書———一本探討如何「為」社會而設計的書———而言，這是一個完全明智、值得捍衛，而且確實必須要有的目標。

14 李察‧漢彌頓（Richard Hamilton, 1922-2011），英國畫家和拼貼藝術家。在1956年，他為了在倫敦舉行的獨立團體（Independent Group）的「這就是明天」（This is Tomorrow）展覽，創作一幅題目叫《到底是什麼使今天的住家那麼不同、那麼吸引人？》（*Just What Is It That Makes Today's Homes So Different, So Appealing?*）的拼貼作品，被評論家和史學家認為是普普藝術的早期代表作之一。

導論

參 考 文 獻

*

01 —— Peter Booth and Andy Stockley, 'Growing Pains' *Design* (September 1990), p. 34.

02 —— Jeremy Myerson, 'Designing for Public Good', *DesignWeek* (27 July 1990), p. 13.

03 —— F. K. Henrion, 'Good Design from Small Packages', *The Designer* (November/ December 1987), p. 16.

04 —— Rebecca Eliahoo 'Designer Ethics', *Creative Review* (March 1984), p. 44.

05 —— Editorial, *Blueprint* (May 1990), p. 9.

06 —— John Wood, 'The Socially Responsible Designer', *Design* (July 1990), p. 9.

07 —— David Chipperfield, 'On the Dangers of Consumerism', *Design* (July 1991), p. 7.

08 —— Michael Wolff, 'Comment', Design (November 1990), p. 9.

09 —— Alan Page, 'New Terms' Creative Review, (November 1990), p. 59.

10 —— Ashoke Chatterjee, 'In Search of an Ethic', *Integrity*, no. 344 (April 1988) p. 24.

11 —— Romesh Thapar, 'Idenrity in Modemisation', keynote address in *Design For Development*, UNIDO-ICSID conference proceedings (1979, n.p.).

12 —— John Thackara, *Design After Modernism* (London, 1988), pp. 11-12.

13 —— Rosy Martin, 'Feminist Design: A Contradiction', *Feminist Arts News* (December 1985), p. 26.

14 —— Richard Hamilton ltonamilton, 'Popular Culture and PersonaJ Responsibility', (1960) in *Collected Words* (London, 1982), p. 151.

第一章

消 費 者 導 向 設 計

我們日常生活周遭，全是「消費者導向」或「市場導向」的設計實例，看來這已是我們的社會很自然且無可避免的事。但是，我們必須從這類設計的背後，去理解它的價值——顯性與隱性的價值及其意涵。因此，本章從二十世紀早期的美國，也就是其先知們最堅持歌頌這個價值，並明確定義這個價值系統與意識形態的國家，來檢視消費者導向設計的歷史、社會與文化脈絡。消費者導向設計的基本系統，不論是——套一位消費主義設計師的用語——「翻修」（revamped）、「更新」（updated），或甚至「清理」（cleaned up），一直都受到西歐國家的採用，而目前也被那些曾是東歐集團成員的國家所追求。

＊

任 何 顏 色 只 要 它 是 白 的

「我們全用一樣的電話，而不企求個別設計。我們穿相似的衣服，在這個限制下，只要有小程度的差異就感到滿意，」1924年安妮・亞伯斯[1]這樣寫著。在寫下這句話的當時，亞伯斯是包浩斯的學生，後來她成為國際知名的編織家；在她的編織書籍中、在歐美的教學當中，以及——或

1 安妮・亞伯斯（Annelise Albers, 1899-1994），德裔美籍織品設計師及印刷師，可說是二十世紀最知名的織品設計師。

許最具影響力的——紡織與纖維設計中,她處處都在頌揚包浩斯的現代主義₂信念。在同一敘述中她也寫道:「好的物品只能提供一個明確的解答:典型(the type)。」*01

亞伯斯的觀點有助我們用來定義一個相反於消費者或市場導向的設計。在產品設計與式樣造型(styling)₃中提供選擇與多樣性的概念,是現在我們認為理所當然的概念,但是在當時對科技進步採取現代主義觀點的人而言,卻是不需要的、過時的、具有社會分裂性的。不需要選擇與多樣性,是因為現代主義將會為每項產品發明它的典型(type-form)₄——一個完美的或者至少是功能問題的最佳解決方案;它們會過時,是因為不必要的多樣性及豐富性正是維多利亞時期₅那種「浪漫亮麗及奢侈浮華」的誇大式個人主義的特徵。*02它們過時,也因為進步主義的精神要求平等集

2 現代主義(Modernism)從文化的歷史角度來說,是指在1914年之前的幾十年中興起的新藝術與文學風格,藝術家為了反抗十九世紀末期的敘事成規,轉而用一種他們認為感情上更真實的方式,來表現出大家真正的感受與想法。現代主義以科學為基礎,講求理性與邏輯、實驗探證,並主張無神論。其中牛頓的力學理論、達爾文的進化論,以及佛洛伊德對自我的研究都為現代主義奠定重要的基礎。有些人將二十世紀區分為現代時期與後現代時期,有些人則認為它們是同一個大範圍時期的兩個階段。

3 式樣造型(styling),是「style」的動名詞,在本書中「style」一詞依文章脈絡中譯為式樣(指產品外型或圖案的不同表現型式)或風格(文章脈絡中的某個型式),以便區分書中另一個專用詞「type」(中譯為典型,指某個式樣的經典型式)。因而書中將「styling」,譯為式樣造型,「stylist」則譯為式樣造型師或簡稱為造型師,是指專門只追求產品外觀式樣的設計人員。

4 「type」在本書中依文章脈絡譯為典型(指某個式樣的經典型式)或類型(一般用法)。在此處,原文為「type-form」,指為每項產品設計一種經典型式,故在此譯為典型。

5 英國的維多利亞時代(Victorian age),前接喬治時代(Georgian period),後啟愛德華時代(Edwardian period),被認為是英國工業革命和大英帝國的顛峰時期。它的時限常被定義在1837年至1901年,即維多利亞女王(Alexandrina Victoria)的統治時期。

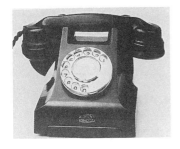

西門子電話，1931

讓・海貝格（Jean Heiberg）為西門子（Siemens）設計的電話成為電話的物品典型；它受到國際上的採用（只有很小的改變），一直使用到一九六〇年代。

一九七〇年代末期的電話

消費主義的來臨，選擇性表現在視覺多樣性及新奇性上。物品典型被代之以「具衝擊性」及時尚性的產品。

體主義，因此每件產品都要是所有人皆買得起的。產品的設計已不再需要選擇及多樣性，因為科學、技術及二十世紀的動態條件，將會提供人們日常生活所需的選擇與多樣性。

沃爾特・格羅佩斯[6]是亞伯斯還是學生時的包浩斯校長，他召集設計師們「為所有日常實用物品創造典型」。[*03]因此，尋找典型成為了（套一句現代主義作家的話）「現代設計師的至上任務」。[*04]典型將維持不變，

6 沃爾特・格羅佩斯（Walter Gropius, 1883-1969），德國建築師和建築教育家，現代設計學校先驅包浩斯的創辦人。他和路德維希・密斯・凡德羅（Ludwig Mies van der Rohe）與勒・柯比意（Le Corbusier）同被認為是現代建築的先驅大師。

除非有新材料或新的製造程序可以改進它。亞伯斯相信，一九二○年代中期的電話設計已達到了它的典型：已經標準化、單純、量產，而且，跟得上新時代而不具個性。

馬歇・布勞耶，是現代主義經典作品B33椅子的設計師，和亞伯斯同一時期在包浩斯，也擴展了不具個性設計的觀念。使用和他所設計的物品一樣精準及不具感情的語言，他主張「基於理性原則的清晰及合邏輯的造形」。[*05] 形態的「邏輯」要由物品的基本功能及人因需求去決定。例如，茶壺的基本功能是能夠裝茶，而其人因考量點包含壺嘴要能倒水，但不會噴灑或滴落，並有一個能舒適握持的把手。「理性原則」將包含如下歷久彌新的格言：「方法的經濟性」、「忠實於材料」、「表面完整度」等，以及包浩斯的最愛：「生活在機器與車輛環境中的堅定主張。」[*06] 布勞耶描述現代主義設計為『無式樣』（styleless），因為除了目的及建構所需要的之外，它不應表達任何特殊的式樣造型」。[*07]

此外，對布勞耶及其他現代主義者而言，不只每件物品要不具個性、標準化及無式樣，包容這些物品的整體環境，不論是房子或公寓也是如此：「新的生活空間不應是建築師的個人表現，它也不應緊密傳達居住者的私人性格。」[*08] 生活空間不應反映或表達居住者的個性、品味或渴望等的概念，以今日消費主義者的常規及期望而言，是對基本設計功能的否認。一九二○年代及三○年代的大部分現代設計師們都痛恨型式；布勞耶也反對強烈的色彩。在1931年題為〈房屋室內〉（The House Interior）的一場演講及文章中，他寫道：

> 很少有像多彩多姿或「色彩的歡愉」這些概念那麼被誤解的……跟

7 馬歇・布勞耶（Marcel Breuer, 1902-1981），全名為Marcel Lajos Breuer，建築師與家具設計師，被認為是現代主義大師之一，其設計特色在於模組結構和簡單形式。

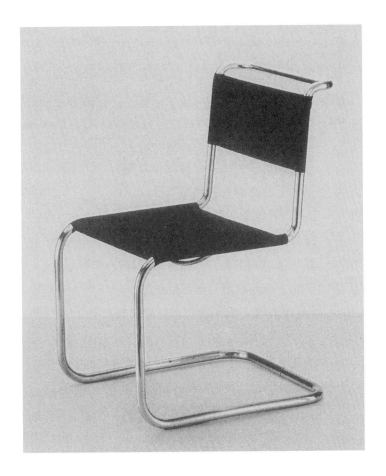

馬歇‧布勞耶，椅子B33，1927-28

這款B33跟當時其他設計一樣，很接近所謂現代主義理想的「基
於理性原則下，清楚及合理的造形」。現代主義者希望這樣的設
計，可以超越他們那個時代，變成「無式樣」(styleless)及無時
間性(timeless)的設計。

隨著現代運動腳步而來的，是令人震驚的明亮，取代了藝術與工藝，頂撞著任何不是閉著眼睛看色彩的人……我認為「白色」是多用途而且美麗的色彩，同時它也是最明亮的色彩——很少有理由要用任何其他色彩來替換它。生活用品在明亮的單彩房間裡看來更為強烈，這對我是很重要的。[*09]

在一九二〇年代及三〇年代，這種毫不通融的現代主義設計做法，所告知我們的是，完全不考慮消費者的品味及欲望。現代主義設計師拒絕由「市場」指使的任何設計觀念，認為那樣會降低標準。十九世紀式樣化開放的設計，在「機器與車輛的生活環境」中，就像「前輪大後輪小」的自行車[8]和裙撐[9]一樣，都過時了。消費者有責任要改進自我品味，並跟上進步的、不感情用事的、理性的設計解答與典型，因為這些是經過對物品的「造形、技術，以及經濟面向做系統化的實踐及理論研究」而得的；這些面向則是基於「現代生產方法、構造及材料的堅決考慮」。[*10]

以最單純、最廣泛的意涵而言，如果設計過程包括了創作、生產和消費，那麼現代主義設計師則太過強調自己的創作——他們聲稱這是根據客觀的系統分析，而不是主觀的任性——和為了量產過程而有的要求。消費就像生產一樣，只是一種推定的結果；事實上，大部分的現代主義設計都只達到原型階段，接著則以工藝技術製作或少量生產。消費者對物品的主觀反應，例如物品的社會或文化聯想，或它的地位、聲望這些屬於第三層次的功能，則被現代主義設計所忽視。現代主義世界的設計，應是理性、

8 「前輪大後輪小」的自行車（penny farthing）是早期自行車的一種，出現在一八八〇年代。

9 裙撐（bustle）是用來展開或支撐婦女所穿服裝背後的襯帳，出現在十九世紀中期至晚期。

不感情用事、具功能性、嚴肅的，是關於建築師和設計師覺得人們「應該」如何生活；而不是從觀察人們「實際」如何生活而來。在這個理性世界的理性美學中，物質文化的心理作用是不被認可的。

　　一位評論家描寫1930年的包浩斯時，持疑地聲稱包浩斯產品「大部分構思自變裝的、以品味為導向的獨斷專行，並出自喜好基本幾何構成及技術機具造形特徵的『秀才』本性」。[*11]這位評論者所稱的大部分都是合理的，但現代主義設計師是否如他們自己所宣稱的那麼理性，我們並不那麼在意；我們在意的是他們對消費者的態度，這種態度就像他們的設計一樣，是明確而毫不含糊的。然而，與此同時，另有一種走向改變了設計與消費者的關係。毫不為奇，這個走向發展在美國，這是由於它的政治和社會理念。

<div style="text-align:center">※</div>

<div style="text-align:center">任 何 顏 色 只 要 它 是 黑 的</div>

　　新的走向取代的系統，在某些方面很像現代主義在追求典型。在美國，直到一九二〇年代後期，汽車設計是由亨利‧福特[10]所主導，是基於一個稀少和需求的概念。福特汽車在1908年推出T型車（即tin Lizzie）。因為採用專門的生產線技術而能大量生產，使價格便宜，可達中收入美國人的財力範圍。隨著銷售量的增加，單位成本和銷售價格跟著下降，因而

10 亨利‧福特（Henry Ford, 1863-1947），美國汽車工程師與企業家，福特汽車公司的創立者。他也是世界上第一位將裝配線概念實際應用而獲得巨大成功的人，並且以這種方式讓汽車在美國真正普及化。這種新的生產方式使汽車成為一種大眾產品，它不但革命了工業生產方式，而且對現代社會和文化起了巨大的影響，因此有一些社會理論學家將這一段經濟和社會歷史稱為「福特主義」（Fordism）。

擴大了汽車市場。然而,只有汽車基本上保持不變,才能維持低價,因為任何機械或式樣造型的改變,勢必會增加成本。亨利·福特深知這一點,因此他假定T型車會不斷生產,直到永遠,除非它在技術上被超越。不提供多款車型,甚至顏色,除非購買者願意訂購特製的汽車:在基本車型減縮法之下造成了一種情況:能提供給顧客選擇的產品線是「任何顏色都有,只要它是黑的」。

※

操 縱 消 費 者 和 過 時

然而,到一九二〇年代後期,汽車設計的基本規則開始改變。式樣造型成為消費者選擇的重要因素,1932年羅伊·謝爾頓與伊格曼·亞倫斯(Roy Sheldon & Egmont Arens)在他們具影響力的書《消費者工程:追求興盛的新技術》(*Consumer Engineering: A New Technique for Prosperity*)中寫道:「tin Lizzie已經注定會過時……一旦美國婦女開始購買和駕駛汽車,不論較低的價格或堅固耐用的證明,都無法挽救福特。」[*12]作者把這項變化歸功/責於婦女是否正確,仍有爭議,但很明顯,逐步但持續改進以求技術完善的策略(這樣的策略按脈絡上來看,有一定程度可看作是追求典型的做法),已改為採用不斷變換式樣造型,以刺激銷售的政策。在此之前,式樣造型只限於為富人及名人製作的昂貴、手工生產的汽車,但從1927年起,福特的A型車和通用汽車,在哈雷·厄爾[11]的式樣造型領導

11 哈雷·厄爾(Harley J. Earl, 1893-1969),通用汽車公司(General Motors)第一任設計副總裁。他是工業設計師,也是現代運輸工具的設計先驅。以車身打造為業,他首創以自由手繪和手工塑造黏土模型的設計技巧。隨後他推出「概念車」作為設計過程的一種工具和行銷手段。

福特T型車，1919年

「tin Lizzie」體現了標準化和大量生產的概念。本圖顯示1919年的車型，車體由英國製造。

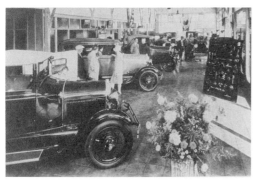

在展覽廳中的福特A型車，1928-29年

福特A型車所呈現的可能不如它在創新和式樣造型特點上所承諾的，但它代表打破T型車的基本概念，有助改變福特走向創新和變革的前景。

下，進入了量產。

美國在一九二〇年代及以後的經濟蕭條期間，製造商發現設計師（或者更常見的造型師）可以為產品帶來現在所謂的「附加價值」，但當時稱為「視覺吸引力」。換句話說，造型師可以使產品更具吸引力，因此更有可能被購買。為了實現這一目標，美國設計師採用消費者易理解（且喜愛）的象徵為出發點。在一九三〇年代，這些象徵來自運輸和快速旅行：因此而有時尚的流線形設計，它隱涵著速度、活力、效率和現代感。一股狂熱刺激了大量的流線形產品：收音機、電熱器、吸塵器、電熨斗、烤麵包機、水壺、平底鍋、照明器具、收銀機，甚至釘書機和削鉛筆機，然而

這種式樣在功能上是不必要的，甚至不適當的。根據謝爾頓與馬沙・錢尼
（Martha Cheney）1936年的書《藝術和機器》（*Art and the Machine*）中所
說，在上述任一種產品中，流線形被當作一種語言，「作為高效精確的符
號和象徵」。[*13]某位精明商人指出，對製造商的好處是：「流線化產品及
其銷售方法必將推動它更快、更有利潤地通過有銷售阻力的管道。」[*14]

現在消費者可以買到更具吸引力和想要的產品；他們的品味正受到關
注甚至迎合。然而，設計還是不能稱為「消費者導向」，因為還是由製造
商決定要製造什麼；他們僱用設計師來使他們（製造商）決定要生產的東
西更具吸引力。套用羅伊・謝爾頓與伊格曼・亞倫斯的書名，消費者是被
「設計」（engineered）來適應產品，而不是倒過來。但重要的是，設計在
兩次戰爭之間的這個階段，在美國發展出市場經濟的意識形態，而這個意
識形態成為我們當代設計出現的基礎。了解設計立基的基本理念，對於充
分了解我們的現況是非常關鍵的。

第一代美國工業設計師，如諾曼・貝爾・蓋迪斯[12]、亨利・德瑞弗
斯[13]、瓦特・道溫・提格[14]、及雷蒙・洛威[15]，往往試圖辯證他們的活動是藉

12 諾曼・貝爾・蓋迪斯（Norman Bel Geddes, 1893-1958），美國劇場設計師及工業
設計師，他的專注重點在空氣動力學。

13 亨利・德瑞弗斯（Henry Dreyfuss, 1904-1972），為美國一九三〇與一九四〇年代的
名人工業設計師之一，其知名的設計作品有為貝爾實驗室（Bell Laboratories）設計
的桌上電話Model 302、紐約中央鐵路的流線型「水星」火車（streamlined Mercury
train），包含火車頭與車廂設計等等，其亦為美國工業設計師協會（詳參第三章譯注
25）第一屆會長。

14 瓦特・道溫・提格（Walter Dorwin Teague, 1883-1960），美國建築師、設計師，從
其所完成的作品數量來看，是美國最多產的工業設計師之一。

15 雷蒙・洛威（Raymond Loewy, 1893-1986），生於法國，是二十世紀最知名的工業
設計師之一。他的職業生涯大部分在美國，對北美文化影響深遠。他的眾多代表性
設計有殼牌商標（Shell）、灰狗巴士（Greyhound bus）、美國賓州鐵路的GG1和

由將產品做得更有效率、更好操作，以及更具——用今天的語言來說——「使用者友善性」，用以創造一個更美好的世界。然而，歸根究柢，式樣造型是為了銷售和利潤。當被問及產品設計美學思想時，洛威概述了他簡單而明確的看法：「含有一個朝上發展的美麗銷售曲線。」*15

此外，藉著給產品一個時尚的外觀，設計師幾乎是保障它在兩、三年後就會成為老款式，也就是內建了式樣的過時。在《消費者工程》書中，謝爾頓與亞倫斯提出了好理由讓廠商積極接受了式樣過時的規畫。廠商不是害怕它會造成「事業的逐漸死亡」，而是正在開始：

> ……理解到，〔過時〕也有積極的價值；它開闢了它曾關閉的許多領域；任何一個被廢棄的物品，必定跟著一個被熱切接受的新物品。他看到我們全都每天扔掉刮鬍刀，而不是好幾年天天使用同一把。他以舊車換買新車，卻沒有什麼機件上的理由。他認識到，許多物品在功能磨損前，就已看起來甚為老舊。*16

同樣的觀點儘管較不常被提起，也可由現今設計雜誌中一眼看出，那是因為現在它已被大多數設計師視為理所當然。誠然，「過時」現在已逐漸成為設計師之間不可接受的用詞，因為它帶有扭曲他們社會和環境良知的威脅；但是，即使在一九三〇年代，委婉的說法有時也被認為比較好——謝爾頓與亞倫斯曾建議婉稱為「進步式的浪費」或「創造性的浪費」。*17

美國的經濟系統正變得愈來愈依賴以高消費的手段來創造財富。謝爾頓與亞倫斯採用了不只是經濟，而且是文化名義來辯護這一系統，他們稱

（續）————
S-1型電氣火車頭、Lucky Strike香菸包裝、Coldspot冰箱、Studebaker Avanti汽車和空軍一號的外裝。他的職業生涯長達七十年。

之為「美式做法」（The American Way）：

> 歐洲沒有我們的巨大自然資源，其土地已耕耘多個世紀，其森林是手
> 工種植的國家公園，他們的生活哲學自然是保守的。但在大西洋此岸
> 的組成狀態是不同的，這不僅是因為我們的資源更大；它們不曾被探
> 測、衡量，其中有許多幾乎不曾被觸及……在美國，今天我們相信，
> 我們的進步和更佳生活的機會來自積極的爭取，而非消極的節約。[*18]

他們承認，他們偏好的系統的正確性，不是絕對的而是暫時的：「隨
著時間的推移，我們可能接近歐洲的看法，但那個時候還沒有到……我
們仍然有覆滿樹木的山坡可以砍伐，還有地下油田可以開發、抽取。」他
們還承認自己「或許不明智、太浪費，就如我們的保育專家這樣告訴我們
的一樣」。但是，卻以一個實際上規避生態議題的合理化方式做成結論：
「我們關心的是，我們現況的心理態度。」[*19]謝爾頓與亞倫斯正確地認識
到，消費者設計不僅是一個經濟系統，而且也是一個文化系統。

<div align="center">※</div>

「活力經濟」與消費主義價值

在一九三〇年代銷售的大部分產品，無論是冰箱或汽車，都還遠遠未
達飽和水平，許多中等收入的家庭都還在省錢想要買第一台。但是到了戰
後時期的美國，已進入所謂的「高度大量消費階段」，也就是先進的消費
社會時代，許多商品在中等收入市場已達飽和程度的時代。日益繁榮的中
產階級，意味著住房、汽車、電器和服務等市場的擴大——套一句哈雷・
厄爾的話，即是「活力經濟」（dynamic economy）。[*20]汽車產量由1946
年的二百萬輛激增至1955年的八百萬輛。車輛登記數量也隨著增加，由

1945年的二千五百萬輛增加至1950年的四千萬輛，1955年的五千一百萬輛，及1960年的六千二百萬輛。高度且頻繁的消費，受到隨時可得的信用貸款所鼓舞。從1946年到1958年期間，最常用於購買汽車的短期消費信用貸款，金額從84億美元增加到將近450億美元；並在1950年信用卡出現了。

不到二十五年，美國的經濟系統已從一個稀少和需求的基礎上，轉成一個以豐富和欲望為基礎的系統。一位評論家注意到高度消費／「活力經濟」途徑如何支撐著汽車的設計，表示讚許地說，一九五〇年代的汽車：

> ……已教會了有車族如何消費和廠商如何生產，因為此時的經濟體中，歷史性的短缺困境已不再適用。經由過度消費而形成的浪費，已是該經濟體不可或缺的齒輪，而且已經成為社會所接受的。[21]

此外，美國一九五〇年代發生的事，被其他社會視為追隨的典範。國際上受尊重的設計師喬治·尼爾森[16]提出的觀點是：「我們需要的是更多的過時，而不是更少。」[22]尼爾森和謝爾頓與亞倫斯一樣，將「過時」視為「美式」設計的一部分，但是，「只有相對短暫、偶然的意義。只要其他社會達到相當的〔消費〕程度，類似的態度將會出現」。[23]

這對設計的影響是深遠的。消費社會現在正被我稱為的「消費主義」社會所取代。前一個稱呼取決於已存在好幾個世紀的市場經濟；消費主義社會則意味著消費社會和市場經濟的一種進階狀態，而大規模的私人財富是市場的主導力量。

消費主義設計系統的基調當然是高消費。以汽車設計為例，式樣過時

16 喬治·尼爾森（George Nelson, 1908-1986），美國建築師與設計師，也是美國現代主義創始者之一。

是這個系統不可分割的部分。根本原因是經濟問題。1955年哈雷‧厄爾大言不慚地宣稱:「我們的工作是加快淘汰。1934年汽車被保有的平均年數是五年;現在是兩年。當它變成一年時,我們就滿分了。」[24]製造商提供理由說,式樣過時是消費者導向的:「大眾要求它,〔因此〕必須誕生新創意、新設計、新方法,使來年的汽車要製作得比昨天和今天的更為美好。」[25]

今天的製造商和設計師的主要問題,基本上,和高登‧利品科在他直率的書《為商業而設計》所描述的,沒有什麼不同。他寫道:主要的問題是不斷「刺激購買」,因為市場日漸飽和。[26]新情勢正在形成,因為我們正在「進入一個時期,我們將接受富裕的經濟,而不是匱乏的經濟」。[27]利品科所持的高消費理由,已是市場經濟的標準:「任何可以促進顧客購買新商品的方法,都將為產業創造工作和就業機會,因而有利於全國的繁榮……我們每年換車,每三、四年就買一個新的冰箱、吸塵器或電熨斗的習慣,在經濟上是有利的。」但是,式樣過時除了附帶於經濟這個理由之下,另外還有一個社會的理由:「當然,世界上沒有其他國家,有每星期收入45美元的工人可以開自己的汽車去工作。他享有這種特權,全是因為美國汽車工業冒進的銷售方法。」[28]高消費和過時,基本上是民主的,因為小康中產階級消費者換掉去年的車型,是將他「式樣過時」的產品往下送出,並由較貧窮的汽車所有人繼續它有用的生命,「直到它最後抵達終點,成為廢五金,提供產業回收再利用」。[29]這避免了容易導至社會和政治不穩定的鮮明的「富」/「貧」畫界:大多數人都能夠擁有和渴望。

利品科設想,設計師、研究人員及廣告商一起工作的共同目的是,「打破新銷售阻力,以加速商品和服務的流通」。值得注意的是,利品科體認到,這一點必須在心理層面去克服:「這主要是在於心理狀態──絕

大部分的工作是說服消費者：在舊的壞掉之前，他就『需要』一個新的產品。這是一個破除古老節儉習慣的案例」。[30]利品科完全信奉「自由企業」、「資本主義」[17]制度，毫不含糊地明確指出：「僱用工業設計師只有一個理由，就是要增加產品的銷售量。」他解釋說：

> ……沒有任何產品，無論它的審美功能如何良好地得到滿足，可稱為優良的工業設計範例，除非它被大眾所接受，而通過了高銷量的嚴峻考驗。好的工業設計，就是要有好的大眾接受性。無論產品有多漂亮，如果它通不過這個考驗，設計師就沒有達成他的目的。[31]

從已知的消費主義設計的價值觀和意識形態來看，利品科當然是正確的。如果我們以「大眾」取代「利基」，那很可能今天在我們「擁有私產民主制」中執業的多數設計師，會接受他「優良設計」的定義（這個議題，在最後一章我們將再做討論）。戰後幾年，利品科的意見得到了其他工業設計師的回應。例如，亨利・德瑞弗斯力求避免誤解設計師的主要作用：「一個應明確釐清的基本點……工業設計師之所以受到僱用，主要是為了一個很單純的理由：增加客戶公司的利潤。」[32]

要記住，並不是每個人都熱中於設計的日益消費化，尤其是在英國，當地有個傳統，視設計為提升社會和道德的力量。增加利潤可能不錯，但是它不該犧牲這個更廣義的作用。然而，在私人財富成長、社會流動性增加之際，社會的意識形態和政治形勢如此，設計「反動派」和改革者顯然難有成果。

17 資本主義（capitalism）是一種經濟和社會制度，其中資本和土地的非勞動生產要素（也稱為生產手段）是由私人擁有。

＊

生 活 形 態 的 社 會 語 言

　　以富裕和欲望為標記的消費主義設計的建立（美國是在一九五○年代，西歐是在一九六○年代），帶來了另外兩個重要的設計面向，我們現在已認為是理所當然：設計是一種社會語言及設計表達生活形態。在一九五○年代，不像今天，設計的語言大致上是不具時間性的，但這並不意味，其所隱含的意義和地位的細微變化，是不透明或深奧的。例如，戰後的富裕造成了廣泛的擁有，一九五○年代的美國汽車，成為一個意義豐富的信息載體，使它成為美國消費主義無以倫比的物品。一輛閃閃發光的新車，可能是財務成功的跡象，但品牌、型號和車齡才是真正重要的，因為這向他或她的同僚宣布了車主在社會階梯上的位置。《工業設計》（*Industrial Design*）雜誌簡要地總結，描述一九五○年代美國汽車為「有如機動魔毯，可以提升社會上的自我」。[*33]通用汽車車型範圍從頂級市場的凱迪拉克（Cadillac），依序有龐蒂克（Pontiac）、奧斯摩比（Oldsmobile）和別克（Buick），一直到底部的雪佛蘭（Chevrolet）。每個車型都有自己的地位（藉由式樣造型的特徵來表達），因此立即可辨。年復一年，社會流動性和地位，可以用消費者所擁有的來衡量。

　　消費主義社會中，以設計作為生活形態的體現，是在英國具式樣意識的Habitat [18]商店到來之際；首家店設立於1964年，那時英國正由「消費者」社會演變為「消費主義」社會的時代。泰倫斯‧康藍[19]回顧說：

18 Habitat是遍及英國、法國、德國、西班牙的零售家飾店，在其他國家也有授權的連鎖店。它由泰倫斯‧康藍創立於1964年。1990年，它由Kamprad家族所擁有的IKANO集團轉售給組織再造專家Hilco。

19 泰倫斯‧康藍（Terence Conran, 1931- ），英國特許設計師協會會士（Fellow of the

「六○年代中期有一個奇怪的時刻,人們不再有需要,並且需要變更為想要……為了要生產『想要』的產品,而不是『需要』的產品,設計師變成更重要了,因為你必須創造欲望。」[34] Habitat 是具社會流動性、年輕中產階級的新社會的一個症狀:康藍描述 Habitat 是「時髦人的商店,它賣的不僅是我們自己的家具和織品,也賣其他人的。它是功能性的,也是美觀的」。[35]第二家 Habitat 零售店在 1966 年 10 月開業,在 1970 年前已有五家分店和郵購服務。Habitat 充分利用了年輕、上進買者的渴望:適度便宜、合理時尚的家具和設計,並以活潑和「年輕」的方式展示。康藍表示:「希望免除踏破鐵鞋的購物辛苦,而把出眾的和高品質的商品,廣泛地挑選並組合在同一個屋簷下。」[36]除了自己的設計,這家商店也出售曲木家具、勒・柯比意 [20] 與維科・馬吉斯特第 [21] 的椅子、照明設備、玩具、明亮的搪瓷錫器、織物、廚房用具(特別是「法國農家」雜貨),以及維多利亞式廚房用品 [22] 的一般複製品:一個折衷混搭的式樣和時期。

　　整個混合方式可能是折衷的,但 Habitat 的成功一部分歸功於康藍提供的「預消化購物方案」(pre-digested shopping programme)。[37]基本上,Habitat 選擇的貨品範圍是,任何一件物品都有它的「搭配」物品。這種做法預告了一九八○年代 Next 公司統籌「總體衣櫃」(total wardrobe)的做法,其衣物的做法被套用於家居用品,使得「選擇家飾的規畫和選配

(續)————

　　Chartered Society of Designers, FCSD),具有設計師、餐館經營人、零售商、作家等多重身份。

20 勒・柯比意(Le Corbusier, 1887-1965),瑞士裔法國建築師、設計師、都市主義者、作家及畫家,是二十世紀現代建築及國際風格最出名的先驅建築師之一。

21 維科・馬吉斯特第(Vico Magistretti, 1920-2006),義大利工業設計師,也是有名的家具設計師和建築師。

22 維多利亞式廚房用品,原文為「'below stairs' Victoriana」,稱為「樓梯下」是因為維多利亞式的廚房大多位於大型維多利亞式住宅的地下室。

衣服一樣容易」。Habitat 式樣在一九六〇年代和一九七〇年代吸引年輕人和「時髦人」，因為它不只反制了當時英國風行的「複製」口味，而且因為它表達並認可了一種生活形態。Habitat 不僅是一家可以購物的商店，而是一家生活形態俱樂部，在那裡可以購買一種社會認可。康藍體認到這一點：「你去 Habitat 不是為了買某某產品，你就只是要去 Habitat。」[*38] 某位 Habitat 設計師強調了一點：「雖然這是銷售家具、裝潢及飾品的家具公司，但實際上全是關於生活的式樣。」[*39]

　　這似乎是消費主義社會不可避免的後果，日益激烈的競爭，導致在市場定位上更大的族群分化和更大的產品差異。一樣產品廣泛地指向未定義的多數，很可能會失敗，因為它沒有滿足任何特定的族群或市場區隔。因此，需要進行研究，建立一個消費者檔案[23]，設法確保新產品在社群上和情感上，「符合」其特定的市場目標族群。市場研究和動機研究是製造商經常使用的工具，以獲得這種資料，並且可以想見的是，在美國這個消費主義社會最發達的國家，早在一九五〇年代已首次廣為使用這種工具。

<div align="center">＊</div>

行 銷 的 衝 擊

　　然而，一九五〇年代的市場調查，相較於今天相對完善的模式，往往是簡略且價值有限。例如，美國汽車製造商往往傾向從預先設定的選項範圍中，詢問消費者的偏好。消費者的選擇受限於自己的期望，而且都是根據以往的經驗。市場研究往往會基於現有的設計往一定的方向，做出小幅度且可預測的改進建議——只是外觀比較時尚或色彩組合不同而已。直到

23 消費者檔案（consumer profile），廣告行銷名詞，記錄著消費者族群的基本資料。

市場研究歸入總體行銷方式中，消費者為導向的設計才可以定期地、成功地實現。這確定是希奧多·李維特[24]的觀點，他有理由可稱為當代的行銷教父。當被問道為什麼汽車製造商沒有預料到，在一九五〇年代末消費者需要小型車（以致後來的重大財務損失）時，李維特寫道：

> 答案是，底特律從未真正研究顧客的需求。它只從自己已決定好要向消費者提供的品項當中，研究消費者的喜好。對底特律而言，主要是以產品為導向的，而不是以顧客為導向。如果顧客被認定確有製造商應盡量去滿足的需要，底特律通常認為這個可以完全由產品改變來做到。[*40]

李維特建議，實際的需要是來自銷售點、維修和保養點。底特律當時執行的那種市場研究，很可能從來無法發現這些需求。

李維特發表在1960年的《哈佛商業評論》的論文，是把消費者當作公司思維的中心。這將會涉及公司徹底重新定義要如何看待自己。他以當時因電視的出現，而遭到破壞的好萊塢電影業為例。好萊塢的問題是：

> ……其業務界定不正確。它以為自己是電影業，實際上它是娛樂業。「電影」意味著特定的、有限的產品。這導致電影業的昏庸知足，從一開始就認為電視是一種威脅。好萊塢蔑視和拒絕電視，其實它應該歡迎，視它為另一個機會——一個可以擴大娛樂業的機會。[*41]

因此，李維特繼續寫道，「如果好萊塢曾經是以顧客為導向（提供娛樂），而不是以產品為導向（拍電影）」，它就不會只是為了免於面臨消

24 希奧多·李維特（Theodore Levitt, 1925-2006），美國經濟學家，也是哈佛商學院教授與《哈佛商業評論》（*Harvard Business Review*）的編輯。

亡,反而會更為繁榮興盛。[*42]李維特宣稱,公司的目的不僅是為了生存,而是要「勇敢地生存,去感受精通商業的洶湧衝動;不是僅僅去體驗成功的香氣,而是要有開創偉業的本能感覺」。[*43]這種英勇言論可以美化和提高原本的利潤動機。以李維特的話而言,徹底以行銷為導向的公司:

> ……試圖創造消費者想要購買的、能滿足價值的商品和服務。它要銷售的不僅包括一般的產品或服務,還包含它是如何提供給顧客、以何種形式、何時、在什麼情形下,以及在什麼交易條件下。最重要的是,它提供的買賣不是由賣方決定,而是由買方決定。賣方透過這些方式由買方取得線索,產品成為行銷努力後的結果,而不是反向而行。[*44]

設計因而成為了公司策略性業務計畫的一部分,它所產生的產品類型,必須隨著它所感知的消費者需求而改變。這可以很容易理解,如果以休閒用品為例:一個生產電視機的公司,如果它要繼續保持成功,可能要開始生產超級市場上已有的手提小型光碟機或電腦遊戲。該公司將看待自己是一個「滿足休閒」的公司,而不單純只是電視機製造商。

消費者的生活形態成為「行銷組合」的一個關鍵因素。其他成分包括價格、推廣、銷售和售後服務。生活形態當然是和市場區隔緊密地聯繫在一起的,產品或服務是為它量身訂做的。產品特色和式樣造型有助於決定該產品的身分,並與競爭對手做出區別。

經過二十年,李維特的想法才被大多數公司所接受並採取行動。這期間,公司不但必須改變它的前景,也須調整其整體業務和組織文化;實際上,它得重新定位自己的思想和價值觀。在《設計維度》(*The Design Dimension*)一書中,克里斯多夫·羅倫茲(Christopher Lorenz)討論一些公司——索尼、飛利浦(Philips)、福特、John Deere,和 Baker Perkins

——它們熱情地擁抱李維特的總體行銷理念,讀者可以自行閱讀那本卓越的書,看看這些公司如何把理論付諸實踐。此處我們關注的是,行銷如何貢獻於消費者導向設計的想法。

<center>✳</center>

<center>策 略 的 生 活 形 態 和 欲 望</center>

索尼公司大為成功的策略思維,主要是集中於以生活形態作為產品的關鍵因素。隨著一九六〇年代早期它們把重點放在小螢幕、手提電視機,索尼發覺需要不斷重新評估公司在消費電子產品的市場,這個理念導致了1979年推出的隨身聽(Walkman)個人音響、隨身看(Watchman)和手提CD播放機,最終並推出CD隨身聽(Discman)和個人數位助理(personal digital assistant)。在一九七〇年代,索尼開始意識到必須了解不斷變化的社會態度和行為,以便發展更多公司負責人所稱的「軟體思維」(software thinking),以文化和生活形態作為新類型產品的決定因素,是索尼公司產品開發的跳板。索尼提出不同的看法,認為市場研究對「軟體思維」的價值有限,因為消費者不知道他可以期望什麼新的產品。市場研究對一九五〇年代末期的小螢幕手提電視,給了此產品否定的答案。對個人音響的情形也是如此。但是,透過研究關於生活形態的社會趨勢,索尼公司已經成功地在消費者尚未絲毫覺得自己可能需要此新產品之前,預測其欲望。

索尼公司已經表明了,要「感受精通商業的洶湧衝動……有開創偉業的本能感覺」,公司必須走在賽局之前——這意味著不僅要預測消費者需求,還要創造需求。泰倫斯‧康藍描述他領導Storehouse集團時的過程:「市場已做過研究,目標顧客已確定,設計師使用其技能去創造專門

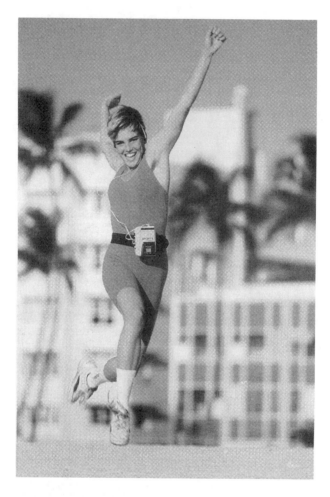

索尼運動隨身聽

「生活形態」已成為很多消費品的主要決定因素。運動隨身聽呈現各種變裝,是索尼「軟體」思維的一個好例子。

針對這些顧客的獨特新產品和購物環境。」[45] 但是，由於市場是一個充滿活力的機構，公司需要形塑其產品、服務「和」消費者：

> ……市場正在不斷演變，而競爭對手總是扯對方的後腿；要取得成功，需要不斷地微調，以滿足消費者的情緒，或者更好的是，在他弄清楚前，先告訴他心情將是什麼樣的。[46]

這些觀點更有力地由約翰‧巴徹（John Butcher）提及，他曾是政府的貿易和工業部長（負責設計部分）。巴徹說，如果只是「回應顧客認為他現在想要的，不算是什麼好的設計——你必須瞄準未來他將會發現自己想要的」。[47]

最常被引用的創造欲望的例子——也是國家經濟發展局（National Economic Development Council, NEDC）在其《為企業體文化而設計》（*Design for Corporate Culture*）報告中熱心介紹的，是索尼具獨特鮮黃色的防水隨身聽。實際上「需要」防水隨身聽的消費者數量或許不足以證明開創此一要求：

> 毫無疑問，最初購買者不外是那些特別想要表現出他們喜愛「運動」、「戶外」或「健康」，甚至「性感」，當然「時髦」，或許還有「進步」的人……放寬年齡來看，他們可能同樣也是買「登山自行車」騎去逛商店的那些人。[48]

強調積極創造消費者的新欲望，而不是回應已指明且公認的需求，一直是一九八〇年代以來消費者導向設計的主要發展。可以從諸如飛利浦公司看出改變的重點。直到一九八〇年代初期，飛利浦一直是技術導向的：工程師們開發出全新的創新想法，認為消費者將會熱情回應這些技術。但是在管理事項優先順序的改變，導致了一個完全「消費者導向」的做法，

因為，據說該公司專注於想和索尼、JVC，以及其他日本競爭對手比賽的願望，想創造出消費者想要的新產品。設計被看作可扮演關鍵性的角色，可形塑消費者可能的喜好：不僅決定顏色、形狀和式樣，而且包含整個產品的概念。

<div align="center">＊</div>

<div align="center">設 計 作 為 生 活 形 態 配 件</div>

在一九八〇年代，消費者導向設計的一個偉大的成功故事，就是Swatch手錶。Swatch手錶發行於1983年，是瑞士公司Eta [25]為了確保建立一個切實可行的未來，而開發的新產品。在一九七〇年代，瑞士鐘錶業面臨崩潰的威脅，其壓力來源是廉價、準確的石英電子錶；這些石英電子錶在遠東製造，並擺在正常零售店以外的地方（如修車場）銷售，供人隨興購買。瑞士公司具有較高的勞工和生產成本，無法在價格上競爭，因而Swatch以一種生活形態產品來行銷，作為全球青少年及具設計意識消費者的一種時尚配飾。我們聯想的Swatch多樣外觀變化，掩蓋了它基本的標準化模組建構，以自動化的生產過程，將一般石英錶的九十個零件減少到只有五十一個。新的精密加工製程，其中包括超音波焊接和鉚接，表現了Eta公司的新技能——記住了李維特的顧客導向而不是產品導向的方法——使公司發展成為一個精密機具製造者，因而也滿足了其他產業對以電子為基礎的測量和控制設備的需求。

但Swatch的設計概念，才是Eta公司最具創新性的。該公司一開始即

25 Eta，全名為：ETA SA Manufacture Horlogère Suisse，成立於1793年，是世界上最大的手錶製造商，擁有超過兩個世紀的專業知識，它為全球各地的製錶商供應服務。

確定，有一個介於廉價電子錶和昂貴品牌之間的市場。定價至為關鍵：太便宜，Swatch 就不會被認真地當一回事；太昂貴，則它也不會如所計畫般地被購買。Swatch 於 1983 年，從第一系列設計起，即以時尚配飾在銷售：選擇手錶，來搭配你的穿著和你要去的場合。Swatch 主席 1987 年這樣說：「每個人都需要一只以上的 Swatch。他們需要二、三、四只，與其說它是手錶，不如說它是時尚配飾。總是有新的一代即將需要它，和較老的一代終於想通了，要戴 Swatch。」[*49] 就如時裝業，每六個月即推出多達二十四款的新系列設計。生活形態是選擇錶面設計的核心，設計針對四大族群：運動市場、追隨潮流者、設計和技術市場，以及追求經典或傳統設計的較為保守和「老成」的年輕市場。資訊所導引的新設計，很少是透過傳統的市場研究方法，大多是由設計師觀察市場而得的主觀猜測。有一次，曾由一名紐約時尚顧問提供時尚和色彩趨勢的諮詢意見。

　　一旦發現有新的式樣化趨勢，並決定要製作特別設計的 Swatch，新產品只要六個星期即可推出，這使該公司能夠跟上時尚。行銷 Swatch 的方式也是創新的，它的銷售點已搬離專業的手錶零售店和珠寶店，而轉到強調設計品味的百貨公司或諸如 Top Shop [26] 之類的商店，以便將產品定位為時尚配飾。Swatch 的行銷經理描述了他公司的業務方式是「需求的行銷策略」，套一句某設計評論者的話：「或許除了索尼的隨身聽之外，沒有任何其他大眾市場的產品，曾以這麼一致的技巧，詮釋了消費者的心理。」[*50]

26 Top Shop 是一家英國服飾連鎖店，它在全球二十個國家設有分店。

＊
設 計 的 全 球 化

　　Swatch 手錶在世界各地的銷售量數以百萬計，這表明了在以消費者為導向的時代裡，比起任何國家或區域特性，生活形態才是決定品味的更重要因素。倫敦的富裕城市青年和他們在巴黎、紐約和東京的同儕之間的共同點，多過他們和自己國家其他市場區隔消費者之間的共同點。Swatch 通常被稱為「全球產品」，這個現象近年來已被多次報導過。經由電視和其他媒體的文化國際化、世界貿易的增長與新興待開發市場的發展，以及規模經濟的生產等，已造成了企業產品在全球大多數國家被消費的情形。希奧多・李維特滿腔熱情地預測，即將進入一個統一的全球文化，或如他所說的，「一個單一的融合共同體」。技術發展已「平民化了通訊、運輸、旅遊等，使它很容易、也很廉價地達到世界最偏僻的地方和貧困的大眾」。因此，「沒有任何地方、也沒有任何人，可以免受現代事物的引誘……各地的每個人都想要有他們聽到、看到或經驗到的事物」。李維特等著「對很多國家所知甚多，並善意調適自己以配合差異」的跨國公司消亡，取而代之的是一個「全球公司」，它「知道一件與所有國家相關的大事物，藉由投資這件共同都有的大事物，吸引大家接受它為習慣」。[*51] 本地傳統和習俗被一個全球性的現象所取代，其中披薩、中華食品、可口可樂、藍哥（Wrangler）牛仔褲和搖滾樂，像世界語[27]一樣成為了一種通

27 世界語（Esperanto）是最廣泛使用的人工語言。波蘭眼科醫生柴門霍夫（Łazarz Ludwik Zamenhof）在進行了十年的草創後，於1887年確立了這個語言的基礎。世界語的命名來自於「Doktoro Esperanto」（希望者醫師），這是柴門霍夫第一次出版《第一書》（*Unua Libro*）時所使用的筆名。世界語的定位是國際輔助語言，不是用來代替世界上已經存在的語言。

用的語言（也同樣沒有根）。東歐諸國明顯地願意接納這一全球文化的特徵，似乎更驗證了李維特的理論。

有的評論家認為，全球化是一項無名的標準化威脅；就像國際連鎖飯店，全球化的產品將否認國家變異和文化差別。其他人則認為，基本的產品可能是全球性的，但製造商將不得不考慮到國家和區域的文化品味，才能滿足不同地理區域的市場。即使公認為全球產品典範的可口可樂，也具有獨特的區域差異以及各種選擇（如健怡可樂或傳統可樂）。而飛利浦和百靈公司（Braun）也在減小了尺寸，以適合亞洲人較小的手之後，才成為日本電動刮鬍刀的領先供應商。對於標準化的全球產品——如家用電腦——其行銷做法在不同國家之間，依其文化習慣和期望，可能會有很大的不同。即使是全球化的快餐披薩，在不同的地方也要用不同的方式銷售，這取決於披薩是否被視為標準品或外來物。

無論什麼產品，可以肯定的是，行銷將在這些消費者導向設計的產品上扮演重要的角色，行銷將有助於把產品定位在文化和市場的利基上。將消費者依其生活形態區分，而不是依社經因素（工作類型和收入），這已是一項標準的做法。我們每個人都可以被套入四個主要的生活形態類別之一：「傳統派」或「主流派」（尋求可預見的和可靠的，如名牌咖啡豆和主流高檔連鎖店產品的人）；「成就派」（擁有財富並希望以自己周圍的物品反映自身地位的人）；「追求派」（具高度地位意識並追求最新時尚產品的消費者）；和「改革派」（購買再生紙產品和避免加壓式噴霧罐的良知型消費者）。類別當然不是一成不變，某個消費者在某些購買上，可能「屬於」某一生活形態，而在另外一項購買時，則屬於另一形態。此外，某一族群的消費偏好，也可能會因為環境或健康因素而改變：臭氧友善的產品現在除了「改革派」之外，「主流派」也在購買。然而，類型是有用的，它足以構成廣泛的「生活形態」行銷做法。製造商因而必須在類型之

內確立一個目標族群。某個市場研究公司就確立了一些消費者族群：前衛者、衛道者、變色龍、自我崇拜者、自我剝削者、象徵嘗試者、夢遊者、消極忍受者、正義女神、希望尋求者、活潑淑女、新興務實者、冷漠者、偏執者和受壓迫者。

隨著競爭的增加——無論是因為市場熱化或因為經濟衰退，利基族群被更加謹慎地辨識和瞄準。根據史丹‧瑞普與湯姆‧柯林（Stan Rapp & Tom Collin）的《市場大轉變》（*The Great Marketing Turnabout*）一書（1990），最終且難以置信的目標是針對個人，而不是利基族群。[*52]

在目標族群的價格邊界內，外觀仍然是最重要的銷售因素。亨里中心（Henley Centre）最近的一項報告證實了這一點：

> 在三十年前，消費者較關心的是產品的功能：效率、可靠性、物有所值、耐用性和便利性，今天的顧客則願意支付更多的錢，買式樣化的產品，因為他們已變得更加富裕，並有更高的視覺感度……現在，美學扮演更重要的角色，用於呈現特定產品的感知地位，因為不同產品之間的功能差異已經減少……設計的視覺面已是主導，成為吸引消費者的一種手段。[*53]

※
設 計 設 計 師 產 品

在1985年推出的Ross RE5050收音機，是轉向注重仔細計算視覺吸引力的一個好例子。Ross消費電子產品公司致力於消費者導向的設計方法。他們的「設計理念」，就如1987年簡介中所界定：「本公司追求確認市場上的空缺，發展該類產品（在預定價格範圍內）以填補這些空缺，並

**Ross 消費電子有限公司，
RE5050 收音機，1985 年**

在消費主義的設計，「品質」和
「附加價值」的吸引力是呈現產品
身分和地位的關鍵。RE5050 完美
地體現一九八〇年代中末期消費
主義設計產品的氛圍和價值觀。

將它設計得符合生產的成本效率、具市場影響力，以及顧客吸引力。」[*54]
這一清晰的思路將 Ross 公司導向從基於價格的行銷策略，改變為基以式
樣、「品質」和「附加價值」吸引力的策略，因而外觀和式樣造型可說成
了最重要的因素。

　　為 Ross 進行的研究顯示，電台聽眾不同於電視觀眾，具有規則性定
期收聽的習慣，因此特定電台是在特定時間、特定地點（浴室、臥室、廚
房等）收聽的。這類收聽習慣意味著：每個家庭、夫妻或個人擁有多台收
音機，分別放在特定的地方，而不是將收音機隨著收聽者四處移動。基於
此一行為模式所得結論，設計師決定只要電源開關方便找到，其他包括選
台和音量等的控制，可安置在看不到的蓋板背後。這樣的好處是，可使
收音機設計成光鮮、亮麗的設計師物品，針對 Ross 設定的市場區隔所期
望的消費者——注重式樣的二十至三十五歲專業人士。市場形象非常重
要：RE5050 和百靈公司推出的刮鬍刀或烤麵包機也有同樣細緻、極簡的
外觀，因而可能會被擺在家中，當成設計師產品。收音機被製成當時流行
的色彩——白色、紅色、黑色或無所不在的灰色——得到設計雜誌的廣泛

報導，並在強調設計的商店及音響專業商店銷售。

　　約在RE5050問世之後十八個月，Ross又推出了一款新收音機RE5500。它含有或多或少相同的內部構造（大部分控制器都藏了起來），但它是直立式的，並擁有六個預設電台的按鈕和電源開關。新產品開發的理由如下：

> Ross不斷推出新產品線，並重新設計較早的產品線，以維持在市場上受到歡迎。決策者認為，例如，耳機產品線的銷售生命期大約兩年即需更新，並在產品生命約十八個月時，即需推出新款以維持需求。設計也用於擴大現有產品的銷售，經由時尚推銷手法，鼓勵已購買耳機的消費者，再買一組。[55]

　　經由式樣再造或再設計，以保持需求或增加銷售，當然和利品科所描述的「刺激購買」具有相同的目標。Ross所得知的這樣做最成功的方式，就是消費主義的方法，使產品比前一款更為時尚。Ross和其他一九八〇年代的消費者導向的公司一樣，實踐著這一行銷規則的先進版本，將每一時尚產品和生活形態掛勾。

　　Ross將這個方法應用到它最初在一九七〇年代已聞名的產品：耳機。在1986年，它宣布了一系列的輕巧耳機：其中一款叫「移動者」（Movers），有「驚人三色」（紅、藍、黃），目標是青少年；另一款為「風格者」（Stylers）——「動態女孩風格的音樂」——針對Swatch的時尚產品市場。一名記者形容它是「婦女的時尚配件化耳機……該產品可裝在一個蜜粉盒式樣的盒子裡，並有四組可互換的塑膠耳機套（粉紅、藍、綠、黃）。這個想法是你可以改變個人hi-fi耳機的顏色，以配合服裝穿著」。設計師構想它是「一對內藏擴音器的巨型耳環」。[56]概念集中於將耳機作為一種時尚配飾，而再設計則包括新的包裝，「以符合『生活形

態』的形象，將色彩和情緒配合今天的時尚」。[57]這種「消費者導向」的做法，甚至也應用在該公司的重量級耳機，將之再設計後重新推出，包含了「新的細節，顏色上為更深的灰色，並翻修了包裝」。[58]

Ross消費電子是一家英國公司，而RE5050是以英國收音機行銷的，但它有英國最近經濟困境的症狀：它的設計和組裝雖然在英國，卻在海外生產。然而，消費者導向的設計方法是一個典型的全球性趨勢，對Ross公司而言，它已見成效。在1982之後的四年，原本虧損31,000英鎊，變成了盈餘超過50萬英鎊。

※

設 計 稽 核

消費者導向設計的其中一個主要宣稱是，經由高度消費可以創造財富——這是在一九三〇和一九四〇年代分別由錢尼和利品科提出的經典論點。如果設計存在的理由是為了金錢——如同不妥協的行銷者無疑將如此爭辯——那麼消費者導向設計這本帳的結算底線，將是我們所需研究的。但是，通過環境稽核，我們日益認識到更廣泛的成本，以及某特定價值系統的社會和文化成本，以這有限的和自我辯護的方式，將是消費者導向設計的太過簡化的判斷。人們據以判斷設計的標準，不用說對目前的研究具有根本的重要性。

我們在本章的第一部分已看到，消費者導向設計並不是從我們的「創業文化」[28]所自發產生，而是從先進消費社會和市場經濟幾乎無可避免的

28 創業文化（enterprise culture），指資本主義社會中積極進取的精神所營造出開創新事業的文化，特別指小型事業的發展。

後果演化而來的。我們已看到它如何運作，也分析了它的一些價值——無論是那些明顯可察的，和那些在我們文化中顯得自然，因而隱含不察的。真正的問題是：消費者導向設計是解決社會問題的一部分，或是造成這些問題的一個原因。反對它的論點又是什麼呢？

從主要功能意義來說，性能仍應是評估大多數產品的首要標準。一些被譽為「成功」和「優良」設計的消費者導向設計，在這方面具有重大的缺點。例如，Ross RE5050 收音機被《Which?》[29] 雜誌在一份測試了三十八款手提收音機的報告中，認為在音量、調頻及長波的接收上不合標準。[*59] 以個人經驗，我可以證實這些缺陷：它的最大音量較差，這意味著這收音機無法符合我原先的目的。讀者可能認為，重要的是我已經買了 Ross 收音機（他可能是對的），然而我的辯護理由是：身為專業上對設計有興趣，同時也是一時的收音機收藏家，我可能不是「典型」的消費者。雖然我買了它，可能是因為它在式樣造型具有「意義性」，我要承認，我也不會購買《Which?》雜誌推薦的「最佳」買項，因為我覺得它們沒有吸引力，或不合自己的喜好。

這就提出了在何種程度上消費選擇是基於理性的問題。我（或一般消費者）的選擇是不「理性的」，因為它不是基於計量和可量化的標準：例如，在我買它之前，我沒有測試收音機的音量。我的選擇是由一些客觀因素（價格、可接受性能的合理期望）和一些主觀因素（式樣和聯想）。這

29 Which?是一個透過雜誌和網站從事產品測試和活動的公益團體，經營者為Which? 公司（前身為消費者協會，目前仍是該公益團體的正式名稱）。該團體總部設在英國，從事宣傳保障消費者權益議題的活動，旨在促進購買商品和服務時有受告知的消費選擇，經由測試產品，凸顯質量低劣的產品或服務，提高人們對消費權益的認知。它為了保持獨立性，不接受廣告或贈品，任何買來測試的產品一律支付全額。Which?完全由訂戶資助，沒有股東。這也驗證了它的口號「值得你信任的獨立專家意見」。

裡的要點是，消費者導向設計不能只因為它不推行「理性」標準即被拒絕。對社會負責的設計的提倡者往往可能被指控，他們假設消費者是完全理性的，或者至少將會是理性的，如果所有產品都是「理性的」。然而，同樣地，我不認為這是事實：即消費者不完全是理性的，意即任何形式的設計只要合乎他的口味，都只是基於外表或情感的理由。這一辯護——如果一項產品被買走，它必定滿足了功能或情感上的需求，因此這是有道理的——忽略了更廣泛的問題，這些我們將在本章後段檢視，並在後續各章做更多的探討。

在一九五〇、一九六〇年代，凡斯·派克[30]推出一系列書籍——包括《隱藏的遊說者》（*The Hidden Persuaders*, 1957）、《地位追求者》（*The Status Seekers*, 1959），及《垃圾製造者》（*The Waste Makers*, 1960）——這些書和其他一些事物，宣稱要揭露廣告商的剝削技術如何用在天真和總是輕信的大眾身上。有些人批評消費者導向的設計同樣在剝削：以細緻的手段來困惑和勾引易受操縱的大眾。這一論點進一步指出，大眾並不真的想要被強加的那些設計，而是被塑造成以為如此。這一論點假定大眾是被動的、易操縱，並且暗示，如果有公正的機會，他們會是完全理性的消費者。「操縱」是個帶有情緒的字眼，因此用此宣稱消費者導向設計沒有操縱，是站不住腳的。顯然如果我們選用比較中性的字眼，如「技巧地處理」或「預設反應」會是個更好的說法。然而，在社會中，我們往往樂於接受並甘願參與操縱，例如，在戲院看電影或電視上看戲劇，也會影響我

30 凡斯·派克（Vance Packard, 1914-1996）是美國的新聞工作者、社會評論家、作家。在1957年首次出版的《隱藏的遊說者》一書中，派克探討了廣告商使用消費者動機研究和其他心理技術，包括深度心理和潛意識的手段來操作和引發對產品的期待和渴望，特別是在美國戰後時代。這本書也探討了用這種操作技術把政客推銷給選民，並質疑了使用這些技術的道德問題。

們的購買。消費者導向的設計可幫我們滿足生活中追求好玩和欲望的需求。我們反對的並不是說消費者導向設計是不道德的，因為它迎合欲望而非需求，而是一個「過度」以欲望為取向的價值系統，已成為文化和社會的主要常模，其價值觀大都是隱含而不明確的。

<p style="text-align:center">＊</p>

渴 望 設 計

在《浪漫主義倫理與現代消費主義精神》（*The Romantic Ethic and the Spirit of Modern Consumerism,* 1987）一書中，柯林‧坎貝爾（Colin Campbell）確定「渴望」是消費社會的特有文化條件。渴望表現在白日夢、廣告、行銷、我們買的設計品，以及我們選購和消費的地方。坎貝爾強調，必須一方面理解需求和滿足兩個概念間差別的重要性，另一方面也要分辨欲望和享樂（這導致渴望），「前者涉及存在的狀況及其干擾，進而採取行動以恢復原來的平衡」。[*60]因此，需求基本上是一種剝奪狀態。需求食物是因為飢餓：

> 相較之下，享樂則不是存在的狀態，而更是體驗的品質。它本身不確然是一種感覺，享樂一詞是用來指明，我們對某類感覺的偏好反應。欲望一詞是指，欲體驗此類感覺的動機設定。[*61]

對坎貝爾而言，這兩者的根本區別是，需求涉及存在的狀態，而享樂則涉及體驗的品質，「雖然它們相互關聯，卻不能直接等同」。[*62]

坎貝爾的論點是：從對需求的關心轉向到以享樂為重點的關心，其影響因素不僅是富裕和豐裕（雖然這些是先決條件），也是由於浪漫主義所強調的個人經驗和感覺（這取代了古典主義和貴族模式的注定的及奉命的

反應），更是由於工業化的影響。坎貝爾所描述的廣泛歷史條件，特別適合用來研究當代的消費者。坎貝爾假定：現代消費者的精神是「明顯地不停追求想望；現代消費最具特徵的正是這種不穩定性」。[63] 現代消費者必須認識到，他的想望將永遠不會被滿足，「因為顯然永無止盡的替換過程，會確保當一個想望已被滿足，就會有更多需求隨即冒出，以替代它的位置」。[64] 這和上癮不同，上癮有明確界定的單一對象，如身體對酒精或藥物的成癮。相較之下，現代消費者：

> ……其特點是源自想望本身根本永不衰竭的不穩定性，想望就像鳳凰一樣，從前身的灰燼中一再出現。因此，在一個還沒有來得及滿足之前，另一個又在排隊等候，呼喚著要求滿足；當這個受到照顧，第三個又出現了，隨後又有第四個等等，顯然沒完沒了。這個過程是無止境而且斷不了的；幾乎沒有任何現代社會的居民，無論多麼優勢或富裕，會聲明沒有任何他們想要的。[65]

一旦想望得到滿足，它似乎就消逝或已過時。坎貝爾甚至說：「欲望的模式構成一個愉快的不適狀態，而且追求享樂的重點在於想望而不是擁有。」[66]

坎貝爾準確而且妥善地描述了今天消費主義社會中消費者常有的渴望情緒。有人或許會說，坎貝爾過度誇張了在創建現代消費者時，文化力量受到經濟力量的損害（政治和社會對「高度消費」經濟的影響），但他對文化因素的強調，則是較正統經濟決定主義論點的解藥。至於消費者導向設計，循著「渴望」論點，消費者會傾向選擇新的，而不是熟悉的產品，「因為這使他相信，產品的獲取和使用，可提供迄今在現實中他尚未遇到的經驗」。[67] 以上敘述暗指的是相當喜愛嘗鮮的消費者，不過，有些消費者尋求的，則似乎只是嘗試過而熟悉和安心的事物。正是這種沒有明顯變

化的特性，使Hovis麵包、Mars巧克力條，和Burberry雨衣那麼吸引那些（分別）熱中於「傳統」、「優良」或「永恆經典」的消費者。生活形態族群對變化和新穎各有不同的反應，「追求派」表現得最為強烈，其他族群則較少受到吸引，程度依產品或服務類型而定——例如「改革派」可能會積極響應他們認為對社會有益的變化。甚至，如果產品本身保持不變，圍繞它的廣告和行銷則可以改變，使產品看似具有新的身分——如以Hovis為例，它發展了其懷舊的自我意識形象。

<p style="text-align:center">＊</p>

翻 修 世 界

　　最吸引消費者的，遠不是坎貝爾所說的最新穎的產品，往往是具有「清新」形象的熟悉產品。新奇和安心之間必須達成一個平衡，因此，不斷有新聞刊載在有關設計的媒體上，報導企業識別與形象、包裝，甚至產品和室內等的「翻修」、「更新」、「調整」或「清理」。引用一個知名脆餅更新包裝的宣傳：其用意是為產品「修整面貌」，但不是全新的面貌。幾個從設計媒體取來的例子可以說明這一點。話語中往往含有一些委婉說法，以便給人留下一個印象，認為新設計具有重大、深遠，以及當然的「創意」（設計界最喜歡用這個詞）。一個主要品牌的啤酒商「翻修了它主要淡啤酒的外觀，讓啤酒更具有貨架上的吸引力和更清晰的品牌形象。『標誌形狀已由跑道形改成橢圓形』，」酒廠行銷經理為淡啤酒如是說。其他的改變包括跨越標誌中心的一個較大的黑色橫條，以及較大字體的品牌名稱。經理辯護說，新設計和舊的只有些微不同：「我不認為大品牌需要做根本性的變化。」

　　一個歷史悠久的鬍後水品牌，也需要創造更多的「架上吸引力」，該

公司的經理感嘆地說，因為「它的架上形象與該品牌的品質不相稱」。儘管保留了原始的鬍後水瓶子，其餘的範圍——從滑石粉到噴灑液——都重新使用高光澤的塑膠瓶來包裝，這「使用了傳統的玻璃鬍後水瓶子」（當然是成立以來該產業「傳統」〔heritige〕的最怪異使用）。在整體的「面貌修整」上，包裝上的圖文「略有調整」，以求得「較為清新的形象」。某化妝品集團決定「翻修」它的品牌洗髮精，因為「市場研究顯示〔其〕自然的、日常洗髮精的形象仍然合適，但包裝已太過為人所熟悉了」。它改用了一個「更現代的」瓶子，而藥草說明則予以保留，但經過「重新設計」，因為這是品牌識別的一部分，用它來讓消費者『安心』」。設計公司總監宣稱這是一個「清理工作」。

　　「架上吸引力」似乎不僅是一個時髦的詞語，也是一個銷售策略和專業執迷。某家巧克力和蛋糕製造商，在它重新設計的蛋糕包裝上，使用「令人垂涎的」攝影作品，因為蛋糕切片的目的，是要提供「『吃掉我』的額外架上影響力」。它的競爭對手也決心不要留在貨架上，因而也「更新了」它最知名的一款品牌的包裝，「七年來第一次」——這個時間跨度似乎引起顧客的懷疑。原本「相當直接」的舊設計，改成了「活潑的」手繪標誌，試圖「反映出包裝裡面的產品的個性，使它更加有趣和更有活力，」該公司的高級品牌經理如是說。設計顧問經理說，他的目的是為了給新的包裝更「年輕和當代的外觀，同時保留住忠誠的品牌消費者」。

　　這些看似微不足道的變化，是由於公司為了維持或擴大它的市場區隔。手錶的品牌領導者重新設計了展示櫃，因為「我們想更加吸引婦女，在不至於使產品太女性化之下，也要吸引十八到二十四歲傾向使用拋棄式打火機的較年輕族群」。消費者測試表明了，這款再設計在新的市場區隔中很受到歡迎，「因為它看起來比較昂貴」。根據巧克力和蛋糕製造商管理主任的說法，這些變化都是該公司採取「領導立場」的案例。

美國設計師和式樣造型師雷蒙‧洛威把他的自傳題名為《絕不自滿》（*Never Leave Well Enough Alone*, 1951），因為他意識到，如果產品外觀不斷更新，設計師即可確保有經常性的收入。更新是消費者導向設計方法不可分割的一個特點。一直以相同圖文、包裝和「零售環境」交易多年，有些已有幾十年的公司，現在發現一旦他們開始著手（這種開始通常是必要的，如果他們在面對競爭者的吸引力翻修時，要維持自己的市場佔有率的話）重新設計自己的形象，很快就式樣過時了，而另一波的更新或再設計又是必須的。某家出售兒童服裝的連鎖商店提供了一個例子，由另一家設計公司「徹底整修」後才五年，他們的商店又得「翻修」。然而，店鋪現有的外觀已注定再次成為「過時」。我們被承諾新的外觀將更為「清新簡潔」。就像新的美髮師、水管匠或牙醫，習慣性地指責前一手沒有好好照顧你的頭髮、水管或牙齒，因此，常常可以聽到設計師悲嘆前一位設計師作品的視覺雜亂和創意平庸，同時承諾將提供現代消費者所渴求的形象。

※

加 速 產 品 開 發

整個一九八〇年代當競爭變得激烈時，再設計的頻率增加了。雖然偶爾會因為經濟下滑和衰退而緩慢下來，但長期下來再設計的頻率，就像國際股票指數一樣持續加快。產品開發也是如此。1990年，英國工業聯盟（Confederation of British Industry, CBI）承認這一趨勢，並在倫敦舉辦了一場「加速產品開發」的會議。會議手冊指出：

> 激烈的競爭和升高的顧客期望，意味著新產品開發的遊戲規則正在發生變化。各公司逐漸意識到，漸進式的新產品開發方法根本完成不了

這項工作。有效的產品開發可以減少高達50%的前置時間……能比競爭對手更快帶出產品的公司,將享有巨大的優勢。未能實現成功的產品開發系統,可能帶來災難!

該會議的推動口號儼然來自一九五〇年代的李維特:「不要只求苟活於未來——要傑出!」

會議的其中一個「重要議題」是「縮短前置時間和加速產品開發的方法」:索尼、飛利浦和其他主要消費電子公司也都關心這個議題有段時間了。某家全球性電子公司的總經理並不認為加快產品的開發對消費者有利。一九八〇年代中期,日本公司平均花三年的開發時間,把一個消費電子產品推向市場(在西方則要花五到七年):

> ……這是指從確立技術和產品概念起算的。通常還有十二個月的時間做設計。然而,行銷需求卻進一步減縮了設計時間。設計師現在如果能夠有幾個月的時間,只去做式樣造型已經算是幸運了……結果是,生產周期要每十年才允許一次或兩次真正的創新。[68]

到1991年,索尼每年推出五十款新的Walkman隨身聽。顯然大都只做極小的技術變化,稱為「特色蔓延症候群」(creeping feature syndrome)或式樣造型,但是大量的「創新」則背著一個巨大的行銷包袱。到1992年,日本國際貿易部敦促像索尼之類的製造商,推出產品後最快一年後才做改變!

新版的產品主要是利用式樣造型去刺激需求。某位曾經親身經歷夏普(Sharp)QT50收錄音機一九五〇年代的式樣造型及時尚色彩的經理,記得那真是一夕成功,但是,當新的型號出來時,「它來得快,去得也快」。然而,QT50仍是消費者科技當成時尚商品的一個里程碑。

夏普 QT50, 1984

QT50有著刻意的一九五○年代「復古」式樣造型及一九八○年代流行色彩,它是把消費者技術當成時尚商品的一個里程碑。

　　消費者導向的設計,顯然很倚重時尚性的新產品。這和現代主義者追求不變的典型,相去有好幾個光年那麼遠,消費者導向時代的設計師,追求的是立即的、「有衝擊力」的,那必然也是暫時的、短命的。一般來說,最初的影響愈大,持久的力量就愈小。有時候看起來,設計好像已經成為只是時裝業的一個分支:產品只是裝扮者的時尚配件。完成購買後,架上吸引力的重要性,被身上吸引力取代了。「生活形態」被認為是存在於二十世紀晚期唯一的可取狀態,成為存在主義難題的最終解毒劑。

　　國家經濟發展局《為企業體文化設計》的報告作者,似乎證實了這一個假設。該報告的作者在〈設計「生活形態」產品〉這一節裡表示:「許多設計師認為,產品設計已經成為一個更為深奧的活動」,遠遠超過它的字面意義:

> 這不是一個那麼屬於時尚的問題(時尚設計指的是色彩和式樣造型),而是屬於「生活形態」的問題。今天的設計師比以往任何時候都更需要去理解,是什麼更複雜的動機,例如,是否為了要發展一個獨特的自我形象,而促使消費者決定購買。[69]

然而，不論時尚是生活形態的細分或相反，都不那麼重要；把不斷再設計做為刺激欲望的方式、做為創造渴望和增加消費的途徑，這其中所隱含的意義才是重要的。

國家經濟發展局報告的作者承認，這種情況遠遠不能令人滿意，甚至認為有些設計師持著嚴重的保留態度：

> 有些設計師強烈譴責把競爭重點放在縮短產品壽命，因為那是浪費的、令人反感的和「剝削的」。不管事件的對與錯，對大多數公司而言，現在它已是公司存活的現實，拒絕參賽還是躲不掉的。[*70]

但是，作態以這個只提一半的議題來撫慰一下自我良知之後，國家經濟發展局報告接著回頭再談論設計時，即不再質疑它的理念或挑戰它的假設。就如綠色和道德消費運動已經表明的，變化是有可能的；但是有一個重要的前提，那就是要認清目前的局勢。

＊

消 費 者 導 向 的 設 計 ？

消費者導向的設計是不是一種浪費，將在下一章討論；對於它是不是「令人反感的和剝削的」，讀者現在或許已經有了自己的意見。尤其是日益頻繁的產品更換，和不斷的式樣更新或翻修，是不是真正對消費者有利，也必須由讀者自己做判斷。今天在上述兒童服裝店的購物者，真的不滿意已明顯過時的形象嗎？這樣子的形象改變，可以說它是由消費者主導的嗎？不過，既然已經坐上了那個愈轉愈快的旋轉木馬，廠商也發現很難下得來。許多設計師都對那旋轉木馬承諾給他的誘人享樂，感到道德上的疑慮，但是廠商和企業卻邀請他上來，如果他說不行，自然會有其他的設

計師抓住機會跳上來。最後,連消費者也上來了。但是有個條件,消費者必須支付搭乘的費用(同時還要支付廠商和設計師的票價),付了費才能說旋轉木馬是由他「控制」的。

因此,「消費者導向」的設計,其實是一種誤導的用詞。它的意思好像是說,公司是追隨消費者的引導;但是提倡消費者導向的人卻承認,消費者必須被誘導去一個連他自己都不知道是哪裡的地方。誠實一點講,這種設計其實是由「行銷主導」,因為它的驅動力來自市場行銷,而不是來自消費者。說消費者導向的設計是一個可促成「自由選擇」的系統,這種過度自詡的說法,應該受到相當的懷疑。回顧福特 T 型車時代,高登‧利品科在《為商業而設計》書中提到:「每十輛汽車中有九輛是黑色的,但很快地,每十輛汽車中有九輛『不是』黑的顏色。」[71]因此,某位極力為消費主義辯護的人士說,選擇是指「油漆顏色」,或者以今天的角度來看,是指式樣造型和包裝圖文。論點因此轉為到底什麼才是有意義的選擇「層次」:即不同的色彩計畫是為了區分同一件產品或是真正有所不同的產品。消費者導向設計所提供的選擇可能很吸引人,但是那往往是虛假的。

＊

物 質 世 界 和 「 自 求 庸 俗 」

消費者導向的設計對大眾的影響是有爭議的,這並不奇怪。自從大量生產開始於十九世紀,設計道德家即已警告唯物主義和自私主義的危險。在一九五〇年代的英國,當時的繁榮已開始迎來消費主義社會,有人擔心傳統的英國清教徒價值觀,正被愚鈍的美國唯物主義所毀壞。對照於厭惡由利品科、洛威,及(後來的)李維特等所倡導的「美國方式」的背景之下,文化評論家理查‧霍加特(Richard Hoggart)在《素養之用》(*The*

Uses of Literacy, 1957）一書中攻擊美國的大眾傳播媒介：

> 大部分的大眾娛樂……充滿了腐敗的光明、不當的吸引和道德的規
> 避……他們傾向將追求物質的擁有，視為進步的一種世界觀……把
> 無止境的不負責任的享樂，當成自由的基礎。[*72]

他認為，我們錯在放任「文化以自己的方式去發展，其危險就像我們震驚於極權社會對文化發展所用的方式」。[*73] 作家、文化理論家雷蒙‧威廉斯（Raymond Williams）在《長期的革命》（*The Long Revolution*, 1961）一書中提出相似的看法，並明確指出他的觀點：「如果我們認為那基本上是資本主義制度的後果，我們應該更清楚這些文化問題，而我想不出有更好的理由讓資本主義結束。」[*74] 許多英國左派將英國走向消費主義歸咎於右派，並拒絕消費主義，認為它是「保守黨帶來的小康社會……電冰箱、汽車、洗衣機等，已把英國人腐敗到自求庸俗」。[*75] 庸俗，在美國設計也是明顯可察的。例如，建築史學家尼古拉斯‧佩夫斯納（Nikolaus Pevsner）憎惡戰後的美國汽車，因為「它象徵著財富和權力……粗野……那種嘈雜炫耀來自美國，至少和它的人民是相稱的……〔但〕那是和英國的性格品質互相矛盾的。粗野和虛華從來就不是英國藝術與設計的典型」。[*76]

粗野「自求庸俗」的外觀，可能已經變得不再那麼虛華和傲慢，但是許多人仍然聲稱，在現代消費者導向的設計中，可以看到大量的庸俗——主要是在諸如一九八〇年代所謂的「雅痞」的「追求者」當中。例如，手錶成為一個地位物品。這不僅經由佩戴勞力士（Rolex）手錶，而且還經由玩地位遊戲而明目張膽地表現出來，這個遊戲或許可以稱為「看我和我的衣櫃」（watch me and my wardrobe）。安妮‧英格利斯（Anne Inglis）在1988年的《設計週》（*DesignWeek*）這樣描述著。[*77] 英格利斯說，在前

消費主義的日子裡，買手錶主要是為了告知時間；手錶被清清楚楚地佩戴著，而且只有到最後損壞了才被換掉。手錶往往是特殊場合的禮物，如二十一歲生日。而現在，佩戴手錶是作為炫耀性消費的標章：「畢竟，隱藏起這種權威象徵，似乎是很可惜的，因為它意味深長：它比領帶微妙、比設計過的（真或假）珠寶有趣、比停在視線外的汽車方便⋯⋯事實上，現在有一種觀點認為，手錶已經取代了汽車，成為你是誰或你擁有什麼的標記。」

在飽和的市場，擁有兩只手錶已成為常態：一個白天用，一個晚上用。英格利斯認為，這種態度的改變，是由於 Swatch 的上市行銷，它鼓勵短生命期、可替換、具吸引力的手錶概念——儘管 Swatch 本身已「不再被認為是值得擁有的正確物品」。到 1988 年：

> 戴錶者平均擁有五、六個手錶。通常其中有一個是時髦且昂貴的，是佩戴來加強客戶印象和灌輸業務進展順利的想法。目前這通常是指勞力士牡蠣表，它展現著結合經典設計與瑞士可靠度的快意伎倆。

在一九八〇年代晚期，一些專業手錶零售店在倫敦出現，滿足了英格利斯所描寫的市場。倫敦設計師商店「快速前進」（Fast FWD）提供了分層（行銷術語）的系列手錶作為輔助發展「由諸如保羅・史密斯[31]這類時裝權威所進一步推動的總體外觀」。許多店裡的手錶，強調「外觀而不是準時性」。事實上，許多較廉價的時尚手錶幾乎走不準，正如英格利斯提醒我們的，「它的外觀說的才算，而不是分針在說什麼」。1988 年 5 月，其「『男子氣概』的外觀〔曾〕在男女兩性都很紅」。但近期跡象顯示，

31 保羅・史密斯（Paul Smith, 1946- ），英國時裝設計師，在男裝界享有盛名，其事業成功且受時尚界敬重。

又回到了「單一經典、更昂貴的項目，由高質量材料（大量黃金）製成的將可保值」。

毫無疑問，英格利斯的文章中有故意挑逗的要素，但是那篇文章很好地描繪了設計在消費主義社會中的角色。它是否驗證了一個說法，即消費主義的傾向是與地位有關的，並使人更加唯物與貪婪？一個有趣且有些不可預測的回答來自柯林・坎貝爾，他寫道：

> ……現代消費主義的精神絕不是唯物的。認為當代消費者具擁有物品的無止境欲望，是因為嚴重誤解了背後另有逼人想擁有商品的機制。他們的基本動機是希望在現實中，經驗自己過去以想像享受過的享樂劇情，每個「新」產品都被看做是，提供了實現這一宏願的機會。然而，由於現實不能提供白日夢中遇到的完美享樂……每次購買都導致實質的失望，這說明了為何希望破滅得如此之快，為何人們拋棄商品就像購買商品那樣快速。[*78]

然而，坎貝爾錯將唯物論等同於個人擁有的商品「數」。對大多數人來說，唯物主義更多是指態度和信仰。個人擁有的或追求的物品是重要的，因為那是社會地位的聲明：你如何看待自己、你是誰。因此，唯物論結合了擁有「和」渴望。事實上，唯物的態度也可能以極簡的方式來表現：空蕩的室內只有一、兩件的精緻品味或社會聲望的關鍵物品。

<div align="center">＊</div>

社 會 優 先 事 項 和 設 計

從定義而言，消費者導向的設計實質上促進了任何可以進入市場的物品的生產。其提倡者會聲稱，要生產什麼產品是無關道德的。（該論點進

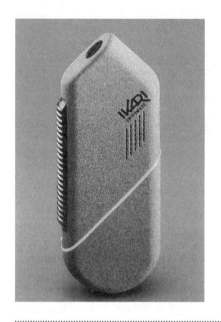

Ikari國際公司，Ikari多用途打火機

知名媒體例示了它的功能：「只會隨著使用而增加……點燃燒烤爐或營地爐灶、切割船泊繩索、點燃工作現場火盆、解凍汽車門鎖、點燃生日蛋糕蠟燭而不致傷到點火者、消除自行車鏈條上的油污、摧毀植物空穴的蟲窩……」

而指出）設計師所做的道德判斷，會干預消費者在「自由」社會的選擇權：剝奪了消費者的自主權，和站不住腳地減少了市場供給的選擇。當優先事項是由市場去決定時，那麼，在社會或生態上需要的，但目前還沒有立即或重大消費者吸引力的產品，將不會被生產出來，除非市場上有某個權威的中央機構（通常是國家或其代理人）出面干預。這就帶出了關於優先事項和對社會負責的設計議題，這個議題將在第三章檢視。現在要談的更重要的論點是，消費者導向的設計生產了社會不必要的（並且可說造成社會分化的）產品。

Ikari點火器就是一個例子，基本上它是一個打火機，一個由Ariane太空計畫的技術衍生的副產品，並使用了火箭推進劑作為燃料。為期四年的研究、發展和投資，總共花費了超過100萬英鎊。Ikari的取名是經由

國際語言學和詞語聯想的細緻研究而得，總部設在日內瓦的 Ikari 生產者 LN 公司提供理由指出，該打火機的剛性火焰，將是燒烤點火和解凍汽車門鎖的一大利器。此一造形光鮮的物品，領有法國工業設計協會（French Institute of Industrial Design）的優良設計標誌，在一個主要巴黎設計展上它被評為「年度佳品」，並獲得日內瓦「發明沙龍」的國際新聞獎。有些消費者可能思考，為了它的功能性而支付 45 英鎊去購買這樣一個高檔的打火機是否合理，但該公司的行銷主任預測，附加價值的吸引力和時尚地位將可值回價格；他希望「想擁有一個的欲望，是指先買它，再找出它的用途」。[*79] 正如一位憤怒的來信者問道：「以相同的資源將可創造多少諸如灌溉抽水機、替代農業設施或發電設備等有用的物品，提供給開發中國家使用？」[*80] 這種比較或許過於簡單，儘管如此，它使我們認識到，社會都在做某種選擇，並追求某種利益和價值觀。

※

私人富裕而大眾窮苦

消費者導向設計的唯物主義，相當規模地證明了私人的富裕。此外，藉著指明品味文化，並透過感性形象的廣告和行銷，經由創造生活形態產品等多方面指涉它，消費者導向的公司直接訴求的是個人——即使那個個人只是被當作某市場區隔中的一個典型、與他人無異。因此，是「個人主義」，而非個體性彌漫在我們的消費主義社會。這導致另一個對消費者導向設計的批評，認為消費者導向設計提倡的是一個富裕和成功的個人主義，在此，個人受到一群嫉妒的或甘願的追隨者的尊敬、羨慕和渴求。在個人主義中，社會不會大於個體的總和，因此消費者導向的設計，不會為我們提供任何社會遠景——社會沒有遠景。回顧一下英國的死硬右派

前首相瑪格麗特・柴契爾 [32] 一個惡名昭彰的說法，她似乎並不相信有任何集體意識的「社會」存在。「社會」──他們較喜歡的用詞可能是「民族國家」──是個人的集合，其中大部分人有家庭，所有這些人都應該「自掃門前雪」、努力「照顧自己」。畢竟，這只是人類的本性。個人應當認為自己不是公民，而是「消費者」──不僅在市場上（此處這樣區分是對的），甚至在國家資助的領域（如健康服務或教育）及專業上，亦是如此。

市場或行銷區隔不等於社會多元化。在市場上要有權力，要有足夠的錢；許多社會族群──從障礙者、年長者到相當比例的少數民族、不斷增長的「下層社會」──都只有最低的收入（更不用說有任何可供支配的收入），因此被排除在市場外。消費者導向的設計，沒有、也無法處理這些人的需求，因為從他們身上得不到利潤。如果我們尋求的是一個和諧、多元和寬容的社會，必須讓某個以迎合病人、無家可歸者、失業者和其他弱勢者的結構，有效地就位。有些女權主義者還認為──我們將在第四章看到──行銷導向的設計對許多婦女也是不恰當的。它似乎最適合於富裕的、白人、男性──也許沒有孩子──的中產階級。

※

設 計 師 ： 政 治 和 創 造 力

因此，大部分的設計師都是白人、中產階級男性，這項發現並不會令人感到驚訝。市場主導的設計師，似乎不會感到對社會責任有任何的不

32 瑪格麗特・柴契爾（Margaret Thatcher, 1925-2013），英國政治家，於1979至1990年期間任英國首相，也是在這個期間，英國的設計產業經歷了繁榮的十年，即俗稱的「設計師年代」（designer decade）。

安：這些設計師覺得，應効忠他們服務的公司。一個典型的由具行銷和設計能力的人員組成的設計顧問公司，提供「實用的業務發展」，並說明自己是「非常、非常市場導向」。對他們來說，「設計僅僅是市場行銷的分支」，因此不可避免地，公司是為委託客戶的利益而服務：「我們真的為客戶生根，我們站在客戶的角度思考，現在我們需要怎樣的產品來增進公司利益？」

總的來說，設計師不羞於選邊站。顧問公司設計師的採訪，以及設計媒體的來信照登版面，充滿了不經意的及未熟慮的對設計及其社會角色的理念陳述。設計師的一個共同觀點是，他們客戶的利益，和客戶的客戶的利益是一致的：成功的產品或服務可滿足買它的使用者，也滿足了公司，因為這使它保有盈利。不重道德的設計師正是採用此一不能令人信服的論點，他們迎合欲望，但從來不過問欲望是如何形成的、它是否對社會有益、資源是否浪費了……等等。當聽到談論關於「設計師的社會責任」和「對社會有益的產品」等概念時，許多設計師深感懷疑。首先，因為這可能會損害他們自己的財務前景：持續翻修產品和包裝的過程，意味著業務不致中斷。其次，他們發現這種概念很討厭、政治化、理念化。相反地，普遍存在的一個二面向的觀點，由一封刊登在設計媒體的信體現了出來：

為大眾利益而設計……往往意味著由委員會設計，然後將它塞入不情願的大眾喉嚨。東歐社會主義者曾試過，並生產了 Trabant 轎車 33。我們同樣試過，建造了高樓住宅給不幸的工人居住。儘管有這些缺

33 Trabant 轎車由前東德製造，是當時東德最普及的小型車，也曾外銷到共產主義集團內外。它的主要賣點是小型、輕便、耐用車殼裡，可容四人及行李。以其平庸的性能、冒煙的兩行程引擎及生產不足，常被引用為中央規畫的缺點，換言之，它被嘲諷地認為是前東德的失敗和共產主義衰落的象徵。

點，我們以設計當資本主義幫手的社會體制，還是輕易地打敗了另一個方案。

這種兩極分化，往往伴隨著一種膨脹設計師自身創造力的觀點。設計作家傑洛米·麥爾森[34]感到遺憾的是，設計師很少能夠克制不宣稱每件工作——不論多世俗、平庸——都是一項「突破、激進」。正如麥爾森所說，「我不能想像完成案件時律師事務所會說：『我們真的顛覆了那個案件的來龍去脈』。或會計師事務所提交你的稽核報告時會解釋說：『這次我們真的使出渾身解數』。」[*81]正如那兩個失望的設計研究生所說的，如果把工業設計比擬為人，他將是一個「成天抱怨和沒有安全感的青少年……或者是一個在酒吧自誇的醉徒」。

偶爾，這個行業虛誇了自己的創意。麥可·彼得斯[35]回憶說，在他公司的全盛時期，「我在威尼斯看教堂的畫，我想，『我和那些傢伙沒有什麼不同：如果我躺下來畫，我也會完全一樣』。」[*82]彼得斯的觀點是，米開朗基羅[36]是履行客戶的委託，因此覺得對該客戶有義務。由於設計行業自誇其價值和特殊技能的本色，若將這一論述解讀為：設計師就像米開朗基羅這樣的藝術家，具有同等的創造力，也不算苛刻。

34 傑洛米·麥爾森（Jeremy Myerson），詳見導論譯注2。

35 麥可·彼得斯（Michael Peters），國際著名的英國設計師，曾創設多家世界知名的設計公司，如Michael Peters & Partners、Michael Peters Group PLC以及Identica。

36 米開朗基羅（Michelangelo, 1475-1564，全名：Michelangelo di Lodovico Buonarroti Simoni），生於佛羅倫斯，是雕塑家、建築師、畫家和詩人。他與李奧納多·達文西（Leonardo da Vinci）和拉斐爾（Raffaello）並稱為文藝復興三傑，以人物「健美」著稱，即使女性的身體也描畫得肌肉健壯。他的雕刻作品《大衛像》舉世聞名，還有《聖母慟子像》、《垂死的奴隸》等。他最著名的繪畫作品是梵蒂岡西斯汀禮拜堂的《創世紀》天頂畫和壁畫《最後的審判》。他還設計並初步建造了羅馬聖彼得大教堂（St. Peter's Basilica），設計建造了教宗尤利烏斯二世（Pope Julius II）的陵墓。

※
合法、高尚、誠實、真誠

　　讀者可能會認為，這是歪曲彼得斯的話——他們可能是正確的——但是這一章並不試圖完全地冷靜和公正。本章簡化了「消費者導向」，也就是「行銷主導」設計的價值觀，藉此去強調其可疑面。這種可疑面肯定存在的，它揭露了所有支持行銷主導設計的基本理念。有無數行銷主導設計的例子，很有吸引力——甚至誘人——這使世界成為一個更加成為滿足個人（坎貝爾可能會用這個詞）、活潑和方便的生活場所。然而，在個人好惡層次上討論行銷主導設計將會失焦，而未觸及其所隱含的理念、意涵及對社會更廣泛的影響。每一件行銷主導設計都是「社會體制」的一部分，這個社會體制有一些不容置疑的吸引力，但它也是社會分化和環境破壞的。我希望在這一章已澄清了，行銷主導的設計是經濟、社會，以及政治理念的一部分。

　　我希望讀者不會認為，書中的批評只是「做好人」或「掃興」的情緒：這些論點不是清教徒式的「反享樂」或「反物質擁有」的立場，不是要每個人都該理性行動和一直認真。這些批評也不應該被視為過時。誠然，或許是因為經濟衰退，一九八〇年代都是關於宣傳和形象，而一九九〇年代則是關於「聰明」設計和「正直」。但是我們應該深深懷疑，「聰明」設計與「正直」是否只是皇帝的新設計師大衣；它們更有可能只是今年的生活式樣形象，旨在讓消費者（和設計師）覺得，他們有社會良知並關心世界和問題。汽車廣告的圖像可能從汽車被描述為令人驚悚和危險的經驗，改變到汽車是敬慕的父親照顧生活的時尚配件；而可能愈來愈採用表象的對環境友善的產品形象。但潛在的體制即使有，變化也不大。

　　似乎也經常有人反感於那較顯然的消費主義跡象。例如，美國在一九

六〇年代開始時，對走過頭的內建過時有所反動。主要反擊來自消費者保護運動，它和在英國一樣，試圖區分承諾的和實際提供的產品性能。正是《為商業而設計》一書的作者高登·利品科，宣布不再執迷於高度消費社會的強烈感情，受夠了產品的性能因外觀而犧牲並無法修理。[*83] 其結果是，美國的製造商、零售商和廣告商，在一九六〇年代不得不開始給人正直成熟的印象，以便再度取得消費者的尊重。然而，儘管在有禮的專業界，可能不再談論「規畫的過時」，高消費經濟的理念則既未受到根本的質疑，也沒有認真加以修訂。圖形可能一時趨於平緩；它甚至可能偶爾急降，但其最終和既定的方向，卻保持不變。1989年《商業周刊》出了一集以〈聰明設計：品質是新的式樣〉為主題的封面故事。它聲稱，「聰明設計」包含「永恆的式樣、單純的優雅，以及接近時讓人覺得舒適和滿意的感覺」。[*84] 事實上，這種發展被宣布為一個「式樣」，指明了「聰明設計」和「正直」只不過是那一年的行銷宣傳。

＊

更 多 的 變 化

一九五〇年代的美國設計和一九九〇年代全球產品之間的差別看似巨大，但它們只有在式樣和精緻度上是巨大的。利品科在1947年的話，很容易也會出現在今天的設計媒體或亨里中心式的報告：「今天的消費者比以往任何時候，都更具有設計意識，產品的外觀已成為其成敗不可分割的特點。因此，愈來愈需要重視式樣。」因而，設計師的作用是「灌輸消費者想要擁有的欲望」。[*85] 設計可能已成為公司內部仔細計算和精細微調的策略工具，但這兩個時期的基本經濟系統和意識形態，本質上是相同的：後者是前者的一個合理發展。美國設計史學家傑佛瑞·梅克爾[37]在討論全

球化市場時，也持大致相同的觀點；他認為，全球化市場更準確地講是
「美國化的市場」：

> ……從文化角度，〔全球化〕實際上代表了美國化，因為世界其他地
> 方都向美國學習如何在消費社會中生活。儘管有許多產品並不是在美
> 國製造的，像日本的錄放影機、荷蘭的刮鬍刀、德國的咖啡機，它們
> 所支持的生活方式終究是追隨美國的模式。回溯到一九三〇年代期
> 間……美國的工業設計師已經開創了差別產品、區隔市場及附加產
> 品感情價值的技術。如果現在的市場看似全球化了，這是因為其他國
> 家的商人和設計師已經成功地學會了美國的經驗。[*86]

自從生活富裕與市場飽和以來，我們一直見證了美國方式在理念上和
實踐上的勝利。梅克爾的角度提醒我們，如果我們要了解設計價值的系
統，我們需要考慮其歷史、社會、經濟和政治背景。

文化習慣就像經濟系統一樣，是很難改變的，因為一部分的文化習慣
是由經濟系統構成的。在一九八〇年代行銷主導設計的興盛，過度強調了
設計，既因為設計師的生活形態被呈現為有如身心福祉的最終狀態，也因
為它被認為是社會上經濟問題的萬靈丹。在同一個時期，行銷主導的設計
體制的裂縫，變得日益明顯，因而發展出這些批評，揭露了我們消費主義
社會的價值觀和意識形態。我們現在就轉往檢視這些立場中，歷史最悠久
的且最被充分了解的──綠色批判。

37 傑佛瑞・梅克爾（Jeffrey Meikle），美國文化與設計史學家，德州奧斯汀大學美國
研究與美國文明學程的教授，最為知名的兩項美國物質文化研究分別為1982年的
*Twentieth Century Limited: Industrial Design in America, 1925-1939*以及1997年的
American Plastic: A Cultural History。

第 一 章

參 考 文 獻

*

01 —— Anni Albers, 'Economic Living' (1924) in Frank Whitford, ed., *The Bauhaus* (London,984), p. 210.

02 —— Walter Gropius, 'Principles of Bauhaus Production' (1926) in Ulrich Conrads, ed., *Programs and Manifestoes on Twentieth Century Architecture* (London, 1970), p. 95.

03 —— 同前注，p. 96.

04 —— J. M. Richards, 'Towards a Rational Aesthetic', *Architectural Review* (December 1935), p. 137.

05 —— Marcel Breuer, 'Metal Furniture' (1927) in Tim and Charlotte Benton with Dennis Sharp, eds., *Form and Function* (London, 1980), p. 226.

06 —— Gropius, in Conrads, op. cit., p. 95.

07 —— Marcel Breuer, 'Metal Furniture and Modem Accommodation' (1928) in *50 Years Bauhaus*, exhibition catalogue: Royal Academy of Arts, London (London, 1968), p. 109.

08 —— 同前注，p. 109.

09 —— Marcel Breuer, 'The House Interior' (1931) in Christopher Wilk, *Marcel Breuer: Furniture and Interiors* (London, 1981), p. 186.

10 —— Gropius, op. cit., p. 95.

11 —— Ernst Kallai, 'Ten Years of Bauhaus' (1930) in Benlon, Benlon and Sharp, op. cit., p. 173.

12 —— Roy Sheldon and Egmont Arens, *Consumer Engineering: A New Technique for Prosperity* (New York, 1932), pp. 61-2.

13 —— Sheldon and Martha Cheney, *Art and the Machine* (New York, 1936), p. 119.

14 —— William Acker (1938), quoted in Jeffrey Meikle, *Twentieth Century Limited: Industrial Design in America, 1925-1939* (Philadelphia, 1979), p. 72.

15 —— Raymond Loewy in a letter to *The Times,* 19 November 1945.

16 —— Sheldon and Arens, op. cit., p. 54.

17 —— 同前注，p. 54.

18 —— 同前注，pp. 64-5.

19 —— 同前注，p. 65.

20 —— Harley J. Earl, 'What Goes Into Automobile Designing?', *American Fabrics,* no. 32 (1955), p. 32.

21 —— Eric Larrabee, 'The Great Love Affair', *Industrial Design,* no. 5 (1955), p. 98.

22 —— George Nelson 'Obsolescence', *Industrial Design,* no. 6 (1956), p. 88.

23 —— 同前注，p. 82.

24 —— Harley J. Earl quoted in J. F. McCullough, 'Design Review —— Cars' 59', *Industrial Design,*

no. 2 (1959), p. 79.

25 —— Earl, 'What Goes Into Automobile Designing', op. cit., p. 78.

26 —— J. Gordon Lippincott, *Design for Business* (Chicago, 1947), p. 14.

27 —— 同前注，p. 12.

28 —— 同前注，p. 13.

29 —— 同前注，p. 16.

30 —— 同前注，p. 16.

31 —— 同前注，p. 2.

32 —— Henry Dreyfuss, 'The Industrial Designer and the Businessman', *Harvard Business Review* (November 1950), p. 77.

33 —— McCullough, op. cit., p. 79.

34 —— Terence Conran, quoted in William Kay, *Battle for the High Street* (London, 1987), p. 27.

35 —— Terence Conran, quoted in Polly Devlin, 'The Furniture Designer who became a Reluctant Businessman', *House and Garden* (November 1964), p. 78.

36 —— Terence Conran, quoted in Arthur Marwick, *British Society Since 1945* (London, 1982), p. 143.

37 —— Terence Conran, quoted in Francis Wheen, *The Sixties* (London, 1982), p. 170.

38 —— Terence Conran, 'Design and the Building of Storehouse', in Peter Gorb, *Design Talks!* (London, 1988), p. 242.

39 —— Guy Fortesque, quoted in John Hewitt, 'Good Design in the Market Place: The Rise of Habitat Man', *Oxford Art Journal,* x/2 (1987), p. 40.

40 —— Theodore Levitt, 'Marketing Myopia', *Harvard Business Review (*July-August 1960), p. 51.

41 —— 同前注，p. 45.

42 —— 同前注，p. 45.

43 —— 同前注，p. 56.

44 —— 同前注，p. 50.

45 —— Conran in Gorb, op. cit., p. 244.

46 —— Conran, 'The Advancement of Design Awareness' in Gorb, op. cit., p. 140.

47 —— John Butcher, 'Design and the National Interest: I' in Gorb, op. cit., p. 218.

48 —— National Economic Development Council, *Design for Corporate Culture* report (London, I987), P. 75.

49 —— anon., 'Swiss Role', *The Designer* (January 1987), p. 6.

50 —— Jeremy Myerson, 'Swatch's Time Lord', *DesignWeek* (10 October 1986), p. 17.

51 —— Theodore Levitt, *The Marketing Imagination* (New York, 1986), p. 25.

52 —— See Stan Rapp and Tom Collins, *The Great Marketing Turnabout* (London, 1990), p. 21.

53 —— Henley Centre report, 'Planning for Social Change', quoted in *DesignWeek* (31 March 1989), p. 5.

54 —— Ross Electronics, prospectus, 1987, p. 7.

55 —— 同前注，p. 8.

56 —— Graham Thomson, quoted in *DesignWeek* (24 October 1986), p. 18.

57 —— Lois Love, 'A Sound Approach', *Design Selection* (March-April 1986), p. 53.

58 —— Thomson, op. cit., p. 19.

59 —— See *Which?* (September 1986), pp. 413-17.

60 —— Colin Campbell, *The Romantic Ethic and the Spirit of Modern Consumerism* (Oxford, 1987), p. 60.

61 —— 同前注，p. 60.

62 —— 同前注，p. 61.

63 —— 同前注，p. 37.

64 —— 同前注，p. 37.

65 —— 同前注，p. 37.

66 —— 同前注，p. 86.

67 —— 同前注，p. 89.

68 —— Paul Walton and Caroline Palmer, 'After the Chip', *Design* (June 1985), p. 37.

69 —— National Economic Development Council, op. cit., p. 74.

70 —— 同前注，p. 76.

71 —— Lippincott, op. cit., p. 23.

72 —— Richard Hoggart, *The Uses of Literacy* (London, 1957), p. 340.

73 —— 同前注，p. 345.

74 —— Raymond Williams, quoted in Anthony Hartley, 'The Intellectuals of England', *The Spectator* (4 May 1962), p. 581.

75 —— 同前注，p. 580.

76 —— Nikolaus Pevsner, 'Postscript' in Michael Farr, *Design* in *British Industry* (Cambridge, 1955), pp. 317-18.

77 —— Anne Inglis, 'Keeping Watch on Watch people', *DesignWeek* (13 May 1988), p. 53.

78 —— Campbell, op. cit., p. 90.

79 —— Diane Hill, 'Feu Sans Frontières', *DesignWeek* (14 July 1989), p. 21.

80 —— See *DesignWeek* (4 August 1989), p. 10.

81 —— Jeremy Myerson, 'Three Cheers for Honesty', *DesignWeek* (8 September 1989), p. 13.

82 —— Michael Peters, 'Face to Face', *Creative Review* (November 1986), pp. 55-6.

83 —— J. Gordon Lippincott, 'The Yearly Model Change Must Go', *Product Engineering* (13 June 196o), p. 24.

84 —— Bruce Nussbaum, 'Smart Design: Quality is the New Style', *Business Week* (11 April 1988), p.106.

85 —— Lippincott, *Design for Business*, op. cit., p. 17.

86 —— Jeffrey Meikle, *Design in the Contemporary World*, a paper prepared from the proceedings of the Stanford Design Forum, 1988 (Stanford Design Forum, 1988), p. 42.

第二章

綠 色 設 計

曾任設計博物館[1]館長、消費主義設計權威之一史帝芬·貝里[2]，在1991年寫道：「綠色設計是一個愚蠢的想法，是新聞人為新聞人創造的。」[*01]不可否認的事實是，「綠色」已成為二十世紀後期的關鍵詞之一。有個雜誌監測「綠色」一詞在一九八〇年代中期，在報紙和雜誌上一個月用了三千六百一十七次。到該年代末期則高達三萬零七百七十七次。綠色設計批判真的具有重要性嗎？或是如同貝里所認為的，只是新版本的皇帝的新衣嗎？他認為，「合情理的設計」（sensible design）始終是經濟且安全地使用材料，和大自然協調且符合自然法則的。貝里結論說，「綠色設計」就像走路用的鞋子或可喝的水一樣是贅詞。[*02]然而，今天的消費者可以肯定鞋子的製作是為了嚴峻的步行，或他家水龍頭的水可以放心飲用嗎？這不再只是個贅詞，貝里的例子提醒我們，在設計上我們很難認為是理所當然，而且那不僅包括形式和功能之間的關係，還包括形容詞和名

1　設計博物館（Design Museum）是指位在英國倫敦泰晤士河畔鄰近倫敦塔橋的一所博物館，它收藏及展示的設計包含產品設計、工業設計、圖文設計、時尚設計及建築設計。它成立於1989年，號稱是世界上第一所現代設計的博物館。

2　史帝芬·貝里（Stephen Paul Bayley, 1951- ），英國設計、文化評論家和作家，是英國設計博物館首任館長。一九七〇年代原於肯特大學（University of Kent）教授藝術史，在一九八〇年代時被泰倫斯·康藍爵士（參本書第一章譯注20）選中，帶領倫敦維多利亞與艾爾伯博物館（Victoria and Albert Museum, V&A）的「Boilerhouse」專案，這個專案是英國第一個永久的設計展覽，在五年內主辦了超過二十個展覽，包含福特汽車、索尼、三宅一生、可口可樂及品味等。之後，他成為從這個專案孕育出來的倫敦設計博物館館長。

詞之間的關係——尤其是在廣告話語已把我們的價值觀染了色的這個時代。

想像綠色設計一直都是「合情理設計」的一部分，也是可悲的錯誤。正如本章設定要顯示的，綠色設計不僅是對消費主義設計的激烈批判，也批判了貝里描述為「合情理的」那類型的設計。

然而，在強調過度使用和鬆散使用綠色這個詞是有危險的這件事上，貝里是對的。這尤其適用於綠色往往只不過是作為行銷策略，用來吸引比較富裕的中產階級的設計。儘管媒體對綠色議題的興趣，顯然有利於提高民眾對自然資源開採，或有毒物質對地球環境影響的認識，但其中卻有一個危險，那就是，一旦最初的影響力和新奇感的價值消退了，它會變成重複的議題，綠色議程將會降級到偶爾出現在雜誌的特輯。這也不是第一次發生的事。

<div align="center">※</div>

<div align="center">綠 色 的 起 源</div>

經過歐洲和美國在一九六〇年代末的政治動盪和社會不安，首次出現了生態運動的大規模騷動。這個運動的一部分，是反對盛行於一九六〇年代的技術進步論價值觀（認為更大或更快，總是更好）；另一部分則是拒絕推行「你即你所消費」式思維的消費主義態度。瑞秋・卡森的《寂靜的春天》₃改變了許多人的生態立場。這本書於1962年首次在美國出版，次

3 《寂靜的春天》（*Silent Spring*），瑞秋・卡森（Rachel Carson）著，由Houghton Mifflin於1962年出版。該書廣泛被認為協助啟蒙了環境運動。該書記錄了殺蟲劑對環境的不良影響，特別是對鳥類。卡森指出，研究發現DDT會造成蛋殼變薄，並導致生殖問題和死亡。2008年台灣出版中文版。

年在歐洲出版,並在1965年到1972年間共再版六次,它的影響力由此可見一斑。卡森揭露了持續使用殺蟲劑、殺菌劑和除草劑,會不斷地毒化整個人類環境,並警告它們對地球生態的影響。隨著像《寂靜的春天》這類書籍的流通,以前被忽視的工業化和先進技術的副作用,開始成為世人關注的事項,需要有人大聲疾呼,以抗議不僅造成空氣和水的技術性污染,還有航空運輸造成的噪音污染。

設計業也遭到了大眾的批評。城市規畫師和建築師被指責創造了高密度、高聳的「鋼筋混凝土叢林」,助長了城市內的緊張和社會的不滿。此一新的議程滲入該專業的辯論:國際工業設計社團協會(ICSID)₄選定「設計、社會及未來」作為他們於1969年夏天在倫敦舉行的第六屆年度大會喚醒意識的主題。規畫師和設計師被敦促,對「後工業」社會生活的視角,要由原本量化轉向質化。根據美國聖莫尼卡市(Santa Monica)的規畫主任哈桑・奧茲貝克漢(Hasan Ozbekhan)所說:「問題在於要調整我們的精力和所有可用的技術,用在已更新的人類目標──不是像過去在貧乏中求生存之類的已知目標,而是亟需我們現在去界定的新目標。」[*03]《設計》(Design)雜誌的一篇討論大會程序的社論,也提出了類似的觀點:

> 如果我們要避免類似第一次工業革命的錯誤,那麼我們必須確保,現代技術已設定好帶我們到我們想去的地方,而不是任憑它隨機帶我們走到下一步。[*04]

4　國際工業設計社團協會(International Council of Societies of Industrial Design, ICSID),是保護和促進工業設計專業利益的非營利組織,成立於1957年,擁有來自超過五十個國家的社團會員。會員可經由它表達自己的意見,並在一個國際性的平台上被人聽取。自成立以來,ICSID持續發展它廣泛深遠的學生和專業人員網絡,致力於工業設計界的認可、成功和成長。

　　這兩項聲明證實了：技術的健全實現並不是中立的，而是整合經濟、政治和社會制度的一部分。先進的化學工廠可能意味著地方社區的就業機會，但它可能還意味著周圍空氣和水的污染、一些員工和當地居民長期生病，以及多國企業增長的權力。當消費主義社會本身的價值觀念在某些領域遭到攻擊時，設計師被鼓勵仔細考慮自己的專業，並獻身參與他們正要幫助創造的社會裡的廣泛辯論。

　　緊接著1972年6月在斯德哥爾摩舉行的聯合國人類環境會議的高曝光率氛圍下，讓大眾的關注達到了高峰。一個由來自五十八個國家的一百五十二名科技專家和社會評論家組成的委員會，以顧問身分為大會秘書處編寫了一份報告，這就是向全世界發行的《只有一個地球》（*Only One Earth*），主編為芭芭拉・華德與勒內・杜博斯（Barbara Ward & René Dubos）。《只有一個地球》概述了地球現況並評估高科技的問題：污染的代價、土地的使用和濫用，以及資源的平衡。它檢視了第三世界的特殊問題，並建議了全球的生存策略。

　　《只有一個地球》受到許多生態學家和環境保護主義者的歡迎，認為它是現實的、積極的，但是仍有一些人批評它，認為不夠徹底，而另一些人則認為它小題大做。當然問題是，任何全球性的策略，不可避免會威脅到各種短期的國家優先事項、一些政客及既得的利益（1992年在巴西的「全球高峰會議」顯現了類似的問題）。然而，1973年的石油危機凸顯了自然資源、政治和社會制度的關係，邊增的汽油價格和擔心配給，讓西方的一般大眾預先嘗到了如果全球石油供應嚴重枯竭時的情況。然而，儘管有這一令人清醒的經驗，媒體和大眾對綠色議題的興趣開始減弱。推動變化的行動，由像是1969年在美國成立的地球之友（Friends of the Earth）這樣的壓力團體和組織所接手，同時也有些政府——特別是北歐、西德₅和美國——則通過立法，公開表示對例如無鉛汽油、回收和「酸雨」等環

美體小舖，可再裝用的塑膠標準瓶

標準化的容器對立於消費主義者主張容器和包裝有助於產品身分和獨特銷售的信念。美體小舖的容器反而更接近現代主義的「標準化、單純、無個性」設計特點的信仰。

境問題的責任。

把大眾在一九七〇年代初和今天的反應有何不同做個比較，可看出綠色議題是否是製造商和設計師的重要關注。一九七〇年代，大眾的興趣較低的主要原因，在我看來，是因為這些議題主要集中在宏觀的環境層次上：如《只有一個地球》這本書所關注的，理所當然也必然是全球性的，而且似乎有點抽象，因而和大多數人的日常生活相距甚遠。例如，地球之友組織應運而生，就是因為它的創始人大衛·布勞爾（David Brower）不滿美國最知名的環保組織「Sierra俱樂部」的政策過於向內和狹隘。大多數人都認為，要了解整體生態系統錯綜複雜的因果關係，那是不可能的。

5 西德，全稱為德意志聯邦共和國（Bundesrepublik Deutschland，常用縮寫：BRD），俗稱「聯邦德國」或「西德」，建立於1949年5月23日，其初期範圍包括二戰後由英國、美國和法國所佔領的德國領土，以及東德境內、德國原本的首都柏林市區西半部。1990年10月3日兩德統一，德意志民主共和國（東德）消失，其州份併入德意志聯邦共和國，成為現今的德國。

已有大量的書籍和電視節目談論宏觀的環境議題（現在比以往任何時候
更是如此），但是關鍵的差別則在於，人們是在個體的層次上，透過「消
費」而參與此事的。

＊

「綠色消費者」的出現

在一九八○年代後期，我們看到了快速增長的「綠色消費者」，他們
經由購買假定為「對地球友善」的產品，表明對生態的承諾。綠色的公司
包括總部設在英國的美體小舖國際公司₆和設在比利時的Ecover₇公司。美
體小舖是由安妮塔‧羅迪克在1976年創始的，目前在三十多個國家擁有
超過四百間分店。其推出的產品被引介為綠色良心的模範：所有產品都可
生物分解、是天然的，避免以動物做實驗，容器很基本、可以再填充，包
裝很精簡。Ecover提供家庭清潔劑——包括洗衣粉、洗滌液、廁所清潔劑
和清潔霜——完全不含石油成分的洗劑、磷酸鹽、光學和氯漂白劑、合成
香料和色素和酶。它長達四十八頁的資料手冊詳細介紹了該公司反對常
用的清潔化學品的理由，Ecover聲稱，它的產品完全可生物分解——最多
在三天內，「所有活性成分都將分解成無害的自然物質」。該公司承諾，
「使用Ecover產品有助於建立一個更安全的世界」。這是人們可理解的微

6 美體小舖國際公司（Body Shop International plc），簡稱美體小舖，在六十一個國家
　　設有二千四百家店，是世界第二大化妝品連鎖店。成立於1976年，由安妮塔‧羅迪
　　克（Anita Roddick）創辦，目前是世界第一大化妝品公司歐萊雅（L'Oreal）集團的
　　一部分。

7 Ecover是一家總部設在比利時的公司，它生產並在國際上銷售家用的，主要成份是
　　植物和礦物的環保清潔產品，是世界最大的供應商。

觀層面上的綠色行動。Ecover 像其他「生態安全」領域一般，不再是深奧和畫地自限的健康商店，而在超級市場（愈來愈多不加人工色素和添加劑商品）的烤豆旁邊就可找到。

綠色消費的發生也引起全球的關懷。例如，地球之友以美國為基礎開始成長，而現在已在世界各地都有組織。它發起的真正全球性運動的議題有捕鯨、酸雨、殺蟲劑、熱帶雨林、海洋污染，以及不擴散核能等。在一九八〇年代後期，其成員增加了將近五倍。環保團體「綠色和平組織」[8]，於 1971 年創始於加拿大，也同樣是國際性的，目前在十七個國家已有超過一百萬成員。毫無疑問，這兩個組織的絕大多數成員，本身就是「綠色消費者」，會購買 Ecover 生產的這類產品；他們也可能購買一些非必要物品，如茶、咖啡、珠寶和服裝等，到像是 Traidcraft [9] 這樣的「另類貿易組織」去購買；Traidcraft 從第三世界的生產者，以公平合理的價格進口產品，它的座右銘是「為一個更公平的世界而貿易」。這類組織的增長，表明了這種形式的綠色消費的成長，即使它最初被相當輕蔑地稱為「糙米涼鞋派」。可以預見的是，經由一個日常購買準則的微觀層次上的自身行動邏輯，將會使人們隨之關注到宏觀的議題。

但是，現在綠色商品已走出了另類貿易商的密室，而進入高價商店街

8　綠色和平組織（Greenpeace）是一個國際性非政府組織，從事環保工作，總部位於荷蘭的阿姆斯特丹。綠色和平於 1971 年在加拿大成立，現在全球四十二個國家設有辦事處。它開始時以使用非暴力方式阻止大氣和地下核試以及公海捕鯨著稱，後來轉為關注其他的環境問題，包括水底拖網捕魚、全球變暖及基因工程。現在的綠色和平也有反捕鯨和反捕殺海豹的活動。綠色和平組織宣稱他們的使命是：「保護地球、環境及其各種生物的安全及持續性發展，並以行動做出積極的改變。」不論在科技研究或發明，都提倡有利於環境保護的解決辦法。

9　Traidcraft 是 1979 年創建在英國的公平貿易組織。該組織由兩個部分組成：Traidcraft plc，一個公開持股的有限公司，在英國販售公平貿易產品；以及一個稱為 Traidcraft Exchange 的慈善事業，它和位於非洲跟亞洲的貧困生產者合作。

眾所矚目的舞台上。即使從宏觀議題到微觀消費的途徑已相對確立，具有意義的變化則是從微觀消費到宏觀理解的可能性。例如，美體小舖請諸如綠色和平組織、地球之友和庇護所（Shelter）等組織，利用它的店鋪櫥窗和櫃台空間來推展運動；它也支持一系列促進保育及鼓勵青年就業的專案。這種推廣活動，迅速超出了具政治意識和健康商店的購物者，而達到行銷術語所稱的「主流消費者」。由於媒體興趣的提升，主流消費者可能會開始自覺地選擇對臭氧友善的髮膠或家具清潔劑，進而考慮其他購買品的生態效應，以及這些產品與生產者的社會、政治系統的關係。不過，因此就認為這也會發生在許多情況上，是不現實的：相較於因為媒體的大量傳播而維持的現狀，這是否進而讓人了解到消費主義的更廣泛意涵，相對而言仍舊是極為有限的。

更為常見的是所謂的「淡綠色」消費者，他們對特定的綠色議題有些認同，但不想被認為是堅定的環保活躍分子。這樣的人甚至可能懷疑宏觀的綠色議題。這當然是一份1988年出版於英國標題為《綠色消費者？》（*The Green Consumer?*）報告其中的一項發現。這些研究結果繼續有效。儘管報告的作者是為製造商、零售商、環保團體和政治家看看「綠色消費者」的意涵為何，他們的動機是要了解製造商和零售商如何能確定自己可以辨識出、並利用各種機會，而不是對潛在威脅只是防守性地做出反應。就如這些觀點和語言所說明的，該報告不太可能出自像地球之友辦公室那類的出版品；它是商業導向的，正如人們所料想的，乃出自當時高度成功的消費者導向的行銷和設計組織。

至於「綠色消費者」，該報告的結論是，如果那意味著消費者的每一個決定都是取決於評價他行動的生態後果，那麼，「綠色消費者」就像瀕臨滅絕的物種一樣稀有。但是，如果這個名詞擴大到包括任何可能受生態關懷的影響，而形成其購買因素的消費者，那麼，綠色消費者不僅證實存

在，而且還在增加。這些「淡綠色」的消費者，該報告建議，會受單一議題的運動影響，「而對他們的行為做出重大的修改」——這一種委婉的說法，意指他們會花錢在一個新的或不同行銷方式的產品或服務上。[*05] 綠色議題在此將繼續存在：小心謹慎地行銷和鎖定環保產品，現在已有潛力取得「一條廣被接受的快速道路」。[*06] 然而，報告也明確指出：

> 「綠色」還不是一個令人嚮往的用詞——大部分是由於主要環保團體相當疏遠、狂熱、反進步的形象。主流消費者希望能對環保做出一點貢獻，而不是全然投入——而他們認為這違背了環保人士「非有即無」的做法。[*07]

這是一段極佳的引文，因為它概括了上述綠色消費者模式的諷刺和困境。首先，它假定綠色可能只是另一種「生活形態」用語的概念，毫無疑問，以其角色模範和式樣特徵，消費者可能會渴望擁有。第二，政治系統感受到消費者只願做出環保的「微小貢獻」，這可能很準確地意味著，大多數人並不會將微觀和宏觀連接起來：這樣的政治系統不相信（或不希望相信），如果要達成生態平衡和永續性，可能需要將整個消費主義的社會、經濟和政治系統，從根本上做改革。如果稱為「綠色」即代表對宏觀環境議題的承諾，研究報告中探討的消費者「被如此識別將感到『尷尬』」〔我加的雙引號〕。[*08]

《綠色消費者？》報告中最悲觀的地方是，將綠色議題和「健康飲食」這兩項活動做了比較。許多人認為，綠色關懷是目前健康和健身運動的延伸。然而，正如報告中指出的，平常、健康的飲食直接且「各別地」影響到個人，也是由個人控制的。然而，「綠色」關懷「主要是社區性的，個人的行動必須由他人的行動所強化，才能做出任何重大的影響。『綠色』行為的好處累積到他人，以及個人本身」。[*09] 據指出，大部分主流消

費者都不願意，例如為了道德或大眾精神的理由，而去購買對臭氧友善的髮膠。該研究顯示，消費者預期他們的「開明」選擇，不是要有金錢上的誘因，就是要有個人的獎勵。作者承認，人們普遍反感於純粹為了生態的理由而要多花錢的概念，如果沒有金錢上的好處，則要求要有聲望或地位形式的個人獎勵。有些人對報告中這些受訪者對既得利益權力所表達出的無助感，有些感同身受，他們希望這些將生態遊說視為「悲觀論」而拒絕的受訪者，將會對理性的論點抱持開放的態度，卻只能在這兩件事上感到絕望：許多未滿三十歲受訪者的短視，他們「已被捲入現今大肆宣揚的自我實現和看得到的消費的價值觀，認為自己個人的和職業的發展至為重要」，[*10]以及人們的自私傾向，他們寧可看到污染增加，也不願意覺得因為自己的付出而讓鄰居間接受益。

在我們這個高度消費、行銷為導向、資本主義社會的情境中，「綠色消費者」幾乎無一例外地都要先當一名消費者，只有名義上是綠色的。這一點在1989年特別明顯，當英國以「淡綠色」消費者為對象的「綠色購物日」被「深綠者」和一些綠色運動組織所抵制，他們考慮安排自己的「拒購日」，以抗議存在我們社會的主要問題：過度消費。「深綠者」辯說，「綠色消費者」這個詞認可消費，所以更好的用詞是「綠色保育者」。「深綠者」還質疑，那些假定要致力綠色價值的公司是否可取。美體小舖的安妮塔·羅迪克能夠避開了消費主義的光鮮宣傳和亮麗廣告，而號稱：

> 我不要那些隨廣告商而來的包袱。我不要廣告的說法。我不要用誘惑的文字和圖像來愚弄你，使你相信不存在的東西。我從來不善與廣告人相處。[*11]

她也可能擁護對生態和社會議題的承諾，那無疑是真的，但這種承

諾之所以可能，只因為美體小舖的財務成功。這一成功也是羅迪克所關心的：「我熱切相信，我們已在商店內發展了一個獨特的、近乎完美的公式，來銷售我們的產品。」[*12]毫無疑問，該公司心滿意足的股東們意見完全一致。

※

綠 色 政 治 ： 色 調 和 變 異

有些人會爭辯說，「綠色資本家」一詞並沒有矛盾；公共利益和私人利益之間也沒有內在矛盾。美體小舖的環境方案負責人代表她的僱主說：「最終，我們看不到商業利益和做良心事業之間有任何區分。」[*13]然而，市面上一本有關美體小舖的書，仍屬於包含英國航空公司在內的「公司簡介」的系列叢書中，約翰·布頓（John Button）在《綠色頁面》（*Green Pages*）一書中提醒讀者：「美體小舖可能是那終將不能接受的經濟系統中，目前可接受的一面」。[*14]

只從消費者角度思考的報告和方法，都會或明或暗地寬恕在大多數情況下與真正綠色價值對立的政治和經濟系統。綠色消費者的觀點可以從《只有一個地球》中得到，這本書可追溯到一個更理想主義的年代。很重要的是，全書中作者採用了「公民」一詞，而不是「消費者」。親消費者右派愈來愈從「消費者」，而不是「公民」的角度思考：後者是一個他們不喜歡的字眼（儘管最近在英國，企圖用「公民憲章」的概念從左派奪用它）認為它幾乎就是「社會」。另一方面，綠色擁護者則認為，「消費者」要不是「公民」的次團體，就是公民的特殊場合模式。這表明了對社會的一個根本不同的政治觀點。

綠色設計的政治學（politics）──不會是單數的政治（singular

politic）──必須加以正視。在一端是清教徒式的「徹底地球人」，反對幾乎任何的消費；而另一端則是堅定的資本主義者，認為綠色問題可以由市場力量解決。後者的策略已被西方政府採取，它們的政策要不是對「髒」的產品徵稅，讓它在市場上不合經濟，就是補貼「友善」的產品，如無鉛汽油，使它更有可能被消費者選用。就像《綠色消費者？》報告一樣，這個方法假定自我利益是關鍵的推動因素。政治右派對綠色議題的另一個特色反應是，將每個議題看作是個別和分立的問題，可以用「單次性」答案來處理和解決。沒有令人信服的辯護支持這樣的論點，大量的生態問題都是來自同一個原因的症狀，而且不斷地治療症狀，而不去解決根本原因，長期是解決不了任何問題的。但不僅是右派犯了這一點：左派的情況也很類似，至少在前共產主義國家，其污染的紀錄真是個災難。

實際上，綠色主義者認為，以一條由左派到右派的連續線來看政治是過時和誤導的，因為左派和右派有很多負面的共同點。這個觀點是由強納森・波里特[10]提出的，他是地球之友的前主管，也是綠色運動的主要發言人：

> 兩者都致力於工業增長、擴大生產手段、以唯物道德作為滿足人民需求的最佳手段、不受阻礙的技術發展。兩者都依賴愈來愈中央集權和大規模的官僚控制和協調。從狹隘的科學理性觀點來看，兩者都堅持認為，地球是要被征服的、大是不言而喻的美麗，而不能衡量的是沒有什麼重要性的。經濟主導一切，藝術、道德和社會價值觀都降到從屬的地位。[*15]

10 強納森・波里特（Jonathon Porritt, 1950- ），英國環保人士和作家，其文章與本人都經常在各類媒體中出現。

波里特結論說，兩個主要意識形態的相似性，比它們之間的分歧具有更重大的意義。波里特繼續說，它們的基本思想是聯合在一個無所不包的「超級意識形態」下，他引用「工業主義」一詞來稱呼它。此外，它設定的條件是：為了追求繁榮，要「對人民和地球做無情的剝削」，因此「工業主義」才是「我們面臨的最大威脅」。[*16]

上述引句的出處為《看到綠色》（*Seeing Green*, 1984），有意思的是，政治景觀至今已發生了很大的變化。大多數主要政黨現在都聲稱贊同綠色的議題，但他們的「綠色」仍是屈從於他們的普遍意識形態，從綠色觀點來看，這些普遍的意識形態可能是不一致的、矛盾的，或根本上與他們的綠色政策相衝突的。即使成立了一個「綠色部」或綠調的環境部，也可能只是表面文章，甚至是對綠色議題的邊緣化——這將直接影響到我們所有資源的使用和應用。因此可以說，如果要認真和有意義地面對綠色的議題，綠色政策必須作為政府「所有」立法的支柱。

然而交流是雙向的，而綠色政黨在選舉成功之後——最明顯的是在德國——不得不正視政治的現實面。這導致了許多深刻的反省和一些毀滅性的內鬥，例如，迫使綠色（Die Grünen）派系離開政黨組織，聲稱他們的同事為了追求權力而出賣了理想。其中一個談不攏的領域就是經濟成長。多年來，綠黨主張零成長政策，及因此必然降低的物質生活水平。由於有許多選民對綠黨的支持搖擺不定，有些綠黨現在認為，只要是在環境和社會可承受的條件下，而且不是建立在第三世界的後院，一些成長是可能的。顯然極難說服選民，投票給一個致力於降低他們物質生活水平的政黨，但是這是一個綠黨不能迴避的任務。

綠色運動像左派一樣，是一個廣泛的教派。它那麼像左派，因為它是（或多或少）在反對資本主義之下聯合，但是，對社會的理想政治組織卻又看法分歧。因此，談論綠色設計，猶如它是有一套固定的原則或一致的

方法是誤導的。綠色設計的界定，最終要取決於它和綠色政治的關係。對激進的、無政府的綠黨而言，綠色設計將是積極性和參與性，以完全再利用和再循環來取代使用任何「新的」材料。佛教綠黨則認為，除了最基本的之外，不需要任何物品，並宣導一個簡單的和冥想的生活方式，不需擁有財產。對於這些族群，消費本身就是一種腐朽文明的症狀。但是，只要我們的消費文化和社會習慣仍居於主導的地位，一個關鍵的問題必然是：我們如何更負責地消費？以波里特的話：「未來的問題是：要確保個人的利益更符合整個社會以及地球的利益。」[17]

※

走 向 較 綠 色 設 計

設計師或消費者要自問的綠色問題，其種類就像上面討論的，是變異多端的，而且取決於提問者的政治觀點，以及涉及的產品或服務的特定類型。舊金山簡樸生活團體（The Simple Living Collective of San Francisco）在他們的《負起責任》（*Taking Charge*）一書中，提議四個「消費準則」：[18]

1. 我擁有的或購買的能否鼓勵行動、自力更生和參與，或是它會導致被動和依賴？
2. 我的消費型式基本上是滿足需求，或者我買的大多並不真正需要？
3. 我現在的工作和生活形態與分期付款、維修成本及他人的期望如何做連結？
4. 我考慮到我的消費型式對他人及地球的影響嗎？

這些相當具有「加州」特性的問題，特別是如果考慮長遠一點，更有

可能引起生活危機，而不是星期六早上在高價街商店產生的務實決定。即使生活危機確實可能是由於採取綠色生活方式承諾的結果，這也是有助去考量稍微側重於綠色設計的問題。

往這個方向邁出重大一步的，就是列在1986年由約翰‧艾金頓設計公司為英國設計協會[11]準備的一本小冊子中，後來重印在艾金頓[12]自己的《綠色頁面：拯救世界的事業》（*Green Pages: The Business of Saving the World*）裡的〈綠色設計師的十個問題〉：

1. 有災難性的失事風險嗎？

艾金頓引用了印度波帕的社會和環境災害[13]——聯合碳化物工廠的洩漏事故，導致了超過二千人死亡，以及車諾比的核子災難[14]為例。環境影響評估、風險評估和嚴格的安全標準，都有助於避免這種失誤。

11 設計協會（Design Council）是一個英國非政府部門的公共機構，由英國皇家憲章成立且註冊為一個公益機構。

12 約翰‧艾金頓（John Elkington, 1949- ），致力於推廣企業責任。他於1987年創辦SustainAbility公司，提供智庫與顧問服務，與企業合作透過市場運作追求經濟、社會與環境三方的永續。現為Volans顧問公司的創始夥伴與總監。

13 波帕（Bhopal）事件發生於1984年12月3日凌晨，印度中央邦（Madhya Pradesh）的波帕市，隸屬美國聯合碳化物公司（Union Carbide Corporation）的聯合碳化物（印度）公司（Union Carbide India Limited, UCIL），設於波帕貧民區附近一所農藥廠發生氰化物洩漏事件。當時有二千多名波帕貧民區居民立即喪命，後來更有二萬人死於這次災難，二十多萬波帕居民因而永久殘障，現時當地居民的患癌率及兒童夭折率，仍然因這些災難遠比其他印度城市為高。

14 車諾比（Chernobyl）核子災難，是一起發生在蘇聯烏克蘭車諾比核能電廠的核子反應爐事故，發生在1986年4月26日凌晨。該事故被認為是歷史上最嚴重的核子電廠事故，也是國際核事件分級表（International Nuclear Event Scale）中首次的第七級事件（最高等級）。該事件直接導致31人死亡，以及難以計數的後續長期影響，如癌症、畸形胎等，及至今日。

2. 產品可以更清潔嗎？

汽車的催化轉換器和無鉛汽油，和對臭氧友善的噴霧罐都是很好的例子，說明了產品的性能可以做得更清潔。

3. 符合能源效率嗎？

據政府部門計算，因為能源使用效率差，使英國每年約浪費70億英鎊。房屋絕緣不佳及利用工業生產方法的餘熱，都是可大大改善的領域。

4. 可以更安靜嗎？

英國在一九七〇年代中期到一九八〇年代中期向當局投訴的件數增長近四倍，據艾金頓的說法，問題還在惡化。

5. 可以更聰明嗎？

隨著電腦化的成本下降，愈來愈多的產品可以設計得具有監測和修改自己性能的特點，如廚房磅秤在短時間不使用後即自動關閉、噴射發動機不斷檢查其燃料效率等。

6. 是否過度設計了？

綠色設計師應不斷挑戰客戶的假設，質問產品是否需要這麼重、這麼強或這麼有力。飛機上出售的小玻璃瓶有些航空公司正在以塑膠瓶取代。因為塑膠的重量比玻璃輕上五倍，這將導致大量的節約，算算將可節省上萬英鎊的飛機燃料費。

7. 能耐用多久？

許多產品的設計極差，它們在材料老化之前就故障了。例如，Thorn EMI 公司的 2D 光源，據評估可以比 60W 或 100W 的燈泡耐用五倍以上時間，而且可以減少能源成本高達 75%。

8. 使用壽命結束時會發生什麼事？

再利用或回收再製應成為產品原始設計的一個重要組成部分。

9. 能找到一個環保市場嗎？

即使一些最危險的材料也可以轉化。石棉可轉化為完全無毒性的玻璃，創造成為既安全又有用的產品，而且節省套袋、運輸和處置廢石棉的替代成本。

10. 它會討好綠色消費者嗎？

艾金頓認為：「優良設計有助於溝通思想和銷售產品……『綠色消費者』的出現只是時間的問題。愈來愈多的公司……設法確保其產品不僅符合環保要求——而且因而增加銷量。」[*19]

艾金頓的問題清單有許多值得推崇，它包括與公共利益有關的議題，以及關於民營企業的事項。這種組合反映了約翰・艾金頓的工作，那也結合了例如為聯合國開發計畫署所做的研究，和像《綠色資本主義者：產業的尋求環境卓越》(*The Green Capitalist: Industry's Search for Environment Excellence*, 1986) 之出版品的寫作。該書檢視世界上許多大公司（如 ICI、勞斯萊斯〔Rolls Royce〕、及 Glaxo 等）如何試圖改善他們的環保紀錄和形象。因為，對許多綠色人士而言，其標題《綠色資本主義者》是自相矛盾的用詞，雖然其技術資訊極為嚴謹，艾金頓的書籍也被一些人批評為偏向於消費主義系統：

ICI 的環保努力該值得多少的讚揚，而它卻持續向第三世界送出被歐洲禁止的劇毒農藥？我們該有多高興勞斯萊斯公司努力生產較少污染的航空引擎，而它卻繼續出售它的大部分產品給軍方？[*20]

艾金頓是否犯了和政治右派同樣的錯，是否寧願把綠色設計看做是特定症狀的單次性解決方案，而不願承認它的根本的原因？是否沒有檢測到消費主義系統的相互聯繫性？支持綠色設計，結果只因為它具有可賺錢的

商業吸引力？著名的英國綠色主義者莎拉‧帕金（Sara Parkin）抱怨說：「不管艾金頓的動機為何，以他把綠色運動交到實業家懷裡的『造橋』行動來看，他還不太算是化對抗為合作。」[*21]

　　一個更大的問題是由艾金頓所讚譽的另一家公司——美體小舖——所引起的。這個問題是這樣的：不管它的產品有多綠色，我們真的需要它嗎？安妮塔‧羅迪克承認美體小舖：

> ……被認為屬於化妝品行業，而那行業的主要產品都是垃圾——它只是做包裝，那是最大的跟班行業。另一方面，我們則是一個無性別、無政府主義、相當政治性的公司。我們有環保部門、社區關懷部門……總之，除了販售產品之外，我們做的事情才是對我們更重要的……[*22]

　　無須反駁羅迪克的說法，美體小舖事實上仍是化妝品行業的一部分。僅此一點，即冒犯了許多綠色主義者眼中所關注的，認為化妝是膚淺的、不必要的，而且浪費人類和物質資源；它也可以說是剝削人們的心理弱點，擔心自己不符合「美麗」的刻板印象。

<div align="center">※</div>

綠 色 設 計 、 需 求 和 消 費 主 義

　　這直接帶出一個問題，那是艾金頓所忽視的，卻是所有其他事項的根基：「我是否需要這個產品或服務？」任何綠色設計的討論，必須處理社會價值觀的問題，而綠色主義者必將勸說我們的價值觀太注重物質，太注重競爭和陽性：較為綠色的社會必須比較不注重物質，比較能合作且「陰性」（female，有別於「陰柔」feminine）。針對過著「自主簡樸」生活的

澳洲人的調查,結論是:我們仍然可以「過著舒適的生活,大約只需要花費目前四分之一人均量的商業產量」(然而,這意味著「75%的企業將要倒閉」——這將是我們目前的政治和經濟系統所無法接受的)。[*23] 在一個已經習慣於豐裕和細緻的社會中,我們無法簡單、清晰地分辨「需求」和「想望」的差別。到底追求認可、身分、社會地位和自尊是一項傳統的、普遍的人類需求,或者它只是由社會建構的不需要的想望,只是受到貪婪製造商和肆無忌憚的廣告商所利用?或者,即使這類追求是傳統的和普遍的,但是我們的社會所提供的以物質為基礎的解決方案,會不會破壞我們自己的福祉和地球?

是否需要特別的產品或服務的問題,當然不僅適用在綠色議題,而且還適用在本書討論的所有的其他議題,不論是「對社會是否有益」的產品的辯論、「負責任」的設計、或「節省勞力」的廚房小玩意。綠色風氣是追求簡單、「少即是多」:生活品質更重於生活的物質水平。每個英國家庭平均擁有二十三個電器產品、四個瓦斯用具、五個電池驅動的物品、和十八個電燈。所有這些都需要嗎?95%購買多配件吸塵器、食品加工機、和縫紉機的消費者,不曾全部用過所有的特殊配件。一些設計專家預見,例如說,未來將會回歸到以簡單的廚房器具作為「時尚精緻的極致體現,並同時表達反消費的情懷。購買幾十個用處不大、很快被遺忘的塑膠電器,在某些社會階層可能很快將成為社交上令人尷尬的事情」。[*24]

然而,當代的現狀是,我們受到鼓舞去相信,你就是必須要有一個有電腦功能的雪橇來告知你的行進速度和距離;一個默默滑行到餐室「把餐前小食放到你訝異的朋友手持的餐盤上」的機器人;「一個配有化學發光棒可緊密嵌入並點亮四至八小時的高爾夫球」;或者「軟質、可愛、耐火的壓克力毛皮電子寵物」,它會對你的擊掌聲做出反應,同時「可節省大筆的獸醫費用」。這些及許多類似的「尊貴、誘人物品」,被列在一份最

近廣為流通的目錄中，宣稱為了列入該目錄：

> ……產品須提供一個積極的利益點。或許是新的或一般店裡找不到的，或是解決了一個生活上的惱人問題，或是一個特別巧妙的小玩意。總之，我們堅持它必須是我們在任何地方可以找到的該類型中最好的產品——這是一個承諾。

儘管這類產品有些可能很逗趣，綠色主義者將爭辯說，它們代表不必要的消費，浪費人類與物質資源，同時促成物質主義和競爭的倫理，增加個人的焦慮和壓力。不足為奇的是，該目錄上最受歡迎的一個項目是「壓力監測卡」，它反應皮膚溫度的變化，「以表明你是否輕鬆、平靜、緊張或有壓力。卡片背面則印有幫你放鬆的要領」！

漸增的消費主義已導致小玩意的極度擴散，其中大多數是比上述所提更具特殊任務型的。在這種趨勢的極端，有一個郵購目錄自豪地提供了一個「壓一次可切出完美六片的切蛋器」；一個「高效率和節省時間的煮蛋削頂器」，可切削蛋殼頂端，「整齊地取下，不留任何殼屑」；手持蛋殼穿孔器可以在煮之前為蛋穿孔；以及（大概是企圖讓產品多樣化擺脫僅限於蛋的市場）鼻毛剪和一套修腳墊，它「舉起、分開並墊著腳趾」，使能方便地為趾甲「不慌不亂地塗油、上光」。這些品項很可能只會使用一、兩次，然後就被遺忘或扔掉。這種「高效率和節省時間」的小玩意很少履行其諾言，很快就成為消費社會的殘碴。有個通則，任務愈特殊的產品，對所有其他功能愈是無用；我們應該警惕那些耗掉原材料和人力，卻有99.9%的時間無用的消費產品。

然而，全新的產品類型反而不像對產品的修改、更新或再設計那麼平常。創新的發生較少是由於科學或技術的理由，而是由於經濟的理由：我們買新的版本，是對製造商和零售商較有商業利益的。我們可能會被說服

去買，因為新型產品承諾有所「改進」、或者操作更暢順、或者有更細緻的外觀。行銷商品和服務時經常援引進步的用語：新型產品將比它的前身更容易使用、或較快、或有更多的特色；我們需要「與時並進」。技術使新型產品成為可能，因此，根據消費主義的邏輯，不言可喻，我們應該想要擁有它。我們的生活將會更容易，我們將被他人視為更細緻、「跟得上時代」。儘管某一時候我們很高興擁有一把簡單的牙刷，卻有人提出了電動牙刷在「技術和牙科上的進步」。這回它又有多餘的做法——至少對於那些總要有最新事物的人——一個每分鐘高達三千次的雙速充電牙刷，附有高壓噴射水可清除食物殘粒和減少牙菌斑的「口腔衛生系統」。

第一台錄放影機通常每次只能設定錄製一個節目。現在，它們可以設定為自動錄製十二個選項達幾星期或幾個月之久，並設定為「長期運轉」，讓我們更物超所值。遙控器的出現，是為了減輕令人腰酸背痛的操作，現在，電視節目指南上已印有條碼，減少了設定錄影時間的瑣碎且繁複的操作，一步即可搞定。技術已經明顯地緩解了我們必須執行的複雜行動——雖然有些人可能會遺憾觀眾技能的相對減低！但是，許多綠色主義者將質疑，錄放影機是否有必要，不僅因為它是一個使用了人類和物質資源的產品，而是因為它更深刻地把我們帶到消費主義的文化中，在此，我們基本上是被動的。同樣地，電視現在都附有遙控器，這意味著觀眾不必從他的扶椅移動。從一個頻道「切換」到另一個，這已是一個流行和忙碌的消遣，或許因而減少了我們在較需要費心的節目上聚精會神的能力，卻增加了我們追求感官刺激的欲望。

許多消費產品確實真的提升生活品質。錄影機如果用在節目的「時間平移」，可以解放觀眾不必在不方便的時間去看一個重要的節目。如同大多數作家積極支持的，文字處理機已使像是修改、編輯或重新安排文字等，這些以前用剪刀和黏膠的、既麻煩又混亂的工作，變得有史以來的簡

便又單純。但問題是,我們都可能被誘惑去採用任何只是使工作稍微變得較為簡單和容易的修改,因而促成了消費主義系統的永久存在。「我是否需要這個產品或服務?」這個問題,沒有單一或明確的答案,因為人們——包括綠色主義者——對物質和非物質的標準有不同的價值觀、期望和看法。然而,這是一個需要不斷追問的問題。

※

能 源 : 消 費 或 保 存 ?

如果「我是否需要這個產品?」的答案是「是的」,那麼,首要之務之一就是要確定該產品是否具有能源效率。製造商和零售商很少自願提供這類資訊,或者透露全部實情,一個最重要的政府立法事項,即是採用國際商定的測量法,這將使消費者能有意義地比較不同廠商的產品。當然,也必須知道像《Which?》[15]或《消費者報導》[16]這類雜誌提供的資訊:該產品在正常條件下的性能如何、它是否安全,以及是否易於使用。這些試驗可做成「最佳購買」或「物有所值」的建議,但是,這些評估很少考慮到產品在生產時所消耗掉的不可再生的資源、它是否使用回收的材料、有什麼污染、性能上是否具能源效率等等。最糟糕的是,給消費者的出版品,都過於消費主義導向,因而需要有所變化,未告知的消費主義應該要讓位給

15 《Which?》,參見第一章譯注 29。

16 《消費者報導》(*Consumer Reports*)是由美國消費者聯盟(Consumer Union)每月定期出刊的雜誌。它根據內部測試實驗室的報告與實驗結果,刊載消費者產品與服務的評論和評比,也刊載清潔用品與一般物品的購買指南。它擁有約四百萬訂戶,以及2,100萬美元的年度測試預算。該刊每年4月出版《消費者報導》新車特刊,是典型的熱銷特刊,影響數百萬計的汽車購買者。

有意識的保存理念。後者「正」出現在出版品中，如《綠色消費者指南》（*The Green Consumer Guide*）提供了各種表格，比較洗衣機、洗碗機和冰箱的耗電量，以及洗衣機使用不同清洗程序下的用水量，或冰箱平均每年的運轉費用。

現在有更多的冰箱符合1987年的蒙特屢議定書，而其後繼者，嚴格限制了對臭氧層有害物質的排放量。現在已經有CFC（chlorofluorocarbons，氟氯碳化合物）的替代品，雖然在一些國家如印度，新的思想尚未產生影響。Bosch已經在銷售能自動控制洗滌劑用量的洗衣機，以確保更大的經濟效益；而Miele推出的洗衣機，把主要的洗衣程序打散成幾個小循環，聲稱可以節省能源和水。不過，一些宣稱其產品為「環境友善」的製造商，卻犯有誤導大眾之虞。雖然使用較少CFC的冰箱，明顯是一項改進，但終究使用了CFC還是令人遺憾。在德國，產品如果做出對環境正向的修改，可以得到「藍色天使」[17]獎。然而，在相對小幅的改進和產品對環境完全「友善」之間，仍然有一個顯著的差異。目前，迫切需要的是內容和能源消耗等事項的規範化資訊，而這一標準和客觀的資訊，將只有在中央政府的立法和強制性規定下才會產生。若非如此，製造商、零售商和商店就可以而且將會誤導消費者。

一項設備的能源消耗，往往是一個複雜的問題。例如，節能燈通常在製造過程中需要更高的能源投入（此外，還包括塑膠、焦油和各種潛在的有毒元素）。諷刺的是，低效率的鎢絲燈有一個相對較低的能源生產過程，而且不使用有毒物質。一項研究分析了用來製造再生及非再生塑膠手

[17] 藍色天使（Blue Angel）是德國為具有環境友善觀點的產品及服務認證的標章，從1978年起由環境標誌評審委員會頒授，評審委員為十三位來自環境、消費者保護團體、產業、工會、貿易、媒體和教會的人士所組成。

Dulas工程有限公司，太陽能供電的手提燈具系統

此燈具含有強大的密封鉛酸蓄電池，白天時把光伏板放在陽光下即可充電。充滿電後可提供三小時的「免費」而且符合環保的照明。

提袋所需要的能源。該研究顯示，原生聚乙烯需要總量三倍的能源和八倍的水，製造過程產生兩倍以上的二氧化碳、三倍的二氧化硫、兩倍的一氧化二氮。

製造和使用兩者顯然都非常需要能源，因此產品優點的平衡判斷，只能基於廣泛的環境稽核，這種做法漸漸被稱為「生命周期分析」（Life-Cycle Analysis, LCA）。這種「從搖籃到墳墓」的方法，分析了製造和使用某一特定產品或產品類型，而使製造商和消費者雙方，都能對該項目的改進，做出明智的判斷。例如，洗衣機的生命周期分析，將衡量從構思到分解過程的能源消耗、空氣污染、水的消耗、水質污染，以及固態廢棄

IN.form 公司，Solosteam 炊煮器

Solosteam 炊煮器滿足了總人口 26% 的獨居者的需求——包括其中 15% 超過六十歲以上的人：以簡單、健康、節能的方式準備單人飯菜。三層系統中包括煮、蒸和加熱空間。握柄的設計對即使覺得普通鍋柄很難抓握的人也易於使用。

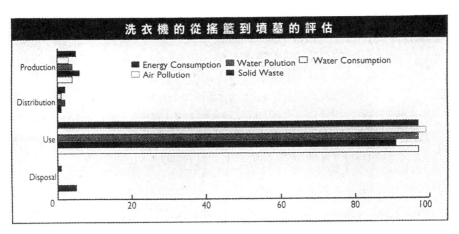

PA 顧問公司，洗衣機的生命周期分析

洗衣機的生命周期分析表明了提高能源效率、降低用水量，以及善用每克洗衣粉是創造綠色洗衣機的優先事項，這比使用可回收的機器零件更為有效。但是這並不是說，可回收就不重要。

物。由貿易和工業部委辦的一份報告，在提及英國在發展歐洲共同體標章標準所做的貢獻中指出，迄今洗衣機最重大的環境損害並不是發生在製造過程，而是在它平均十八年的使用壽命中。因此，雖然製造的改進可以、而且應該做，最大的改進將是來自改善操作的能源效率、降低用水量，及善用洗衣粉。

但是，即使生命周期分析也不能提供完整和全面的了解，因為產品並非孤立地運作：它是一個複雜的連鎖系統中不可分割的一部分。例如，微波爐受到歡迎，因為它加快了烹飪時間，因而減少了電力的消耗。然而，專為微波而設計的食品的增加，帶來了使用非可回收塑膠的增加，包括一些在生產時慣用CFC的容器。這明顯表明了，需要系統化地查看能源消耗（和效率），同時也認識到，產品的生命周期分析，需要考慮到它對其他的產品、服務或習慣的影響。

※

「 工 人 如 何 ？ 」

消費產品不應該和生產手段、生產所用的材料，或一旦丟棄後的最終命運分開來考慮。我們目前將討論生產過程和材料的關係，但是，在此之前重要的是，要看一個通常在綠色設計問題中被忽視的問題：生產過程及在「製造現場」上與之相關的直接參與者。

生產過程中，有兩個相互關聯的面向需要加以分析：社會面（影響人的精神福祉）和物理面（影響人的健康）。對社會有害的生產過程，最明顯的例子是人員輸送帶：這類工作需求是最低滿意度下不花心思的重複。當人們發現，複雜和技術性的操作，經分解成簡單、重複、低技能的任務，由同一組人去執行時，可導致較多件數的產出時，社會性的工作條件

就起了變化。「科學管理」（scientific management）是由佛里德里克・泰勒（Frederick Taylor）在十九世紀末所取名的一個概念和方法——它也稱為「泰勒主義」（或取自亨利・福特之名而稱為「福特主義」）。多年來，它已經發展為「作業研究」或「成本會計」學科。重點還是一樣：在犧牲工人的技術和滿意度下，將人力和技術效率最大化——這通常涉及計件和超時獎勵，以確保工廠機器不停地被利用。大多數工業設計的商品——從汽車到錄放影機，都是以這種方式製造的。

生產線的單調乏味和操作員的無聊，可能會造成注意力不集中，很容易導致事故發生。官方數字嚴重低估了傷殘、一般衰弱和偶爾的死亡事件可能導因於上述情況，以及要求加速和「順暢」生產的壓力。這有很大比例來自「已開發」世界的勞工，每天都在承受大多數人不能容忍的噪音和通風不良的工作環境。暖氣、照明和通風的立法很少超過最低限度，又往往因監察機構的人力不足而未充分執行。工作條件在勞工成本低廉且工人充足的國家甚至更糟——包括那些製造家用電腦和許多其他家用電子產品的國家。

馬克思主義者和社會改革派長期以來即認為，薪水袋的「麻醉」不能彌補因不人道、零散化和疏離化的工作所造成的傷害。有些公司—— 一個著名的例子是富豪汽車（Volvo）——藉著把一定程度的多功能性引入工作中，試圖減少單調：工人要負責多項任務，或者任務在工人之間經常替換。所謂的「品質圈」，是藉由豐富工人的工作而提高產品品質，但是，多數綠色主義者駁斥，這只是表面上去修補一個有根本性缺陷的系統。套一句桑迪・艾文與亞勒克・龐頓（Sandy Irvine & Alec Ponton）在《綠色宣言》（*A Green Manifesto*）中說的話：「雖然這樣可能比較能夠實現從頭到尾參與產品建構，但是，真正的進步則取決於它對社會和環境的價值。」[*25]

其他人則斷定，機器人是解決令人心智麻木、例行工作的答案，但是，增加自動化會造成失業的影響，這是眾所周知的。這導致一些綠色主義者拒絕一切自動化、大規模的生產過程，除非用在最必要的地方，因為它們對人類造成直接或間接的成本，同時尋求恢復基本上以工藝為基礎的生產方式，讓個別工人有更大的參與和控制。其他綠色主義者則傾向「兩層經濟」的想法，全面自動化、最先進的大規模生產方法等，只要不損害環境，可用來生產社會所需的日常用品，同時也採用高技能的、往往屬勞力密集型的工藝或手工過程，以滿足製作者。這兩個群體都聲稱他們的導師是威廉·莫里斯 **18**，一個世紀以前，他反對疏遠勞動，並隨後追求勞動的喜悅，長期以來受到好幾代「工業主義」反對者的鍾愛。

※

生 產 過 程

生產過程對身體的危險，因波帕事件引起全世界的注意。但是，這種在遙遠國度關於有毒化學品的重大災害，不應掩蓋接近自家物品生產的危險，不論是煤炭或石棉（後者會直到它的致命危險被充分暴露後才受到重視）。有毒物質如汞和鉛，以及從工廠排放的煙霧，已是一個世紀或更長時間以來，工業生產過程中所少不了的。我們往往認為，在證明其有害之前，物質或化學物是無辜的，因而幾世代的工人，或住在工業廠房附近的人們，歷經往往每週微小劑量的長期接觸，已經深受其害。

18 威廉·莫里斯（William Morris, 1834-1896），英國美術工藝運動的領導人之一，世界知名的家具、壁紙花樣和布料花紋的設計師、畫家，他同時也是小說家、詩人及英國社會主義運動的發起者之一。

電池是我們便利的社會中一個不可或缺的部分，它供電給每件物品，一路從計算機到個人音響及兒童玩具。它是消費主義價值觀的縮影。光在英國，一年就有超過四百萬顆的產出，其中大多數是不可再生的。但是，比產量更糟的，是它們的能源消耗、化學成分和環境效應。在能源的比例上，非充電電池的效率非常低，製造時用掉的電力，比它們在生命期中能提供的電力超過五十倍。電池中充滿了危險化學物，且直到最近，所有家用電池都含有汞或鎘，或兩者都有，而汽車電池則是鉛酸類型。這些金屬元素都是劇毒性，且每年丟棄到環境中的金屬電池的合併毒性，超過放射性廢料的毒性。90%的廢舊電池終老在垃圾掩埋場，在那裡，它們可能會造成水質和土壤的污染。焚燒含汞的電池，有嚴重的空氣污染問題，丹麥至少已認識到這一點，而通過禁止氧化汞的電池。

電池中的金屬成分不能由生物分解，但會進入食物鏈：水銀中毒可影響中樞神經系統，並可能導致死亡；鎘中毒可導致器官損傷和癌症；而鉛中毒也可以影響神經系統和造成器官損害。即使撇開這些重金屬不談，電池也含有腐蝕性和損壞性的化學品。據理查‧諾斯（Richard North）在《實際成本》（*The Real Cost*）中寫道：

> 電池是化學溢出問題的縮影，這已是現代社會不可少的一部分，而我們對其影響的評估一直很緩慢。化學污染的影響是環境關懷的灰姑娘。一部分是由於有毒廢物這種危險物品太沒有吸引力，沒有幾個人敢去調查；一部分則是因為這些都籠罩在商業和國家機密中；而另一部分又由於其影響是如此難以量化。大部分的證據是間接和傳聞的……尤有甚者，生活在垃圾場或工廠下游或順風處的人們最擔心的，看來相當程度上是有道理的。[26]

　　法規正做出一些改進。自1989年以來，歐洲共同體（EC）[19]法規和環保意識，已迫使製造商從一些電池消除或減少汞和鎘，而且有一項EC指令，現在要求標示電池的重金屬含量，以及禁止具有高汞含量的鹼性電池。鎳鎘電池是相當較具能源效率的，因為它們可以再充電：一個鎳鎘電池可以取代二百五十個鹼性電池，但它們目前仍需要含有鎘，所以扔掉時可能也有污染的危險。瑞典和瑞士已有回收鎳鎘電池的法律，而德國、奧地利和荷蘭，正在推動自願回收計畫。即使充電電池需要充電器，但省下的能源（和消費者的成本）是相當可觀的。

　　關於新的、「乾淨的」晶片的技術，則已做了許多改進——這項技術假設上應使像勞利[20]畫作中吞雲吐霧的工廠煙囪的景象成為過去。然而，在舊金山以南佔地二百平方公里面積的矽谷，有嚴重的污染問題，已影響到地下水。用於蝕刻和清潔矽晶片的溶劑、氣體和酸，已經滲入該地區的水源。矽谷九十八個儲存場地中的七十五個，已經發現洩漏，並且當地人擔心它已造成出生缺陷的結果。幾乎1.5%的美國電子工人據說患有工業相關的疾病，相較之下，平均美國工人患這些疾病的比例小於0.5%。酸燒傷、眼睛和皮膚過敏是高排名的電子相關問題。頭痛、頭暈、舌頭灼潰、噁心和類似流感的症狀，據說也很普遍。有些工人聲稱，是電子行業

19 歐洲共同體（European Community, EC），簡稱歐共體，是現在歐盟（European Union）的前身，依據1965年通過的「布魯塞爾條約」（Brussels Treaty）而成立。歐共體由歐洲煤鋼共同體（European Coal and Steel Community, ECSC）、歐洲原子能共同體（European Atomic Energy Community, Euratom）、歐洲經濟共同體（European Economic Community, EEC）三個相互獨立的組織組成，其中以歐洲經濟共同體最為重要。

20 勞利（Lowry，全名Laurence Stephen Lowry, 1887-1976），英國藝術家，以描繪二十世紀初期北英格蘭工業區的生活景象著稱。他的許多畫作內容都是描述接近英國曼徹斯特地區的Salford與其周遭區域，其繪圖風格獨具特色，最為人知的是有著俗稱「火柴棒人」的都市景觀。

造成他們的「化學感覺」（也稱為「環境疾病」）。

<center>＊</center>

<center>材 料 與 綠 色 設 計</center>

　　亟待推動的是，有關生產過程對人類及對環境的影響的更多探討工作。對於材料特性和效果的研究，已是夠先進的了，現在需要的是使研究化為行動。

木材

　　最受注目和眾知的材料是木材，主要由於似乎不可阻擋的森林砍伐的示警。一九八〇年代在非洲，每年有將近六百萬英畝〔約二百四十三萬公頃〕的熱帶旱地森林被摧毀；同一年代，在亞洲每年有超過四百萬英畝〔約一百六十二萬公頃〕的熱帶雨林遭到破壞；中美洲在過去三十年裡，幾乎三分之二的雨林已被銷毀，用以促進畜牧業。地球之友宣稱，每年二十萬平方公里〔即二千萬公頃〕的熱帶森林被清除或嚴重惡化。這相當於每週超過一百萬英畝〔約四十萬餘公頃〕，或每分鐘一百英畝〔約四十·五公頃〕。雨林是現代醫藥（抗生素、心臟病藥、激素、鎮靜劑、潰瘍治劑、抗凝固劑、等等）原材料的主要產地；也是食物的重要來源（包括稻米、玉米、花生、可可、柑橘、香蕉、茶葉、和咖啡等）；並提供就業（所依賴的行業如：纖維、乳液、油、蠟等，以及作為原料的塑膠、肥皂、樹膠、油漆樹脂、醫藥、染料、潤滑劑、和碳氫化合物等）。雨林的炎熱和潮濕的氣候，非常適合數千種的開花植物、樹木、鳥類、蝴蝶、哺乳類、爬蟲類和兩棲動物。熱帶雨林可以保護相對貧瘠的土壤，並調節流到農地、水庫、灌溉系統、河流、湖泊和溪流的水。如果沒有雨林，土壤

侵蝕和洪水就會迅速增加。土地失去其營養成分會使食物變得更難生長；水壩、水庫和灌溉系統會產生淤積；而旱災會更加頻繁。

很多人已關注到熱帶雨林調節全球氣候形態的作用。一旦它們遭受破壞，降雨周期受到干擾，並發生地球大氣層的暖化（由於二氧化碳的累積），這就是所謂的「溫室效應」。沒有比這個更好的例子，可以展現生態系統的相互關聯性，也沒有更好的例子，可以說明負責任的設計和消費的需求性。

一個簡化的解決辦法是，抵制來自毀林地區的木材，但是這只會導致毀林現象移到世界其他地方。突然從對熱帶硬木的消費轉變為溫帶硬木，或將桃花心木和巴西杉以山毛櫸和橡樹代之，只會把問題進一步沿線下推。綠色設計不一定需要終止使用所有的熱帶硬木，但它確實需要一個「永續」的政策——這是綠色思維的一個關鍵詞。木材是這個星球上潛在可再生的資源，可用作能源和材料。石油、煤炭、天然氣和大多數金屬，最終將會耗盡，但木材可以再生：我們只要種植至少和我們砍伐的一樣多就可以了。綠色設計師和消費者需要開始考慮「收穫」而非「開採」木材——做法類似於收穫穀物和水果。此外，貿易上必須考慮到全球生態：毫無限制的、以供需為基礎的自由市場經濟的舊標準，已不再適用。綠色主義者同意，我們已經習以為常的物質生活水平，將不得不降低——這個效應是因為我們一直大量地從帳戶中借支，同時又沒有存入什麼，而現在，開始解決收支平衡的時機已經到來。

致力於此的設計師和製作者克里斯·考克斯（Chris Cox）認為，結合消費者和設計師／製造商的壓力是前進之道：

消費者自己可做的很少，但成千上萬的消費者行使選擇時，就有驚人的力量。我們已從貿易開始行使這一選擇。如果這一選擇還不存在，

我們就必須提出要求……我們需要知道，我們購買的木材是在什麼
情況下生產的，就像我們想知道，它的品質、顏色和價格一樣……
如果有足夠多的顧客，只購買取自永續來源的桃花心木，而且非它不
可，這個做法的影響，最終將會經由這個產業，回溯到可以對此有所
作為的人那裡去……這個做法對想知道買的食物包裝的內容是什麼
的人，是有效的。[27]

考克斯進而成立「木材使用者反對雨林開發協會」（The Association of
Woodusers Against Rainforest Exploitation, AWARE），致力於只使用永續
的熱帶木材。AWARE編製了一份木材目錄，提供關於種植計畫和供應量
的詳盡資料（和輔助文件）。地球之友也製作了一份木材買家指南，題為
《良木指南》（*The Good Wood Guide*）。該指南明確區分成長在永續管理和
非永續管理種植區的木材。它還列出了特定室內用途可替代的各種木材，
和「可接受」家具的零售商。

位於英格蘭東北部新堡（Newcastle）的生態貿易公司（Ecological
Trading Company），只銷售永續生產的熱帶木材，就是一個受到啟發的分
銷商實例。他們賣的木材來自秘魯的印地安人林業合作社，當地的社區捐
贈了一部分林地，由合作社進行永續管理。秘魯的亞內薩（Yanesha）印
地安人將森林整為寬二十公尺，長五百公尺的狹長帶狀林地。他們用非動
力的推車或拉車運出原木，儘量減少運輸所造成的損害，並以四十年為周
期工作。除了由當地居民運作外，沒有中間商，木材都直接運送到它的目
的地。儘管這不影響買方支付的價格，而印地安人自己可獲得的數額，則
高達他們從原來系統可獲得的四倍。另一個專案已在厄瓜多爾建立了，還
有更多進一步的資料來源，正在尼加拉瓜和坦尚尼亞調查中。

沒有理由不該去扭轉已過度使用的木材消費。消費的主要決定因素是

品味：誠如木材貿易聯合會主席所供認的，「在許多方面，我們就像時裝業」。令人遺憾的是，在一九八〇年代曾流行淺色硬木的室內設計，尤其是在零售部門。這在一九八〇年代中期開始出現，一部分是對鉻和皮革外觀的反應，設計師和行銷人員認為，那已過時而且太「硬」，不適合一九八〇年代晚期富裕人家要求的「戶外卻細緻」的外觀。由像 Next 等商店開啟了這個趨勢，很快加入了許多其他的零售商，以及辦公室、餐廳、旅館和酒吧。這就導致了硬木進口穩定地增長。

使用這種木材可以嘲諷為無知，而不是冷漠，但肯定強調了，設計師和零售商都有需要就有關綠色的議題自我教育一番。在地球之友的《良木指南》內，綠色建築師的名單短得可憐。不幸的是，很少有商店像美體小舖一樣，無論是在產品或室內裝潢上，都排除了一切剝削熱帶雨林的產品。室內設計當然不需要禁止木材，但必須指定永續性作為首要考慮。我們使用在家具中的硬木，有超過60%是來自熱帶地區，其中只有一個很小的比例，是取自可永續的來源。Howard 與 Constable 承包公司的彼得‧霍華（Peter Howard），曾設法說服了一些室內設計師，應該使用可永續的替代品，如緬甸柚木。他不諱言地說：「現代零售店面設計的使用期限很短，使用硬木是一種墮落。」[28]有綠色良知的設計師或承包商，必須教育他們的客戶，但更希望大眾輿論對消費主義零售商在其銷售點上施加最大壓力。

塑膠

如彼得‧霍華指出的，在高周轉的零售領域的設計，單次性地使用木材是不負責任的。另一方面，雖然其他材料有更大的回收潛力，如果「不」回收或再生，它們比木材的問題更大。在設計上，二十世紀下半葉最相關的材料就是塑膠，這個用詞在一定程度上包括了多達三十種左右日

常使用的塑膠。大部分塑膠的製造都涉及使用石油，並經由能源密集、可能造成污染的程序；現在眾所周知的是，廣泛使用的快餐塑膠容器，通常是由CFC製成，它會促成臭氧層破壞。塑膠有兩種主要類型：熱固性和熱塑性塑膠。熱固性塑膠包括電木、聚酯和聚氨酯，用於插頭、插座、玩具和消費者「耐用品」，如收音機。熱塑性塑膠用於包裝薄膜及製作飲料瓶和容器，包括：聚苯乙烯、聚氯乙烯（PVC）、有機玻璃、尼龍和鐵氟龍。

只有熱塑性塑膠可以透過軟化和再塑的方式回收。然而，在大多數情況下也非如此。設計師基本上和這種使用過程有關，因為有三分之一以上的塑膠用在包裝或便利品，只使用一次即丟棄。維克多·巴巴納克（他談論責任設計的著作，將在下一章討論）舉了一個我們最近使用塑膠的特別令人警醒的例子：

> ……自豪地在招牌上宣布「到目前為止已銷售三百一十億個漢堡」的最大速食餐廳，也是世界上最壞的化學污染者。每個漢堡、魚排三明治、雞蛋漢堡或從它的發泡膠盒中取出的任何什麼，也進一步包裹在塑膠薄膜內，並伴隨著眾多各自有塑膠薄膜袋的調味品在其中。飲料也裝在發泡膠杯內搭配著苯乙烯蓋子和塑膠吸管：據估計，有六百噸（約五百四十四公噸）[21]無法分解的會破壞生態的以石油為基礎的包裝，構成了該公司每年產生的不可食的垃圾。所有這些塑膠包裝紙都經過精心的設計和製造……其後果卻是災難性的。[*29]

21 噸（Ton），即英噸，是英帝國制沿用的質量單位，使用地區主要為英國、美國與一些大英國協國家。和公制的公噸（tonne或稱metric tonne）有所區別。廣義的英噸又可分為長噸（long ton）和短噸（short ton），長噸在英國較為常用，為狹義的英噸，在英國常直接稱為噸（ton）；短噸在美國較為常用，又稱美噸。1長噸＝1016公斤；和公噸只差不到2％，1短噸＝907公斤。在一般非科技性文章中，常將公噸、英噸、長噸、短噸等視為同義詞。

　　塑膠瓶裝販售的軟性飲料所佔百分比，從1980年的8%，增加到1989年的近40%，每年在全世界增加了六千萬公噸塑膠。每年有約二百萬公噸塑膠是英國所製造的，且幾乎這個數量的一半是扔掉的。塑膠生產總量的三分之一以上用於包裝。在美國，約3%的石油和天然氣消費量，是用來製造塑膠和其他合成材料，雖然最近幾年已達較佳效率。製造不同塑膠所需的礦物能源有很大的不同：從需二百一十五大卡來製造六號尺寸的聚苯乙烯托盤，到需二千七百五十二大卡製造一夸脫〔約一公升〕大小的聚丙烯瓶。有些綠色主義者反對生產塑膠，因為它們消耗大量的有限化石燃料。他們反對的理由，可能也因為大多數塑膠使用過後的處置問題。塑膠佔去20至30%的垃圾掩埋場，因為不到3%的消費後廢塑膠是可回收的。大部分塑膠不能被生物分解，會殘留在土地裡數百年之久。一個處置塑膠的替代方式是將它當燃料燒掉，但是有毒物質的排放，在包括CFC在內的塑膠焚燒時，將變得非常真實——儘管焚燒塑膠是可以管理的。

　　另一方面，可能有人認為，塑膠的耐用性是它的一個正面優勢。熱固性塑膠或塑膠外殼的產品，如果經過小心謹慎地設計（不會太脆，因此不會破裂；圓角不會輕易碎裂；並加強可能有壓力的地方），應可持續耐用多年，因而變得相對地更加節省能源。而當它們最終被拋棄時，安全操作的焚化爐，可以將它轉化成能量來源，而不一定會導致空氣污染。

　　在一九八〇年代，生物可分解性被視為具有很大的潛力，但現在人們普遍認為，這是一個用意良善、卻不幸地走錯方向的舉動。最初欣然接受它們的環保人士現在爭辯說，許多所謂的生物可分解塑膠，其實只是崩解，留下顯微鏡下無法生物分解的塑膠殘屑，可能損害土地品質和動物生命。生物可分解的過程還需要一些條件（如陽光直射），從大多數生物可分解塑膠佔了垃圾掩埋場的重要比例來看，是不大可行的。綠色和平組織在美國稱呼生物可分解性為「只有吹噓，沒有實質」（all hype and no

IDEO產品開發設計公司，節能水壺

此水壺以再生塑膠生產，具絕緣性能、可保持熱量。它有
兩個部分：一個上層儲水槽和下層煮沸間。以柱塞調節進
入煮沸間的水量，可低至只煮一杯；內置濾水器可減少壺
內積垢，因而延長其生命。

substance），並援引一位美孚（Mobil）發言人說：「可分解只是一個行銷工具……它使〔消費者〕感覺良好。」在美國，一項對所有生物可分解塑膠的抵制開始於1989年，因為它們被視為再利用與回收再製的一個障礙。

　　有兩個替代方式可以妥善處置我們消費的塑膠瓶和容器（主要是熱塑性）：重複使用和回收。再利用可以發揮塑膠的耐用性優勢。塑膠蛋盒可以很容易地重複使用多次，而沒有顯著惡化，還有其他像洗滌液、護手霜和機油等容器，也沒有理由不應帶回商店重新裝填。如果全面經濟核算，將所有的綠色問題列入考量，這應包含處置費用，則成本差距將會縮小。主要阻滯這一行動的，是消費者的習慣，但是綠色主義者已迅速且心甘情願地適應了這個程序，而且在第二次世界大戰期間，當商品和材料短缺時，社會各階層整個都必須學會這種行事方式，這顯示了新的文化習慣是可以養成或重新養成的。

　　寶特瓶（polyethylene terephthalate, PET）是最適合回收的塑膠類型，用於模鑄大型、透明的塑膠瓶，頗受軟性飲料行業所偏愛。其回收利用潛力的研究目前正在進行，可將此回收材料用於各種各樣不需光鮮迷人但有用的功能，如填充夾克和睡袋。

　　塑膠再生，仍然存在著重大的問題。塑膠若無法將不同類型分類，就不能有效地回收，這對消費者來說要求很多（雖然在德國和其他一些歐洲國家，這方面已進展到令人印象深刻的程度）。然而，未分類的塑膠，也可以重新加工：一家都柏林公司用它創製成一種板材形式，可以由地方當局作為路標和農業用途。回收的潛力可以實現，只要所有的塑膠由製造商以號碼或字母來編碼，供消費者識別和分類。如果回收箱也用相同的塑膠，不用說，這將更為簡單。PET可以扮演這個角色，而PET的回收計畫正在進行中，最引人注目的是在荷蘭，在較大的超市都有寶特瓶回收桶。但即使如此，運輸和轉化的能源成本，以及確保嚴格衛生標準的成本（製

Zanussi 公司，Nexus，「Jetsystem RS」洗衣機

許多功能部件和結構零件都是用 Carboran 塑膠成型的，這是一種以聚合物為基礎的先進材料，可完全回收再製。該清洗系統節省電力、清潔劑和水。例如，耗水量能減少，是因為沖洗感應器可探測洗滌時的泡沫量，因而正確導入沖洗所需的水量。

造商必須假定瓶子可能曾被用來儲存園藝肥料）意味著，從長遠來看，擺脫塑膠容器而回到使用玻璃和紙張，可能會更好。現在正在發生的變化是：較為「綠色消費者」導向的超市，已回頭使用紙袋和雞蛋紙箱。

但是，「友善」的材料是一件不簡單的事。1990年11月，麥當勞公司宣布，它們屈從於顧客的壓力，從塑膠包裝改換為以紙基材料的外賣食品包裝。然而，最近在美國的一份研究報告，比較了紙張和發泡材的包裝，其結論是，泡沫包裝容器所需生產能源低30%，並導致大氣排放減少46%、廢水排放減少42%。很難指望大眾跟上這一複雜的技術研究：對設計師和公司而言，這種局勢實在有夠撲朔迷離。麥當勞是在錯誤資訊的壓力基礎上做成決策的，而「消費者導向」的公司面臨的兩難困境是：要以它相信的科學理由而拒絕消費者的要求，抑或不顧科學證據而接受要求。這兩種方法的典型，分別為包裝專家凱西‧勞容（Cathy Lauzon）和前麥

可‧彼得斯全新發展公司的主席陶樂斯‧麥肯錫（Dorothy MacKenzi）。
勞容警告設計師要「小心，不要沒有查看適當的研究，即屈服於大眾的壓
力。只是因為覺得它有益，就使用一種材料，這是錯誤的」。[30] 然而，麥
肯錫歡迎麥當勞的決定：「這表明，麥當勞公司順應了大眾對拋棄式包裝
的關心。你可以無休止地辯論什麼是安全的，但關鍵是要釋出善意。」[31]
勞容和麥肯錫的說法強調了，設計師在利潤動機和社會／生態責任之間的
潛在衝突。麥肯錫的立場也強調了，綠色設計如何可能減縮為一個行銷的
面向，它有可能只成為消費者關係工作的一部分，僅此而已。

　　在某些情況下，採用塑膠無疑是有利的。例如，Zanussi 的 Nexus 洗衣
機設計，1990 年在英國上市，採用一家叫 Carboran 的公司所開發的新塑膠
材料，取代大部分的鋼鐵機身；這些洗衣機本身的零件現在已超過 80% 可
回收。新材料容許操作構件扣合在基座組架上，節省了大量的輔助固定零
件。維修時或在其主要生命結束時，組架可以拆解，銅、鋼和 Carboran 塑
膠分離後可以回收（Zanussi 也考慮在機器壽命終結時收集它們，負起回
收的責任）。Carboran 塑膠本身可以融化，形成新塑膠粒，供第二代產品
使用。使用塑膠使機器變得相當安靜，加上能源和用水效率，讓洗滌劑用
量因而減少，這使得 Nexus 很吸引消費者，不論他是不是綠色主義者。

玻璃

　　玻璃是一種具有巨大的回收和再利用潛力的材料，它也凸顯了行銷主
導的設計反綠色的本質。英國每年使用超過六十多億個玻璃瓶和罐子，相
當於每星期每戶使用七個容器。容器產業的玻璃用量佔所有玻璃使用量的
66%，但只有三分之一不到的原料來自於「外碎」──被消費者拋棄後變
成廢棄物所取得的破玻璃。另外 19% 是製造過程產生的「廠碎」。這意味
著，很大一部分的玻璃是由原料生產的。回收有兩個主要貢獻：每使用一

IDEO 產品開發設計公司，
家用回收桶

用再生聚丙烯製成的家用回收桶有四格旋轉盤，區分玻璃、鋁罐和其他可循環再製的廢棄物進入隔間。安裝在臺面下，附有折疊式把手，桶子可移開，方便運送到市區回收中心。

公噸的「碎玻璃」可節省三十加侖的石油並取代一·二公噸的原料；以及減少開採玻璃的主要成分：沙、石灰石、純鹼時帶來的環境影響。

瓶子銀行大多數人都熟悉。它是1977年首次由玻璃製造商聯合會，在地球之友發起反對減少不可歸還的瓶子活動之後推出的。回收的數額在不同的國家變異很大，也反映了各個政府的各種承諾和優先考量。例如，在荷蘭每一千四百人就有一個瓶子回收，而在英國則是每一萬七千人有一個。在荷蘭使用的玻璃約62%是可回收的，在英國這個數字是13%，這種令人沮喪的紀錄，在其他歐洲共同體成員中（平均為30.5%），只有被愛爾蘭的8%「打敗」。瓶子回收也曾被環保團體批評，因為它們鼓勵使用即丟的瓶子；碎玻璃在轉化成新瓶子的過程中，使用更多的能源，而重複使用玻璃容器，則可產生更大的節能效果。然而，在缺乏廣泛的再利用

計畫下，瓶子回收桶還是比將瓶子扔進垃圾桶更為可取。

最好的再利用形式，是把容器退回給經銷商。牛奶瓶就是採用這個交易模式，它的平均壽命達二十五個回合。因為玻璃能承受殺菌所需的高溫，可以克服衛生的問題。在法國超市，有一個成功用在許多葡萄酒和啤酒瓶的回填系統。只有很少的公司，比如美體小舖，鼓勵消費者帶他們的「空瓶」來填裝。在過去，地球之友一直鼓吹立法，使所有瓶子可退回；該組織也希望瓶子採用標準尺寸和形狀，這樣可以幫助瓶子的再利用。該活動並不成功，因為製造商和零售商反對，而設計師，因為他在消費主義系統中所扮演的角色，也反對。

產品容器的特定形狀（如玻璃容器），被認為是品牌特徵的重要組成部分；它有助於創造一個有別於競爭對手的獨特「附加價值」。例如，可口可樂的瓶子形狀，就像它所包容的液體一樣，也是產品「價值」的一部分，它使可口可樂能立即為人所識別，並最終有助於商業上的成功。因此，在我們的消費主義社會中，設計師的一個主要任務，是創造能傳達「附加價值」的容器，注重形式多於內容。有兩個極端，一個是對生態友善的、標準的和無特色的玻璃容器，所注重的是內容，而另一個是不負責任的、表面的和不必要的玻璃容器，而它至少和內容一樣重要。賦予後者字面上和象徵性的份量，清楚表明了我們社會的重點所在。美體小舖以其可再填裝的「沉悶包裝，就像尿液檢體瓶」在商場上的成長，表明了無特色瓶未必意味著經濟上的失敗。[*32] 但是，若普遍執行這種包裝，它預示著這樣的現實，即90%的新產品，只有很少或幾乎沒有增添生活上的實際選擇和多樣化。

金屬

另外兩項材料（金屬和紙）不大有潛力重複使用，但提供了極大的餘

地可以回收再製。有時，以這些材料設計製成的產品，在本質上就是不夠生態健全。例如，內含噴髮膠、乳品噴霜或任何東西的鍍錫噴霧罐，都是不可回收再製的，它們不能被刺穿或燃燒，因為它們可能含有一氧化二氮噴劑，會破壞臭氧層。最環保的替代品將是（可重複使用的）玻璃容器附上機械式泵，使用空氣的壓力，而不需添加噴劑。

然而更常有的是，金屬容器本可回收但卻沒有做；關於這一點，設計師和消費者肯定具有重大的影響。每年產製有一百一十五億個金屬罐，其中五十五億個用在飲料，四十億個用在人類和寵物食品，二十億個用在油漆和其他商品。這些罐子目前每五十個只回收一個。鋁佔了接近一半的罐裝飲料，具有最大的經濟價值，每公噸回收罐在450到850英鎊之間，相較之下每公噸的鍍錫罐只值約30英鎊。雖然鋁的生產是能源密集的，從進口鋁土礦提煉一噸鋁材要消耗三十一桶石油（或相當的能源），但它是可以一再循環再製，再製一噸鋁只要相當於二桶的石油。不同的金屬必須先分類才可進行再製。用標記注明將有幫助，而且有回收中心利用它不具磁性的特質，去做分類選擇。英國遠遠落後於荷蘭的43%、美國的53%、瑞典的95%鋁罐回收率。設計師可以調查再生鋁的可能性，消費者可以遊說強制標記的立法，及大幅增加鋁的回收點。

紙張

紙張是大眾最容易識別為可回收利用的材料。我們每週都扔掉三公斤的紙和紙板（佔居家廢棄物的30%重量、50%體積），展現了最明顯的廢棄物和回收再製的潛力。在英國，每個人一年耗掉相當於兩棵樹，但少於20%的家庭報紙和雜誌是有回收的。由於使用頁數增加和報紙副刊的擴展，更多的樹木被砍伐，能源使用和成本增加，木材製漿過程更造成了污染。因此，充分利用廢紙是很有意義的。它可以用來作為動物床墊、燃料

塊、房子絕緣的噴灑混合劑，並做成顆粒狀燃料，或可循環再造紙張。

　　再生紙的定義是指，由至少85至90%舊紙纖維製成的紙或紙板。生產再生紙能夠節約能源，因為與製作原漿紙張相較起來，它只需一半的能源和水。廢紙脫墨，過去會造成污染問題，但新的技術程序，已逐漸減輕對環境的影響。再生紙不再必然是灰色的：它現在可以和最白的紙競爭。但是，仍應該記住，將紙漿漂白以製造白紙會產生劇毒性的副產品，如戴奧辛（dioxin）。更何況，只要人們習慣於非純白的，純白色的紙張可能不再象徵著純潔和衛生，反而象徵炫耀性消費和對環境的不負責任！

　　經常使用高規格紙張的情況，其實若改用較低層次的紙，也是完全可行的。再生紙並不意味著降低標準。涉及紙的使用時，圖文設計師具有特殊的影響和責任。許多回收紙張也是很好的藝術用紙。有的設計師認為，再生的紙製產品不僅提供了卓越的審美素質，而且因為紙中沒有漂白劑，紙張和插圖反而更能耐久。有關再生紙的資訊，恐怕也有誤導性，因為「回收」這個名詞可以指，裁切紙張剩下的餘料，以及用再製紙漿做成的紙；它也可能令人感到迷惑，因為生產紙張的不同過程，哪一種比較環保，一直都不是很明確。這也再次表明了，綠色設計師必須是一名知情和挑剔的設計師，再也不能躲在站不住腳的藉口下，如「我只知道視覺的東西」。此外，落實規則化、中央化和一致性的標示制度，是不可避免的。

<div align="center">※</div>

包 裝 消 費 主 義 的 夢 想

　　正如艾拉史泰‧海伊與傑夫‧萊特（Alastair Hay & Geoff Wright）在地球之友的報告《一次還不夠》（*Once is Not Enough*）中所說的：

衛生紙和面紙都是……短命的物品，是否一定要用優質紙張，值得商榷。Andrex經由其廣告，鼓勵我們買一捲捲給小狗玩的衛生紙，是使用百分之百木漿而沒有用再生紙。舒潔面紙，也都是從純木漿製造的。廣告說服我們去買這些產品，但如果我們停一下，想想我們把衛生紙和面紙用來做什麼，就很難堅持它們必須從純粹的處女紙漿去製造。[33]

我們不能再因為廣告的娛人效果，而認為廣告是「無害的樂趣」。製造商、行銷者、設計師及廣告商的行動，都是承載著意識形態的——而且絕大多數時候，其意識形態和環境利益是背道而馳的，因此從長遠來看，也違反人類的利益。

是否可接受把每顆巧克力都用金色箔紙包起，再以小紙杯盛載，放置在分隔兩層的塑膠托盤中，並包容在一個厚厚的、沉重的塑膠盒內，就像金莎巧克力（Ferrero Rocher）這樣？這是否增加了什麼樣的價值，而它對我們更廣泛的價值觀又說了什麼？儘管如此，包裝只是一種症狀：消費主義價值觀才是原因和問題所在。如果在消費上要有永久性的變化，政府立法是至關重要的。1988年，丹麥政府實際禁止了不能再填裝的啤酒和軟性飲料容器，並只有批准的瓶子獲准銷售，理由是不回收的玻璃瓶增加不必要的環境負擔。1985年，歐洲共同體認識到，自由貿易的權利不是絕對的，而必須從環境保護的角度檢視。不可回收的飲料瓶已被禁止的地方，遠至丹麥和巴巴多斯[22]。在德國，回收上最開明和強制執行法律的國家，立法明定製造商要負責收集自己丟棄的包裝。非營利機構德國雙元系統（Duales System Deutschland, DSD）負責收集，並利用在包裝上的一

22 巴巴多斯（Barbados），位於加勒比海與大西洋邊界上的獨立島嶼國家，是西印度群島最東端的島嶼。

個綠點,來標注該包裝可以回收。每戶人家都分發有一個額外的垃圾桶置放綠點項目,每個住戶也都在法律上有義務使用它。有略低於一百家公司(包括可口可樂、雀巢、和聯合利華公司[23])已經同意收回自己的廢棄物,並支付其應分擔的回收成本。

※

設 計 師 : 反 應 和 責 任

在綠化設計中,設計師有一個關鍵的角色要扮演。他處在生產者和消費者之間特別的位置,可以影響雙方。設計師對物品如何製作:所使用的材料、它們是如何建造的、它們如何有效使用、它們的維修難易,甚至其回收/再利用的潛力,具有重大的影響。

設計師不能只是被動的,要積極並致力於環保。他們必須放棄「我只是聽命行事」的態度,並為他們的設計「從搖籃到墳墓」的生命周期承擔更大的責任。這當然是塑膠專家希爾維亞・卡茲(Sylvia Katz)的觀點:

長期以來,設計師似乎假裝沒看到,他們創造的物品會有怎樣的影響。設計責任並不停留在商店櫃臺⋯⋯在任何新的包裝設計出來之前,要先發展兩個至關重要的主要議題——回收技術和二次使用的市場。我從來不明白為什麼大多數的包裝,無論設計得多麼高雅,會產生這麼多的在家裡沒有進一步用途的紙、卡片、塑膠和金屬。如果消費者想不出如何再次使用它,那麼設計師或製造商就有責任要告訴

23 聯合利華公司(Unilever),英荷多國公司,在食品、飲料、清潔劑和個人護理產品上,擁有許多世界級的消費性產品品牌,在台灣較知名的如儷仕(Lux)、旁氏(Pond's)、立頓(Lipton)等。

蓋瑞・羅蘭設計公司[24]，French Connection[25] 的鞋子包裝

設計上採用主要由回收纖維構成的紙漿板，其鞋盒可以很容易地轉變成商品的展示裝置。

他。這樣的一個挑戰，將對我們逐漸減少的資源有幫助，也可以教育大眾。[*34]

24 蓋瑞・羅蘭設計公司（Gary Rowland Associates），位於倫敦的設計公司，專長於時尚與生活型態的設計。

25 French Connection 是英國服裝公司，成立於1972年。自1997年時開始大規模地推廣其新的品牌名稱縮寫「fcuk」（通常採全小寫方式標示），由於名稱縮寫十分接近英文髒話「Fuck」而容易被混淆，反而幫助了知名度的提高。總部設於倫敦，在台灣各大百貨公司亦設有服飾專櫃。

地球之友的亞卓安・裘德（Adrian Judd）認為設計師：

> ……在制止走向災難一事，有一個具影響力的角色可以扮演。他們在包裝領域的審美與製作技術，可以再結合上良好的生態意識，使做出的包裝有助銷售產品，同時對我們脆弱的地球的破壞降到最低限度。[*35]

根據某重要國際設計集團創意總監的說法，太多的設計師在專案的第一階段，並沒有考慮環保問題──「通常是延遲到很後面的階段」才這麼做。

設計師的辯解是，認同綠色議題的設計師有兩個主要的問題要面對。第一，是資訊的可用性和可靠性。相互矛盾的建議，例如，玻璃與塑膠，或塑膠與紙的利弊得失，設計師往往會感到束手無策，難以做成明確的技術和環境的決定。此外，有些製造商對其材料所做的宣稱是不可靠的、模糊的。設計師最迫切需要的是方便、易理解，以及可靠的材料、程序及其影響的資訊。英國布魯內爾大學[26]生物工程研究中心的生態需要的環境設計專案（Environmental Design for Ecological Need, EDEN）和荷蘭愛因賀芬理工大學[27]歐洲設計中心的MILION專案（命名來自荷蘭語「環境設計」的縮寫），兩者都試圖提供能讓設計師做出明智決定的資料庫。設計師（及其他有關各方）也成立了國際網絡，如為環境的設計聯盟（Coalition on Design for the Environment, CODE）設在美國波士頓，以及生態設計協

26 英國布魯內爾大學（Brunel University），成立於1966年，位於倫敦西郊，是以學術為主體的院校。

27 荷蘭愛因賀芬理工大學（Eindhoven University of Technology），成立於1956年，坐落於荷蘭的埃因霍溫（Eindhoven）。愛因賀芬理工大學是荷蘭的第二所理工大學，另外一所是台夫特理工大學（Delft University of Technology）。

Grammer 股份公司，Natura椅

Natura椅子據説有90%可循環再造。使用螺絲及連鎖關節代替膠水，使椅子可以很容易地拆解，組件可重複使用。

會，主要是為交流資訊和提高意識。

設計師的另一個主要問題是麻木不仁的客戶和製造商。以下出自兩位英國設計師的評論是很典型的：「在包裝設計方面，我們往往必須配合使用已給定的容器，而且沒有太多機會提出任何不同的東西。這很令人沮喪，如果你想把東西裝在玻璃、而不是塑膠裡，但是除了和客戶爭論一番之外，幾乎難以成事。」以及「如果客戶沒有動機，那麼到頭來很難做成什麼。只有政府或歐洲共同體的法規，才能刺激客戶做點事情。」[*36] 看來，只有政府立法，結合大眾壓力，才會有顯著的差異——就像已經在一些歐洲國家和美國的例子一樣。

設計師若和有共同理念的製造商協調工作，可以產生重大的影響。德國椅子製造商Grammer推出了號稱90%可回收的椅子系列：利用螺絲及連鎖關節代替膠水，椅子可以拆卸、組件可以重用。Herman Miller [28] 買回

它的舊椅子循環再製，甚至BMW日前宣布，它在德國的一家工廠將開始回收它的舊車——一九八〇年代的極致設計師地位象徵。這到底只是個精明的市場謀略，或表現了一個重要的變化，還有待觀察。

毫無疑問，還有愈來愈多具生態意識和技術知識的設計師和團體，正開始展現對主流設計思維的影響。其中一個例子，就是O2[29]，這是由在丹麥、法國、義大利、英國和奧地利等國，致力於保育和生態的反消費主義設計師所組成的一個國際網絡。它的創始人尼爾斯・彼得・福林特[30]（Niels Peter Flint），從著名的Ettore Sottsass工作室的高薪工作出走，就是為了要推動O2起步。福林特的行動，可以看作是象徵著基本價值觀念的轉變，遠離設計「數百個冰箱給日本青少年或二千對獨特的門把」，而轉到「思考如何把事情做得盡可能比較不會造成污染、比較不會消耗能源。這意味著：從生產過程開始，一直到它的使用——然後接著回收、再循環」。[*37]福林特拒絕消費主義價值觀：「對於只是為了賺錢，而去創作瘋狂和稀奇古怪的東西，我感覺愈來愈不舒服。我想找到一種做設計的新方法。」[*38]有一個福林特希望最終能生產的專案，那就是使用耐久回收塑膠的廚房產品系列。如清潔刷等物品，將有壽命很長的桿子和把手，而刷毛

28 Herman Miller是一家美國辦公家具與設備以及現代家庭家具製造商。它是第一家生產現代家具的公司，也是Equa chair、Aeron chair與Eames Lounge Chair等符合人因設計的高階辦公室電腦椅的製造商。喬治・尼爾森（參見第一章譯注16）也曾為其設計椅子。

29 O2於1988年在米蘭由尼爾斯・彼得・福林特、Thierry Kazazian、Jorgi Scheicher、Jeremy Quinn等人成立。O2團體隨即在丹麥、芬蘭、法國、瑞典、英國成立。六年後（1994）Iris de Graaf與Willem Hanhart成立了O2全球網絡基金會，簡稱O2全球網絡（O2 Global Network），是為對永續設計有興趣的人們設置的一個國際性網絡。它目前有超過七十個國家的連絡點。

30 尼爾斯・彼得・福林特（Niels Peter Flint），被公認是永續設計領域中一位富有遠見、務實的設計師。為O2全球網絡（O2 Global Network）創辦人之一。

是可以更換的天然纖維。藉著和一家丹麥的主要電器公司合作，O2已開發了一個對環境無害、雙重絕緣、非常省電的電壺。另一個專案是從尚比亞來的熱帶雨林產品的一系列的標章和包裝。該集團還主辦專題討論會和學習日，以協助更有力地遊說綠色設計。

有一家有影響力的國際公司，對這種新思維做出了反應的跡象（至少在它的包裝設計上），那就是百靈公司。百靈一直被認為是設計的領導者，其包裝從來不是華麗的或特別浪費的。然而，即使是百靈的紙板包裝，也含有玻璃紙，燃燒時有怪味，而且使紙板無法回收。包裝盒上塗有一層類似玻璃紙性質的塑膠塗層，而且有些油墨含有毒性化學物，燃燒時會排放有毒氣體。然而，一旦該公司認為不會導致商業上的損失，百靈可能會開始銷售只以簡單的本色紙包裝並襯以再生紙的產品。

百靈設計部門負責包裝的成員哈特穆特‧史卓斯（Hartmut Stroth），也推測了綠色方法用在該公司產品所具有的意涵。撇開哪些產品是實際需要、而非想要的這個議題不談，史卓斯承認，百靈（當然也包含其他公司）應該考慮使用無污染、可生物分解的塑膠，在使用壽命結束時可以分解。消費者將得接受較低程度的加工技術，因為這種塑膠的模具處理效果較差。目前，生產過程中塑膠必須添加穩定劑，以確保色彩的一致性，其中有些（特別是白色和紅色）含有鎘的成份，因而有毒。如果沒有這些穩定劑，消費者將不得不接受較不一致的顏色，或者選用穩定顏色，但只限於較天然的色調。百靈技術上乾淨俐落的「白雪公主棺材」[31]的形象，將因而有所改觀。

31 白雪公主棺材（Snow White's Coffin），是指百露公司在1956年推出、由設計總監 Dieter Rams 所設計的電唱機SK 4「Phonosuper」，因為造形方正簡潔，有個透明上蓋，可以一覽音盤、懸臂、控制鈕等，很像白雪公主的水晶棺，故坊間為它取了這個暱稱。

＊
建立一個綠色美學？

　　那麼，綠色設計是否預示著新的美學？我們確然目睹情況發展遠離了後嬉皮、「糙米涼鞋」，而朝向「專業的」、主流的和時而光鮮的審美發展，以維持一九八〇年代末具有式樣意識和形象導向消費者的期待。有些組織，曾經一度將設計視同商業主義不能接受的一面，現在也擁抱設計，用以作為爭取民心的重要武器。小規模和業餘的後嬉皮審美，當它局限在健康商店及信念相同的居民時，可能適合於環保議題，而今天，正如左派政黨不得不面對右派的細緻行銷手法一樣，因此綠色組織意識到，它必須在視覺等方面，與消費主義對手公平競爭。

　　從歷史角度看，綠色消費者運動也已進入了第二階段的發展。第一階段是指可以買得到一個「較友善」版本的日常產品。就如《行銷》（*Marketing*）雜誌所說：「當『較友善』的產品比它的同伴更受歡迎時，取得第一階段的綠色成果相對容易。」[39]第二階段約開始於1990年時，此時特定產品（如洗衣粉）友善版本的數量是這樣的：它們要麼已是常態，更常見的，則是彼此之間互相競爭。取自馬諦斯[32]（儘管他的藝術被這樣取用，他必然會在墓中氣翻了身）自由奔放的葉子、花朵、小鳥等圖形，浮動、跳躍或蔓延於包裝上，是此階段象徵著「關懷綠色」的圖形工具。然而，由一家大型顧問公司所展開的研究透露，對大眾而言，這些圖形日漸變成「次等品質」的表徵，因為消費者想要更加關懷環境的承諾，受到社會所生產的服裝達不到晶亮雪白效果的考驗（缺乏一般漂白劑可用

32 馬諦斯（Henri Matisse, 1869-1954），法國畫家，野獸派的創始人與主要代表人物，也是一位雕刻家、版畫家，以鮮明、大膽的色彩而著名。晚年創作手法傾向剪紙拼貼，作品也變得放鬆和平。

之故）。因此單純表達綠色意涵的圖像，現在正需要以能傳達效率的圖像代之，其中所暗示的綠色反而變為次要。這種情況愈來愈多，適用在範圍廣泛的產品：由於綠色已是眾所預期的，因而不再公開提到綠色，而綠色圖形和包裝已成為了主流。

　　綠色產品的樸拙和土俗形象，正變得愈來愈不普遍。據一位設計師表示，過去的綠色產品，「試圖看上去好像它們沒有接近過設計師。它們試圖盡可能功能至上」。Ecover的清潔系列進行了重新設計，「以便進入一九九〇年代……這是個生態產品的新時代。它們不再是替代產品，它們是主流產品」。*40 Ark的產品幾乎不著墨於它的回收再製卡紙和可生物分解的塑膠容器，而是選擇了一個生動、多彩、甚至「有趣的」外觀。Ark的包裝是由大衛‧戴維斯設計公司（David Davies Associates, DDA）所設計的，這家主流顧問公司設計了Next公司的室內，還有許多其他東西。最初的想法是想走「反包裝」的黑色外觀，但DDA的圖文部主任史都特‧巴隆（Stuart Baron）選擇了明亮的藍色、紅色和黃色，以避免「樸拙的」形象：「我們希望要具有積極的競爭力。」*41

　　也許從業餘者到「專業設計師」的形象改變，最重要的例子無非是地球之友。從1989年起，該組織採用了一個新的公司標誌，以尋求「避免任何設計的陳詞濫調」，並傳達一個較受尊敬的、專業的、而且「自然的」形象——由月球上拍攝的地球照片。蓋瑞‧羅蘭設計公司的圖文設計師西蒙‧艾沃德（Simone Aylward）解釋說：「它要看起來沉靜自信，但不能太嚇人。地球之友的宣傳手法是聞名的，但仍有一些人對它有錯誤的想法。我想給人一個真正專業的印象。」*42更能表明改變的是1989年度報告背後的想法，關於此點，設計師（Ranch設計公司的保羅‧詹金斯〔Paul Jenkins〕）闡明：「我們希望它看起來是亮麗的和團體的。」*43不過在十年前，「亮麗」和「團體」可能是任何一個綠色團體對所關切的組織

Ark 消費產品有限公司

Ark 產品由大衛·戴維斯設計公司設計的包裝設計，提倡色彩鮮豔和動態
圖像的環保產品，並強調綠色美學不必要表現得土俗或樸拙。

所用的兩個最強烈的譴責用詞。當涉及圖文和展示時，「綠色」和「設計
師」已不再是互相排斥的了。

綠色設計已不再是保存給特定類型的人或消費者區隔，現在它吸引的
行銷目標族群，範圍從可預期接受新事物的「改革派」、到「傳統派」，
甚至到「追求派」。因此，用於針對這些不同市場區隔的產品的綠色美
學，反映了對應這些族群而建置的一系列的式樣和美學。現在並沒有一個
單一的「綠色美學」，而是一個完整的式樣多樣性，從「糙米涼鞋」延伸
到「設計師別緻／亮麗」。

這種式樣多樣性，在一定程度上甚至反映了社會多元化。反映早期
再生紙精神的、較為統一的美學沒有任何理由應該繼續。當綠色特點成

Is crop spraying changing the nature of what we eat?

CAMPAIGN FOR PESTICIDE-FREE FOOD
Friends of the Earth Ltd 377 City Road, London EC1V 1NA 01-837 0731

蓋瑞·羅蘭設計公司，地球之友活動的廣告設計

該活動利用了簡單而又抒情的圖像和文案，傳達思想而不是喊口號。

蓋瑞·羅蘭設計公司，地球之友的資訊小冊子

蓋瑞·羅蘭設計了地球之友的新企業形象，它試圖「避免任何設計的陳詞濫調」，並傳達一個更專業且關懷的形象。

為（如人所信任地）每個產品的正常一部分，多樣性應該增加。然而，當涉及包裝和產品設計時，也有一些重要方面要考慮。即使採用再生材料來包裝綠色的產品，其指導原則必須是「少即是多」──而這是有審美意涵的。較少的材料（以方便回收時的分類），以及較少的各種材料是有生態意義的，因此，綠色包裝應避免摺飾和虛華。如果產品實際上並不需要包裝的保護，就不應該有包裝。包裝應該盡可能重複使用。

作為消費者，我們現在已習慣於使用立式軟袋來包裝濃縮織物柔軟劑和液體洗滌劑──並將其內容轉移到原先只能使用一次的高密度聚乙烯瓶中。標準化和完全匿名的磚型利樂包裝（Tetra Pak）[33]，目前正在廣泛使用；這種包裝在世界各地每年幾乎銷售達六百億個。隨著利樂包的形狀和尺寸廣被接受，設計師應把注意的重點放在圖文上，而不是包裝體上。促進浪費和不負責任包裝的市場主導方式，以及經由獨特容器形狀來達成品牌意象等，都是沒有道理的。

具有二十世紀設計史知識的讀者可能會驚訝地發現，一方面上段描述的綠色包裝和產品美學，和另方面在第一章描述的一九二〇、三〇年代的現代設計，何其相似。受到好幾代設計師愛戴的「B33」鉻和皮革椅的設計師，馬歇‧布勞耶的「基於理性基礎的清晰、合理的造形」的呼籲；包浩斯創始人沃爾特‧格羅佩斯[34]的原始造形的清晰和美麗的論點；以及包

33 利樂包裝（Tetra Pak）是一家總部設在瑞典的跨國食品加工和包裝公司。1951年，它由魯賓‧勞辛（Ruben Rausing）和艾瑞克‧瓦倫堡（Erik Wallenberg）於瑞典創立。它是致力於寶特瓶（PET）等包裝的利樂拉伐集團（Tetra Laval）的一部分。利樂包裝的第一個產品是用來裝牛奶的紙板盒，這個產品稱為「Tetra Classic」，台灣稱作利樂傳統包，為正四面體。勞辛從1943年起一直修改設計，1950年使用一種塑膠膜貼上厚紙的設計來製造他的不透氣紙盒。1952年，「Tetra Classic」正式上市。1963年開始推廣「Tetra Brik」，在台灣和中國稱為利樂磚，為一長方體。

34 沃爾特‧格羅佩斯，參見第一章譯注6。

浩斯對維多利亞設計的「浪費輕薄」的反應等，在在導向了追求創造「所有實際日常使用的商品」所用的典型。誠如一名英國支持者對持疑的大眾所解釋的，現代主義設計的邏輯是「標準化、簡單性和無個性」，也就是「少即是多」的極簡美學。

然而，現代主義和綠色設計本質上是相互矛盾的。現代主義設計師力求簡單、標準化的產品，不僅是因為大規模生產過程的邏輯，而且還因為他們認為這種形式的本身，標誌著理性勝過情感，秩序勝過混亂，甚至人類意志勝過自然。在他們對工業主義的明確承諾裡，現代主義者經由建基於科學理性意識形態的「機器美學」，要讓自己的設計可以表達機器時代。綠色設計拒絕工業化和老式的、以「人（man）」為中心的科學理性，因為那是生態失衡的原因，是導因於「征服」自然和剝削資源的態度。綠色主義者不僅用「人類」（human）取代了了「人」（man），而且他們尋求重建整個理想主義金字塔，表現出「智人」（homo sapiens）才是日益進步和涵養文明的頂點。「智人」再也不能與自然分隔，而必須看作是生態系統的一個組成部分。

現代主義者也贊同所謂可描述為「唯美道德」的原則，包括「忠實於材料」和「表面完整性」。單以理性主義和古典美學價值為參考，這些原則是站不住腳的，而須以設計師所採取的所謂高尚道德的方法，例如說，不「欺騙」觀者以為他們看到的材料似乎不是他們真正看到的。建築物看似石造的，但真正的是鋼骨覆蓋石層，在唯美道德上是不可原諒的；因此模擬木材的塑膠或合板也是一樣。大部分綠色設計師會發現，這類指導原則在後現代主義、後流行時代是無關緊要的，設計必須是負責任的；但當然不一定是誠摯的。例如，塑膠不必再表達它們的「忠實於材料」，而可以再模擬其他的材料。由於短缺硬木，合板愈來愈有可能被使用。據英國的木材貿易聯合會研究指出，合板的使用最近一直在增長，得助於技術的

進步，容許有效地將薄的、硬木裝飾表皮，貼合到如中密度纖維板這類現代木材成份上。這不但是資源的更佳利用，其最終產品也比較便宜。偽裝與模仿，是現代主義所不齒的設計類型中，最被痛恨的兩個特性，現在看來，好像已成為綠色美學可以接受的部分。

然而，綠色設計的一個分支顯然是工藝導向的，其支持者鼓吹唯美的道德原則，源於十九世紀設計改革者：普金[35]、拉斯金[36]、歐文·瓊斯[37]和威廉·莫里斯[38]。這些維多利亞時代的改革家們，明顯地影響到現代主義的理性主義唯美的道德原則；根本改變的是，對技術態度和手工對機器的地位。一脈相承的美學思想，可以追溯到維多利亞時代的改革者，一直到設計師兼製作者像伯納德·李區[39]和麥可·卡迪[40]，到當代手工藝者，如約翰·梅克皮斯[41]。這些現代設計師堅持唯美的道德原則，如「忠實於材料」，並嘗試帶出這種材料的獨特品質；他們也贊同例如普金的「以建造而裝飾，但絕不為裝飾而建造」的指導原則。唯美道德的綠色主義者也強

35 普金（Pugin，全名為Augustus Welby Northmore Pugin, 1812-1852），英國建築師、設計師、設計理論家，最知名的是他的哥德式建築風格，特別是教堂和西敏宮（Palace of Westminster）。

36 拉斯金（John Ruskin, 1819-1900），英國作家、詩人和藝術家，以藝術評論和社會批評，以及他描寫威尼斯建築的文章著稱。

37 歐文·瓊斯（Owen Jones, 1809-1874）是一個多才多藝的建築師和設計師，為十九世紀最有影響力的設計理論家之一。

38 威廉·莫里斯，參見第二章譯注18。

39 伯納德·李區（Bernard Leach, 1887-1979），英國陶藝家和藝術教師，被視為「英國陶藝家之父」。

40 麥可·卡迪（Michael Cardew, 1901-1983），英國陶藝家，曾在西非工作二十年。

41 約翰·梅克皮斯（John Makepeace, 1939- ），英國家具設計師和製造者。他於1976年買下位於英格蘭西南部多塞特郡（Dorset）的Parnham大屋，成立Parnham信託和木匠學校（於1977年9月19日開張，後來成為Parnham學院），為有抱負的家具製造者提供與他的家具工坊並行但分開的家具設計、製作與管理的整合性課程。

婦女環境網絡,「綠色廚房」

「村舍」式樣的廚房是「綠色廚房」的一種流行詮釋,但是沒有理由綠色就應該要有自然的外觀。

烈認同拉斯金和莫里斯的「勞動之樂」的思想——應該隨自己雙手的創建而來的快樂。

　　拉斯金認為,所有藝術和設計應立足於研究自然,對他來說,那無疑是出自上帝之手。許多綠色主義者,不論是否信仰宗教,都有一個頌賀大自然的態度,這往往也出現在設計中。最明顯的例子——這當然在更廣泛、甚至非綠色主義的大眾也受到歡迎——就是「村舍」式的廚房。真的,這些廣告特色和「理想家庭」展覽實物模型的創作者,似乎認為「綠

色廚房」不可避免地會是傳統的和「村舍」的風格，充滿有節眼和紋理的（永續）木質表層和碗櫃。正如我們已經討論過的，綠色和「自然」外觀沒有理由要是同義語。這在早期階段的環保覺醒，集中在「自然」的綠色美學是可以理解的，但是正當綠色已打入大多數的產品裡，綠色美學將有如人們的口味一樣的多樣化。例如說，認同 Ark 的圖文的綠色主義者的類型，更有可能（很負責地）選擇合成材料和時尚的色調。

然而，儘管綠色設計可以幾乎任你選喜歡的顏色，進一步研究色料和穩定劑的化學性質，也許會如百靈公司的哈特穆特・史卓斯所建議的，導致更低沉的「天然」色彩，而不是明亮的原色。在健康食品也有一個清晰的對應，它禁止人工色素，而更注重本有的顏色，或只略加安全、非人工色素的色劑。史卓斯的這種有關略減技術完美的評論，大約相當於我們從傳統洗衣粉的「超白」效果的期待，降到我們從不含漂白劑、對環境友善的洗滌劑的明顯不那麼白的標準降低。也許這些從傳統期望的降低是一件好事，如果它能不再緊抓「科學的完美」作為努力的模式，並在不能達到廣告所描述的完美時，減少個人所覺得的焦慮。

<div align="center">＊</div>

<div align="center">綠 色 設 計 和 消 費 主 義</div>

最終，在綠色設計美學的問題上，必須遵循更為關鍵的地球資源和生態福祉的問題。無論我們喜歡與否，這些事項都會影響到我們所有的人。就像宗教曾經提供我們「分享的象徵秩序」（評論家彼得・富勒[42]所稱呼

42 彼得・富勒（Peter Michael Fuller, 1947-1990），英國藝術評論家與雜誌編輯，是創刊於 1988 年的藝術雜誌《現代畫家》（*Modern Painters*）之創始編輯。

的），因此，綠色事項的真正普世性和「全球主義」，可為我們提供二十世紀的第一個分享的象徵秩序。綠色問題觸及每個人，因此不可避免地，存在於每個層面的消費和設計。認為綠色設計就好像它是一個獨立類別或模式的設計，這是誤導性的。正如「功能」或「式樣」是每個設計問題的一部分一樣，因此「綠色」因素也應該是一個組成分子，而且是非常重要的一部分。綠色事項的另一個特點為，任何特定方面無論本身看似如何微不足道，都涉及到一個更大、相互聯繫的整體。微觀直接涉及宏觀，無論是在資源、污染或人類的條件方面。綠色政治已經告訴我們，設計不是一件單純個人選擇和偏好的事，而是一個涉及人類、社會、政治和環境面向的複雜問題——這些面向我們將在下一章深入探討，屆時我們將檢視責任設計和倫理消費的想法。面對這種複雜性，行銷主導的設計，看來愈發膚淺且不負責任。

第 二 章

參 考 文 獻

*

01 —— Stephen Bayley, 'On Green Design', *Design* (April 1991), p. 52.

02 —— 同前注，p. 52.

03 —— Hasan Ozbekham, quoted in anon., 'Technology: good servant or errant monster?', *Design* (October 1969), p. 56.

04 —— Editorial, 'A Choice of Tomorrow', *Design* (May 1969), p. 25.

05 —— Brand New Product Limited, report in *The Green Consumer* (London, 1988), p. 59.

06 —— 同前注，p. 59.

07 —— 同前注，p. 60.

08 —— 同前注，p. 60.

09 —— 同前注，p. 46.

10 —— 同前注，p. 42.

11 —— Anita Roddick, quoted in Graham Vickers, 'Pampering the British Body', *DesignWeek* (21 August 1987), p. 18.

12 —— Anita Roddick, quoted in Robert Waterhouse, 'Painting by Numbers', *Design* (August 1985), p. 48.

13 —— Quoted in John Elkington, Tom Burke and Julia Hailes, *Green Pages: The Business of Saving the World* (London, 1988), p. 23.

14 —— John Button, *Green Pages: A Directory of Natural Products, Services, Resources and Ideas* (London, 1988), p. 152.

15 —— Jonathon Porritt, *Seeing Green: The Politics of Ecology Explained* (Oxford, 1984), p.44.

16 —— 同前注，p. 44.

17 —— 同前注，p. 195-6.

18 —— The Simple Living Collective, quoted in Porritt, op. cit., p. 198.

19 —— Elkington, Burke, and Hailes, op. cit., pp. 22-3.

20 —— Button, op. cit., p. 229.

21 —— Sara Parkin, quoted in Lewis Chester, 'Green is Also the Colour of Money', *The Sunday Correspondent Magazine*, 24 September 1989, p. 28.

22 —— Roddick, quoted in Vickers, op. cit., p. 18.

23 —— Sandy Irvine, 'Consuming Fashions?: The Limits of Green Consumerism', *The Ecologist*,

XIX/3 (1989), p. 88.

24 —— Dorothy MacKenzie, typescript of a lecture at the Design Museum, 26 September 1989. 感謝 Dorothy MacKenzie 寄給我一份文本。

25 —— Sandy Irvine and Alec Ponton, *A Green Manifesto: Policies for a Green Future* (London, 1988), p. 68.

26 —— Richard North, *The Real Cost* (London, 1986), pp 174-5.

27 —— Chris Cox, Association of Woodusers Against Rainforest Exploitation (AWARE), information pack, 1989, p. 195.

28 —— Peter Howard, quoted in John Welsh, 'Green Awakening', *Designers' Journal* (November 1988), p. 18.

29 —— Victor Papanek, quoted in Alastair Hay and Geoff Wright, *Once is Not Enough: A Recycling Policy for Friends of the Earth* (London, 1989), p. 13.

30 —— Cathy Lauzon, quoted in anon., 'Big Mac Bans Foam Pack', *DesignWeek* (23 November 1990), p. 4.

31 —— Dorothy MacKenzie, quoted in anon. 'Big Mac Bans Foam Pack', *DesignWeek* (23 November 1990), p. 4.

32 —— Roddick quoted in Vickers, op. cit., p. 18.

33 —— Hay and Wright, op. cit., p. 16.

34 —— See letter from Sylvia Katz, *DesignWeek* (10 March 1989), p. 11.

35 —— Adrian Judd, 'Conspicuous Consumption', *Creative Review* (April 1987), p. 39.

36 —— See Paula Hubert, 'How Design could Green Up its Act', *DesignWeek* (1 March 1991), p. 9.

37 —— Niels Peter Flint, quoted in Gaynor Williams, 'Coming up for air', *DesignWeek* (2 June 1989), p. 16.

38 —— 同前注，p. 16.

39 —— Alan Mitchell and Liz Levy, 'Green About Green', *Marketing* (14 September 1989), p. 28.

40 —— See *DesignWeek* (11 September 1992), p. 17.

41 —— Stuart Baron, quoted in *DesignWeek* (26 May 1989), p. 3.

42 —— Simone Aylward, quoted in *DesignWeek* (18 November 1988), p. 6.

43 —— Paul Jenkins, quoted in *DesignWeek* (25 August 1989), p. 5.

第三章

責 任 設 計 與 倫 理 消 費

如果後「創業文化」時代應該是關於「正直」與「關懷」,那就表示我們即將進入一個負責任的設計和倫理消費的時代。歷史可為殷鑑,對社會有利的生產從過去以來一直進行著,卻因為受到消費主義社會價值觀的阻擾而很少實現。

❋

1 9 6 8 年 的 精 神

在諸如《Which?》[1]與《消費者報導》[2]雜誌,以及法案遊說者拉爾夫・納德[3]等的推動下,消費者意識逐漸覺醒,一些具有重大意義的消費者法案,例如Molony report,得以在一九六〇年代制定完成。到了該年代末期,消費者意識發展為稱法不一的「負責任的」設計運動或「有益社會的產品」的辯論。1968年的社會與政治騷動後的那段時期[4],點燃了探究與再

1 《Which?》,參見第一章譯注29。

2 《消費者報導》,參見第二章譯注16。

3 拉爾夫・納德(Ralph Nader, 1934-),美國律師、作家、演說家、政治活躍份子、四度總統候選人,1996、2000年為綠黨候選人,2004、2008年則為獨立候選人。納德特別關心的領域包括消費者保護、人道主義、環保和民主的政府。

4 1968年西方世界在社會及政治上發生了一些大事:
1月14日,義大利西西里島發生規模在4.1到5.4級的地震,造成約四百人死亡。
4月4日,小馬丁・路德・金恩(Martin Luther King, Jr., 1929-1968),即金恩博

評價的精神，設計專業也受到了感染──或者說，至少沾上了稍感良心不安的邊。現今特許設計師協會[5]當時的會刊《設計師》（*The Designer*）的社論中，主編擔憂地提到：「我們〔設計師〕是否太過強調細節的事──如門把曲線的正確半徑或印表機尺規的精準重量？」設計師的眼光應該放得更遠，並仔細省思設計與社會的關係──設計所扮演的角色與目的。這不是無所事事的空想或學院式的白日夢，因為「這關乎生活品質本身──並非一個世紀，而是二年、十年、二十年內，甚至現在」。[*01]這種情懷似乎花了二十年時間才達到成熟階段。

設計師曾被要求多關心「重大事項」，但是，隨著這波對「環境議題」的興趣──如河水淤塞、空氣污染和鄉村的侵壞──任何倫理關懷都被具有政治動機的激進人士，當成他們意圖鼓吹的特定理由，這使得相關爭論偏移了真正的議題及環境問題的基本原因。換句話說，就是倒果

（續）────────

士，美國著名的民權運動領袖、1964年諾貝爾和平獎得主，在田納西州孟菲斯（Memphis）參與領導罷工運動時，在旅館陽台被一名刺客開槍正中喉嚨致死，年僅三十九歲。

6月5日，羅伯‧甘迺迪（Robert Francis "Bobby" Kennedy, 1925-1968，有時也簡稱為RFK，是第美國三十五任總統約翰‧甘迺迪〔John F. Kennedy〕的弟弟，在其任內擔任美國司法部長）在民主黨加州黨內初選結束後，於洛杉磯國賓飯店（The Ambassador Hotel）舉行記者會，會後離場時遭一名阿拉伯裔的回教激進主義者槍擊重傷，一天之後傷重死亡。

5 特許設計師協會（Chartered Society of Designers, CSD）是設計師的專業團體，也是專業設計實務的權威機構。它有來自三十四個國家的三千名會員，是世界最大的專業設計師特許團體，獨一無二代表所有領域的設計師。該協會的歷史反應了1930年以來此一專業的變化與發展。在1930年最先以「工業藝術家協會」（Society of Industrial Artists）為名成立；1963年更名為「工業藝術家與設計師協會」（Society of Industrial Artists and Designers）。1976年獲皇家憲章認可它在建立設計專業上的成就，並在1986年更名為「特許設計師協會」〔注：本章最後一節提到的年份為1987年〕。該協會的存在是為推廣適用設計考量的各領域關注健全的設計原則，為社區利益而推展設計實務及鼓勵設計技術研究。

為因。最賣力表達此一立場的應屬1970年國際設計會議中的激進法國團體6，此會議每年於美國科羅拉多州亞斯本市（Aspen）舉行。該團體指責設計師的空殼關心，並嘗試揭露設計師如何忽略了設計的政治本質及意涵：

> 不是社會或自然病了。這種治療神話嘗試說服我們，如果某件事不對勁，一定是因為細菌、病毒或某些生物學上的缺陷，這種治療神話隱藏了政治事實、歷史事實，問題是在社會結構與社會矛盾，而不是疾病或代謝不足這類容易醫治的問題……亞斯本市是環境與設計的迪士尼……但是真正的問題遠超過亞斯本市——是設計與環境的整個理論本身構成了一個通則化的烏托邦，一個由資本主義系統所製造出來的烏托邦，呈現出第二個「自然」的出現，以便在「自然」的託辭下，存活到永久。[*02]

因此，他們的結論是「設計與環境的問題，只是看起來像是客觀的問題，實際上它們是意識形態上的問題」。[*03]沒有什麼比意識形態本身更需

6 法國團體（French Group）指的是由善於批判的法國知識份子組成參加該會議的法國代表團。在此會議上被統稱為「法國團體」，共十三位成員，包括法國知名哲學家與社會學家布希亞（Jean Baudrillard），其在法國即為著名支持學生騷動的左翼人士，也是《物體系》（*The System of Objects*）和《消費社會》（*The Consumer Society*）這兩本評論資本主義生產和消費的書之作者。其他成員還有建築家尚‧奧伯特（Jean Aubert），其如同布希亞，在1966年到1970年間，從事激進左翼的建築與都會環境批判。本書引用該團體於當時發表的聲明，名為〈The Environmental Witch-Hunt〉，以表達其不認同該會議的立場。該聲明全文可參考以下網址http://www.metamute.org/en/the_environmental_witch_hunt_statement_by_the_french_group_1970，而本注釋則引自Alice Twemlow, 'I Can't Talk to You If You Say That: An Ideological Collision at the International Design Conference at Aspen, 1970', *Design and Culture* 1.1 (March 2009), 23-50.

要被質疑，在該團體及支持者眼裡，甚至更應該被推翻──因此，他們呼籲放棄為利潤而設計。

＊
激 進 的 設 計 與 設 計 師

　　也曾有老一輩的設計師做出相同的號召。有些「被重新發現」為精神領袖或設計大師。例如，巴克敏斯特‧富勒，的聲望，從一九六〇年代中期開始在年輕一輩間提升，他們在荒野與沙漠呼籲「回歸自然」時，發現了富勒的球型屋頂₈建築。這些圓頂可以使用消費者社會回收的垃圾殘骸（冰箱或汽車金屬板）來建造。年輕設計師轉向他的想法及（有點奧秘難懂的）著作時，他們找到了可以認同的價值觀。1961年在倫敦舉行的國際建築師聯盟第五屆世界大會中，富勒即已提議：

　　……正式啟動設計科學旬年（1965-75年）的第一階段，讓世界注意到，要讓世界運作是要倡議主動參與而非政治責任，這只能藉由全世界的設計改革來解決，只有這種改革是世界上不同的政治利益所能全面寬容的；這項設計改革須由全世界的學生，在校方的贊助與所有建

7　巴克敏斯特‧富勒（Buckminster Fuller, 1895-1983），美國建築師、作家、設計師、發明家及未來主義者。曾在1946年取得Dymaxion地圖投影法的專利。富勒發表超過三十本書，發明了一些廣為流傳的詞彙，如：地球太空船（Spaceship Earth）、短命化（ephemeralization）、綜效學（Synergetics）等。他也發展了很多的新發明，主要是建築設計，最著名的是球型屋頂。

8　球型屋頂（geodesic dome），照字面意思是「測地線拱頂」，由一組多邊形外殼的輕型結構框架，包覆以膠布、合板、金屬等而成，為美國建築師巴克敏斯特‧富勒所發展出來。

築、工程與科學領域的專業學位認可委員會、訪視委員會的支持，以及各該專業學術團體的正式簽署下進行。[*04]

富勒相信，設計可以解決世界的問題，只要它處理實際的議題和考量，而不是處理資本主義廠商和「跟班」……工業設計師們所幻想出來的虛偽欲望。他的烏托邦式思想，奠基於極端的理性主義，且完全投注於科學與技術，否定所有廣義的政治涉入形式，因為那有礙他的烏托邦理想：

> 這似乎是顯而易見的，只要有轉圜餘地，人們就不會比現在為空氣而鬥爭做更多的事。當人們可以用這麼少即能成就這麼多，以至於他可以照顧每個人到達更高水準，那麼就沒有任何引發戰爭的根本理由……十年內人類的成功將是正常的。政治將會成為過時。[*05]

富勒提供了一個以慈悲為懷的、解決問題的、反消費主義的設計遠景，給那些放棄或拒絕將政治當做解答，而寧願視之為問題的一部分的人。對富勒及他的追隨者而言，他們認為設計決策是一項極有價值的活動，不能託付給追逐私利的政客們。

在一九六〇年代末期到一九七〇年代初期，富勒的想法聞名於歐洲與美國的各式研討會與相關活動。在這些聚會中，另類住屋與能源，包括風力設備，都經過嘗試與測試；球型屋頂被建造起來；可以用在天災地區的紙板避難所搭建了起來。跟隨在後的，則是一些半地下性質，的書籍與指導手冊，提供了自己動手做及容易取得的材料等資訊。《完全地球目錄》[10]

9 半地下性質（of semi-undergrand nature），指仍在試驗階段，且不是經由正規的出版管道發行的。

10 《完全地球目錄》（*The Whole Earth Catalog*）是一本美國反文化目錄，由斯圖爾特‧布蘭特（Stewart Brand）在1968至1972年間出版，之後則不定期出版，直到1998年。雖然《完全地球目錄》列出各類廉售產品（衣服、書籍、工具、機器、種子等

這本遵從這類想法的服務與技術指南，不僅定期更新，而且隨處可得；《圓頂書一號》（*Domebook One*）也從巴克敏斯特‧富勒得到靈感，提供了建造十種不同圓頂的實務做法。

在一九六〇年代末期的這場騷動導致了一九七〇年代幾條思想路線的發展。其中一項是替代技術運動（這個運動最後變成我們現在所熟知的合宜技術運動[11]），從這項運動發展出了分散式的而且環保效果佳的能源和材料，以及非社會手段的製造等。第二項是關懷第三世界、為地震或天然災害的受害者設計及建造避難所。例如，由德國為秘魯大地震後無家可歸的災民所設計的臨時收容避難所，是一個噴塗 PU（聚氨酯）泡泡的球形小屋。第三項更為極端的發展，是全面地拒絕任何建築或設計實踐。這是激進設計師的選擇，他們為了避免與鄙視的系統有所妥協，全面放棄了設計，進而支持直接行動[12]的政治信條。無政府左派的直接政治行動是由倫敦的 ARSE 組織（Architectural Radicals, Students and Educators，即建築激

（續）————
　　自給自足「嘻皮」生活形態所需），但它本身不販售任何一件產品，只在產品旁邊列出讓售者及其售價。蘋果電腦創辦人、企業家史蒂夫‧賈伯斯（Steve Jobs）曾形容該目錄是全球資訊網（World Wide Web）概念的先驅。
11 合宜技術（appropriate technology, AT）是一種特別考慮所處社會的環境、道德、文化、社會、政治和經濟面向而設計的技術。這個術語通常用來描述提倡者認為適合使用在開發中國家或工業化國家中，較不發達的農村地區的簡單技術。
12 直接行動（direct-action）是指個人、團體或政府為了實現政治目標，利用非正規的社會或政治管道所進行的具有政治動機的活動。直接行動可以包括非暴力和暴力活動，其目標則是參與者認為具有冒犯的任何個人、團體或財產。非暴力直接行動的例子包括罷工、佔領工作場所、靜坐和塗鴉。暴力式的直接行動包括從事妨害活動、故意破壞公物、攻擊和謀殺。相較之下，基層組織、選舉政治、外交、和談判或仲裁，都不構成直接行動。直接行動有時是一種公民抗命的形式，但有些不見得是違反法律的，如罷工。著名的美國民權運動領袖金恩博士與印度聖雄甘地（Mohandas Gandhi, 1869-1948）的著作，即推廣非暴力革命性的直接行動做為社會改變的一種手段。

進份子、學生與教育家之意）所提倡，他們宣稱「我們將先建立一個新社會，再來為社會而建設」。

這些發展很少能回應激進設計師的需求，儘管這些設計師都是在主流系統中受教育，學習如何為量產（即使是消費主義物品的量產）而設計。然而，如何才能稱為具社會責任的量產設計，一九六〇年代中期的WOBO專案[13]透露了端倪。1960年，海尼根啤酒廠的阿爾弗雷德·海尼根（Alfred Heineken）造訪位於加勒比海的庫拉索島（Curacao）。令他驚愕的是，當地房屋大部分是用消費社會的廢棄物建造的，更吃驚的是，這些廢棄物與垃圾中，也包含了他公司的瓶子。海尼根的靈機一動，在三年後轉成了WOBO專案，那就是首次從一開始就設計成可當建材做二次使用的量產容器設計。儘管每個可回收的荷蘭海尼根瓶子在丟掉或毀壞之前，平均可使用三十次或更多，但此加勒比海島欠缺收集與歸還設施，意味著每個瓶子在廢棄前僅能使用一次。海尼根打算把標準的三百毫升出口瓶子，換為用後能夠再當作房屋磚塊的重新設計過的瓶子。由於海尼根產品已是該島消費文化的一部分，這真是一個啟發性的設計；不僅清理了被毀容的海灘和淤塞的垃圾系統，這個瓶子也成為了一項便宜，而且可能成為

13 WOBO，為「World Bottle」的簡稱，意指「可以裝啤酒的磚塊」，仿效磚塊概念將啤酒罐設計成「啤酒瓶磚塊」。使用時水平交錯接合，就像磚塊一樣用灰泥砌合。於1963年產出十萬個瓶子，其中有一些被用來建造海尼根先生位在荷蘭Noordwijk莊園的小屋。儘管首次的WOBO專案成功，海尼根未繼續支持該案，此概念也受到延宕。直到1975年馬汀·保利（Martin Pawley）出版《用垃圾蓋房子》（*Garbage Housing*）一書，其中一個章節〈WOBO：瓶中的新信息〉將此概念再次點燃。海尼根找上知名建築師夏巴肯（Habraken）再次啟動此計畫。夏巴肯與設計師連努斯·凡德貝（Rinus van den Berg）合作設計了一個以油桶作為柱子、福斯巴士車頂作為屋頂，以及海尼根的WOBO瓶做為牆壁的建築物。但此建築物最後仍未建成。現今已知是用「啤酒瓶磚塊」建造的建築只剩海尼根先生位在荷蘭Noordwijk莊園的小屋，以及在阿姆斯特丹的「海尼根博物館」中的一面牆。

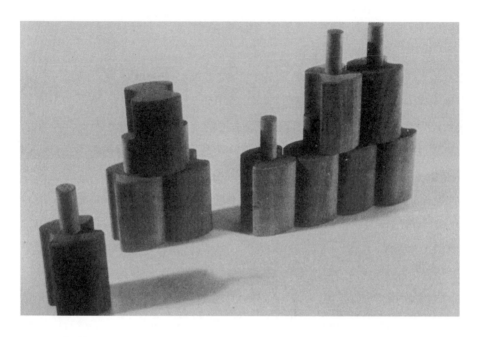

WOBO專案

本圖為WOBO原型瓶的木製模型，呈現出垂直式的連結系統。行銷部門不喜歡這款瓶子設計，認為它過於「娘娘腔」，因此不適合做為啤酒瓶

窮困社區中有效的建材資源。

　　WOBO專案的故事在其他地方也有提及 *06，其最終的擱置凸顯了設計的社會責任，和消費主義以利益為最大考量的缺乏社會責任感，兩者之間價值觀的衝突。「建築磚塊」瓶子的再設計原型，遭到海尼根內部市場人員的反對，因為長頸吉安地式樣的（Chianti-style）14瓶子，在側邊有溝

14 吉安地（Chianti）是產於義大利托斯卡尼地區的一種紅酒，瓶身為長頸造型。

槽可以接連另一個瓶子的頸身，被批評過於「娘娘腔」。因為它看起來不像標準的啤酒瓶，也缺乏可適當傳達具男子氣概和粗獷的「適當」意涵，市場人員覺得銷售跟獲利將可能受害。第二款設計的原型，試圖結合使用價值及討好的外觀，後來也被放棄。

WOBO專案曾是一項嘗試——至少海尼根本人——要去改造消費主義，讓它不再與社會價值產生牴觸。有人駁斥他的想法太膚淺，因為它仍需要實質消費某項非必要的物品，這將耗用有價值的資源及當地居民的收入。批評者認為，經濟力量仍然停留在資本主義經濟結構中。較為真正利他和負責任的做法，應是注入錢（而不是酒精）到本地的經濟結構中，以興起一項產業來承擔房屋建設的適當計畫。有關資源、金錢和權力所有權等這些本質上政治性的問題，確實為當代有關責任設計與社會有用產品的爭論，提供了相關脈絡。

＊

維 克 多 · 巴 巴 納 克 和 「 為 真 實 世 界 設 計 」

來自團體和個人的多樣且間歇地試圖反擊消費主義設計及其價值觀對社會與生態的衝擊，至少顯示了在一九六〇年代末有一股對設計現況不滿的「精神」。這股精神最有力及清晰的喉舌在於由維克多·巴巴納克所著，現已成為影響深遠的原創著作《為真實世界設計》一書的出版，最先於1970年以瑞典文在瑞典發行，次年接著發行英文版。巴巴納克的書很快成為責任設計運動的聖經，而巴巴納克本人則變成對設計實務與設計教育不滿意或抱不平者的國際領袖。追隨者對他的喜愛程度，只有那些支持或為消費主義設計產業工作者對他的厭惡甚至憎恨，堪與相比。1984年《為真實世界設計》的全新編輯再版，昭示了有關最新近的消費主義價值

觀與設計的爭論，也成為巴巴納克最重要的文本。

引發巴巴納克撰寫《為真實世界設計》這本書的動機，是因為他感受到設計具有的力量與影響力，以及設計專業人員對倫理責任感的缺乏，兩者之間存在著不相符的情況：

> 處於量產時代，每件事物都需要計畫與設計，藉由設計人類形塑工具和環境（並延伸至整個社會與設計師自身），設計已成為有力的工具。這需要設計師具備高度的社會與倫理責任感，也需要設計實踐者對人們有更多的理解，以及大眾對設計程序有更多的洞悉。沒有任何地方出版的書曾談論設計師的責任，談設計的書則不曾以這種方式關心大眾。*07

市面上不乏設計相關的書籍，但是以「當銷售主導、獲利導向、毫無生態考量的社會從事設計，〔有關設計的書籍〕只是使用美麗的圖片來描繪我們的病症，而不是列出病因」。*08一本從設計所處的社會脈絡來檢視設計，以及勇敢正視它所面對的倫理議題的書，是極為需要的，「所以我決定寫一本這類我會去讀的書」。*09在這本書首次發行到改版這段期間，我們見證了設計的驚人成長，和隨之而來劇增的設計書籍。然而，在第二版中，巴巴納克百感交集地提到：「沒有一本〔近期的〕書，自我討論設計的社會與人類面向。」*10

巴巴納克對消費主義設計的責難，可以用他的這句話做為生動的總結：「〔設計〕專業的行為可以比擬為，就像醫師拋棄了一般的看病和手術行為，而專注於皮膚科、整形外科和美容。」*11當大多數人生活在低於生存水準之際，去為優勢國家的富人設計瑣碎和時髦的商品，是沒有什麼正當性的。巴巴納克所提出的，實際上是一個設計進程——六個設計的優先項目。

第一優先者是「為第三世界而設計」。巴巴納克估算過,約有三十億人需要最基本的工具或器具。舉例來說,照明在許多國家仍是短缺的資源:「沒有電力可用的人數,比電力普及使用前的總人口數還多。」[12]儘管有再多的新材料、製造過程和技術,但自愛迪生時代以來,不再有全新和適當的油燈或煤油燈的設計開發。還有野地車輛的需求,用以橫越世界地表中84%完全沒有道路的土地。

第二優先的是為弱智、肢障或失能者的教學或訓練器具而設計。巴巴納克認為,這個經常被誤為「為少數人而設計」的設計領域,其所組成的領域比一般人所理解的還大:

> 腦性麻痺、小兒麻痺症、重症肌無力、蒙古種型呆小症、與許多其他嚴重損害身體的疾病與事故,影響了十分之一美國民眾與他們的家庭(二千萬人),以及全世界約四千萬人。然而有關義肢裝置、輪椅與其他身障設備的設計,則大部分仍舊處在石器時代的水準。[13]

為失能者而設計的產品,經常顯露出消費主義下利益動機的可怕。巴巴納克問道,為什麼偏偏一個人花不到10美元就能買到電晶體收音機,而一個簡單的助聽器,本質上使用和電晶體收音機相同的零件,卻要賣到300美元到1,100美元?一部分的答案是由於製造規模:可能有數百萬計相同的收音機被製造並跨國銷售,而相較下,可能僅有極少量的助聽器被製造並在國內銷售。有兩個可能的補救辦法因應這種情況:第一,助聽器可以用國家而非私人資源來製造,讓它變得非常便宜就可以買到;或是跨國性製造,單位成本可因此減少。在這兩個辦法中,都需要面對有關設計的政治與社會議題:即公領域資源的擁有、控制與分配。

「為內科、外科、牙科及醫療設備而設計」是巴巴納克的設計第三優先項目。儀器要不是設計得不好——「大部分醫學儀器,特別是神經外

科，簡直是不可思議地簡陋」[*14]——就是設計過度。後者的情形下，一個較為簡單或是較不細緻的解決方案，不僅可能更適合和更具彈性，而且生產與維護也會更為便宜。巴巴納克指出，導致健康照護成本攀升的主因之一，就是設備設計不良。市場導向設計的價值觀，也感染了這類機能性的設備：「新的生物醫學設備圖說一再出現，它們幾乎無一例外都是以九種可口色彩的『高風格現代』櫃子，環繞著同一部舊機器。」[*15]儘管對醫院試著提升病房外觀的做法是可理解的，甚至一些診斷與治療設備，將它們變得比較不像在診所看病，讓病人心理上感到舒適些是好的，但更重要的是，要分辨設計的心理學面向和消費主義面向兩者之間的不同，例如，前者會小心研究色彩與形態對使用者的影響，而後者，卻將式樣的選擇取決於流行感或社會的聯想。

他的第四優先設計事項，是「為實驗研究而設計」。巴巴納克繼續批判設計不良的設備：「數以千計的實驗室裡，許多設備都很陳舊、粗糙、急就章、成本高。」[*16]設計政治學也需要反思，因為公司犯了對政府採購部門索價過高的毛病。這種情形不僅發生在重要的軍事硬體採購上，即使像簡單的L型六角板手這樣的一般設備也如此。巴巴納克描述說，美國參議院公聽會已確立，有時超收高達二千三百倍之多，其道理卻說不清。「在經過充分的參議院調查之後，製造商才甚至可能決定以『誠實』的利潤，而不是欺騙大眾和研究機構的方式來銷售他們的實驗設備」[*17]，當然，這個案例就是為利潤而設計的消費主義風氣讓人難以接受的一面。

為諸如北極冰罩、水底、沙漠、太空等艱難環境而設計的維生系統——「為維持人命於邊際條件中的系統設計」，是第五優先的設計事項。這個需優先處理事項的迫切性，是因為一些現存系統會導致污染。

最後一個優先事項是「為突破性概念而設計」，是追求激進式的設計再思考，而不是保守做法，而不斷改進現有產品或「附加的」系統設計，

只增加愈來愈多的功能或額外小玩意，而不去重新分析它的基本問題。例如自動洗碗機，每年浪費數百萬加侖的水；不要只是輕微改善洗碗機的耗費率，「以『洗碗』為系統重新思考，可能使它更容易清洗餐具，並解決人類基本生存的一項問題：節約用水」。[18]房間暖氣是另一個巴巴納克認為必須重新思考的問題，因為許多傳統的系統，在能源和成本上的效率不佳。

這是巴巴納克的意見，他認為：「如果要讓設計成為有價值的工作，這六個可能方向，是設計專業可以、而且必須走的。目前很少有設計師意識到這個挑戰或對它做出回應。」[19]還有一類可能加到巴巴納克所定義的設計裡的，則是為老人而設計。老人這個類別，本身可再分為：因正常老化而略為衰弱者、患了像關節炎等特定老化失能者，以及相對健康而且有活力者。最後一個分組的人數多、消費能力強。在美國到1995年將有二千一百萬人超過六十五歲，而他們現在購買超過三分之一的總消費性產品，喝超過四分之一的所有酒類，為孫子花的錢比為自己子女花的還多。這確保了老年人作為一個生活形態的品味族群，將會受到青睞。但是如果考量到第一個分組，也就是那些感覺受到老化過程影響的人，就會發現很少有設計師著手於他們的需要。例如，六十歲的眼睛需要比二十歲者三倍亮的照明，且伴隨著變差的視力和調節力──即看清楚細節的能力，和從近到遠調整視焦和適應光線強度變化的能力──引發了許多對產品的人因設計及平面設計的啟示。

有人會說，雖然適合青少年的設計，往往在人因上無法滿足老人（把手或許因為太有型而不容易抓取，或是字體太小而難以閱讀），然而考慮到老人的設計並未將青少年和中年人摒除在外。但是這種「跨世代」產品或「通用」設計（一般這樣稱呼）的論點，是不可能說服在消費主義制度下運作的製造商和設計師，因為這種制度太把設計等同於式樣造型和產品

Indes 設計顧問公司，安全藥丸

安全藥丸（Pillsafe）是一個電子式控制藥丸配發的裝置，確保患者能在合適的時間獲得正確的劑量。隨身式配藥裝置連接到含有讀卡器和數據機的精巧基地站，得以規畫和記錄處方。

差異化。

　　巴巴納克本身即為執業設計師和教育家，在《為真實世界設計》一書中，為上列的挑戰描述了若干解決方案。有些只做到原型階段，其他的則已完全開發並生產。這個範圍包含的設計，從巴巴納克和學生團隊在瑞典設計的人力車，到為第三世界國家設計的單一電台收音機，以9美分用家

庭工業規模製造，再到一個模組化的低耗能電毯系統，它運用了電毯機構和暖空氣上升的原理。

巴巴納克也不認為應該從設計方案中獲取不合理的利潤。巴巴納克認為，專利和版權系統，不利於設計在社會中扮演開明的角色：

> 如果我設計的玩具為身障兒童提供具有療效的練習，那麼我認為，為了申請專利而延遲一年半發表該設計，是不公不義的。我覺得構想是豐富和便宜的，從別人的需要去賺錢是錯誤的。[*20]

巴巴納克的做法就是不申請專利，而是更確切地、廣泛地公布他的設計，並提供廉價的設計構造詳圖。

<div align="center">※</div>

巴巴納克和來自「真實世界」的設計師

巴巴納克經常被輕蔑地稱為，是「做好人」的設計師和少數族群的鬥士。巴巴納克的憤怒反應是，一旦把全世界包括在六個設計優先事項領域的人相加在一起，「我們發現，終究我們是為多數人而設計。只有一九八〇年代樂於式樣造型，為少數富裕社會市場而策畫瑣事的工業設計師，才是真正在為少數人而設計」。[*21]這是一個很好的觀點，它暴露了消費主義設計師狹隘和鄉愿的觀點，他們被制約而認為市場導向設計是常態，而責任設計則是「異類」。正是這種偏見及其政治與社會意涵，確認了我們需要刻意挑戰世俗態度和價值觀的有關於設計的文章。

自從《為真實世界設計》首次出版以來，針對巴巴納克而來的最常見批評——這個批評也是針對整個「責任設計」運動而來——是他對西方社會的設計看得太天真。設計專業當然會因為巴巴納克根本上排斥他們的謀

生方式而擾攘不平,而他們的防衛性反應,通常是輕蔑地指責他太過天真地相信社會可以有所不同。這類反應一遇到質疑,通常會搬出有關人性難改的偏見——以此信念來為自私和貪婪做辯解。如果巴巴納克宣達的是,一旦設計師做法不同,明天社會就會改變,他可能會被指責為晚期嬉皮心態,誤將善意當成政治和社會現實,但他在修訂版中指出:

> ……許多專業人士難以接受,我提倡的為被忽視的領域而設計,只是「為設計多出一個方向」的說法。相反地,他們認為我提倡關心人類在世上的廣大需求,是要取代「現在所實行的所有商業性設計」。沒有什麼比這更遠離事實:我想說的只是,我們增添一些精良設計的好物品到充斥著「壞產品」的全球市場上。[*22]

實際上,巴巴納克提出了具體的方法,讓想要負責任的設計師,能在消費主義社會中生存。最好的解決辦法,就是從巴巴納克的六個優先領域中選一個去做,或者為產品評估者或消費者團體等工作。對於那些已陷入消費主義產業工作者,巴巴納克建議他們一邊繼續原有的工作,但貢獻十分之一的時間或十分之一的收入,用在對社會負責的案件上。這個想法,特別是選擇貢獻時間的方式,和像扮演資料交換中心角色的MediaNatura這類組織,已經愈來愈吸引年輕設計師。

該書的整體訊息是要說明,身為一個消費主義設計師,還是有很多方式可以包容「負責任」的工作並維持生計,但這也伴隨著一些問題、妥協、矛盾和危險。《為真實世界設計》其論調和寫法,是一本講究倫理的書,而作者的「從他人的需求去賺錢是錯誤的」此一基本信念,更是貫串全書。這個基本前提,很容易讓讀者感到焦慮,甚至感到罪惡,認為在消費主義社會謀生,和為巴巴納克的「真實」世界而設計之間,似乎難以妥協。

Design Report, *Greenpeace*

Design Logotype, *FFPS*

Design New Identity, *Plantlife*

Design Corporate Identity, *Imperial College*

Design New Identity, *EarthKind*

MediaNatura

MediaNatura 在創意專業和環境客戶領域中,擔當贊助個
體或團體間的創意經紀人。MediaNatura 提供研究、規
畫、專案管理和生產技能,以確保活動盡可能地成功並具
創造性。自 1988 年以來,已完成二百多個媒體專案。

　　任何一項對消費主義設計系統的重大批判，難免都被指控為太天真。但是，儘管認為這個系統可以很容易地變為更關懷社會、更有正義，那是天真的，它也可能誤導人，認為僅僅修改現行制度，除了改變此一基本上站不住腳的、浪費的和剝削的制度的一些末端效應之外，別無作用。深刻地反思價值觀和優先事項是必要的，因此，責任設計的提倡者，必須始終受到這類的批判。提倡者所必須、也該做的，就是提出分階段前進的建議，否則將會被斥為只是空想。換言之，願景和策略，兩者都很重要，二者缺一，不是做白日夢、就是含糊不清的半套措施。

　　最觸怒許多設計師和讀者的，可能是《為真實世界設計》書中自視清高的倫理語調。巧合的是，也就是這種語調，將巴巴納克塑造為令人崇拜的偶像，將他的地位提升至追隨者心中的大師。此類地位，可能未必是他自己想要的。此種語調，偶爾也因受限於前後矛盾，而變得更糟。我們被明確地告知，「任何無關其周遭社會的、心理的或生態環境的產品設計，都是不再可能或可以接受的」。[23]而所有私人資本主義、國家社會主義、和混合經濟體系，「以我們必須買更多、消耗更多、浪費更多、扔掉更多為假設而建立的」所有系統，都是不能接受和持續的；[24]但是在其他地方，我們又被告知，「唯一對的和恰當的是，在富裕社會中『成人玩具』，應該要讓願意付錢買它的人買得到」。[25]終究，巴巴納克繼續提道，負責任的設計，「並不試圖除去一切生活中的樂趣」。[26]

　　撇開巴巴納克不一致之處不談，「樂趣」的問題，不是如它可能看起來那樣地微不足道。巴巴納克似乎要區分設計過程中的「好玩」（這一點他承認那是創意思考的催化劑），和作為產品特徵的「樂趣」（或至少「不必要」的）。心理學家和人類學家早就承認玩遊戲和幻想的能力，在人類心理和社會層面的重要性——事實上，藝術和裝飾都是深深根植於此。如果巴巴納克沒有認清樂趣與幻想的重要性，他對設計的超理性和嚴

肅性也將是有限制的；在我們的文化中，它們有時會出現在自我意識設計的消費主義物品上，例如時髦造型的汽車及收錄音機。這些物品並不合乎傳統理性主義的條件，但它們卻可以提供重要的情感表達，同時可以刺激設計師，增加造形辭彙及其關係。必須強調的是，這並不是要為消費主義和市場導向設計「作為一個系統」的辯解，而是藉此試圖去容忍某些產品，這些產品我們終究可能無法以較廣的條件去為它們做出評價，但它們仍是具有視覺表現力、豐富的象徵意涵或者純然地華麗。要緊的是，一個社會的價值觀的平衡：太多的為樂趣而「樂趣」，會導致自滿地接受消費主義的價值觀，一個巴巴納克式的排斥樂趣（儘管他口頭上支持它）會把嚴肅性降低成熱忱，並有被指為「自視清高」的風險。更重要的，熱忱可能很快地導致次等的和缺乏想像力的設計解決方案。大部分時間，或許我們都得過散文式的平淡生活，但這一事實本身，使得詩一般的律動生活，變得更為重要，甚至是必要的。

　　然而，上面的批評和《為真實世界設計》提出的實質批評，相對而言是較不重要的。該書揭露了消費主義和它對社會的不負責任，以及設計師的罪過角色。巴巴納克說：

> ……有比工業設計更有害的職業，但為數不多……今天，工業設計已把謀殺置於量產的規模。藉由設計導致有刑責的不安全的汽車，每年在世界各地殺害或傷殘近百萬人，創造各種全新的永久垃圾而混亂了景觀，以及選擇材料和製程而污染了我們呼吸的空氣，設計師已成為危險的職種。[27]

　　毫不奇怪，設計專業對巴巴納克指責他們工作的反應，混合著憤怒和蔑視，巴巴納克經常抱怨說，他已遭到自己所屬專業團體的排擠，甚至有人揚言如果巴巴納克的作品包括在內，就要抵制在巴黎龐畢度中心舉辦的

美國工業設計展。其中最輕蔑的奚落來自史帝芬‧貝里[15]的《康藍設計名錄》（1985）[16]。貝里不承認巴巴納克是「一九七○年代早期生態正流行時的崇拜偶像」。[*28]當然，這個說法明白告訴了我們，該作者的觀點和他對消費主義設計價值觀的盡心。

<p align="center">＊</p>

L u c a s 計 畫 和 社 會 責 任

　　無論正面還是負面，針對巴巴納克的書所做出的反應，經常帶著情緒性的語氣，而這往往兩極化關於責任設計的辯論——這個情況一直維持到最近。巴巴納克的論述中，特別敏銳的一個領域，即所謂「對社會有用的生產」的辯論，這在八○年代中期，似乎達到了頂點，但鑑於冷戰結束後的重大裁軍，現在又開始在尋找新的目標。

　　率先採用巴巴納克的設計優先事項清單，倡導對社會有用設計的人士主張，對我們生產的東西，我們應該訂定明確的優先順序，不要將決定權交給市場力量（而生產浪費的瑣物），也不要生產社會不需要的、不宜有的或有害的產品。正如麥克‧庫利（Mike Cooley）所指出：

15 史帝芬‧貝里，參見第二章譯注2。

16 《康藍設計名錄》（*Conran Directory of Design*, 1985），作者為泰倫斯‧康藍（參見第一章譯注19），編輯為史帝芬‧貝里。這本書刊載了超過一百名設計師的訪談錄，訪談問題包含：「你的重大突破是什麼？」、「對你的工作影響最多的人物或事物？」、「設計過程中，哪些因素最讓你感到挫折？」，以及「為了滿足客戶，你願意妥協到什麼程度？」。這本有精美插圖的書，展示了每位設計師的關鍵作品，同時依照時序，列有自一九○○年代起到本世紀初的重大設計發展事項。本書提供了當今主要設計師對自己作品在創造思考過程中的觀點。資料來源http://www.amazon.com/Conran-Directory-Design-Terence/dp/0394546989

技術可以提供社會的，和它實際提供的之間，目前存在著驚人的落差。我們具有一定水準的技術成熟度，讓我們可以設計和生產協和客機，但在同一個社會中，我們卻不能提供足夠的簡易加熱系統，來保護靠年金生活的年長者不致失溫。[*29]

庫利曾活躍在一九七〇年代中期，任職Lucas航太集團的工會幹部委員會，該委員會的成立是為了因應英國政府對英國航空產業的重組。在1975和1976年，該集團的替換計畫贏得了國際聲譽，該計畫認為，經由Lucas進入生產新的、對社會有用的產品，可以保留住，甚至創造出更多的就業機會。

該集團定義的「社會有用」，強調產品必須：

……對社區中每個人都可取得並有用，而且不局限在只滿足少數特定人的需要；……將公司內現有的技能優勢發揮到最大，並發展來嘉惠從業員與社區；……能夠在不損害從業員或整體社區的健康和安全下，從事製造及使用；以及……對自然資源採取最低要求、並提高環境品質。[*30]

這些標準要能轉換成產品或系統，進而例如說，促進廉價的交通、低成本的能源或給身障者更佳的技術支援。這一事業能否成功的關鍵，在於如何善用從業員的專業知識和技術竅門。

重要的是，Lucas計畫是以從業員須參與規畫和決策過程為前提的，因為它揭露了「對社會有用」設計運動的假設，即它的問題不是單以一個（合宜的）產品，去替代另一個（不合宜的產品），而是將某種形式的勞動組織（基於命令關係，如某僱員指出的「一個從軍隊和教會繼承的壞習慣」）換成另一個組織（更多的參與和民主）。這並不必然地意味著，

該集團要把Lucas運作得像工人合作社,但他們確實在追求集體責任的原則。單從此過程的最終部分(即產品)來討論,在最好的情況下,仍會被認為是不完整的,而在最壞的情況下,則會是誤導的。Lucas計畫本質上是政治性的,因為它質疑所有權、生產和權力的分配、資源和產品,並試圖為從業者爭取權利,「從事實際上有助解決人類問題,而不是創造問題的產品」。*31

　　Lucas勞工們一面檢視自我技能和實力,一面討論他們認為自己可以和應該做的,而得出了一份可能產品的「購物清單」。他們提出了約一百五十個產品提案,他們可以製作來取代「失業惡化」。計畫很詳實,共有六份文件,各約二百頁,包含技術細節、工程圖、成本及支援的經濟數據,以及勞力和生產的影響。產品的範圍符合巴巴納克式的責任觀。在有關替代能源技術部分,該計畫提出氫氣燃料電池概念、熱氣幫浦、太陽能收集裝置和小型風電式機器,上述設備可以滿足社區,而不單是個別家庭的能源需要。該計畫包括提高腎透析機和心臟節律器的生產,為冠狀動脈衰竭患者開發簡單、手提式維生系統,還有為盲人提供機械式「視力」機制。「hobcart」是給患有脊柱分裂兒童用的一種簡單、自走式車輛。還有一些提案為深海潛水、石油鑽塔維修、消防和採礦等危險專業用的精巧遙控裝備。相關的概念還包括:海床採礦系列模組和海底農業。

　　在運輸部分,詳細介紹了柴汽油混合動力組,使用小型的內燃機引擎以最佳的常速運行,(每當車輛空轉或減速時)就為電池充電,可提供動力給電動馬達。原型測試宣稱,此一構想減少約50%的燃料消耗及80%的污染。另一項提案是鐵公路兩用車輛,可以像一般的長途客運在公路上行駛,也可直接轉往鐵路網路行駛。該車的研究顯示,使用充氣輪胎和比正常車輛更小、更輕的輪框,可以應付更急劇的軌道彎度和陡坡(高達一比六)。這些特質使得此類車輛的鋪軌作業大為簡化,因為不再需要傳統

鐵路系統的大量土石作業。這些產品中，有許多件都具有相當可觀的在第
三世界的應用潛力。

　　所有這些產品，都必須不僅對環境無害和對社會有用，其製造程序也
不能不友善——計畫作者們認為，保有危險的、污染的或令人心智麻痺的
工作條件，是沒有意義的。

　　這個計畫在1976年出版時，不僅是在英國，也在美國和歐洲——特
別是在德國、法國和瑞典，獲得了廣泛的好評。計畫的規模以及它所根源
的產業類型，都意味著它產生了廣泛的影響。儘管以小團體規模為基礎的
工人合作運動（特別是如糧食生產和批發用品等服務業），在一九七〇年
代和一九八〇年代聚集了一股勢力，但卻很少有機會像Lucas集團一樣，
以那麼大規模的行動樹立榜樣。而Lucas所製造的與軍事相關的設備類
型，則凸顯了要製造什麼的辯論本質。

<div align="center">※</div>

對 社 會 有 用 產 品 的 群 體

　　武器轉化運動在前西德最為活躍（無疑是因為身處東西集團緩衝地帶
所產生的政治覺醒）。幾個主要軍事承包商（包括Blohm & Voss、AEG、
MBB、Krupp、MAK）成立了一些替代產品工作小組（Arbeitskeise
Alternative Fertigung）。其專案範圍從一個野心勃勃的結合熱與動力的系
統，到小型的輪胎回收設備提案。

　　美國國家合宜技術中心，總部設在蒙大拿州比尤特市（Butte），尋求
發展與引進符合低收入社區的需要和資源條件的小規模、低成本和自助式
的技術。該專案的概念包括給納瓦霍（Navajo）社區的太陽動力羊毛洗滌
裝置、水力幫浦磨坊，以及燒木柴的烘焙爐。在一九八〇年代，有幾個組

織開始在美國和歐洲推展對社會負責的產品。以下三個英國小組是典型案例——其問題也是大家共有的。

替代產品開發單位（Unit for the Development of Alternative Products, UDAP）是一家由Lucas航太工會幹部委員會與前考文垂技術學院（Coventry Polytechnic）合資的企業。它的第一個目標是「幫助和鼓勵探索和平用途的社會有用專案、技術和商業的評估、設計和開發、可能的生產模式，以及其對社會的貢獻」。消費主義的獲利標準不被考慮，而優先考慮社會的有用性，雖然因郡議會解散並導致贊助經費大幅減少，而促使了調整到具有更明顯市場潛力的產品。該單位的主要專案之一是「Bealift」，這是一個給有洗澡障礙兒童用的輔具，由合作社製造，出口到一些歐洲國家，同時在英國也達成大量的銷售。其他專案還包括一個家用換氣裝置，幫助有呼吸問題的人得以從醫院的「鐵肺」束縛中解脫出來；一台手提式輕便器具，用以幫助上下公車或長途客運有困難的人士；供非洲社區使用的，可使用回收紙製造燃料磚的設備；以及城市電力車輛的工作等。

雪菲爾（Sheffield）市議會和前雪菲爾技術學院聯合成立雪菲爾產品開發和技術資源中心（The Sheffield Centre for Product Development and Technological Resources, SCEPTRE），其目的是開發新產品，「特別在於產品能經由滿足社會需求而改進生活品質」。該資源中心協助開發一個身障者使用的淋浴盆、一個時間密碼鎖，以及一個幫弱視者加快閱讀的手提器具。尷尬地處在行銷導向設計的創業文化中，這類組織一直面臨的問題是，缺乏較長期的資金贊助。

像UDAP一樣，倫敦創新慈善信託（London Innovation Charitable Trust, LICT）是受到一股信念所啟發，認為「傳統的市場力量忽視了一個巨大的社會市場，其所需求的產品和服務仍未被滿足，而大眾可以、也

應該對此做出貢獻，去設計和開發有用的產品供應這個社會市場」。LICT 的前身是倫敦創新網絡的設計支援服務，這服務在財務自足前是由一群個人所贊助的，這也再度顯示了替代產品的設計資源的財務不穩狀況，以及明顯缺乏政府的支持。高成本的研發意味著，許多符合社會需要的產品如果交由利益主導的部門去辦，將永遠停留在紙上談兵階段。LICT設定了其優先設計事項的產品名單。首要事項是協助老人、兒童和身障者的產品；第二，能促進保護或改善環境的、具能源和資源效率的產品；第三，藉由預期使用者參與設計過程，而減少產品的疏離感；以及最後，保留或提高產品生產技能，同時也充分利用現代材料和方法。

LICT的一個主要專案就是「乾淨進食器」（Neater Eater），一個幫意圖性手抖症患者（intention tremor，一種因失能疾病，如多發性硬化症〔MS〕和腦性麻痺導致的副作用）能自行進食的器具，讓吃飯更加方便且不致沒有面子。另一種是「Cloudesley椅」，一個彈性的座椅系統，適合大多數身障兒童使用，尤其是肌力非常有限的使用者。其他專案還開發了健身輪椅，以及一系列為患失禁問題者開發的產品。大多數對社會負責的產品專案都僅達到原型開發的階段，而且很少達到任何有效數量的製造或生產。

LICT的信託管理人羅傑・柯曼（Roger Coleman）承認，受到Lucas集團計畫的衝擊和影響，儘管這個計畫已有十五年歷史，卻仍持續激勵著人們。這是千真萬確的，Lucas計畫的影響已大大超出它的實際成就，因為，雖然該計畫在當時被專業評論廣泛宣傳，也被視為是一個高度承諾英國未來的工業生產和勞資關係的大事件，Lucas的管理階層在一個激烈和互責的事件中，斷然拒絕了它。[*32]那麼，如果生產拖拉機像生產坦克一樣簡單，而且如果你已贏得了倫理制高點，為什麼「對社會有用」的設計會是工業生產中這麼小的一部分？

倫敦創新有限公司，
乾淨進食器

乾淨進食器是一個幫助意圖性手抖症患者能自行進食的器具。

倫敦創新有限公司，Cloudesley椅

這款椅子是一個彈性的座椅系統，適合大多數身障兒童使用，尤其是肌力非常有限的使用者。本圖顯示試驗裝置及製成的產品。

倫敦創新有限公司，健身輪椅

第一張圖顯示了在產品開發和生產之前所需要的嚴格人因測試。

＊

「對社會有用」設計的邊緣化

　　答案在於消費主義的本質以及它賴以運作的系統——資本主義。雖然消費主義受到右派支持，認同它是賦予消費者權力的機制——常有人提及消費者「至上」，還有「消費者主權」——但往往是控制資源的製造商或生產者才握有實權。這情況正如Lucas航太公司，無論如何就是不願投入資源到該集團的計畫，儘管那些產品已確定是消費者需要的。

家用技術歷史學家茹絲・史瓦茲・柯望[17]研究了「冰箱為什麼有嗡嗡聲」這樣一個錯綜複雜的故事，也就是為什麼生產者寧可採用電冰箱會嗡嗡叫的壓縮機和過時的內建零件，而不要安靜且幾乎無需維護的氣體裝置。預期的答案（壽命有限的裝置將讓人持續消費）竟然不是完整的答案。柯望總結道，利潤不只是出自銷售的部分複合物。利潤也來自員工花在產品上的時間長短、它是否需要新的行銷或現有安排是否合適、製造設備的轉換有多容易、物件的量產有多可靠，以及其他考量等等。通用電氣（General Electric, GE）開始對冰箱產生興趣，是因為在第一次世界大戰後，它面臨了財政困境，需要開發一種新的、不同類的產品。該公司選擇了壓縮，而不是吸收，柯望指出，是因為它決定善用自己的設計和專業知識（而不用他人的），來賺取更多利潤。

進入壓縮冰箱市場後，通用電氣幫不僅靠自行大力宣傳，也靠可以出售給（或刺激）其他製造商的種種創新。

> 在採取這些做法後，通用電氣幫忙敲響了吸收型冰箱的喪鐘，因為只有卓越的技術人員和出色的行銷人員，再結合超凡的流動資本，可以成功地與這些如通用電氣、西屋公司（Westinghouse）、通用汽車、和 Kelvinator 競爭。[*33]

從生產者角度來看「最好」的機器，未必也是消費者角度的「最好」。因此，偽裝成「消費者的選擇」的，更可能是「生產者的選擇」，特別是資源密集型的產品。柯望的結論是：

17 茹絲・史瓦茲・柯望（Ruth Schwartz Cowan），科技與醫學歷史學家，美國賓州大學歷史與社會學教授。

……第一個被問到有關新設備的問題,不是「對居家使用是好的嗎」
——或甚至「家庭會購買它嗎?」,而是「我們能否製造並售出獲
利?」消費者不是從一切他們可能想有的東西之間做出選擇,而是那
些製造商和財務人員認為可以在一個良好的利潤下販售的東西。利潤
是我們一貫的底線……[34]

這也是巴巴納克提出的批判。他斷言,如果它要真正去服務而不是剝
削社會的話,「設計必須從對國民生產總值的考量獨立出來」。[35]

由於現行系統和消費主義風氣,推動「對社會有用」設計的各個團
體,只能存在於社會的非常邊緣處。沒有哪個團體在資源上,大到足以佔
有市場的一席之地,而市場是偏向既得利益及支持消費主義產品現狀者
的。即使生產了對社會有用的產品,可能也不會成功,因為精巧的市場行
銷、配送、零售規畫和資源可能從缺,或確切地說,可能無法配合改革的
設計氛圍。雖然身為「對社會有用」設計的熱切支持者,菲利浦‧庫克
(Phillip Cooke,威爾斯理工學院大學[18]的規畫理論與都市政治學講師)懷
疑該運動具有改變我們社會的潛力:

缺乏獨立的勞動產生的投資資本,意味著對社會有用的生產不能做出
重大影響,只不過是空談,或是非常小規模的試驗。如果對社會有用
的生產運動的實際功能,只是告知我們「選擇是可能的」這樣有限的
希望,那麼這只是一項光榮的目的。但我們必須清楚,這一運動超過
此一立場,即需要能提供大量投資資本的新機構。[36]

18 威爾斯理工學院大學(University of Wales Institute of Science and Technology)簡稱
為UWIST。

　　金融機構需要揚棄「追求近利」的重大改革（更不用說企業需要拋開以獲利動機作為主導新產品開發的至高標準），確認了一項事實：即要造成「對社會有用」設計的徹底轉變（依古典馬克思主義的說法，此轉變是從交換價值轉為使用價值），需要社會上有一個相應的「先期」社會政治制度的轉變。有政治意識的設計師處在一個與他的價值觀對立的社會裡，面臨一個根本的難題，基本上這與十九世紀威廉・莫里斯所面對的困境相同。身為設計師，你要繼續「照料富人貪婪的奢華」（以二十世紀國際條件而言，這可能意味著為富裕國家的「富人」設計非必需品），還是你要投入精力徹底改革那些支持「腐朽和腐敗」系統的機構？如果設計要反映社會價值觀，那麼繼續從事設計，而不去積極參與政治，實際上是不是本末倒置呢？

<div align="center">✳</div>

在系統內從事「對社會有用」的設計

　　對設計師的一項可敬的折衷辦法，就是參與公部門工作，但是作為策略來說，這已變得不那麼有效了，原因有二：首先，公部門因「民營化」的結果，在大多數國家正在減少；其次，剩餘的公部門都不得不採行「創業文化」的標準，在其中使用價值被交換價值所取代——由公部門提供或製造的商品或服務，逐漸必須是財務上可行的。舉例來說，負責提供對社會有用的產品給障礙者的單位，通常都只能短期存在，由具社會良知的社團、靠捐助的義工組織等所贊助。此類單位的某位志工（本職為工程設計師及教師）高興地解釋說：

你只需要有一個靠近醫院的小房間或棚屋，志工們都樂於利用他們滙聚而來的相當可觀的技能，大多數機構都有社團盟友樂於買椅子和窗簾，卻無法提供機器和工具；大多數本地企業只會提供金屬、木材、塑膠等餘料。

這是否真的可以接受，在一個富裕的社會裡，我們必得如此經常依賴志工、捐款，以及片斷的餘料來為障礙者製造輔具和治療玩具？

歷史上，左派已經利用公部門作為實行政策、計畫和價值觀的方式，包括「對社會有用」的設計，特別是在健康領域。對這類做法的很有說服力的批評指出，以前東歐集團國家在「對社會有用」設計的紀錄，可說完全籠罩著官僚主義和低效率，該系統產生的不過是供應不足、技術陳舊和缺乏設計的產品。西方的左派目前正在遠離這一模式，因為威權主義無法回應不斷變化的需要，也不鼓勵參與和回饋；而改採透過「權力」，將財富再分配並提高供應，這給了較貧困的人有所選擇，這種選擇在國家社會主義和資本主義系統中都是沒有的。新左派做法的危險在於，在一個實質上未經改革的社會中，讓個人擁有更多的權力，只是把資本主義價值觀混雜進來——在一九八〇年代，右派發現此種做法在政治上和選舉上很成功。

值此東西方重大裁軍的時刻（這應會一直進行到二十世紀末），對社會有益的產品的運動，應該會因為它所具有的價值和健全的理由，而熱烈地推行下去。如果沒有重新分配資源到該生產的產品，失業率將會上升，而貧富差距也勢必增加。對社會有用產品的倫理爭論，也應該會贏得更多支持者，因為當今這個時期，民眾已逐漸意識到世界、經濟及生態是互相關連的。然而，如果它要求立即和激烈的社會重建，同時使用過時的階級鬥爭語言，這個運動的確也有與民眾疏遠的風險。以下列的陳述為例：

經由爭取權利去為自己決定生產什麼商品，以及其生產的條件和關係組合，我們也隱含地要求，對當前以種種過程把我們定位為工人、將我們建構成個人的方式，也要有個激進的突破。[*37]

這個集體的「我們」不安地伴隨著一個多元和多文化的社會，尤其是當這個「我們」指的是「身為工人的我們」。這樣一個過度簡單化和不合時宜的社會觀（工人對抗壓迫者），阻礙了對社會有益的產品的運動，使它不是全盤拒絕就是全盤接受資本主義，而不是兩個系統優點的綜合體。一個較為正面的氛圍是在北歐社會民主國家裡，它結合了資本主義和國家配給，創造了一個極重視設計的社會責任的氛圍。

例如，芬蘭的設計論壇（相當於英國的設計協會）最近集中注意力在生態問題上（包括節能型房屋）、為身障者的設計、工業安全和公部門的設計。丹麥設計產生了許多在商業上很成功、但是仍然對社會很有用的產品，包括能在管道、石油、空氣或瓦斯系統（像水龍頭墊圈）中，快速簡單地分離某一元件，而不必關閉所有或一部分的系統的 Ballofix 閥。還有樂高積木（Lego）這個最富想像力和靈活的玩具發明之一，是一個典型的丹麥發明。

在歷來都很重視為身障者設計的瑞典，有一個對工作環境和有特殊需求使用者具有豐富設計經驗的團體人因設計團隊（Ergonomi Design Gruppen, EDG），它為 RFSU Rehab（一個現為私人公司的組織，但當時是補助金贊助的基金會，提供醫療諮詢與協助）設計了一個「吃喝方案」。方案中包括給只有單手功能者的組合餐具，以商業方式銷售，但以保險公司和公共機構的補助而將成本壓低。事實上，因為找不到任何工業生產者，該方案亟需要資助。EDG 也經常接受國家組織，如身障者研究中心和工作環境基金的委託：該團體建議一個研究的領域，那就是去探討

特殊弱勢使用者族群所需要的產品種類，然後由政府擬定合同允許調查。另一個替RFSU Rehab所做的委託案，是一系列為關節炎患者設計的拐杖。在與一名醫師、一名物理治療師、和一群病人的協同合作下，該團體分析了傳統「手杖」和拐杖的限制。他們發現，傳統拐杖增加了雙臂和雙手的負荷，因而造成使用者的手腕和肩膀的疼痛，因為拐杖的支撐表面對手掌而言太小了。EDG構想出一個全新的枴杖，其把手的人因設計配合了手掌的不規則形狀，因而提供更廣面積的支撐。把手以鉸接方式附加在枴杖上，可以調整到最適合個人的角度。杖身接在把手尾部之下，這樣就不會擋到手指。

社會風氣究竟如何形成的，不論主要是透過教育、政治體制、社會制度、媒體控制或是對自己身分的自我延續等，都是有爭議的。設計在各個社會的不同特質中運作的方式，在英國著名設計學者的一篇短文中有很好的描述。文中他介紹一九八〇年代初的一個瑞典設計展，暢談了有關瑞典為身障者的設計是多麼的奢侈，沒有身障的人反倒像是有障礙的，接著他寫道：

> 到頭來，英國設計師及學生現在全都致力向他們目前的或潛在的客戶，展現設計的商業價值，這個展覽把重點放在為身障者而設計，也許看來好像有點過時，像是倒退到一九六〇年代末與一九七〇年代初的理想主義時期。事實不然。瑞典的設計和瑞典的工程，都和英國的一樣具有前瞻性。[38]

知道在這個生活形態商品與行銷主導設計價值觀的式樣意識年代裡，對身障者設計的關心不會扯你後腿、也不會使你看來過時，是多麼令人安心呀！

人因設計團隊，組合餐具

EDG公司成立於1979年，從事從重工業到身障者產品等許多領域的設計。這個餐具是專為只有單手功能的人而設計的。

人因設計團隊，支撐拐杖

傳統拐杖會增加雙臂和雙手的負重，而引起關節炎患者的手腕和肩膀疼痛。因應於此，EDG為此枴杖開發了一個符合人因的把手，比其他拐杖提供更廣面積的支撐。

＊

第 三 世 界 的 問 題 和 優 先 事 項

　　一個可以理解的趨勢是，已開發世界期望第三世界在能源生產和環境污染等方面能避免錯誤。另一方面，第三世界國家討厭被告知什麼對它們是好的，還有必須為西方世界的錯誤和高水準生活付出（實質的）代價。冰箱內的氟氯碳化合物生產就是個好例子：如果像印度這樣的國家要變得更環保，但是需要較昂貴的替代品，他們就有權期待這樣的改變獲得資助，而資助的來源，應是那些因為過去犯了錯而大大造成臭氧層被破壞的國家。同樣地，西方世界的許多國家，都希望第三世界能避免走上行銷主導設計的浪費和社會分化路徑，而應支持對社會有用的產品。邏輯上應該要贊成責任設計：依定義而言，第三世界國家的特點幾乎就是貧乏而不是過剩，因此，對人們而言，單純擁有一件產品比起它是何種廠牌、什麼式樣重要得多了。然而，提起設計，少有第三世界國家能畫地自保，而不受西方價值觀的影響。產品賦予地位和權力的角色，每天在西方電視節目，特別是肥皂劇上播放，受到從印度到巴西的貧民區的熱心模仿。

　　在第三世界國家中，絕大多數人口的基本需要與相對少數人對消費主義的欲望之間的緊張局勢，印度國家設計學院的阿修克‧查特吉（Ashoke Chatterjee）對此有所描述：

> 針對精緻市場的專業設計所表現出來的光鮮形象，在如此難以抗拒的國際交流浪潮之下，是否淹沒了印度設計的原本挑戰？在這個項目上，就像在印度開放和民主生活的許多面向一樣，受到已開發世界的影響是立即可見的。一個仍在努力滿足數百萬人基本生活需要的國家，在走向更加自由的市場的新政策下，立即反應在猖獗的消費主義

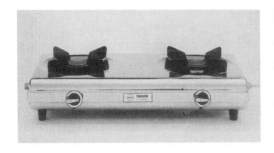

國立設計學院，印度，瓦斯爐

設計師：S. Balaram
專門為適應小家庭單位的製造能
力而設計的這個爐子，有改良的
熱效率（從58%上升到70%），並設計
有頂蓋可以收集溢出的食物，及
避免堵塞瓦斯噴嘴。它曾獲獎，
並被UNIDO [19]選為其他第三世界
國家之「技術知識」資源。

與它的設計要求中。在這片對比與矛盾的土地上，設計師要選擇哪一
種客戶？[*39]

　　阿修克‧查特吉論道，將設計帶進印度的原始動機（「為鄉村和城市
貧民區中活在生存邊緣的千百萬人提升生活品質」）幾乎原封不動，而設
計師卻迷戀於魅力和國際聲望，設計一些具誘惑力、卻有社會問題的產
品。[*40]像印度這種國家的設計師所面臨的困境，其鮮明的對比往往就像
是，到底設計師要不要將注意力轉向一系列新的辦公設備，或是要轉向東
北遠方的甘蔗和竹子這類未開發的資源。這種選擇不是那麼直截了當的，
尤其是在一個既關注太空科技、也關心改良古老牛車的經濟體裡。

　　即使第三世界國家的設計難題，是以支持對社會負責任的設計來解

19 UNIDO，聯合國工業發展組織，全名為United Nations Industrial Development
Organization，於1967年1月成立，1985年6月成為聯合國專門機構，是聯合國系
統的一個多邊援助機構，主要活動包括提供直接援助、組織研究會、促進發達國家
和發展中國家與金融和商界、學術團體和其他機構一起建立直接聯系以籌集資金。
資金來源為各國繳納會費（按聯合國份額）和自願捐款。總部設於奧地利維也納。

國立設計學院，印度，太陽爐

設計師：S. K. Khanna 和學生小組
這個節能爐具經過長時間的開發，
用以提供更好的持熱性、減輕重
量、提高攜帶性。雖然尚未量產，
仍展現了該學院對責任設計及綠色
設計的承諾。

國立設計學院，印度，電纜捲筒

設計師：S. K. Khanna, Ravi Mokashi Punekar
電纜捲筒總是以木材製成，而且由於其大小
和運送距離，很少被再利用，造成數千噸木
材的損失。國立設計學院團隊創造了一個解
決方案，捲筒可以拆解、運回給製造商，並
重新組裝供日後使用。原型試驗很成功，印
度政府也向其他電纜製造商推薦此設計，以
協助國家的木材保護政策。

決，設計師在構思產品和製造程序上，仍有艱難的任務，不僅在於社會的
需要性，還有文化的適宜性。因為產品或製造過程，若非來自該國或地區
的生活習慣和風俗，是不可能成功地融入社會文化當中的。為了協助某族
群的經濟發展而推出的產品，有時完全失敗了，因為它們沒有充分考慮傳
統和身分識別的文化因素。採用一個簡化的設計方法，將設計當作只是解
決問題的活動，事實上是天方夜譚。設計，不論是關注社會責任的產品，
或是消費主義奢侈品，都是一種文化活動，相關族群、社會或國家的意義
和身分，是至關重要的因素。

　　製造的技術過程，對該國或地區來說，也必須「合宜」。有關「合

宜的技術」（appropriate technology, AT）的著作已經很多，它與第三世界國家的責任設計的關係是不容忽視的。簡單來說，合宜技術的特點，就是它的資本成本低，盡可能使用當地材料、創造就業機會、採用當地技能和勞工、規模小到當地或區域足以負擔，還有盡量能被當地的團體所理解、控制和維護，不需高水平的西式教育。此外，它涉及分散式的可再生能源，如風力發電、太陽能、水力或人力，是使用者可理解的。它不太可能涉及專

國立設計學院，印度，電子投票機

設計師：V. M. Parmar, J.A. Panchal
其目的是設計一個讓不識字選民能加速投票並確保選舉程序的投票機。該產品有兩部分：一個由選民操作的投票裝置以及一個控制裝置，主管官員可藉此監測投票活動。其設計為鋁或塑膠，確保可大量生產和配置。此裝置為模組化設計，每單位最多可容納十六名候選人，最多可連接四個單位，因此在選舉程序中可一次提供共六十四個候選人次。

利、特許使用費、顧問費、或進口關稅，因為這些都傾向於維持開發中國家對富裕國家的依賴。最後，引伸自「AT」強調的「是人而不是技術」，它必須具有彈性，這樣才能適應多變化的情況。[*41]「AT」價值觀背後的大部分思想，源於一九七〇年代初期的另一本關鍵著作：E. F.舒馬赫[20]的《小即是美》（*Small is Beautiful*）。

20 E. F.舒馬赫，參見導論譯注5。

　　當「對社會負責的」設計師為開發中國家工作時，文化和技術考量變得特別重要。坐在倫敦、紐約、米蘭或其他地方辦公室裡的設計師，有很大的風險，因為他缺少有關第三世界國家文化的關鍵知識。即使設計師訪問該國一段時期，仍然有風險，因為他不能涉入夠久、夠深，以全面了解當地的習俗和需求。理想情況下，以巴巴納克的意見來說，設計師應該移至該國，以便：

> ……訓練設計師去培訓設計師。換言之，他將成為一個「種子專案」，幫助組成一群該國的本地設計人才。因此，最多一個世代，最少五年，他就可以創立一個可堅定致力於自己文化傳統、生活方式和需要的設計師群。[*42]

　　巴西帕拉伊巴（Paraiba）聯邦大學工業設計實驗室的社會設計部（Social Design Secter, SDS）目前正在進行的專案，展現了對社會有用設計、合宜技術和文化適用性的關鍵組合。SDS的目標，是設計低收入族群也負擔得起的高品質產品：專案包括腳踏洗衣設備、腳踏稻穀去殼機、公立學校家具和教學材料、給開發中國家的基本醫療設備，以及給大腦麻痺兒童的支撐。以人力洗衣機為例，它利用一個簡單的鋼筋混凝土基架和現成的自行車坐墊和踏板，目的是大幅減少微薄收入洗衣婦女的體能耗損——她們經常患有皮膚疾病（由於處理肥皂和洗滌劑之故）、背部不適，以及肌肉和血液循環疾病。坐姿的單車式運動，不僅可降低長達十二小時的站立和彎腰所導致的問題，也可大大提高血液循環，因而減少靜脈疾病的危險。在本文寫作的當時，他們希望巴西一些主要城市負責公共洗衣設施的機構，能盡快推行這類機器。中期目標，則是裝上簡單的電動馬達，這將必然能根本地改變婦女的工作條件。

　　這個腳踏洗衣機仍可構成一種「進步」，其前景是希望未來能提供洗

衣婦女使用電力馬達洗衣機；這個事實顯示了，一個無法估量的鴻溝存在於富有的、工業化的國家和第三世界之間。這類供需型的設計，顯示了設計對經濟、社會和文化結構，是多麼不可或缺。在此將巴西洗衣機列入我的論點，不是為了唱高調，而是為了強調我們自己社會裡，設計所扮演的消費主義角色：我們的設計，是如何地一再迎合對地位的渴望和自我滿足的追求，這些渴望和滿足，全是由社會建構出來的，並且隱約地受到縱容。或多或少，設計將總是與名望有關：你的洗衣機是電動的或是腳踏驅動的，對巴西的洗衣婦女來說，無疑是一個名望問題，就像消費主義社會裡的廠牌、特色、精緻度和式樣造型一樣。但是，至少我們應該確定，我們了解「遊戲規則」；那就是，我們必須了解，在我們所處的社會裡，設計是怎麼被使用的。

<p style="text-align:center">※</p>

合 倫 理 的 投 資

在歐洲和美國，「有倫理的」消費者和投資者的到來，揭露了對生產、製造和設計政治面的日益關注。在一九七〇年代和一九八〇年代，「有倫理的消費者」是指抵制南非生產的糧食，或是販售南非農產品的商店、公司和組織，例如在南非投資的銀行。在一九九〇年代，在政權受質疑的國家投資、在第三世界國家設有加工廠或製造廠，但以不公平的工資或缺乏安全的工作條件來剝削勞動力，或造成不可接受的重度環境損害的公司，愈來愈面臨著具倫理傾向消費者的有組織的抵制。

「合倫理的投資」可以直接追溯到一九六〇年代晚期和美國經濟優先委員會（American Council on Economic Priorities）的創始——這個機構的創始，源於美國民眾對支持或參與越南戰爭的公司的不滿。但是，直到一

九八〇年代後期,「合倫理的投資」和「合倫理的消費」兩者才聚集相當大的氣勢。「合倫理的投資」已被其批評者譏為「不能接受的制度下尚可接受的一面」,因為它企圖將社會責任與高度的個人利益相結合。例如,在英國的一個主要的「合倫理的投資」信託,在它的投資組合中,提供了潛在投資者「無損原則的投資機會」,因為「獲取利潤不需要社會做出犧牲」。它宣布它的投資目的是:

> ……盡可能投資在產品或服務能為社會做出積極和健康貢獻的公司。例如,我們盡可能尋求在勞資關係、污染控制和環境保護上,有良好紀錄的公司。同時,我們盡一切努力避免投資菸草業、酒類,以及實行獨裁或壓迫政權的國家,如南非或智利。我們不投資參與軍火交易、賭博或剝削動物的公司。

責任和利潤不但「不」相互排斥,反而是正向相連,此一信念的推進,是透過可疑的前提,即「有良心的公司的運作,通常是勤奮的經營、良心的管理,而且會顯現在它們的財務績效上」。對公司和投資人兩者而言,在倫理因素很可能損害高投資報酬之際,將出現進退兩難的困境。尤有進者,合倫理的投資很難嘉惠第三世界國家,因為在那裡利益暗淡、希望渺茫。但是,如果《財務時報》(*Financial Times*)可以相信,那麼「能在倫理完全孤立於社會的狀態下做出投資組合決策的日子寥寥可數」。[*43]合倫理投資的現象,最起碼是拒絕創業文化赤裸裸消費主義的症候,而傾向於一個理應更加關懷互愛的社會。

對第三世界的承諾較為全心全意的公司和組織,對「合倫理的」和「社會的」投資,會有所區分。英國貿易公司 Traidcraft 承諾,以較公平的方式與第三世界交往,在其招股說明書中定義「倫理的」投資是:

……以符合投資者自己的原則，而不是只以法律提供的最低標準，為投資者追求最大的財務回報。對照之下，「社會的」投資考量的，是總合的回報，不僅是給投資者的，還有給資金使用者，投資者因各種理由，只要能保住投資金額本身，可能願意為他們提供利益。[*44]

這份招股說明書如果不是唯一，也是不尋常的，Traidcraft 一開始即警告可能的投資者，「這個招股，不應看作是為了個人的收益或利潤而投資」，而 Traidcraft 將「投資一個尋求在貿易上將正義置於商業優勢之上的企業……」[*45]

Traidcraft 從第三世界購買對環境無害，而且製造時也不會對生產者產生有害影響的產品，到英國銷售。它支付公平的價格，也盡可能強化當地的產業和經濟。以財富再分配而嘉惠貧窮者為目標，並視第三世界的供應商為合作夥伴，而不是被剝削的族群，形成了該公司的理念基礎。至於「消費」，Traidcraft「鼓勵負責任的購物，提供消費者所需的資訊和購買產品的機會，不只因為它們是有用的、設計很吸引人、物超所值，更由於它們為那些生產這些產品的人也帶來利益」。[*46] Traidcraft 的產品包括：手工藝品、珠寶、服裝和配飾、茶、咖啡和食品，而大多數的交易發生在聖誕節期間，此一事實則強調了它們的大多數產品都是屬於非必要性質的。Traidcraft 能夠支持的這類第三世界企業，就其性質而言，都是屬於小規模、低技術和「家庭」工業，不太可能生產那種（以巴巴納克式的觀點）對社會負責的貨品，出口到已發展國家去。所以，儘管合倫理的消費者可以從 Traidcraft 買一些日常用品，如茶、咖啡和再生紙等，但不能依靠這類型的公司提供更大且更為技術性的產品，如錄音機和洗衣機，這些在我們社會認為是一般性的產品。

※

合 倫 理 的 消 費

一段時間以來，有著各種「綠色」指南，提供建議告知消費者，有關食品材料的健康、清潔劑與像冰箱等設備對環境的影響，以及用在某些木製產品上的材料是否具有永續性等，最近，更出現了一些消費者指南，這些指南相當於像《Which?》這類主流消費者協會雜誌的「倫理」版或替代版。主流雜誌被批評為只考量產品的功能效率，沒有考慮產品被製造的環境、社會和政治條件。對倫理消費者而言，產品的功能效率還談不上是最重要的標準。一本英國雙月刊雜誌《倫理消費者》[21]，自 1989 年開始出版，由非營利性質的合作社團營運，在雜誌中品牌及與其有關連的製造商都被討論到。它依據一系列的議題，以表列方式做分析，包括該公司是否與南非有任何牽連、該公司是否在一個壓迫政權的國家中營運、該公司的勞資關係、工資和勞動條件、公司的環境責任、直接或間接參與核能或侵犯土地權、在軍備或動物試驗的角色，以及是否曾經從事可能導致疾病的不負責任的行銷推廣。

《倫理消費者》的編輯和類似出版物，例如《新消費者》（*New Consumer*），認為透過消費方式的改變，世界能夠變得更為美好。《新消費者》的編輯相信，倫理消費可以使「企業的行為轉為創造一個更為永續的未來。在經濟和社會條件上更加永續，環境上也是如此」。[*47] 如果資本主義企業背後的主要動機是利潤，那麼不購買公司的商品，便有助於破解

21 《倫理消費者》（*The Ethical Consumer*）是一本英國的雜誌，該刊自稱是：「檢視品牌名稱背後公司的社會與環境紀錄的另一種消費者組織」。它自稱其存在的理由是要經由告知消費者買哪些品牌與產品是合乎倫理的，來促進普世人權、環境永續及動物福祉。

它的獲利能力，消費者可藉此使公司改變它的產品，甚至它對政治、社會和環境問題的政策。以某種意義來說，這是將要求「全世界工人團結」，更新到「全世界消費者團結」——還可以補充說，「除了你的連鎖店之外，你不會有什麼其他損失」。換言之，團結和有組織的消費者力量，可以使製造商就範。

為避免有人以為倫理消費僅有極少數人在實行，針對英國購物者倫理立場的市場研究報告顯示，有大約50%的受訪者曾從事某些抵制或其他活動。對大多數受訪者而言，環境問題（超過60%）——主要是臭氧層的損耗——虐待動物的測試（超過50%）和該產品的原產國有難以接受的政府，是首要的抵制原因，但由於日本和德國在第二次世界大戰的角色，有些消費者仍然避免來自這些國家的產品。

資訊是行動的前提，雜誌如《倫理消費者》提供基本事實，消費者可以據此自行決定是否向某一特定公司購買。對於更詳盡的細節，《新消費者》在1990年出版了《改變中的企業價值觀》（*Changing Corporate Values*），這是一本有關「英國主要公司的社會與環境政策及其實踐的指南」。它包括來自十一個國家的一百二十八家公司，包辦了英國40%的日常開支。這些公司擁有1兆英磅的全球營業額。二千個有品牌的產品，從肥皂和麵包到CD與汽車，都經過詳細的檢查後，登錄在這本大部頭的六百五十頁的書裡。很少有消費者願意或能夠支付48英鎊購買這本書，但是，類似《綠色消費者》的口袋大小版本的指南，也跟著出版了。[*48]

有些公司在「倫理的」報告中表現良好；其他一貫表現差勁的公司則遭到消費者的抵制。例如，一九八〇年代初期，美國消費者成功地抵制了康寶濃湯，勸服該公司為其分包商農場給移民工的極糟工作環境，負起更大的責任。可口可樂在1980年和1984年，是被持續抵制的對象，因為證據顯示，它的瓜地馬拉瓶裝工廠在試圖組織工會時，遭遇了恐嚇甚至殺害

的威脅。最「全球性」的抵制則是雀巢，因為據稱它在第三世界不負責任地行銷嬰兒食品配方。《倫理消費者》在每一期的封底，刊載「抵制新訊」，提供世界各地最新的抵制資訊。

針對公司，而不是針對個別產品的抵制，是區別「倫理」和「綠色」消費的關鍵。抵制對臭氧層有害的噴霧劑或產品使用熱帶硬木或不可循環再利用的材料的運動，可以非常有效地改變設計或特定產品的組成部分，但它可能不會影響到公司的其他產品。檢視產品而不是公司，最明顯的缺點是，一些環保產品可能是環境保護紀錄差的公司所製成。綠色消費者的做法，所考量的範圍常常不夠廣泛。一家公司可能使用對環境造成損害的材料和製造過程，來生產其他產品，它可能剝削它的勞工，或也可能是將其利潤投資在有軍備或不民主的政權。《倫理消費者》的編輯令人信服地評論道：

> 個體只有在他們知道是誰、在什麼時候和為什麼在做什麼之際，才能開始去掌控事情。現有的品牌名稱和品牌形象，掩蓋了真正的生產者，它無法協助消費者取得這類知識。綠色消費主義，由於未能揭開品牌產品的這層面紗，一定程度上使消費者持續保持無知狀態。對抗這種無知，對真正消費者力量的演進，可能是至關重要的。[49]

這是一個有效的評論。然而，編輯意識到「綠色消費主義者的品牌名稱做法，簡單明瞭，可能也因而大大促成了它的大眾訴求」，因此，這可視為大眾意識到消費具有政治性的一個重要發展階段。

綠色超市指南和像《倫理消費者》等雜誌，威脅要將過去被認為是一個相對簡單的購買關係，轉變為一系列複雜的倫理歧視、憂慮纏身的交易——所有這些都需要實際的檔案資料、最新的世界事件知識、政治對抗、社會不公和環境影響。但是至少，「倫理消費」有助於讓人們認識到，消

嬰兒奶粉行動，反雀巢運動

嬰兒奶粉行動（Baby Milk Action）是一個非營利性組織，推行活動以「保護母親和嬰兒不受各國進行的奶瓶哺乳商業推廣的傷害，並保護婦女有『知』的選擇權」。該運動由英國的嬰兒奶粉行動主導對抗雀巢公司（Nestlé），重點是抵制雀巢的最受注目和最暢銷的品牌——雀巢咖啡。

泰德・戴夫，零購買日，1992年9月24日

「零購買日」不是向消費主義妥協，而是反對它。這是溫哥華藝術家泰德・戴夫（Ted Dave）的想法，這一天是要提供一個論壇給北美洲的人，因為他們「不滿廣告業對大眾採取的慈惠態度」。他稱這個日子是一個讓「我們這些感覺生活和夢想好像被強迫推銷的抗議姿態」。

媒體基金會，「班尼頓的真實色彩」，1992

媒體基金會（The Media Foundation）宣布，有個「正在北美洲進行的運動──從根本上重新思考我們的媒體文化。這是一個重新贏回我們精神環境的戰爭，從每年有1,300億美元預算的廣告業，奪回電波控制權，創造一個有文化素養的媒體跟真正的自由」。該基金會出版唯妙唯肖模仿主要的廣告活動，「以其人之道傳遞訊息」，而暗中破壞該企業。

THE ANTI CONSUMERISM CAMPAIGN.

INGREDIENTS:

...rtch, emulsifier, E421, E362, su...
...ore sugar, glucose concentrate, po...
unsaturated fat, riboflavin, E121, stabi-
liser, E221, E666, flavour enhancer

PRODUCE
OF MANY
COUNTRIES

666349 826661

*Many of which are
starving.*

反消費主義運動

雖然與媒體基金會有相似的目標和價值觀，英國反消
費主義運動則採用類似游擊式的手段印製影印單、在
產品上加貼紙，以及損毀海報和廣告來對抗消費主義
價值觀。

費是一種政治行為——它甚至可能是讓大多數人最能感受到，自己是政治過程中的積極參與者。這是《倫理消費者》的編輯所提出的意見：

> 政策上知情的消費者「投票制」最吸引人的特質中之一，是它將決策權轉移給個人。它有所有民主體制常見的缺陷——對少數族群的利益照顧不足。然而，不像一般的選舉，個人只能每五年表達他們的意見一次，激進消費者擁有一天投票五次的機會。[*50]

倫理消費可能是最近幾年大有可為的參與式民主表現，但它也可能是，如同《倫理消費者》編輯所承認的，對西方政治失敗的一種反動，因為「消費者抵制或激進的消費者行為，往往出現在正常政治過程將要失敗之際」。[*51]不論如何，對大部分人來說，這些活躍分子了解到，倫理消費需要加進傳統的政治過程中，而不是去取代它。

然而，倫理消費無疑可以視為具有政治性。在波斯灣戰爭期間，《倫理消費者》的評論非常詳盡地探討了消費者的選擇與戰爭的直接關係。反戰遊說贊成國際制裁，包含倫理消費者認為「有極大的潛力運用〔國際的〕市場，作為驅策改變的力量」。[*52]這裡，一般認為是消費者抵制——即國際制裁——的機會，其規模是可能改變世界歷史的。回想起來，這是過於樂觀的，但它提供了一個關注的焦點，讓倫理消費組織得以闡明它們的政治立場。《倫理消費者》編輯的結論是：「倫理消費，本質上是一個和平的理念。它的論點是，市場是一個巨大未開發的資源，人們可以用非暴力方式，來表達自己的倫理和政治信仰。」[*53]此外，公司投資在不穩定的政權，如伊拉克，將遭抵制。編輯們還認為，同盟國的戰力，也可能是倫理消費者攻擊的對象。生產軍備的公司——如通用電氣——它的非軍用產品將會被抵制。

消費，或者說，「沒有」消費某種特定產品，實際上比起不投票給特

定政黨，是一個更模棱兩可的聲明：身為一個消費者，你不購買某一特定產品的理由，可能是因為該產品不合你的口味和喜好，也或者是因為，即使你喜歡該產品，但你不贊成該公司的一些倫理基礎。如果要該公司改變它的倫理規範，而不是產品，它就需要一個明確關於不購買原因的信號，這需要積極的文字書寫，甚至揮舞著品牌消費的旗幟。一個倫理消費者提出以下包含有相關條文，可勾選的標準文件，用來寄送給商店經理：

這是為了讓您知道，在您的商店購物時，我特意下決定不買：

1 ……………………………………………………………………………

2 ……………………………………………………………………………

3 ……………………………………………………………… 因為

___這可能危害我的健康。

___因為它在製造、使用或處置時會造成環境破壞。

___它因過度包裝而導致不必要的浪費。

___它使用的材料來自受到威脅迫害的物種或環境。

___它涉及動物虐待。

___它對正為正義而抗爭者有不利的影響。

___我支持對此製造商的國際抵制。

我對　貴商店沒有意見，我可能會繼續光顧，但我希望您將我的看法轉達給這些有問題產品的供應商。我相信，類似像這種我已開始進行，並邀請您參加的小行動，從長遠來看，確實有助於讓大家擁有一個更美好的世界。[*54]

❋

設 計 專 業 與 社 會 責 任

設計應該是一個站在最前線、「為大家創造一個更美好的世界」的專業。設計師主張要有「專業人士」的地位，但是不像醫師的倫理準則是清楚明確的、是向外觀看的，設計師往往選擇商業上的報酬，在他們的「專業」刊物中追求類似藝人的明星稱號，使他們更像是演員和推銷員，而不是醫生或教師。英國工業藝術家和設計師協會（Society of Industrial Artists and Designers）在1987年[22]改名為特許設計師協會，就如一篇新聞稿所稱的，這樣可以「反映它較強的社會地位及更積極的和現代的身分」。它進一步指出，協會「主要關心的是，如何提升設計專業內部的適任能力、專業行為和正直操守的標準，〔並〕在政府和官方機構中，建立此一專業的利益」。[*55]然而，該協會正式的「專業行為守則」（Code of Professional Conduct）[23]中，有關處理設計師專業責任的一般條文，卻極為簡要、也有偏頗。「設計師」，它明確說明，「主要是為他們的客戶或僱主謀求利益而工作。就像其他從事專業活動的人，設計師不僅對他的客戶或僱主，還有同業和整個社會負有責任」。[*56]守則接著以十項條文（正好是完整守則條文的半數），詳述設計師的「主要責任」，讓讀者毫不懷疑條文中的「客戶」和「僱主」在這裡是同義詞。「客戶」這個詞，換句話說，不是

22 根據特許設計師協會的官方網站，其改名年度為1986年。
23 特許設計師協會在官網上公布的守則正式名稱為「Code of Conduct」，全文共分為五章二十二條，分別是：一、導論（Introduction），內含二條；二、遵守（Compliance），五條；三、專業職責（Professional Responsibilities），一條；四、會員委任（Commissioning of Members），五條；五、推廣與公開（Promotion and Publicity），五條。

指使用者、收受人或產品或服務的購買者，而是設計師的僱主。最後的五條——這裡未提及的剩餘四條，僅僅是介紹性的——在涉及公平競爭、剽竊和批評意見等事項中，「設計師對同業設計師的責任」。一般條文中，有關設計師責任，除了表面上添加提及的「整個社會」，沒有提及有關職業倫理和更廣泛的責任。

某位評論家認為，設計師任何可能想被認可為一種專業成員的渴望，是有損他的個人利益的，因為「他將很可能無法實現這個願望，除非他也把那些束縛其他這類專業人員的限制，套到自己身上」。設計師為民營部門工作：

> ……立場是要比幾乎所有醫師（例如說）獲取更大的財務回饋，「因為」他們工作的世界是以利潤為主要動機，並依據一套旨在鼓勵創造財富的具高度彈性（如果嚴謹守法）的不成文規則。設計師的行為準則似是而非地試圖證明其才華的專業地位，同時盡量不限制其做生意的機會。
>
> 為設計師訂定一個誓約，是和當前設計實務難免涉及的商業活動不相容的……[*57]

美國等同特計設計師協會的行為守則，是由美國工業設計師協會（IDSA）[24]所發布的，它包括一系列的倫理實踐條款。前九條主要針對設計

24 美國工業設計師協會（Industrial Designers Society of America，簡稱IDSA），是世界上歷史最久、規模最大的由會員自主推動的設計社群，包含產品設計、工業設計、互動設計、人因工程、設計研究、設計管理、通用設計，以及相關的設計領域。IDSA主辦有名的年度IDEA（International Design Excellence Award）競賽，每年也召開國際性設計會議和五場區域性會議，並出版《Innovation》設計季刊和《designBytes》電子簡訊週刊，提供國際上有關設計的最新訊息。IDSA設有設計基

師對大眾的責任，提到「我們只參加我們判定合於倫理的專案」。IDSA 也成立了一個倫理諮詢委員會，以處理更廣泛有關設計師責任的議題。國際平面設計協會（International Council of Graphic Design Association, ICOGRADA）／國際工業設計師團體協會（International Council of Societies of Industrial Design, ICSID）／國際室內建築師與室內設計師聯盟（International Federation of Interior Architects and Interior Designers, IFI）的專業行為守則，還將設計師「對社群的責任」置於對客戶的責任之前。

在英國，許多設計師認為專業守則是沒有必要的。事實上，大部分設計師似乎都認為不需要專業性社團，因為他們大多不是成員。隨著一九八〇年代的設計榮景，政府放鬆了管制規定，以及創業文化的成長，或許就因為如此，大部分設計師將設計視為一種工作，而不是一種專業。這不見得令人感到遺憾，如果它讓社會更清楚了解可以期待設計做什麼。但是現在，愈來愈多的設計師開始體會到，市場主導設計的價值觀不利於當代和未來社會的健康，至關重要的是，那些具有充分專業前景的設計師，要正視這個倫理議題和設計師在社會的角色。否則——扭曲一下它最常見的定義——設計將一直是一個製造問題的活動。

（續）————

　　金會，它每年提供大學獎學金以推展工業設計教育。本書中所提到的美國設計師亨利・德瑞弗斯（參見第一章譯注13）是該組織的第一屆會長。

第三章

參　考　文　獻

*

01 —— Michael Middleton, 'The Wider Issues at Stake', *The Designer* (February 1970), p. 1.

02 —— The French Group, 'The Environmental Witch Hunt' (1970) in Reyner Banham, ed., *The Aspen Papers* (London, 1974), p. 210.

03 —— 同前注，p. 209.

04 —— See James Meller, ed., *The Buckminster Fuller Reader* (London, 1972), p. 36.

05 —— 同前注，p. 376.

06 —— See Martin Pawley, *Garbage Housing* (London, 1975), pp. 17-34.

07 —— Victor Papanek, *Design for the Real World* (London, 1974), p. 9.

08 —— 同前注，p. 292.

09 —— 同前注，p. 10.

10 —— Victor Papanek, *Design for the Real World* (London, 1984; rev. ed.), p. 352.

11 —— 同前注，p. 247.

12 —— 同前注，p. 234.

13 —— 同前注，p. 241.

14 —— 同前注，p. 242.

15 —— 同前注，p. 243.

16 —— 同前注，p. 244.

17 —— 同前注，p. 245·

18 —— 同前注，p. 246.

19 —— 同前注，p. 247.

20 —— 同前注，p. xi.

21 —— 同前注，p. 68.

22 —— 同前注，p. 69.

23 —— 同前注，p. 188.

24 —— 同前注，p. 252.

25 —— 同前注，p. 62.

26 —— 同前注，p. 62.

27 —— 同前注，p. ix.

28 —— Stephen Bayley, ed., *The Conran Directory of Design* (London, 1985), p. 202.

29 —— Mike Cooley, 'After the Lucas Plan', in Collective Design/Projects, eds, *Very Nice Work If You Can Get It: the Socially Useful Production Debate* (Spokesman, Nottingham, 1985), pp. 19-20.

30 —— George McRobie, *Small is Possible* (London, 1985),PP．92-3.

31 —— 同前注，pp. 97-8.

32 —— See H. Wainwright and D. Elliott, *The Lucas Plan: A New Trade Unionism in the Making?* (London, 1982).

33 —— Ruth Schwam Cowan, 'How the Refrigerator Got Its Hum' in Donald MacKenzie and Judy Wajcman, eds, *The Social Shaping of Technology* (Milton Keynes, 1985), pp. 215-16.

34 —— 同前注，p. 215.

35 —— Papanek (1984 edition), op. cit., p. 252.

36 —— Phillip Cooke, 'Worker Co-operatives in Wales: A Framework for Socially Useful Production?', in Collective Design/Projects, op. cit., p. 89.

37 —— Collective Design/Projects, op. cit., p. 201.

38 —— James Woudhuysen, 'A British View of Swedish Design', *Svensk Form*, exhibition catalogue: Victoria and Albert Museum, London (London, 1981), p. 3.

39 —— Ashoke Chatterjee, 'Design in India: A Challenge of Identity', paper, November 1988, p. 13.

40 —— 同前注，p. 3.

41 —— See Marilyn Carr, *The AT Reader: Theory and Practice in Appropriate Technology* (Intermediate Technology Publications Ltd., London, 1985), pp. 8-9.

42 —— Papanek (1984 edition), p. 85.

43 —— Quoted in *The Merlin Research Bulletin*, no. 4 (May 1990), p. 1.

44 —— Traidcraft PLC, company prospectus, 1990, p. 6.

45 —— 同前注，p. 1.

46 —— 同前注，p. 3.

47 —— Editorial, *The Ethical Consumer*, no. 6 (February/March 1990), p. 2.

48 —— 對《新消費者》所採用方法的嚴厲批評，請參見：*The Ethical Consumer*, no. 17 (December 1991/ January 1992), pp. 1-2, 23-4.

49 —— 'Green Consumerism', *The Ethical Consumer*, no. 4 (September/October 1989), p. 13.

50 —— 'Ethics and the Consumer', *The Ethical Consumer*, no. 1 (March 1989), p. 7.

51 —— Editorial, *The Ethical Consumer*, no. 3 July/August 1989), p. 1.

52 —— Editorial, *The Ethical Consumer*, no. 12 (February/March 1991), p. 1.

53 —— 同前注，p. 1.

54 —— Letter in *The Ethical Consumer*, no. 9 (August/September 1990), p. 26.

55 —— Chartered Society of Designers, press release, dated May 1989.

56 —— Chartered Society of Designers, code of practice, 1989, paragraph 5.

57 —— Jan Burney, 'Screwing the Designer', *Interior Quarterly*, no. 9 (1989), p. 16.

第四章

女 權 主 義 觀 點

※

父 權 制 度 的 批 判

在一九六〇年代末，隨著政治及社會受到根本的質疑，當代女權主義也開始聚集氣勢，消費主義的設計似乎也免不了要面對女權主義的批判。假如設計是社會的一種表達，且社會是父權制的，那麼設計將反映出男性的主導與控制。[*01]隨著一九六〇年代末及一九七〇年代初所出版的較為一般性的批判——例如凱特・米利特的《性的政治學》[1]、伊娃・菲吉斯的《父權態度》[2]，以及潔玫・葛麗爾的《女太監》[3]——它們專注於社會中有關女權在社會及政治上的建構，這一支派的女權批評聚焦在消費主義的設計賴於運作的脈絡及意識形態。例如，茱迪絲・威廉森在《廣告解碼》[4]一書中探討的是，性別刻板印象在廣告中如此被公然利用，因此很容易成為犧牲

1 《性的政治學》（*Sexual Politics*, 1969），作者為凱特・米利特（Kate Millett）。本書為經典女性主義書籍，據稱是「第一本學術性女性主義的文學評論」，以及「這十年來激起全國男性憤怒的第一本女性主義書籍之一」。

2 《父權態度》（*Patriarchal Attitudes*, 1970），作者為伊娃・菲吉斯（Eva Figes）。

3 《女太監》（*The Female Eunuch*, 1970），作者為潔玫・葛麗爾（Germaine Greer），是女權運動的重要典籍。該書已有十一種語言的翻譯。

4 《廣告解碼》（*Decoding Advertisements*, 1978），作者為茱迪絲・威廉森（Judith Williamson）。

品；另一較為複雜的主題則是家中的種種「女性工作」。像安・奧克利的《家庭主婦》，以及艾倫・馬羅斯有關《家事政治學》。等書，都暴露了父權制度下對於家事及女性角色的假設。

在一九八〇年代初，這一支派女權主義的兩本關鍵著作（一本出自美國，另一本出自英國）分別是茹絲・史瓦茲・柯望的《母親的更多工作：家用科技的諷刺從開放壁爐到艾克微波爐》，以及卡洛琳・戴維森的《女性工作做不完：1650至1950年英國群島家事史》。這兩本書把焦點放在家事與家用科技品（如洗衣機、熨斗及微波爐）之間的關係。同樣地，來自美國有多洛雷斯・海登寫的《偉大的家庭革命：美國家庭、鄰里及城市女權主義設計的歷史》，一書，而在英國，則有里歐諾爾・大衛杜夫和凱瑟琳・霍爾在談〈公眾與私人生活的建築〉，的文章中，告知了女權主義的辯論，馬里昂・羅勃茲的《生活在男造世界中》，則對此一早期的女權工

5 《家庭主婦》（*Housewife*, 1974），作者為安・奧克利（Ann Oakley）。

6 《家事政治學》（*The Politics of Housework*, 1980），作者為艾倫・馬羅斯（Ellen Malos）。

7 《母親的更多工作：家用科技的諷刺從開放壁爐到艾克微波爐》（*More Work for Mother: The Ironies of Household Technology from the Open Hearth to Ike Microwave*, 1983），作者為茹絲・史瓦茲・柯望（參見第三章譯注17）。

8 《女性工作做不完：1650至1950年英國群島家事史》（*A Woman's Work is Never Done: A History of Housework in the British Isles 1650-1950*, 1982），作者為卡洛琳・戴維森（Caroline Davidson）。

9 《偉大的家庭革命：美國家庭、鄰里及城市女權主義設計的歷史》（*The Grand Domestic Revolution: A History of Feminist Designs for American Houses, Neighbourhoods and Cities*, 1981），作者為多洛雷斯・海登（Dolores Hayden）

10 〈公眾與私人生活的建築〉（The Architecture of Public and Private Life, 1982），作者為里歐諾爾・大衛杜夫和凱瑟琳・霍爾（Leonore Davidoff & Catherine Hall）

11 《生活在男造世界中》（*Living in a Man-Made World*, 1991），作者為馬里昂・羅勃茲（Marion Roberts），標題的Man-Made字樣雖也可譯為「人造」，但在這裡顯然是指「男人創造」之意。

作增加了非常有價值的英國觀點。

　　女權主義的設計史與這些研究極為相似，嘗試去糾正歷史上源自父權觀點所導致的某些偏見。最早的書籍之一，伊莎貝爾・安斯庫姆所寫的《女性的觸感：從1860至今設計中的女性》[12]，因未質疑設計實務及設計史中的男性價值及假設，而受到大部分女權主義設計史學者的嚴厲譴責。類似的反應也發生在利茲・麥奎斯頓的著作《設計中的女性──當代觀點》[13]，該書只介紹了一些女性設計師，並未質疑涉及設計及設計專業的女人性別（femaleness）的基礎。各類研討會及討論社群，在設計中的女性這個主題上，引發了最近朱迪・阿特菲爾德和帕特・柯克姆（Judy Attfield & Pat Kirkham）編輯的一本書《從室內的觀點：女權主義、女人及設計》（*A View from the Interior: Feminism, Women and Design*, 1989），發表了一系列文章，點出了與女權主義的設計與歷史相契合的議題。

　　在一九八〇年代，同時看到了專家的女權主義建築與設計社群的發展。在1978年創始於倫敦的女權主義設計團體（The Feminist Design Collective）的成立目的，是透過討論及實踐以了解及發展建築的女權主義。這個團體在1980年轉型為Matrix團體，繼續以為女性社群團體提供諮詢、資訊與設計等為目的。1984年他們出版了《創造空間：女性及男造環境》（*Making Space: Women and the Man-Made Environment*）。Matrix能夠提供免費的諮詢，是因獲得大倫敦市議會的經費贊助，其女性委員會也處理直接影響女性在建造環境中的各類議題。有個關於女性及建造環

12 《女性的觸感：從1860年至今設計中的女性》（*A Woman's Touch: Woman in Design from 1860 to the Present Day*, 1984），作者為伊莎貝爾・安斯庫姆（Isabelle Anscombe）。

13 《設計中的女性──當代觀點》（*Women in Design- A Contemporary View*, 1988），作者為利茲・麥奎斯頓（Liz McQuiston）。

境的資訊及資源中心，稱為女性設計服務中心[14]，並出版一本《WEB》雜誌，次標題為「女性及建造環境」，它處理如住宅、休閒、兒童遊戲空間及托兒設施等議題。女性環境網絡（The Women's Environmental Network, WEN）是一個成立於1988年的抒解壓力及女性運動團體，「提供特別攸關一般女性的環境問題的清晰資訊——如消費者商品、懷孕及輻射、日常吃和買的物品、運輸系統及發展計畫」。

　　儘管批判設計的女權主義具有極大的重要性，以及過去十年來論及女權主義多面向的書籍眾多，令人失望的是，特別有關女權主義設計的出版卻少之又少。某些有助了解女權主義與設計的重要貢獻，包括菲爾·古多爾（Phil Goodall）的〈設計與性別〉（Design and Gender, 1983）的文章，卻被收藏在如《Block》這樣未公開的、流通有限的期刊內。《女權主義藝術新聞》（Feminist Arts News, FAN）在1985年有一期專門探討設計，但流通也同樣十分有限。有人可能會爭辯說，素材稀少是件好事，因為女權主義不應像「設計」一樣，被包裝成分散的活動領域：企圖這樣做就會落入經由特殊化而區分的男性學術實踐做法。因為女權的主要議題包羅萬象、是全面性的，設計不應被孤立討論。

　　對立的論點更具有說服力：應直接討論設計，因為根據《FAN》設計專刊的編輯：

　　……設計在我們生活中是如此普遍。我們坐它、住它、吃它、用它工作、讀它、透過它看、穿它。身為專業領域的一支，設計作用於環

14 女性設計服務中心（Women's Design Service, WDS）成立於1987年，由女性建築師、設計師及規畫師所組成。這些女性決意幫助女性團體得到發現、適應並改善建築物所需的技能。近來，WDS則較投入為了影響政策決策者與設計師，而著重於女性團體行動研究的再生計畫中。

境、物體及影像。設計也是我們大部分人每天從事的活動。設計有經濟的角色及社會作用。因為引導商品形成的過程，對物質文化是很關鍵的，所以設計是需要被了解的知識領域。特別是被女性所了解，因為我們生活的物質世界，大多不是我們所製作的（儘管是經過同意的），我們的角色主要是去回應或去消費，而不是去發起及生產。[*02]

而且，設計會告訴我們生活在其中的社會，是怎樣的一個社會。應該要研究設計，套句設計史學者謝里爾・巴克利[15]的話，因為它「是表述的過程。它表述政治的、經濟的、文化的力量與價值……身為文化產品，設計被賦予符碼化的意義，生產者、廣告商及消費者，則根據他們自己的文化符碼來解碼」。[*03]以巴克利的觀點，並不是沒有人從事女權主義及設計的工作，而只是那「似乎很少發表」。[*04]

去書店隨便翻一下就會發現，有關設計的書籍幾乎無不論及「明星」設計師（通常是男性）、歷史性的設計運動（依其傳統父權手法顯有男性偏見）或是由男性主導的專業組織與活動。甚至在設計傳統上與女性有關的流行設計，似乎中必定比工業產品設計有更多女性設計師活躍在實務界，事實卻不然。直到談流行的女權主義書籍的出版，例如伊莉莎白・威爾森的《夢幻的裝扮：流行與現代性》[16]，流行書籍才支持並推廣「陰柔性」（feminity，帶有裝飾性與瑣碎的意涵）——對照於「女人性別」（femaleness）——作為女性服裝的特質。

15 謝里爾・巴克利（Cheryl Buckley），英國諾桑比亞大學（Northumbria University）研究及顧問中心副院長及設計史教授。

16 《夢幻的裝扮：流行與現代性》（*Adorned in Dreams: Fashion and Modernity*），作者為伊莉莎白・威爾森（Elizabeth Wilson）。本書於1985年出版，探究社會與時尚的文化歷史，以及它們與現代性的複雜關係。女權主義者安潔拉・卡特（Angela Carter）描述它是「我所讀過有關這個主題的最好的書」。

巴克利對設計史學者的忠告，對那些撰寫有關當代設計的人也同樣有效：「歷史學者該著手的主要議題之一……是父權制度及其價值系統。」[*05] 這包括一些用詞和過程被用來為特定的設計活動賦予次等的地位。諸如「陰柔」（feminine）、「纖細」（delicate）、「裝飾」（decorative）等用詞，在女性設計的脈絡中的意識形態特性及意涵，都需要了解及挑戰。其次，極為重要的是，設計史學者要認清依性別分工的父權偏見，也就是只依照生物學的基礎來認為女性具有某些特定的設計技能。第三，套用巴克利的話，設計史學者必須承認，女性及其設計實踐了一個「設計史中重要的建構角色，她們提供對比於男性正向的反向角色——她們佔據男性留下的空間」。最後，歷史學者應注意價值系統，它獨厚交換價值勝於使用價值，因為在非常單純的層次上，如同伊莉莎白・柏得 [17] 指出的：「女性創造的物品被消費及被使用，而不是被收藏以保住交換價值。花瓶會破、織品會損。」[*06] 如果我們從女權主義的觀點來檢視消費主義設計，它在功用表現上及特定的隱含價值及意義上的不當之處，就會變得更為顯著。

＊

性 別 的 刻 板 印 象

女權主義針對行銷主導的設計的兩個主要批判是，它以性別歧視手法把女性刻板化，也漠視了女性是最終使用者。這兩個批判是相互關聯的，因為兩者都導因於父權社會中女性的地位不如男性。

如上所提到的性別刻板印象，最容易在廣告中觀察到。女性通常被描

17 伊莉莎白・柏得（Elizabeth Bird），南佛羅里達大學協同中心主任、人類學系教授，專長為媒體與流行文化，特別關注於受眾回應及日常文化中媒體的角色，還有民俗、視覺人類學及文化研究。

述為母親、清潔婦、廚娘或漂亮的附屬品，亦即扮演服侍、卑微的角色。她們代表一般照顧者或盡忠職守的僕人，負責維持整潔，好讓其他人（男性與兒童）生活順利；是生計及基本需求的供應者；或是襯托男性地位、權力或魅力的性別對象。在廣告中，女性扮演得好像最新的洗衣粉、地板清潔劑或防臭劑，是她們之所以活在地球的最終解答。她們為產品提供「意義」，既要假設它有必要，又要顯示它很成功：「廣告為產品創造理想的用途，同時也創造了理想的使用者」。[*07]而且，假如魅力不是直接來自產品，就是藉由女人的性吸引力及可得性而隱約暗示：它將由買新車或鬚後水的男性擁有。產品的意義是由其社會的、文化的、政治的脈絡所決定。廣告商充分了解這一點：廣告是透過聯想或喚起，去創造或強化的一種企圖。這種方式令人因為產品的「附加價值」而更想擁有。

認為設計是一項純然解決問題的活動，總是個受限的觀點。購買產品不是（在消費主義社會中更不是）只為了履行主要功能或使用價值。購買產品，也是為了確認地位、賦予聲望，以及依一般常理，為了滿足渴望（即使只是暫時的）。或許有人會爭論說，許多產品——例如洗衣粉——本質上並未被刻板化。這是事實，但在消費主義社會中，不可能分離產品的功能與其意象，或分離產品的使用價值與交換價值。除非你以某種方式，設法讓自己做到從媒體及廣告抽離出來，否則當你購買產品時，你就消費著產品及其意義的整個組合。而且，這是廣告商與行銷者的希望，像生活形態產品的案例，例如可口可樂——「廣告商與行銷者」操縱意義，讓它在市場上有最大的效益。當然，這可能對讀者都是顯而易見的，但需要指出的是，產品的意義並非單就分析它的特殊造形及裝飾即可取得。大多數當代文化評論家，都否認我們有能力走進藝廊——更遑論消費市場——而不會對抽象造形抱持任何先入為主的偏見，而形式主義評論家卻假設我們有這種能力。我們分析任何一件消費主義產品，都受到形成我們認

知與了解的外在社會與文化因素的影響。

　　洗衣粉可能本質上沒有被刻板化——甚至它的包裝與圖文可能是無性別的——但是許多產品帶有刻板印象，就像印有口號的 T 恤那麼明顯。任何擁有各種產品線的商店或型錄，幾乎都會提供「陰柔」版的產品。馬克杯帶有纖細、複雜圖像的花朵，或令人感傷、逗人喜愛的動物，康寧鍋、平底鍋帶有做作圖案或景象的羅曼蒂克自然圖像，都是以傳統的「陰柔」女性為目標。與烹飪或廚房——「女性的地盤」——有關的產品，經常會以這麼露骨的方式處理。當遇到科技產品時，情況就更為複雜。假如產品是放在廚房，例如烤麵包機，可能會採用相同「陰柔的」圖文處理，特別是廚房配件已愈來愈在圖文上取得了協調。

　　個人的科技產品會利用造形及色彩，來表示陰柔特質或「差異性」。例如，相較於男用刮鬍刀，女用電動或靠電池運轉的除毛刀，是相當近期的產品開發。男用刮鬍刀幾乎都是「陽剛的」：削光的黑色或銀色，有時像跑車那樣以紅色線條來凸顯、龐大厚實，有時帶有「粗糙」的質感，以利握持。除了不同部位的體毛有不同粗細外，刮毛本質上是一項共通活動，電動刮毛刀可以是一項不分男女的產品——男用刮鬍刀除去臉部鬍渣所需的額外動力，並不會傷害女性肌膚，因身體位置導致在設計上的人因差異是微小的（某些女用除毛刀與男用刮鬍刀在人因上的考量是相同的）。然而大多數女用除毛刀透過色彩（代表純淨或衛生的白，或代表時尚的色彩）及造形（體積較小、較為曲線、比較「優雅」）明確表現其性別屬性。如此一來，男用電動或電池刮鬍刀，象徵科技及強而有力（因此是陽剛的），女用除毛刀則暗示著衛生、漂亮及時尚（因此是陰柔的）。不用說，這就是以男用刮鬍刀為基準，而女用除毛刀背離了基準，強化了女性是「不同的」。女用除毛刀的整體問題超越了只是產品的設計與樣式，而引發了女權主義的除毛議題。女性被灌輸除去外露的體毛，因為它直接揭

露了身體的成長進展,而且因為女性平滑光潔的肌膚與獨立前的女童產生聯想,構成了「陰柔的」完美典範。對許多女權主義者而言,這項花時間且無意義的反動活動,增添了女性的工作負擔。製造商則爭辯說,他們只是回應消費者的需求,但是這並未反映一項事實:這些「需求」是由社會所建構及發展的。女用除毛刀的興起,是一項行銷及經濟上的成功,顯示了消費主義設計的反女權趨勢:支持性別刻板印象及維持社會壓力。

有關女用除毛刀設計及樣式的評論顯示出,把陰柔刻板化為只是花朵意象及絨毛動物,這是不恰當的。行銷理論——如同我們在第一章看到的——現在已認識了消費者的社會心理類別,而不是根據工作類型及收入來做分類。「主流者」可能會讀浪漫小說,忠誠於「知名」品牌、企業及經銷商,並被吸引去遵從及肯定諸如花朵的意象。其他族群也各有其對等的「陰柔」品味。例如,「追求者」將追求時尚及社會聲望,以刮鬍刀的案例,會買像百靈牌之類的純粹造形及簡潔設計,比較不那麼凸顯陰柔特質,但終究也具有強烈的性別屬性。「改革者」組成的團體,最有可能拒絕行銷主導的設計及其刻板印象,但「改革者」仍是消費者,而且像「綠色消費者」一樣,很少抗拒消費主義系統本身。

服裝的性別刻板印象,是女權主義設計批判中有最充分研究及徹底紀錄的領域。服裝可能是針對性別建構及陰柔特質賦予造形的最明顯手段。女性服裝「漂亮」、「纖細」、「裝飾」、「性感」;它們是為了滿足(男性)觀看者,而不是為了(女性)穿著者而設計的。例如,蘿拉.艾希里[18]的服裝為陰柔特質背書,儘管是看法稍有不同的陰柔特質,橫跨一

18 蘿拉.艾希里(Laura Ashley, 1925-1985)是英國威爾斯設計師。她之成為家喻戶曉的人物,不但由於她的設計師身分,也是由於她是服裝與家飾的一系列豐富多彩織品的製造者。

九八〇年代，從鄉村素樸的意象，以「蕾絲及花朵最精巧的組合」，透過「浪漫〔以及〕輕描淡寫陰柔的圖案」，到由愛德華時代[19]所啟發的正式晚禮服，「彬彬有禮、高雅、感官、討人喜歡⋯⋯在最講究穿著的雞尾酒會、最精緻的餐廳，或是最親密的雙人晚餐裡，令人感到喜悅」。

服裝不只在視覺上象徵陰柔特質，也協助決定身體形式：許多服裝的設計不僅看起來陰柔，也強化女性的肢體動作和語言。精心製作的衣著可能限制了動作或帶來不舒適，或是假如女性不以小心翼翼或端莊的方式移動的話就會曝光。鞋子通常既不符合人因、也不舒適，完全違反自然的平衡。它們通常也不夠結實，假如不是只用來站立的話很容易會解體。一般而言，女性時尚限制、禁止了動作，而男性時尚，則促進了動作及活動。陰柔女性的舉手投足要很安寧、沉靜；陽剛的男性則是蹦跳、活躍。而且時尚經常意味著一系列展現荒誕不經的陰柔特質。某些女權主義作家提出，拒絕時尚而偏愛單純實用及功能性服裝（即使暗示特定活動及角色的功能，是由女性而非男性來決定），是對創意表現的一項嚴厲否定。事實上，男性已比較不會羞於承認，他們也參與流行，而且更重要地，有別於陰柔模式的「女性」時尚的興起──例如舒適但不優雅的鞋子，以及不會限制及妨礙的衣服──在在顯示了女性特質未必不見容於流行。

可預測的是，性別刻板印象已滲透到兒童服裝；確實，正是這個競爭舞台它最為顯著，儘管兒童身體不像成人那麼有差異。最近一個有趣的例子，是關於一家較為開明的、讓人聯想到「追求者」消費群的企業。它的型錄前面呈現了後男子氣概的「新男性」，充滿愛心、深情款款地呵護著他的嬰兒。儘管這封面的影像可能已經打破了與兒童服裝型錄有關的刻板

19 愛德華時代（Edwardian era）或是愛德華時期（Edwardian period）是指愛德華七世國王時期（1901至1910年）所涵蓋的大英聯合王國。

印象，內頁卻顯示，這種改變只是表面的。女孩多以裝飾或刻意化妝、被動及醜陋的形象呈現，相較之下，男孩則穿著平日服裝或活動裝備，跑著、跳著，扮演著探險家或技術員（其中一例），額頭上還沾有輪軸油污。

　　玩具是成人世界及其刻板印象的直接縮影。女孩的玩具經常倡導耐心（刺繡用具）、善於修飾（我的小馬[20]）、照顧（護士配備）；可以靜靜地玩這些玩具，不必太多肢體動作。男孩的玩具以戰爭及動作為主；鼓勵激烈的活動與噪音。與男孩玩具相關的活動，啟發了空間領域的拓展，而女孩的玩具則限定在封閉的空間內：戰鬥員[21]（及其同時的衍生品）坐著直升機及太空船起飛；芭比（和她朋友）保持家裡一塵不染，等待她男朋友肯恩回來。她的延伸空間不外乎燦爛的舞會，要不是在肯恩那邊，就是她夢中與肯恩會面的地點。

　　生產帶有刻板印象、行銷主導設計的企業，無疑會爭辯說，他們是提供大眾要求的；這項要求提供了消費者導向及行銷主導設計的意義及驗證。這可能都是真的，它的立論是：許多這樣的企業都有利可圖，正顯示它確是如此。如果大眾要求的是無刻板印象的設計，企業也將樂於提供。但是，由於父權制度的本質，社會幾乎不可能會要求無刻板印象的設計，因此，行銷主導的設計在維持社會及文化的保守現狀，扮演了重要的角色。

20 我的小馬（My Little Pony）是由玩具商孩之寶（Hasbro）公司所生產，以小女孩為行銷對象的一系列的多色彩玩具小馬。這些小馬有不同顏色的馬身和肢體，並在臀部的一側或兩側印有獨特的符碼。馬的命名都是依據臀部的符碼而來的。

21 戰鬥員（Action Man）是1966年在英國由Palitoy公司販售的戰鬥人物的男孩玩具。該玩具是美國玩具廠商孩之寶公司的「可動戰鬥員」：除暴游擊隊（G.I. Joe）的授權複製版。

※
女 性 為 使 用 者

　　女權主義針對行銷主導設計的第二項批判是，許多以女性為使用者的產品設計不良。有些個案的產品是如此設計不良，以致引起長期傷害。女權主義建築師及設計師羅西・馬丁（Rosy Martin）指出，護士「承受背部受傷之苦（這是離開這項專業的主因），然而有效抬起患者的機器在哪裡呢？」[*08]在一篇有關〈勞力過程的組織與控制〉的研討會論文，瑪格麗特・布魯斯（Margaret Bruce）抱怨得有道理：

> ⋯⋯熨斗笨重，持續使用會不舒服，組裝架子及修車的工具通常是笨重的，是為「雄壯」男性的考量而設計的，食物處理機不好用、清理不易、又塞滿工作臺面，冰箱門及封條在冰箱壽命結束前早已報廢。[*09]

　　布魯斯繼續指出，理由是，絕大部分的產品要不是由男性（生產者）為女性（消費者）而設計，就是由男性為男性而設計。當它是始終如一且習慣成性，對女性造成的影響在生理和心理上都是有害的：「如電鑽等電動工具，女性可能因為它笨重、使用不便而放棄使用」，古多爾寫道：

> 〔我們〕傾向認為，如果我們無法適當地使用工具，那是我們的錯，而不是因為其設計特點未配合我們身體的需求⋯⋯許多熟悉的機器完全不是根據科學調查來區別用途，而是源自工業背景或經驗法則，以陽剛經驗為主。男性總是滿足於讓我們持續認為那是我們的能力不足，而不是展現他們懂多少那些顯露他們能力的工具。[*10]

這類經驗確認了對機器、設備及科技的負面態度，許多女性在兒童及

學齡時期形成這個態度,而且受到消費主義及父權制社會中的廣告及設計所強化,辛西亞·庫柏恩(Cynthia Cockburn)在一篇有關技術加工及生產機器的文章中,質疑男性設計師的偏見是不是故意的、或是「有計畫的」:

> 這未必是個陰謀,它只是預先存在的權力型態的結果,它是個複雜觀點。女性身體的力量及尺寸不同;個人傾向也有差異,有些比其他人比較有信心、有能力。許多加工步驟可使用經過設計的機器來執行,它適合較弱小或較不強壯的操作者,或經由重新組織,以便在「平均」女性可及的範圍內達成。[*11]

庫柏恩針對機器及工業技術的一般觀點,可直接應用到布魯斯對家庭科技的抱怨。男性針對女性為使用者去設計,可能在兩方面是遲鈍的:第一,漠視女性的生理特徵;第二,假定如同男性一般,女性對先進科技也感到「自在」──有些人會,但多數女性透過負面的社會化過程,而發展為較缺乏信心。

根據庫柏恩塑的說法,這樣的結果是,「男性擅用肌肉、能力、工具及機器,是女性成為附屬的重要來源,事實上它正是女性被建構成婦人的部分過程」。[*12]幾乎總是由男性控制電視遙控器(以科技取得權力),並由他學習如何設定錄放影機(以科技來控制),這不是沒有意義的。男性熟悉科技,部分說明了男性相對專長於錄放影機,但女性可以擅長縫紉機(這東西男性通常感到莫測高深),此一事實顯示,機器專長並非絕對的,而是被性別化了(縫紉機=「瑣碎的」=女性/「婦女工作」)。此外,以錄放影機為例,男性可能有時間去學習如何操作,而女性則忙於煮飯、洗衣或哄孩子上床等。錄放影機的例子,也喚起了有關設計與女性的議題:錄放影機的出現,使得娛樂及休閒轉移到家庭,因而更把許多女性給「監禁在家」了。

＊

女 性 是 提 供 者

因此，產品的意涵及意義無法與它的社會脈絡脫鉤。這在「節省勞力」設備的設計上最明顯不過了。現在已是一個常被提起的論點是，自從市場上推出減少家庭主婦工作負擔的設備及產品之後，多數家庭主婦花在家人及家務的工作時數，不但沒有減少，實質上反而增加了。[*13]這在兩次世界大戰之間的太平時期並不令人驚訝，當時「無佣人的家庭」漸成為舒適的中產階級的基準，但在二次大戰後的消費主義時期，則是較難預測的現象，當時「節省勞力」是行銷家用設備千篇一律掛在嘴邊的話。事實上，家庭主婦每週的工作時數，從一九五〇年代的七十小時，二十年後增加到七十七小時。[*14]安‧奧克利[22]在她的研究中結論說：「隨著家電產品的隨手可得，或隨著女性外出機會的增加，家事所花的總時間顯得並沒有減少的趨勢。」[*15]也沒有任何跡象顯示，過去二十年來這個趨勢有所反轉。

會增加的原因，部分與期待有關：「婦女工作」的「品質」要求提高了。柯望描述從原本是雜務的家事轉變為：

> ……相當不一樣的事——一種感情上的「經歷」。洗燙衣物不只是洗燙衣物而已，而是一種愛的表達；真的很愛家人的家庭主婦，會避免家人因為髒兮兮的衣物，而受到他人閒言閒語的尷尬。餵飽家人，不僅僅是把家人餵飽而已，而是家庭主婦表達藝術愛好、促進家人忠誠

22 安‧奧克利（Ann Oakley, 1944- ），英國社會學家、女權主義者及作家。她是倫敦大學教授以及教育學院社會科學研究單位的創立者兼主任，在2005年從全職工作上部分退休，專注於寫作。

及感情的一種方式。幫嬰兒換尿布，不只是換尿布而已，而是母親建立嬰兒的安全感與愛的時刻。打掃浴室，不只是打掃而已，而是母性保護本能的一種演練，提供家庭主婦讓家人安全而免於疾病的一種方式。[16]

透過消費主義的行銷及廣告，家事為家庭主婦取得了社會心理層面的意義。

特別是，對餐飲的期待隨著社會移動性及消費主義價值而改變。從一九六〇年代起，到國外渡假變得較為普遍；以各國烹調或特殊飲食（例如素食者）為主的不同型態餐廳，增加了佳餚的豐富性；雜誌及彩色印刷的副刊，用令人垂涎但浪費時間的建議，疲勞轟炸它的讀者去擺脫「一肉二蔬」的單調。女性不僅必須知道烹調上新的辭彙及文法，也須了解用來研磨、切絲、打汁、碾碎的各種新設備。攪拌器成為廚房「必備」的器具，因為它快速地執行困難的功能，但也帶來繁瑣、不易的清洗需求。古多爾提出了生動的觀點：「用攪拌器來為兩百人做炒蛋，可以節省時間和力氣。但只為四口之家而做相同的操作，就得花很大比例的時間來準備機器的使用。」[17]

微波爐雖然被認為可增加便利性及減少時間，實際上是增加負擔的另一項產品。微波爐的販售提供了「彈性」，家人不需同時坐下共享相同的餐食，這意味著家中的不同成員可以在不同時刻吃著不同的食物。假如勞務是由家人分擔，家庭主婦的負擔即可減少，但假如期待她得負責三餐，她的時間就被吃掉了。微波爐的優點及彈性，是消費者（家人）犧牲了生產者（家庭主婦）的時間而獲得的。女權主義對節省勞力裝置的批判，很少建議把廚房裝備全盤清理掉。朱迪·阿特菲爾德表示：「探討陽剛科技如何創造了家電產品，卻無法讓女人真正從家庭解放，是一回事，但把洗

衣機丟掉,又是另一回事。」[18]科技明確地為生活的品質帶來好處,但它的影響及意涵必定不是中立的,特別是當它涉及了消費主義、父權社會中性別角色的時候。

<div align="center">

✳

風 格 及 性 別

</div>

女權主義針對消費主義設計的兩個主要批判(性別刻板印象及以女性為使用者的不良設計),經常是彼此重疊的。許多消費主義品項的視覺外觀,特別是科技品項,藉由讓裝置看起來比實際上更不易使用,加重了性別差異而讓潛在或實際的女性使用者洩氣或疏離。有位同事的說法如下:

> 我發現許多產品「看起來」格格不入,因此難以親近。汽車、視聽設備是為男性顧客而設計的:光亮、黑色、堅硬的稜邊、有如機器、科技感。女性確實會使用到機器,但它們看起來比較不盛氣凌人,例如吸塵器、電鍋、縫紉機及某些中性的打字機。男人用的機器被認為是「技術」;而女人用的機器卻不是。[19]

然而,還是有個風險:儘管男人的消費主義技術看起來神秘且技術先進,女性的消費主義技術卻只能以某些其他同等的形式來包裝。有時為男性設計的人因外觀,表明了這項設計是考量人因而設計的;然而為女性的消費主義設計,因為比較「陰柔」且製作不精良,看起來就不是那麼考量人因。我的同事又說:

> 例如自己動手做的男性工具,很被當一回事且設計堅固;女性的工具卻不是這樣。吸塵器、掃把、畚箕是塑膠的、脆弱的、鮮色的,刻意

表現「品味」，而事實上女性使用這些工具的頻率，可能遠高於男性使用電鑽或剪枝工具。這些品項不是以相同的標準來製作。

最近幾年見證了反對明顯的男子氣概式樣甚至人因外觀，而偏好有不同稱法的「感知的」[20]或「柔性的」[21]等，更加重視其感官的特性。但是更為考量女性對技術態度的結果，須小心對待。羅西‧馬丁主張：

> 從「堅硬」造形、技術表徵、堅硬稜邊的黑盒子，轉移到考量感官的、舒適反應、主觀性是受到歡迎的，因為它意味著更加理解人的心理及感官需求。另一方面，它也強調了把這樣的欲望及喜悅當作商品來行銷，而在產品設計上增加「陰柔」成分，肯定是「非女權主義的」。[22]

換言之，「柔性」式樣可能只是另個表面上的消費主義美學，而忽略了所有女權主義的基本議題──它可能只給了「設計師消費者」陰柔特質。「柔性」式樣可能確實對人因提供了一個有效途徑，它包容更多，也顧及了心理的及社會心理的因素。然而，誠如羅西‧馬丁提到的，把感知到的需求或欲望轉化為商品，這個由行銷主導設計的核心，卻可能一直未曾受到質疑或挑戰。

布魯斯舉了一個功能、造形及性別的有趣例子。她檢視了分別由男性及女性工業設計學生，根據同樣的設計簡報而設計的一系列熨斗原型，指出「女學生的原型考慮到細節（例如燙袖子、衣褶、縐褶的需求），所以圓角的頂端可以達到其他熨斗無法觸及的角落」。[23]她做出以下結論：「男性設計師較為關心『式樣』，女性設計較為關心『使用者需求』，亦即燙袖子及讓熨斗小巧的問題。」[24]這樣特殊的區別是否經得起進一步的分析並非重點，重要的是，布魯斯所提出的普遍性觀點：學生所採用的不同

手法，是出自他們各自對父權社會中性別角色的「成功」歸納。

※
以 內 隱 知 識 做 設 計

　　由於女性工業設計師稀少，因而女性的「內隱知識」（tacit knowledge）通常未被提取。設計方法論者承認，「內隱知識」是設計師的技能及質性決策過程的重要組成分。它是「知其然」及「知其所以然」之間的差別：前者是指做事時外顯、陳述的規則；後者是做事時隱涵、內化的知識。「內隱知識」是「我們知道、但無法講述」的知識，它是內化、非語言的，是源自經驗且經常讓「做事令人滿意」與「把事情做得很好」之間有所區別。任何人都可根據活動的規則或指示而知道該做什麼，例如煮飯或打網球，但是，唯有你把活動的規則內化，並且根據經驗與應有的判斷及「微調」，而發展出「感覺」，你才有可能把事情做得很好。當然，判斷一項活動的優良及成功的準則，可能會有不同。這的確發生在設計上。男性設計師讚美其他男性設計師，獎賞令人渴望的設計作品——形式上令人驚嘆，但在功能上乏善可陳。回到先前的案例，以古典美學的標準，熨斗可能在美學上令人賞心悅目及視覺上精緻，然而仍無法妥善處理像袖子這樣的「細節」項目。男性的「內隱知識」可能善於抽象造形的視覺辨別及優雅，而女性的「內隱知識」，因其社會化及經驗，可能與物品的使用及「意義」更為相關。當然這不是說，女性設計師永遠無法像男性設計師那樣，在抽象造形領域有所發揮：個人往往會討厭社會化，甚至偶爾會完全迴避它。另一個極端，女性可能在男性的保護區內社會化，因而成為「榮譽」會員，進而遵守男性的遊戲規則。實際上，這也是女性工業設計師可做的選擇。

※
在 男 性 世 界 做 設 計

　　工業設計簡直就是男性的世界。英國工業設計畢業生只有2%是女性。女性傾向進入傳統上以女性／陰柔為主的流行及織品領域，而有一小部分進入圖文及插畫（性別平衡的領域）。就讀室內、家具及陶瓷課程的男生遠遠超過女生。在設計產業的比例更慘，女性工業設計師的比例遠低於1%。設計創新群組（Design Innovation Group）在1982至1984年調查僱用二十五至二千人的英國製造業，發現在一個典型的產業（辦公室家具）中，有72%的公司僱有內部工業設計師，但其中只有一家聘有一名女性工業設計師。與國際上其他國家比較後發現，歐洲企業也有類似情況，然而日本企業聘有女性工業設計師的比例為20%。在麥奎斯頓的書《設計中的女性》（*Women in Design*）中的四十三位國際女性設計師當中，只有少數認定自己是工業設計師，且無人在自己的論述或設計上，提及或表明對女權主義或女性議題的關切（這支持了設計創新群組的發現，實際上所選的設計師大約一半是從事圖文或動畫。出現最多女權主義設計師的流行設計領域，卻未被涵蓋在該書當中）。

　　在一九九〇年代末期，由於人口結構的改變，工作競爭趨緩，女性在中年有較多機會重新就業，女性工業設計師的數量可能有所改善。校院可能也改變它們處理或行銷設計的方式，使得設計不是那麼技術性或陽剛。然而，數量均等仍不樂觀，女性可能仍維持絕對少數，女性教師也是如此。非明文的遊戲規則可能仍維持陽剛，因此，如同布魯斯與珍妮·李維斯（Jenny Lewis）的感嘆：

在如此男性主導的環境中工作並試圖「成為男孩之一」的女性無法放鬆，面對私人對話及男性網絡缺乏隱私，因而缺乏有像男同事一樣的支持管道等等。這絕非微不足道的觀點，因為它決定了在生涯上誰能更上一層樓、誰不能。[*25]

在先前引用的設計創新群組調查中，廠商明確地表示，他們認知工業設計是「男性的工作」，他們一致認為產品設計是「技術性的」、「髒兮兮的」、「工業的」，意味著這項專業不適合女性。此項工作需要具備與生產工程師聯繫的能力，而「這些人不會聽命於或傾聽女性」。[*26]父權態度的改變，必然比物質條件的改變來得更慢。

上述看法，提示了女性在工業設計的工作性質。以行銷主導設計的顧問工作，在專業上及組織上的結構，特別是由男性主導、善用了男性的網絡及人際關係，這對女性十分不利。工時長且無法預估，有抱負的年輕設計師必須全心投入、展現無限能量，以符合客戶及專案的要求。女性設計師在這樣的情況下，試圖同時管理生涯及家庭，將會極為不利；由於沒聽說過「生涯假」[23]，於是女性傾向陷在該專業的較低層級中。

※

設 計 的 文 化

但是深刻對抗女權主義的，卻是以行銷主導工業設計的專業特質。布魯斯與李維斯寫道：「〔該專業的〕文化是企業性質的——每個人都彼此競爭，各自為了上報、得獎等而賺更多錢、更出名。」[*27]在顧問業的許多

23 生涯假（career break）是指就職期間的一個暫停時期。傳統上，這段時間是給母親帶小孩，但現在用於人們為其個人發展或是專業發展的暫停時期。

年輕設計師，反映出企業性文化的赤裸裸自我中心及厚顏企圖心。女權主義者反對引發這種態度背後的價值系統。

　　布魯斯主張，由於女性在工業設計專業是「隱而不見的」，且她們的「隱性知識」未被取用，「符合女性需求與關心點的設計及市場尚未充分開發」。[*28]更多女性在設計領域是否意味著女權主義設計的成長？或者女權主義與行銷主導的設計是相互矛盾的嗎？消費主義設計能否對女權主義產生作用，提供女性相信可創造平等與關懷社會的物品及服務嗎？價值觀的基本衝突在一場「面對面」的對話中顯露無遺，《創意評論》[24]刊載了曾是英國最大設計顧問公司總監的羅德尼‧費奇[25]與Matrix團體成員裘斯‧柏伊斯（Jos Boys）兩人之間的對話。對話焦點為一九八〇年代中期零售業設計的繁榮及受益者是誰。柏伊斯指出其基本議題是：

> ……人與其使用及居住地點之間的關係……許許多多的環境都只在外觀層次上受到處理。設計成為一系列你只經歷一次的事件。城市變成了亂無章法的地方，充滿隨意、無法控制的事件，能讓你充滿刺激或感到疏離，端看你的資源而定。你擁有汽車或金錢與否，會影響你與環境的關係。[*29]

　　柏伊斯的起點是想或不想消費的人類。費奇的回應是以顧客或消費者為前提，主張零售環境是對「顧客需求及理解設計環境的回應。」[*30]這種差異是重大的，在對話中的其他時刻時而重現。當柏伊斯抱怨費奇對設計的說明「把大家都轉化為消費者」，費奇反駁說：

24 《創意評論》，參見導論譯注6。

25 羅德尼‧費奇（Rodney Fitch CBE）於1972年成立費奇設計公司，2004年重新加入擔任董事長兼執行長，因在英國設計產業的影響力，於1990年獲頒大英帝國司令勳章（CBE）

把人轉變成消費者的問題，只有在你相信人類不應擁有事物時才是個問題。我認為人類應擁有更好、更多的事物，愈多愈好。你認為他們不應擁有的當下，你是高高在上，看著什麼對人類是好的。[*31]

費奇單純的消費主義民粹，是以財務自主、漠視了公領域問題的消費者，以及唯物論者不會消費的物品或服務為前提。根據費奇，在消費行為中，人類「是藉由主張個體性來表達其偏好」（雖然有人質疑他指的順序是否該反過來才對）。[*32]在消費主義價值系統中，「優良設計」的界定是很直截了當的：「不論是環境或產品，只要設計優良，不但好看、好用，也賣得好。假如賣不出去，就不是好的設計。」[*33]以行銷主導型設計師的慣用方式，費奇總是回到消費主義的必要條件：賺錢。

如所期待地，柏伊斯的回覆是質疑費奇的根本價值系統：「我認為設計師不應總是把市場的優先考量當成基準。有些事情對每個人都是很明顯的，唯獨設計師除外，例如，女性與安全有關的照明。」[*34]柏伊斯的天真反對消費主義不會受到指責，對話中他承認人類總是必須購物，但「在商店中可提供消費機會以外的其他事物——例如換尿布的設施。商店中的社會需求與空間須付費之間，彼此是相互衝突的」。[*35]最後，柏伊斯持續說，消費主義總是把最大獲利優先於社會需求甚至方便性：

> 以百貨公司為例，在男性主導的世界，男性部門是在一樓，因為他們擁有花費的權力，只想快速進出百貨公司。推著嬰兒車的母親可能必須拖累地爬上好幾層階梯，才能找到她要買的東西或去玩具部門。[*36]

費奇對這批判完全沒有同感，他在最後陳述中堅持主張「我們必須揚棄女性消費者受到壓制、踐踏、無權力、從未被傾聽這樣的觀點」。他的下個評論或許遠比他所理解的來得真實：「我不知道你所居住的世界，但

它不是我所居住的世界。」[37]（在當時）高度成功的男性企業家的世界，真的與女權主義者截然不同，後者常常與無薪的單親媽媽們一起為政府的集群住宅[26]方案合作！

✳

為 兒 童 而 設 計

然而，千萬不要低估了消費主義（即廣義的資本主義）為了順應改變中的情況而有的適應能力。有時，有些女性樂於好好使用的產品，可能就蒙混在消費主義系統當中。只要女性負擔得起產品，女性的需求及市場的力量可以運作得互蒙其利。在過去十年，愈來愈多與嬰兒有關的設計就是個例子。首先必須承認，假定嬰兒設施的設計是歸類在女性領域，本身就具有刻板印象。這樣的設計應該是中性的，也有些徵兆顯示，這已開始發生了。假如它們是中性的，同時考量女性及男性使用者的人因是很重要的。要讓「一般」的女性都要能夠操作這項產品，而不會有過度的困難。

例如，一些較新近的折疊式嬰兒「推車」，現在的設計是適合於單手組裝，這樣媽媽可以單手照顧小孩，也能把折疊了的嬰兒推車組裝起來。推車提供了需要具有女性「內隱知識」的有趣說明。過去的設計獎曾經（通常是由男性）頒給色彩時髦及「有速度感」圖文的推車，那「看起來」

26 集群住宅（housing estate）是指將一群蓋在一起的建築物視為單一住宅區，確切的形式各國可能有所不同。集群住宅通常由一家營建商承包，只以少量的房屋式樣或建築設計去建造，所以在外觀上趨於統一。書中所提的集群住宅類似社會住宅形式，是政府為中低收入居民提供的住宅，通常由政府出資興建和擁有業權，以廉價金額出租或出售予居民，以便宜為第一考量，所以用料、裝潢、景觀等通常都是比較差的。

很棒（對男性而言，因為這讓他們想起汽車式樣）而非因其功能優異。我曾參加的一個設計頒獎典禮上，一輛獲獎的推車曾被觀眾中的一位媽媽嚴厲批評，她相當權威地宣稱，那輛推車很難組裝、會夾到手指、很容易失去平衡、缺乏購物袋或放置物品之處、沒有附上易裝拆的雨罩。這透露了這輛推車是由沒有使用這項載具的直接日常經驗的男性所設計的。另一個或許有意思的是，男性設計師把座椅朝向前方，因而拒絕讓兒童與父母有任何接觸，而且讓孩子面對馬路上所有的煙霧、噪音及危險。最近充分利用女性「內隱知識」的折疊式嬰兒「推車」設計，提供了具有可反轉的旋轉座椅單元、整合的購物托盤或袋子，以及可調整高度的把手。改善了輕盈／強度的比值，這尤其與女性有關。但是，強度適當而易於組裝、便於收藏、防雨等，仍然是個問題。

「內隱知識」也被用來考量與折疊式嬰兒推車有關的不同輔助功能。現在，折疊式嬰兒「推車」有可移除的座椅，可把空間讓給搖床。搖床本身是可調整、折平的。設計師甚至考慮為折疊式嬰兒推車，設計一個可快速、但穩固附加在汽車座位的座椅。不用說，上述提到的設計都不便宜，零售價約100英鎊。消費主義設計的解決方式，總是預設消費者荷包滿滿！最近的消費主義其他產品，使得女性身為母親的生活更為容易。插入汽車點菸器保溫奶瓶的裝置、附塑膠蓋的碗及杯子讓食物及飲料可攜帶，都是讓生活減少搏鬥的有用產品。

親消費主義的評論家認為，市場驅力是讓大眾取得所需的最佳機制，因為它創造了開發需求產品的財力。一個針對父母的需要而開發的具社會用途產品的例子，是由Avent製造的改良餵奶瓶。它利用一種名為Silopren的橡膠材質，具有軟性、耐用、無橡膠味、穩定、耐高低溫殺菌等優點。橡皮奶嘴有個內建的外緣，翻轉過來可夾緊奶瓶而避免滲漏。當嬰兒吸吮時，負壓會使氣閥打開，空氣可透過外緣後方的小孔進入。

Avent的奶嘴就像乳頭一樣，但不像傳統的橡皮奶嘴，它有若干個以雷射穿透的小孔。橡皮奶嘴可以套在粗短的寬頸聚碳酸酯奶瓶上。這種奶瓶形狀遠比一般只有銅板大小的開口、又高又細的奶瓶在沖泡嬰兒奶粉時更為容易。Avent也生產可用單手擠壓母奶的擠奶器。這些產品都需要煞費苦心及花錢的研究和發展，只有高度獲利及以消費主義為導向的公司才能夠負擔得起。

產品開發及創新，經常需要相當可觀的研發預算，國家控制型的產業經常遭受批判的，就是在這個領域特別顯得反應遲鈍及標準太差。東歐集團國家製造業的績效，一般受到阻礙而成為這類批評的實證。然而，相反的意見認為，真正開發的有所改良的產品的數量，例如上述提到的嬰兒餵奶裝置，只佔消費主義產品非常小的比例，大多數的產品都是不必要、浪費資源的。沒有理由某種形式的非消費主義結構，無法生產對社會有用的產品。這個問題終究是一個政治問題：它涉及資源所有權、決定社會優先順序及社會風氣。

例如，女權主義者可能會爭辯說，諸如折疊嬰兒推車這類改良產品，價格太高的問題是可以迴避的，只要醫院婦產單位提供一個如同社會服務部門的輪椅租用方式的設備租用系統。考量到需要推車的期間相當短，對許多父母而言，這是具有經濟意義的，尤其是在像兒童衣服等必須品的開銷漲個不停之際。這種情況沒有發生，是由於下列因素：經濟的（公部門經費太少）、政治的（優惠特定人口領域的私人財富）、社會的（人們受鼓勵去渴望擁有），以及商業的（消費主義企業會爭辯這種方案會削減獲利，因而延緩研發）。

另 一 套 準 則

　　當女性在設計產品時，有時會與現存的基準截然不同。針對女性的汽車設計準則的研究顯示，強調的是功能、人因、安全，與廣告中以地位象徵來觸動男性自尊並不一致。[38]婦女主張她們要的是功能性、耐用、對環境友善、容易清理及維護的低速車，甚至達到引擎零件標示可自助式維修及保養的程度。座椅可調整高度、安全帶裝有護墊。許多健康及安全特色是由女性建議的，包括後座安全帶、兒童安全鎖、無鉛汽油，已變成製造商回應市場以獲得競爭優勢的共通之處。然而，可將嬰兒車不必舉起即可直接推入車中的坡道、哺乳的隱私性、內建給兒童的娛樂等等，似乎還沒有成為製造商計畫的一部分。甚至更不可能實現的是：對公用汽車運輸系統的呼籲，結合高科技電腦與能源使用量低、可再生、無污染的燃料，這種停放在集群住宅及健康中心等社區空間的許多「像豆莢般」的運輸工具，可以滿足個人的便利需求。[39]

　　連結社區運輸系統所根據的準則正契合柏伊斯的論點，即人與使用地點的關係，是女性在設計的基本議題。如此的手法，不強調產品及物體，而是指出關係與意義。其他女權主義者也攻擊消費主義企圖找出、鼓勵或創造欲望，然後生產產品去滿足它。菲爾·古多爾與艾瑞卡·麥特羅（Erica Matlow）認為：

> 善意的女權主義者，可能仍採用未經檢驗的有關女性欲望及設計本質的假設，而這種策略把女性特質及女性欲望詮釋為商品形式，更進而把女性推向市場，而不是解放她們。[40]

她們堅決反對以下想法：設計在本質上或甚至按常理，應該關切產

生「事物，而不是社經的關係或想法、欲望、喜悅、苦難」。[*41]羅西‧馬丁完全同意：「女權主義的設計，必須問女性的問題是：根本上需要這個產品嗎？以一項服務或把現有的社會或物性管理重做組合，會比產品更好嗎？」[*42]這解釋了為何這麼多女權主義的設計思考，不是為產品或商品，而是考量社會空間的議題而設計。

<div align="center">※</div>

<div align="center">社 會 空 間 的 觀 點</div>

與零售店有關的社會空間設計案例，是購物中心及某些像宜家（Ikea）這樣的較先進的百貨公司，提供有托兒或有人看管的遊戲區域。提供托兒的服務對婦女特別有意義，因為根據大倫敦市議會女性委員會進行的購物模式研究顯示（很容易可預測地），婦女承擔家庭每天及每週購物的主要重責大任。10%的婦女購物時會帶著小孩，導致「這些購物歷程的緩慢或縮短」。[*43]某些商店現在開始提供設施，但其他商店把社會服務視為不利於獲利。當質疑未特別為兒童及父母提供服務時，馬莎百貨[27]令人訝異地回答：「提供哺乳／換尿布區的服務，未必符合所有顧客的利益。導入這項設施，將會減少我們相當多的銷售空間。」[*44]大部分婦女都毫無保留地歡迎兒童照顧設施，它讓父母或照顧者及兒童都受益，[*45]但女權主義者仍然懷疑，母親放下子女而讓自己較不受干擾、較輕鬆，是否因而會成為「較好的」（更為接納、合作的）消費者。

27 馬莎百貨（Marks & Spencer）是一間英國的零售商，總公司位於倫敦，目前在全世界超過三十個國家設有約七百六十間分店。馬莎百貨於2007年1月和台灣統一超商合作，在台灣開設三間門市，首家設於高雄夢時代。由於在台銷售業績始終沒有達到目標，馬莎於2008年7月撤出台灣。

另一方面，提供托兒服務意味著孤立的父母有機會與其他父母接觸，且單親父母及幼兒照顧者可以喘一口氣、獲得支持。對某個市內托兒服務的分析，透露了托兒服務可扮演重要的角色，它協助父母及兒童從少數族群整合到當地的社區。當社會中的公領域受到消費主義文化的私有化及利潤最大化的威脅，在購物中心的托兒服務，可協助提供一個社交的空間——特別是在婦女之間。蘇·卡瓦納夫（Sue Cavanagh）比較了新舊購物中心：

> 舊式的鄉鎮中心，提供了如門診、牙科、圖書館等設施，而不僅強調在消費行為。它們也提供了較多的機會給非正式的社交聚會，通常較易搭乘大眾交通工具，或由住宅區步行即可到達。新開發的購物中心，則傾向偏好較有錢、有車的購物者。[*46]

郊區的購物中心更不利於低收入婦女，因為她們多數是勞工階級或是黑人，沒有私人交通工具。婦女設計服務團體（Women's Design Service）出版的報告中，針對托兒服務的設計，細分了十六類的設計指導原則，從空間及路標，到地板表面及遊戲設備。然而，設計的指導原則，無法脫離相關於性別角色及期待、財務提供及資金來源、由消費主義原則決定的優先順序（包括選擇購物設施的位置）等更廣泛的社經議題。這並非言過其實，設計師若只針對由消費主義覺察到的需求提出「解決方案」，缺乏在工作上針對社會及性別提出質疑，可能會創造出吸引人、漂亮「給男孩的玩具」，因而忽略、漠視、操弄或刻板化了女性。沒有什麼更好地說明這種在設計上的「女性議題」的正當性與迫切性了。

提供托兒服務需描述為一項「婦女議題」，也說明了我們對幼兒照顧的社會及文化態度。如同卡瓦納夫的評論：「我們期待有這樣的時刻：男性同等參與家庭及照顧任務，且把為兒童及照顧者提供的良好公共設施，

視為讓幼兒照顧受社會重視及珍惜的重要一步。」[47]高速公路服務及某些較進步的商店，現在有時會提供「兒童照顧室」，之前可能會標示為「母親室」。然而，某些婦女可能會遺憾少了「母親室」，可以提供隱私或甚至只是與其他婦女對話的空間。明顯地，婦女的需要及價值觀各有不同：終究，我們不再能像談「男性設計」那樣，談單一及統一的「女性設計」——這是女權主義作家認定的觀點。[48]

與住家及集群住宅有關的設計，是女性至為關切的社會空間設計的另一個例子。古多爾舉出某些滿意之處：

> ……女性可能積極參與住戶運動、防潮運動、爭取公共空間供女性使用以免性騷擾及暴力。〔但婦女〕……較不積極向規畫當局要求物理及空間條件，以打破個人及公共生活的性別區隔。住家型態是根據數量有限的家庭形式來預測，例如有家庭、單身者、老年人等，無法輕易容許較大較鬆的分類方式。根據空間容量、形式，以及與工作場所的相關性，住家要重組受薪工作與個人生活，實際上是不可能的。[49]

包括海登、羅勃茲及大衛杜夫與霍爾等歷史學者，已展現了在歐美地區性別政治與家庭環境的物質形式之間的整體關係。愈來愈多經過設計的房子，環繞在父親出外工作、母親待在家裡的核心家庭模式，即使當今只有不到一半的兒童來自這樣的家庭。Matrix 團體提到「家庭生活的私秘化」，每一家戶與隔壁更為獨立；這可能符合「家是城堡」的理想，但也使得婦女彼此孤立。[50]例如，公用的洗衣設備或遊戲區域，這是一九二〇、一九三〇年代某些公共住宅設計極普及的想法，如今已愈來愈不普遍。女權主義者會認為，配置方式反映了男性優先，大部分地面層的空間用於娛樂及地位象徵，而烹飪及洗衣的工作區域被隱藏在只為單人使用而

設計的、愈來愈小的廚房內,導致不太可能有他人可以分擔勞務。經常把廚房放在房子的後段,不太可能擁有有趣的視野——一九五〇年代某些房子把廚房放在房子前段,而能俯瞰街道及兒童共同遊戲區域,因而減少了婦女的孤立感。

Matrix團體抱怨,現代社會「嘴說母愛重要,卻不珍惜母親」。[*51]嬰兒或幼兒的存在,顯露出許多房子都未替兒童設想周到。一位母親描述因不適當的空間組織及配置,所引起的問題:

> 我們的大廳特別窄,所以正常嬰兒車是不可能過得去,而我買了一台那樣的嬰兒車⋯⋯當我要出門時,我必須:1.把學步椅拿下來大廳;2.上樓⋯⋯幫我兒子穿上外出服、帶他下來、綁在椅子內;3.上樓拆除嬰兒車,並把它的輪架拿下來大廳;4.上樓攜帶手提式嬰兒床及毛毯到樓下大廳(要搬動這相當重的物體,走下狹窄的樓梯是很困難的);5.拿著推車輪架走下走道前陡峭的台階,加以組裝;6.把手提式嬰兒床拿下來到走道、固定在輪架上,從前門呼喊兒子的名字,讓他不會感覺被拋棄;7.匆忙回頭去帶他下台階、放在嬰兒車內,「終於」要出門探險了。[*52]

這並非建議所有的房屋應該以圍繞兒童為主的標準型態而建造,但是如果有更多房子是這樣建造的,肯定是對的。前門有坡道而非兩、三個階梯(或者二者都有),且有個大的、溫暖的、容得下嬰兒車及之後的三輪車的大廳,將會是重大的設計創新。或許這再次顯示了,設計過程中缺乏女性的「內隱知識」(執業女建築師的數量少得可憐)是問題的原因。

地產及鄉鎮與城市的空間設計,也獲得女性相當的注意。圍牆、車庫及其他結構的粗心設計,造成陰暗的角落,讓入侵者有地方可以躲藏。建築物內及四周的照明,特別是接近門廊、停車場、巷道,可能會製造一個

對婦女有潛在威脅及危險的環境。地下道可能是歹徒的躲避處。以樓梯連結空間的方式，會忽視推著嬰兒車的母親、或身障使用者的需求。許多這種不良設計的案例，是可以避免的或者可透過重新設計而改正。

※

徵 兆 或 起 因

然而，女權主義者有時懷疑「設計修復」的手法。婦女設計服務團體有關集群住宅的女性安全的報告中的一項建議，表達了對報告中討論以設計解決各種問題的角色有所保留：

> 解決方式只基於設計的改變，往往是不恰當且浪費金錢。設計指南有時輕忽了問題，似乎把安全議題降低為適切設計一事。[53]

換言之，強調處置問題的徵兆，掩蓋了可能是其社會及文化的原因。假定改變必須針對效用，而不是針對成因，設計「解答」可看作是接受現狀的。男性騷擾及威脅的行為，可藉由重新設計環境來限制它能發生的機會，因而可能減少，然而，最好的解決方式會是男性行為的改變。由於男性的行為，女性有權反對被要求必須修正她們的活動及生活形態（「晚上不要單獨外出」、「不要搭便車」）。經常呈現為設計問題的，其實是個社會及文化議題。

假如是涵蓋在傳統的設計論述內去討論，將會錯失這個觀點。馬丁寫道：

> ……女性需要獲得有關控制其物質及社會環境影響決策的知識。設計師會比較能服務她們，而非延續權力的失衡。這需要政治的改

變……廣義而言，設計是權力、控制，它界定所要追求的新可能性。因此，身為女性，我們需要從知識的立場批評設計，身為使用者及實務者，我們要自己倡議新的可能性。[*54]

馬丁指出的主要問題之一是，產品設計師

……會有（大量）生產手段上的問題；沒有任何（很多）可以合作的女權主義的製造商。有一些女性的聯合行動，然而假如能發展科技網絡……的想法，女權主義的工業設計實務有可能可以存在。也可能以女權主義的主張，去建構設計簡報及活動，然後試圖說服製造商說，生產如此研發的物品是有經濟意義的。[*55]

在可預見的未來，女權主義設計師及評論家對以行銷主導設計的影響，似乎將只是些微的改變；總體來說，製造商將持續只對短期的、以父權思維決定的需求做出回應，把這樣覺察的需求立即商品化。而且這些改變有的之所以發生，是因為它符合製造商的財務利益。設計上有任何較廣泛的改變，都要源自社會在文化及政治上的正面改變。消費主義設計徹底地，並且——以它自己的說法——成功地利用了性別刻板印象，來建構產品的意義及脈絡，而且這仍將維持著基本上的保守。消費主義設計及女權主義的議題，再次說明了「市場」及「社會」完全是兩回事。

第 四 章

參 考 文 獻

*

01 —— 有關父權制與設計的定義，請參考：Cheryl Buckley, 'Made in Patriarchy: Toward a Feminist Analysis of Women and Design', *Design Issue*, III/2 (1987), pp. 3-14.

02 —— Phil Goodall and Erica Matlow, editorial, *Feminist Arts News* (December 1985), p. 3.

03 —— Buckley, op. cit., p. 10.

04 —— 同前注，p. 13.

05 —— 同前注，p. 6.

06 —— 同前注，p. 6.

07 —— 同前注，p. 9.

08 —— Rosy Martin, 'Feminist Design: A Contradiction', *Feminist Arts News* (December 1985), p. 25.

09 —— Margaret Bruce and Jenny Lewis, 'Divided By Design?: Gender and the Labour Process in the Design Industry', paper presented at the conference on 'The Organisation and Control of the Labour Process', held at UMIST, Manchester, March 1989, p. 14. I am indebted to the author for a copy of her paper.

10 —— Phil Goodall, 'Design and Gender', *Block*, no. 9 (1983), p. 54.

11 —— Cynthia Cockburn, 'The Material of Male Power' in Donald MacKenzie and Judy Wajcman, eds, *The Social Shaping of Technology* (Milton Keynes, 1985), p. 139.

12 —— 同前注，p. 129.

13 —— See Ruth Schwartz Cowan, *More Work for Mother: The Ironies of Household Technology from the Open Hearth to the Microware* (London, 1983), and Caroline Davidson, *A Woman's Work is Never Done: A History of Housework in The British Isles, 1650—1950* (London, 1982).

14 —— See Ann Oakley, *Housework* (London, 1974), p. 7.

15 —— 同前注，p. 6.

16 —— Ruth Schwartz Cowan, 'The Industrial Revolution in the Home' in MacKenzie and Wajcman, op. cit., p. 194.

17 —— Goodall, op. cit., p. 53.

18 —— Judy Attfield, 'Feminist Designs on Design History', *Feminist Arts News* (December 1985), p. 23.

19 —— Karen Lyons in notes to the author, May 1988.

20 —— See Enore Sottsass, *A Sensorial Technology*, Pidgeon slide-tape lecture, series II, no. 8401 (London, 1984).

21 —— See Julian Gibb, 'Soft: An Appeal to Common Senses', *Design* (January 1985), pp. 27-9.

22 —— Martin, op. cit., p. 24.

23 —— Margaret Bruce, 'The Forgotten Dimension: Women, Design and Manufacture', *Feminist Arts News* (December 1985), p. 7.

24 —— Margaret Bruce, 'A Missing Link: Women and Industrial Design', *Design Studies* (July 1985), p. 155.

25 —— Bruce and Lewis, op. cit., p. 29.

26 —— 同前注，p. 30-31.

27 —— 同前注，p. 35.

28 —— Bruce, 'A Missing Link', op. cit., p. 150.

29 —— Jos Boys and Rodney Fitch, 'Face to Face', *Creative Review* (July 1986), p. 28.

30 —— 同前注，p. 28.

31 —— 同前注，p. 29.

32 —— 同前注，p. 29.

33 —— 同前注，p. 29.

34 —— 同前注，p. 29.

35 —— 同前注，p. 29.

36 —— 同前注，p. 29.

37 —— 同前注，p. 29.

38 —— Bruce, 'A Missing Link', op. cit., p. 154.

39 —— 同前注，p. 154.

40 —— Goodall and Marlow, op. cit., p. 3.

41 —— 同前注，p. 3.

42 —— Martin, op. cit., p. 26.

43 —— Sue Cavanagh, *Shoppers' Crèches: Guidelines for Childcare Facilities in Public Places*, Women's Design Service (London, 1988), p. 5.

44 —— Julie Jaspert, Sue Cavanagh and Jane Debono, *Thinking of Small Children: Access, Provision and Play*, Women's Design Service et al. (London, 1988), p. 24.

45 —— Jaspert、Cavanagh 與 Debono 指出，「照顧者」是個通稱，它也包含親戚、家庭友人、臨時保姆、保姆、換宿保姆等。

46 —— Cavanagh, op. cit., p. 26.

47 —— 同前注，p. 3.

48 —— See, for example, 'Women and the Built Environment', *WEB*, issue II, n.d., p. 3.

49 —— Goodall, op. cit., p. 60.

50 —— Matrix, *Making Space: Women and the Man Made Environment* (London, 1984), p. 55.

51 —— 同前注，p. 135.

52 —— 同前注，p. 123.

53 —— Vron Ware, *Women's Safety on Housing Estates*, Women's Design Service (London, 1988), p. 24.

54 —— Martin, op. cit., p. 26.

55 —— 同前注，p. 26.

第五章

前 進 的 方 向 ？

《為社會而設計》在導論中指出，對於重新評估設計在社會中的角色和地位，當前的情境是恰當的。我希望在前幾章中已表明了，現在是進行這種評估的最佳時機。歷史上，我們已經到達一個十字路口：此時東歐國家面臨了巨大的政治變革；工業化國家和第三世界之間的社會和經濟的不平等，顯現出不公正和不穩定；生態的破壞也使我們體認，總是思考短視的「國家利益」是徒勞的。從皇家藝術學會會士（Comino Fellow of the Royal Society of Arts）肯尼斯‧亞當斯（Kenneth Adams）的話中，我們不得不承認，「市場經濟似乎已經自己埋下了毀滅的種子」。寫到關於消費主義社會有必要從在根本上改變態度時，亞當斯提到的不可避免的結論是，「地球無法維持全球市場經濟所需的不斷經濟增長，尤其是關連到一個快速成長的世界人口」。[*01]

設計直接表達了一個社會的文化、社會、政治和經濟色彩，因此，它提供了該社會狀況的速覽。同時，它也揭露了大量關於社會的優先事項和價值觀的事件。設計至關重要。它實在太重要了，因而不可以只是頌揚、收集或寫成歷史。現時的世界形勢，要求我們發展一個更深刻的覺知，了解設計的顯性和隱性價值觀及其影響，並對我們社會的設計行使更大的控制。這就是本書試圖促成的計畫。如果有任何讀者認為這是一本「反」設計的書，恕我大膽假設，他根本不曾懷疑他對於設計和社會的假設。本書「的確」反對特定類型的設計，即往往在環境或社會方面具破壞性的設計，其理由在前幾章已經檢視過了。本書也是「親」設計的，因為它並不

幼稚地否定設計對人們生活的影響力，以及它對造成變革的壓倒性正向潛力。

我們已經看到，由行銷主導的設計之價值體系，是在先進消費主義社會的情況下發展出來的，並可直接追溯到兩次世界大戰之間的年代裡的鼻祖——美國。這凸顯出一項事實：設計的考量不能獨立於社會、經濟和政治背景之外，否則就沒有意義。目前的狀況常常被稱為「後現代」，但這個詞是如此廣泛和鬆散，以致於阻礙思考，而不是澄清它。採用美國文化歷史學家詹明信[1]的《後現代主義或晚期資本主義的文化邏輯》第二部分標題，可能更有助於澄清。如同詹明信指出，「晚期資本主義」[2]並不意味著資本主義的末期，而是一個成熟的階段，這個時期正是本書分析的消費主義社會和消費者導向設計的發展時期。他主張：

> ……今天的美學生產大致上已經融入了商品生產。生產一波波比過去更新奇的產品（從服裝到飛機），以比過去更快速周轉的狂熱經濟急迫性，給予了美學創新和試驗一個愈來愈重要的結構性功能和地位。[*02]

這是一個在鮮明的定義中，在市場主導的設計裡，憑藉著其設計的美學觀點與日益迅速的產品創新之下，我們可以辨別的情況。柯林・坎貝爾所描述的「渴望」的條件，實質上是採行美化和創新不可避免的作用。

1 詹明信（Fredric Jameson, 1934- ），美國文學評論家、馬克思主義的政治理論家。他最知名的是他對當代文化發展趨勢的分析——他曾一度描述後現代主義就是在有組織的資本主義壓力下的文化空間化。詹明信出名的著作包括《後現代主義或晚期資本主義的文化邏輯》（*Postmodernism, or The Cultural Logic of Late Capitalism*）、《政治無意識》、《馬克思主義與形式》。

2 「晚期資本主義」（Late Capitalism）一詞開始於1950年左右，有時用來指資本主義，通常意指它有歷史性的限制，且終將結束。

如果我們要遠離我們的狀況，以便了解社會的價值觀，我們必須嚴謹地審查設計和社會之間的關係。我們必須提醒自己，文化條件並非「自然的」，而是由社會、政治和經濟建構而成的。以坎貝爾的話而言，有人傾向會認為，某種形式的行為或一套價值觀——例如，行銷主導的設計——是理所當然的：

> ……並且假設，儘管它可能不太合乎道德，但至少是一個非常「正常」或「合理」的行事模式。然而，它只需要一點內省即可了解，這種觀點既不被心理學或人類學所支持，而且僅僅是一個深植的人種優越感的成品。[*03]

坎貝爾或許是出於義氣而使用了「僅僅是」來修飾「深植的人種優越感」。當某件事是如此根深柢固，變化將必須產生自一個同樣深入的層次，否則，它是短暫而且結構無常的。正如《倫理消費者》[3]雜誌第一期的編者言所警示的：「改變個人對超級市場貨架上的發亮物品的看法，基本上是一個文化上的改變。」[*04]消費和設計是文化習慣和文化價值表達的徵兆，且本身是反抗變化的。

為了促成設計上的改變，我們必須先分析和檢驗設計在社會中的價值和角色。在某個層次上，我們需要評估諸如「進步主義」[4]的社會價值，因為它不僅給市場導向的設計，也給社會盛行的、及資本主義本身所主張的技術決定論[5]，提供了一個明顯的合理性。在更具體的層次上，我們則

3 《倫理消費者》，參見第三章譯注21。

4 進步主義（progressivism）是一個政治性與社會性的用詞，指贊同或擁護改變或改革的思想與運動，亦即平等的經濟政策方向（公共管理）和自由方向的社會政策。進步主義通常被視為和保守思想或反動思想相對立。

5 技術決定論（Technological determinism）是一種簡化理論，假設一個社會的技術趨

需要探究設計師的角色，在消費主義社會中，他可說是「資本主義的僕人」。[05]

關於設計到底是一個專業或是一門生意的爭論，點出了設計師對社會的責任議題。某位「未經改造」的設計師，或許是在為他的專業／產業的許多人發表看法，他問道：

> 「整體社會」是否真正期望設計師的所作所為是個專業？他們真的知道我們是誰嗎？真的在乎嗎？「社會」不是期待設計產業融入優質經濟，致力於創造機會和就業，而不是一個……必然步上恐龍後塵的菁英專業嗎？[06]

這個狹隘且獨特的觀點，可以對照於另一位設計師發自內心的評論：

> 如果工業設計要設定自己是一種專業，就必須確定它是不是產業的僕人，以及它是不是一種需要面對道德問題的專業……然而，重要的是，設計師絕對不能成為專業行銷的工具：扮演小丑、妓女或造型師。[07]

可爭論的是，將小丑、妓女和造型師歸類在一起，對小丑和妓女是不公平的，因為他們確然扮演著某種如同治療師一般對社會有益的角色——但是，把基於造型價值的設計，類比為如同基於扮丑和賣淫的社會，兩者都是一樣健康的，這種修辭觀點是很搶眼的。

我們已經看到前幾章中，設計觀點的某些重新評估已時有發生，但它們是逐漸的；有迫切的需要見到更廣泛的社會脈絡，並在不同社會的重新

（續）————
　　動著它的社會結構和文化價值的發展。這個詞一般認為是由美國經濟學家托斯丹·范伯倫（Thorstein Veblen, 1857-1929）所創用。

評估。西方社會正經歷著重大的社會變革，正從一個工業社會轉變為後工業社會，或是從現代主義到後現代主義社會，這些意味著，休閒正在改變著它相對於工作的角色。為了西方的富庶居民，生活品質的重視正取代著數量上的強調。這不僅在相對富裕的時候，適用於個人的所有，而且，舉例來說，也適用於技術事項：著迷於讓機器更快或更大的觀點，正受到那些相信機器應該更具有社會和環境益處和責任的人所質疑。這類質疑可追溯到一九六〇年代晚期，且深植在歷史情境中——我們在之前幾章中已經看到過。

「生活品質」當然不是「生活水準」的同義詞，而且這些尾隨著這麼多當代政治和社會爭論的標準，是令人困惑的。這種轉變可能是一個由數量轉向質量的過渡，但我們仍然採用屬於舊狀況的標準。舉例來說，在一九八〇年代，有許多關於生活品質的談論，但「品質」的概念卻常常被自私地界定。而在一九九〇年代時，像「正直」和「誠實」等詞語，也許不比那些經常出現在廣告中的詞語來得有價值，但它們至少彰顯了一項關心，要去糾正社會的平衡，使偏向更公共的價值觀。

這些價值觀意味著承諾，不僅針對目前流行的「正直」和「誠實」的設計師觀念，也針對「平等」和「正義」的社會觀念。這些詞語在一九八〇年代似乎顯得過時，但現在卻又回到政治議程。私人財富和社會責任之間的平衡，確實好像開始更加轉向了後者。這是一個普遍和廣泛的轉變，從「社會變遷國際研究機構」（International Research Institute on Social Change）在十二個歐洲國家、北美、巴西、阿根廷和日本近來所進行的年度調查似乎獲得了證實。調查顯示：

> ……有絕大多數人、甚至非常富有者，準備要支付更多的稅，以緩和貧困。更加平等不僅是社會主義者的目標；它也是不同政治背景者

的目標。它是立基於社會同理心的趨勢。[*08]

　　某位作家為此轉換使用「企業捐助家」（entredonneur）取代「企業家」（entrepreneur），「古典、神祕的企業家，是一種擺脫了特殊專業限制的孤獨英雄。真正的企業家（調停者、麻煩解決者和開發者），應該讓路給對社會更負責任的企業捐助家，即給予者，而不是接受者。」[*09]

　　《為社會而設計》這本書反映了當前關於生活品質的爭論。不可避免的是，處理這個議題就會涉及價值觀的辯論。把價值觀做外顯而非內隱的討論，不僅是健康的，而且很重要。在設計專業或設計刊物中，這都還嫌不足。價值必須轉化為標準和準則，並必然地回歸到根本的問題：「什麼是優良設計？」

　　「什麼是優良設計？」的問題，對大多數參與設計的人而言，不是毫不相關，就是拖著歷史包袱。覺得不相關的人，也會發現這是無意義的，因為他們給的答案是不言而喻的：「優良設計就是商業上成功的設計」。這不謀而合地重述了，美國工業設計把「優良設計」就是「好的商業」的定義。它令人回想起利品科的主張：「沒有任何產品，無論它的審美功能如何良好地得到滿足，可稱為優良的工業設計範例，除非它被大眾所接受而通過了高銷量的嚴峻考驗。好的工業設計意味著大眾接受度。」他堅稱「僱用工業設計師只有一個理由，就是要增加產品的銷售量」，獲得了亨利・德瑞弗斯[6]的呼應，他明確地指出「工業設計師之所以受到僱用，主要是為了一個很單純的理由：增加客戶公司的利潤」。

　　很少有當代的設計師會願意向大眾承認他們同意這些觀點，雖然想必他們會私下向客戶說出。然而，這種情緒卻已經公開在政治舞台上。在

6　亨利・德瑞弗斯，參見第一章譯注 13。

一九八〇年代中期，為了追求一個更加繁榮的英國，保守黨政府寄望設計是經濟戰略中的一個關鍵武器。在一場題為「為利潤而設計」宣導的旗幟下，政府透過貿易和工業部和設計協會，出版了一本《設計的利潤》（*Profit by Design*）的冊子，強調利潤的動機：「簡單地說，設計過程是一個規畫工作，以最大限度提高銷售量和利潤。」在1987年，政府的設計部長約翰·巴特定義「優良設計」是「使產品或服務能夠完全滿足顧客願望的規畫過程」。[*10]但是，正如我們在第一章裡所見到的，顧客／消費者的願望必須被操作：「只回應顧客覺得他現在想要的而去生產，並無好處——你必須針對他在未來會發現他想要的。」[*11]巴特繼續談到，設計應該要服務於「國家利益」，即他所定義的「創造財富」。[*12]部長讚揚一些成功公司的設計做法：「這就是設計功效：提高競爭力、贏得市場、提高獲利能力……這就是設計該有的。」[*13]設計的競爭性、「創業文化」特質，都在他總結的設計的社會角色的評論中：「退到最基本之處，它就是適者生存。」[*14]「叢林法則」心態在此也適用於國家實力：成功的設計是提供「國際競爭一記強棒」的方法。[*15]

還有一些人認為，「什麼是優良設計？」這個問題有歷史包袱。這一結果產生於一九四〇年代末期和一九五〇年代對「優良設計」一詞的使用，代表設計基本上是與專業中產階級品味有關的狹隘觀點。在英國，「優良設計」運動的動機出自於平等主義，[7]（儘管專家們最清楚）和利他主義，[8]（而不是利潤動機），這是新民主不列顛願景的一部分——主導二次世

7 平等主義（egalitarianism）在現代英文中有兩個不同的定義。在政治學說上，它被定義為所有人都應被平等地對待，且擁有相同的政治、經濟、社會以及市民權利；而社會哲學上，則主張應取消人民之間的經濟不平等。
8 利他主義（altruism）是指無私地關心其他人的福祉。在許多文化中，它是一種傳統的美德，也是許多傳統宗教的中心思想。利他主義的對立觀點就是自私。

界大戰後期宣傳的願景。此願景期望生產者的利潤，是來自藉由「優良設計」去滿足民眾的實際需要，而不是創造和滿足不必要的唯物主義的欲望。

　　英國設計協會主任高登・羅素（Gordon Russell），曾在創始於1949年的該協會月刊《設計》的第一期中，企圖定義「優良設計」。羅素誇張地問，消費者對產品的要求（實際上意指他應該要求）的是什麼：「他要求以良好和合適的材料所製成的物品，其工作效率佳、提供他享樂，價格是他有能力支付的。因此，第一個設計的問題是「能使用嗎？」羅素接著說，「優良設計總是考慮到生產技術、其用料和物品所被期待的目的」。[*16] 這是一個和功能主義緊密結合的定義（例如「形式追隨功能」、「符合目的性」），以及唯美道德的原則（例如「忠實於材料」、「表面完整性」），它出自於十九世紀中葉的歐文・瓊斯，和其他設計「改革派」。標準則被假定為客觀性的和優越性的，因此，可以做出關於產品的明確判斷，只要知道產品設計要去達成的任務（其「主要」功能），以及認得假設為永恆的唯美道德原則的表現形式。在此期間，「優良設計」定義的重點，因而主要是針對產品，而不是消費者或製造商（如產品的社會角色、市場區隔、易於製造和利潤動機）。

　　這並不意味著，設計的商業角色被忽略了──從《設計》雜誌的第一期開始，設計協會發言人即承認了設計的經濟重要性──但這從來就不該犧牲「優良設計」的標準。事實上，如果面臨兩者擇一的情況（即「優良設計」或「商業成功」），設計協會是較傾向於前者。麥可・法爾（Michael Farr），1952至1959年的《設計》雜誌主編，於1955年在〈英國產業的設計〉一文中，分析了設計專業的目標。談到（甚至連設計協會

9　歐文・瓊斯，參見第二章譯注37。

也採用了的)「優良設計便是好的商業」的座右銘時,法爾反駁說:「我相信這連半個真理都談不上,更容不得普遍化。宣傳可造成的大錯是,藉著承諾將會增加銷售量而去吸引製造商和零售商來改善設計。」[17]他談論到,較誠實的做法是,承認「在設計上做持續性的改善,『可以』維持正常的銷售水平。而且,我建議這是民營企業和社會責任之間的平衡,每個製造商和零售商都要努力達成」。[18]為了避免有人還不清楚設計的真實目的,法爾聲稱,設計的問題基本上是「一個社會問題,它與我們時代的社會問題密不可分。面對那些存在大部分同胞身邊的低劣設計,給予迎頭反擊,已經是一個義務」。[19]

但是,逐漸受到懷疑的是,尋求「優良設計」,無異是企圖推動一個「好品味」的獨特觀念。當然,設計協會選為「優良設計」的典範產品,從1956年設計中心開幕到一九六〇年代中期,之間的變化很少。這些產品的特點都是精簡、單純、非圓即方、堅實和嚴謹。如果有任何裝飾,那都是個別的。材料通常是傳統性的,而工藝和技術都「很實在」。北歐的設計在一九五〇年代和一九六〇年代初代表了「優良設計」,無論是外觀或它與社會的關係。

設計協會據以辯解的事實是,如果都只保持著表達其設計的適當和正確的原則,各個設計都將看起來很相似,但是引進產品測試的機構,如消費者協會,在像是《Which?》雜誌中的報導,給與了相當份量的指控,功能性外表往往掩飾了功能的效率不佳:形式並未追隨功能,但卻被利用來暗示它。雖然他們聲稱「形式追隨功能」,現代主義者犯了倒轉口號的錯誤,並幼稚地假設機械效率是某些比例的推論結果。如果這種假設不是由於幼稚,那麼相信某種品味的必然權威性就是了。最後,原則被用來證明品味。

　　建築史學家和設計作家雷納‧班漢[10]，在一篇討論「優良設計」和「好品味」如何被設計協會視為同義語的嚴謹文章中，預期並回答了協會所反對的：「品質檢測不是協會的業務，成立協會的目的是要提高大眾的品味。但是，有品味的垃圾仍然是垃圾。」[20]不久之後，美國社會學家赫伯特‧甘斯[11]暴露了「優良設計」與特定文化品味之間的關係，斷然將它置於「進步的中上」階層文化中。消費這類產品的是一群自認為「前瞻、開明、和具啟發性的當代人和改革者，熱心於打敗過時者、過度複雜者和虛偽者」。[21]。

　　對有些人來說，「優良設計」一詞至今仍保有品味的內涵。對於其他人，「優良設計」的舊式觀念，是社會和政治所無法接受的，因為它假設了一個普遍和永恆的標準，依其定義，它將所有不符合的貶為次級品。這種「高文化」的定義與現代主義緊密相關，已遭到一九六〇年代的消費主義和青年文化的社會（和品味）動盪所破壞。像設計協會這樣的機構，已經因一九六〇年代的流行爆炸而陷於無助，而且差點就顯得過時和脫節。設計協會主席保羅‧萊利（Paul Reilly）清晰的結論是，「優良設計」很大程度上必須依社會，而不是依美學來定義：

> 我們也許正在從固著於永久、普遍的價值觀，轉變到可以接受一個設計可以只是在一組特定情況下，在某特定時間、為某特定目的、對某特定一群人有效，但是在這些限制之外，它可能是完全無效的……

10 雷納‧班漢（Peter Reyner Banham, 1922-1988）是一位多產的建築評論家和作家，以〈第一個機械時代的理論與設計〉（1960）和〈洛杉磯：四種生態的建築〉（1971）兩本理論專文著稱。在第二本著作中，他將洛杉磯經驗歸類為四種生態模式，並探討每個生態的特有建築文化。

11 赫伯特‧甘斯（Herbert Gans, 1927-），美國社會學家，為多產及具影響力的社會學家之一，1971年起任教於哥倫比亞大學，在2007年退休。

所有這一切意味著，一個產品在其被設計的該組情況下在其同類型中要是好的。[*22]

發生在英國的社會變遷的設計意涵是，基於普世且不變的價值觀的一個階層化的單一設計結構，已經被相對於時間、地點、族群和情況的價值觀所取代。值得注意的重要一點是，萊利並不是說標準問題已經屈服於總體的相對論，但標準將取決於我在別處稱為的「多元化的階層」。[*23]萊利的想法開啟了得以給設計一個社會的、多元的、民主的穩固基礎。

安迪·沃荷[12]曾表示，普普藝術[13]是指喜愛事物。不幸的是，沃荷的流行的「理論」已經具有影響力，而萊利的設計理論則還沒有。回顧他的另一個箴言，沃荷出名的期間遠遠長過他所預測的，在大眾媒體時代裡每個人能享有的十五分鐘成名期，然而不幸的是，萊利的出名則只是相當更短的時期。我們已迅速滑向判斷性的相對論，使得主觀的「喜愛」取代了對尺度和標準的任何較為一致和嚴格立場。「優良設計」的問題尚未被問起：部分因為沒有定義存在（不論如何包容、多元）；部分因為這類問題似乎不時興，而且太牢固地扯上道德嚴肅性和掃興的美學。過去二十五年來所缺乏的這種批判性，留了空白，在社會的消費主義本質和市場主導的設計力量下，這個空白已被利品科和德瑞弗斯的後裔所填補。依他們的定

12 安迪·沃荷（Andy Warhol, 1928-1987），普普藝術最有名的開創者之一，出生於美國賓夕法尼亞州的匹茲堡。安迪·沃荷認為藝術與金錢掛勾，因此應該要努力把藝術商業化。他的著名作品中，有一幅不斷複製家傳戶曉的康寶湯圖案，就是宣布資本主義生產方式的新一階段。他經常使用絹印版畫技法來重現圖象。他的作品中最常出現的是名人和人們熟悉的事物。重複是其作品的一大特色。

13 普普藝術（Pop Art）是一個探討通俗文化與藝術之間關連的藝術運動。普普藝術試圖推翻抽象表現藝術並轉向符號、商標等具象的大眾文化主題。普普藝術這個字目前已知的是1956年英國的藝術評論家勞倫斯·阿洛威（Laurence Alloway）所提出的。

義，其中的一個主要問題是，「優良設計」（即商業上成功的設計）也可能是在功能和技術表現上「不良的設計」──這是《Which?》所採用的標準種類。

然而，本書前面檢視的與設計相關的社會和環境議題，也會使萊利的「優良設計」的定義，顯得不適切。優良設計的定義絕不簡單，因為它必須具有包容性和多元性：我們不能再容忍現代主義絕對觀的排他性，我們也沒有已故彼得‧富勒[14]一向描述曾經由宗教所提供的「分享的象徵秩序」（shared symbolic order）。優良設計必須將產品功能和技術性能的最大化，結合以所用材料和生產方法，並須考慮到其對環境的影響（綠色人士所堅持的標準）；它甚至也須體現倫理消費者（公司的勞動關係、金融投資）、「有責任感」的設計師和消費者（不論產品是不是社會所需求的），以及女權主義者（無論是否強化了性別的刻板印象）所採取的標準。

以一個產品的例子來說，這個產品本身不是一個不尋常的或極端的例子，但它可以顯示當代關於設計、準則、標準和價值觀的思考，缺乏嚴謹性。Ross RE5050收音機受到許多設計媒體的報導和好評。但是，在設計刊物中六篇關於這個收音機的文章裡，沒有一篇在談它內藏式控制器的設計特點時，提到或進一步探討該收音機任何的性能。當然，如同我們所見到的，《Which?》發現了收音機在性能方面的不足之處。我並不是建議，每個作家應提交該產品進實驗室做測試，但是，基於個別作家（應有的）知識性觀點的嚴謹評論，則應該要列入。沒有一篇以嚴謹符號學分析的角度，討論該收音機的式樣造型。沒有一篇檢視它在英國設計，但是卻由第三世界勞工製造的箇中設計意涵。作家認為更重要的是：「沒有任何東西

14 彼得‧富勒，參見第二章譯注42。

減損其令人愉悅、整潔的外形」，以及該收音機備有「流行的灰、黑、紅或白等色」。後面這些看法出現在《設計精選》（*Design Selection*）這本由設計協會發行的，旨在表彰「最佳英國設計」的短命雜誌。換句話說，設計刊物自行採用了以市場為主導的設計價值觀，且僅僅以和發行公司的新聞稿同樣的方式，「炒作」這個收音機。

對圍繞這一類型產品的議題，設計媒體沒說什麼，而這些議題都是有關的，也值得討論。因此，設計師如同消費者，通常對圍繞在他們所設計的產品的許多倫理議題一無所知。例如，收音機和收錄音機的設計，幾乎無一例外地都涉及運用香港、新加坡、韓國和台灣的廉價、順從和（許多人認為是）被剝削的勞工來製造。直到1987年（此後已有改善）後面兩國的製造商只支付日本工資的14%。但由於工資上漲，生產又移到工資更便宜的國家：目前泰國、馬來西亞、印尼和菲律賓是最「受青睞」的國家。工人經常會罹患眼睛不適，從近視到結膜炎，導因於做小零件的近距離組裝工作。持續的頭痛也可能源自於一天八小時用眼睛看顯微鏡。進一步的健康和安全風險，來自在如砷化鎵半導體構件的製造過程中，使用有毒的金屬、化學品及氣體。這個產業也是CFC-133（氟氯碳化合物）的主要用戶，它是一種用來除去印刷電路板的焊藥劑和其他清洗用途的溶劑。CFC-113是世界上臭氧消耗和全球暖化五個最有害的氟氯碳化合物之一，而目前已有現成的且相對無害的替代物。一些製造商，包括日立和松下，已經承諾逐步停止使用。這樣不僅對環境，而且對工作人員有好處，因為短期嚴重的暴露於CFC-113可引起頭暈、噁心、昏迷，而長期接觸，則可能導致器官損害和癌症。

收音機和收錄音機的生產是如此糟糕，根據《倫理消費者》的報導所說：「消費者不可能避免買到任何生產過程中未涉及工人權益受損的產品」[24]。當該雜誌評估主要製造公司的道德表現時，如家喻戶曉的品牌：

愛華、Akai、Ferguson、Grundig、飛利浦、Pye、夏普、索尼、Telefunken
及東芝,都被指顯著涉及軍需品生產,而夏普、東芝、三菱、和Akai,
則被宣稱是犯有廣泛森林濫伐罪過的一部分公司。憤世嫉俗者可能假設所
有大企業都一樣壞,因此倫理消費是無濟於事的,但事實是,即使在有道
德缺失的收音機和收錄音機製造領域,三洋、三星和Ssangyong規模的公
司,都領有健康證明,這顯示了積極的道德消費是可能的。

　　讀者可能批評,如果這種有價值的而且挑戰良知的細節,淹沒了新風
格特色及流行色彩主題帶給人們的興奮,關於設計的文章將會變得難以閱
讀。但是,我所提議的並不是「非此即彼」的狀況,而是某種論述伴隨著
另一種論述的狀況,在這個限度內,我可以同意。就像二十世紀後期持續
成長的消費者一樣,我想要有兩類的信息。而我所排斥的是,當下我們僅
擁有一種設計論述,而排斥所有其他的。這至關重要,原因是它致使社會
資訊不足、開放不夠,而且不夠民主。重述一下李察・漢彌頓[15]在三十多
年前耐人尋味的話:「就我的觀點,一個理想的文化是,是指普世覺知其
條件的文化。」[25]真正民主的社會裡,「價值觀」是外顯的,而且是公開
受到議論與辯證的。

　　無疑這是一個政治觀點,並且強調社會的政治和設計之間整體的關
係。威廉・莫里斯是第一個認知到設計反映出政治力量和控制,以及合適
的設計改革是出自於政治的改革。然而,兩者之間的關係通常被目前的
辯論所掩飾,而且總是被設計師所忽視。這樣說並不會使《為社會而設
計》受左派教條主義者的指責,堅持舊式的左派威權觀點,認為一切都由
中央規畫和嚴格控制;也不會使本書成為過度簡單的反對消費主義的書。
現在看來令人不可思議的是,英國左派或其他歐洲的左派主流政黨,將再

15 李察・漢彌頓,參見導論譯注14。

次提出一九五〇年代曾提過的反富裕、反消費主義、反美國的聲明。大致來說，歐洲的左派移近了美國民主黨的位置；也就是說，它接受了市場經濟，但尋求規範和控制其較不能接受的事項。接受了社會態度已從根本上有所改變，左派承認，私人富裕是絕大多數人的願望。

《為社會而設計》並不否認設計的經濟重要性，但它也不預設以「經濟」作為設計存在的理由。如果把長期的環境和社會影響的問題與短期的財務利益放在一起考量，右派強調的設計的經濟角色是站不住腳的。沒有一個存有內建自毀機制的經濟體系，能夠嚴肅地捍衛很長的時間。經濟方面的議論，並不是要取代任何社會的或政治的理論原則，當它經過整體考量後，可以實際讓人承認：經濟、政治、生態、社會和文化各領域，都是互相牽扯、彼此相關的。

在政治上，我們的社會必須尋求私人和大眾之間更好的平衡，因而避免常常淪入老話所稱的私人富而大眾窮。這就需要更多和更有效的制衡機制，而不是立即和全盤地拒絕系統裡的每個部分。照理說，我們是生活在一個消費社會裡，實踐著我們消費者的主權，環繞著我們的是，以消費者為主導的設計。但消費者的權力往往是虛幻的：「消費者」需要的，不只是給他讚揚和政治修辭，他還需要真實的消費者保護和立法（例如，關於能源消耗、材料和環境影響的客觀的全球性標示方案），這些都必須是健康社會的顯著特點。這樣的社會，不是一個不切實際的理想，而是像有些北歐國家一樣，是平常日子裡的現實生活（讓我們希望這些國家面對自己日益增加的消費主義遊說，能依然保持這些價值觀）。

消費者需要獲得資訊，設計師也是如此。其中一個令那些真正想更「負責」和較具環保意識的設計師經常苦惱的是，關於材料、生產過程和能源消耗的資訊是很難找到的。除此之外，這經常在技術上是非常複雜的，因而很難了解和解釋，所以應該要有資料庫和指南，必要時由政府機

構建置，用以提供便利而不是牟利。取得資訊的同時，需由政府立法，以對抗市場力量的潛在災難性環境影響。事實上，政府的另一個角色是，教育大眾關於像能源和環境影響這類事物。成功的「健康飲食」宣導，說明了正向成果是可以實現的。

事實上，設計與食品和飲食有一定的相似之處。在一九六〇年代，食品就像消費主義設計，異國菜餚大量來到英國。一九六〇、一九七〇年代是一個發現新種類、新奇食品的時代，相對上較少關心健康的飲食。在一九八〇年代，關於飲食和健康之間關係的知識增加了，並進一步認識到，某些食物、飲食模式和烹調方法的不良影響。同時，特殊的健康恐慌，如那些關於沙門氏菌和輻射，促進了食物在政治上的處理。它們凸顯了既得利益維持著食品生產的權力和控制，經由關於「奶油山」[16]和其他生產過剩的浪費現象，這已逐漸為大眾所關注。「肉漿」的使用在快餐食品中曝光，震驚了許多消費者，把某些速食中的低等肉漿和刺激導向的行銷主導設計中的低等品質相提並論，絕對不是誤導。這兩者都看似要去滿足，但應該說是提供幻想，而不是實質的滿意；消費動作後不久，一個新的渴望又會出現。但是，這並不否認，我們可能偶爾都需要「速食」；當它「成為一個系統」，它是令人不滿的，而且具有破壞力。

各政府傾向隱瞞有關病毒和其他食品相關的危害的訊息，以及不願意立法求變，給人的印象是，它們在意的是和食品生產者而不是消費者密切掛勾。這導致反對黨要求徹底改造食品部，以求得生產者和消費者利益的更佳平衡，甚至成立一個消費者事務或保護的部門，只要消費者真正的和較長遠的利益沒有得到適當和充分的考慮時，它可以充當政府各部門的遊說團。無論是完整的消費者事務部，或是重整的設計協會，都可以扮演關

16 奶油山（butter mountains），指囤積大量奶油，以逼漲價格。

於設計的這個角色。然而，在貿易及工業部的政治羽翼下，以其與創業文化的關係，如同我已在其他地方議論過的，設計協會與這個機會已漸行漸遠。[*26]

　　這些改變只會從政治行動中產生，但是，我希望這種改變的必要性，已從《為社會而設計》一書得到證明。《倫理消費者》的編輯指出：「只有當他們想要知道誰在做什麼、什麼時候，以及為什麼時，個人才可能開始控制身邊的事件。」[*27]這就是一個追根究柢的消費者保護機構的目標，不論那是獨立的機構或整合的機構。探索在一個推動消費者事務和保護的社會脈絡下，「消費者導向設計」一詞可能的意涵如何，這是很有趣的。關於產品、其對環境的影響，以及其社會和政治意涵的知識，可以導致消費者要求各種產品要：理念合宜、負責任、綠色、無刻板印象及促成社會自由。這也可以導致減少消費，甚至導致某種反消費——就「消費者導向設計」的意義而言，這真是一個妙不可言的反諷。換句話說，一個消費者導向設計運動，可以是激進的或是促使社會進步的，而不是反動的或造成社會分裂的。如果所謂的主權和選擇，被反消費主義和社會改革的原則所取代，右派是否仍會那麼情願鼓吹「消費者導向設計」的價值觀，則是個有爭議的問題。

　　如同我在第一章中所主張的，本書所積極討論的那種設計，不應該被駁為只是一個新版的合理主義症狀：每個消費行為，根本上都是合乎情理和冷靜的。就如同我們在食物上享受著——甚至心理上也需要有——多樣性、可口美味和些許放縱，在設計上也是如此。但是，正如飲食的偏於放縱，將很快導致個人的疾病，因此，設計的偏於樂趣和誇張，也會造成社會上和環境上的病態。最根本的重點是，無論在飲食和設計，樂趣和想像力都是良好健康的重要因素。激進的設計方法，不但不會只是枯燥地合乎

情理，套用多莫斯學院 17 設計主任艾奇歐・曼齊尼（Ezio Manzini）的話來說，它可以構成「一個這樣的文化：有能力使產品的產生是注重細節的，熱愛生物與人類及環境之間的關係；微妙而深刻地表達人類的聰慧、創造力，甚至是智慧」。[*28]

在他 1939 年的《新視野》（*The New Vision*）一書中，藝術家兼設計師莫霍利納吉 18 宣稱，「視野的盡頭不是產品，而是人 19。」[*29] 這句話，我是經同意而引用在 1987 年的《普普設計：從現代主義到摩登》（*Pop Design: From Modernism to Mod*）一書的最後。在我看來，它現在並不適切，不僅在它的性別單一（雖然莫霍利納吉並無意排除〔女性〕），而是因為它意味著設計的最終目標是人。這種人性主義的價值觀，包容性不足，即使以「社會」一詞來取代「人」，也是如此。在後人文主義的世界裡，我們必須尋求一個全面的、全球的、生態的平衡，在這當中，人類只是其中的一個要素──儘管至關重要。如此的包容性和相互關聯性，不是為了編造容易記和有吸引力的口號，但是，我們已進入一個設計的時代，在此當中，好記、誘人的口號（和同樣的立體事物），必須由知情和明智的思想和行動所取代。設計師──及消費者──不得再以無辜或無關道德來辯解。

17 多莫斯設計學院（Domus Academy）於 1983 年成立於米蘭，是義大利最具代表性的後現代設計學院，也在全世界設計教育體系中享有崇高的地位。2007 年獲美國商業週刊雜誌評選為全球最佳六十所設計學校之一。2009 年多莫斯設計學院的商業設計管理碩士（Master in Business Design）再獲美國商業週刊評選為全球前三十名設計類課程。

18 莫霍利納吉（László Moholy-Nagy, 1895-1946），猶太裔匈牙利畫家、攝影師，也是包浩斯學院的教授。本身受構成主義的高度影響，大力倡導將技術與工業整合到藝術中。

19 「視野的盡頭不是產品，而是人」（Not the product, but man, is the end in view）原文句子中的「man」，除了表示人、人類，也是男人的意思。

第五章

參 考 文 獻

*

01 —— Kenneth Adams, 'Changing British Attitudes', Royal Society of Arts Fournal (November 1990), p. 832.

02 —— Fredric Jameson, 'The Cultural Logic of Late Capitalism' (1984) in Postmodernism, or, The Cultural Logic of Late Capitalism (London, 1992), p. 4.

03 —— Colin Campbell, The Romantic Ethic and the Spirit of Modern Consumerism (Oxford, 1987), p. 39.

04 —— Editorial, *The Ethical Consumer*, no. 1 (March 1989), p. 1.

05 —— Margaret Bruce and Jenny Lewis, 'Divided By Design?: Gender and the Labour Process in the Design Industry', paper presented at the conference on 'The Organisation and Control of the Labour Process', held at UMIST, Manchester, March 1989, p. 5.

06 —— See letter in *DesignWeek* (21 December 1990), p. 10.

07 —— David Carter, quoted in Rebecca Eliahoo, 'Designer Ethics', Creative Review (March 1984), p. 47.

08 —— As reported by Dr Elizabeth Nelson, 'Marketing in 1992 and Beyond', *Royal Society of Arts Fournal* (April 1989), p. 296.

09 —— John Wood, 'The Socially Responsible Designer', *Design* (July 1990), p. 9.

10 —— John Butcher, 'Design and the National Interest: 1' in Peter Gorb, ed., *Design Talks!* (London, 1988), p. 218.

11 —— 同前注，p. 218.

12 —— 同前注，p. 218.

13 —— 同前注，p. 221.

14 —— 同前注，p. 218.

15 —— 同前注，p. 223.

16 —— Gordon Russell, 'What is good design?', *Design* (January 1949), p. 2.

17 —— Michael Farr, *Design in British Industry* (Cambridge, 1955), p. 288.

18 —— 同前注，p. 288.

19 —— 同前注，p. xxxvi.

20 —— Reyner Banham, 'H.M. Fashion House', *New Statesman* (27 January 1961), p. 151.

21 —— Herbert J. Gans, 'Design and the Consumer: A View of the Sociology and Culture of 'Good

Design"' in Kathryn B. Hiesinger and George H. Marcus, eds, *Design Since 1945* (London, 1983), pp. 33-4.

22 —— Paul Reilly, 'The Challenge of Pop', *Architectural Review* (October 1967), p. 256.

23 —— See Nigel Whiteley, *Pop Design: Modernism to Mod* (London, 1987), pp. 227-9.

24 —— Report on portable stereo radio-cassette players in *The Ethical Consumer*, no. 8 (June/July 1990), p. 9.

25 —— Richard Hamilton, 'Popular Culture and Personal Responsibility' (1960), in *Collected Words* (London, 1982), p. 151.

26 —— See Nigel Whiteley, 'Design in Enterprise Culture: Design for Whose Profit?' in Russell Keat and Nicholas Abercrombie, eds, *Enterprise Culture* (London, 1990), pp. 186-205.

27 —— Report on 'Green Consumerism', *The Ethical Consumer*, no. 4 (September/October 1989), p. 13.

28 —— Ezio Manzini, 'The New Frontiers', *Design* (September 1990), p. 9.

29 —— Laszlo Moholy-Nagy, *The New Vision* (London, 1939), p. 14.